vivre
l'Orient

Oriental
lifestyle

vivre l'Orient
Oriental lifestyle

Désirée Sadek – Photographies Guillaume de Laubier

Éditions Norma

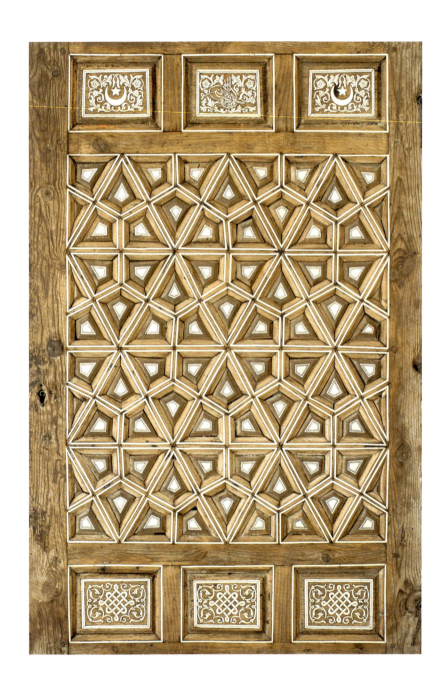

introduction

Réalité et mirage à la fois, l'Orient est tout aussi proche que lointain. C'est le Levant, l'Est, ce point du ciel où le soleil se lève, les pays arabes, les régions situées à l'orient par rapport à l'Europe… Dans cet ouvrage, nous avons choisi de mettre en lumière l'Égypte, le Liban, la Syrie, la Jordanie, la Turquie, l'Arabie saoudite, Bahreïn, les Émirats arabes unis, le Qatar, mais aussi la Mauritanie, le Maroc et la Tunisie. Loin du purisme de la géographie, nous voulons montrer la diversité qui caractérise la réalité orientale d'aujourd'hui, avec pour fil conducteur la langue arabe qui unit la majorité de ces régions.

Jadis, personne ne savait situer exactement cette contrée lointaine et mystérieuse. Les textes bibliques qui racontent le jardin d'Éden ont fait naître la légende de ce « pays des merveilles ». Il est devenu le théâtre de voyages et d'aventures extraordinaires, un ailleurs magique et inaccessible, où la réalité n'a pas de prise, un autre monde.

Aujourd'hui, il suffit d'évoquer l'Orient pour faire apparaître un décor de mille et une dorures et pierres précieuses. L'orientalisme, mouvement littéraire et artistique né en Europe au XVIIIe siècle, est à l'origine de nombreux clichés qui demeurent jusqu'à nos jours dans de multiples domaines, tels que la peinture, l'architecture, la musique et la littérature.

Terre du lait et du miel, des parfums enivrants et du faste sans limite, l'Orient est aussi dénuement et pureté du désert. Un contraste saisissant que l'on retrouve dans les mentalités, les coutumes et les traditions. Pour en comprendre toute la subtilité, nous prendrons quatre chemins qui s'entrelacent : « Terre de sable », « Fastes et merveilles », « Regards croisés » et « Nouvel Orient ».

Des couleurs ocre du désert, nous nous envolerons sans transition vers les palais et demeures qui affichent la richesse d'un savoir-faire ancestral. Nous nous arrêterons devant la belle diversité de l'alliance Orient-Occident, qui a fait naître en décoration un style novateur tout en couleurs. Enfin nous découvrirons les gratte-ciel, musées et villas modernes qui révolutionnent l'architecture et le design du monde arabe. Un étonnant voyage qui bouscule les idées reçues.

introduction

Half reality, half mirage: the Orient feels so close, yet still out of reach. It is the Levant, the Middle East, the point in the sky where the sun rises, the Arab countries, the regions located to the east of Europe…

In this book we have chosen to focus on Egypt, Lebanon, Syria, Jordan, Turkey, Saudi Arabia, Bahrain, the United Arab Emirates, and Qatar; but also Mauritania, Morocco, and Tunisia. Eschewing any purism about geography, we wanted to highlight the diversity that characterizes today's Middle East, where the Arabic language is the common thread that unites the majority of this region of the world.

In the past, no one had any clear idea exactly where this distant and mysterious land was to be found. The Biblical texts on the Garden of Eden had created the legend of a "wonderland," the scene of extraordinary journeys and adventures: another world, a distant, magical, and inaccessible elsewhere.

To evoke the Arab World today is still to imagine a thousand and one gilded decorations and precious stones. Orientalism, a literary and artistic movement born in Europe in the 18th century, is the source of many clichés that persist to this day in art, architecture, music, and literature.

While being a land of milk and honey, of intoxicating scents and limitless splendour, the character of the Middle East is expressed also in the stark purity of its deserts. This striking contrast can also be seen in its mentalities, customs, and traditions. To understand the Middle East in all its subtlety, we will take four intertwining paths: "Land of Sand," "Splendours and Wonders," "Crossed Perspectives," and "The New Arab World."

We go seamlessly from the ochre desert colours to palaces and residences that display the richness of ancestral know-how. We reveal the beautiful diversity of the Orient-Occident mix, which has created an innovative and colourful decorative style. Finally, we discover the skyscrapers, museums, and modern villas that are revolutionizing the architecture and design of the Arab world. This will be an astonishing journey, guaranteed to shake all preconceived ideas.

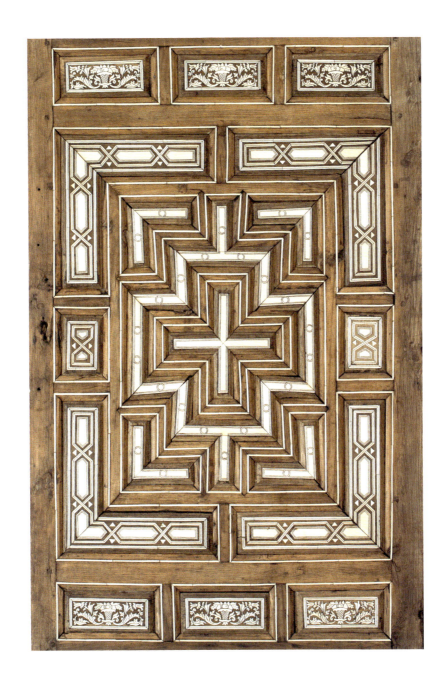

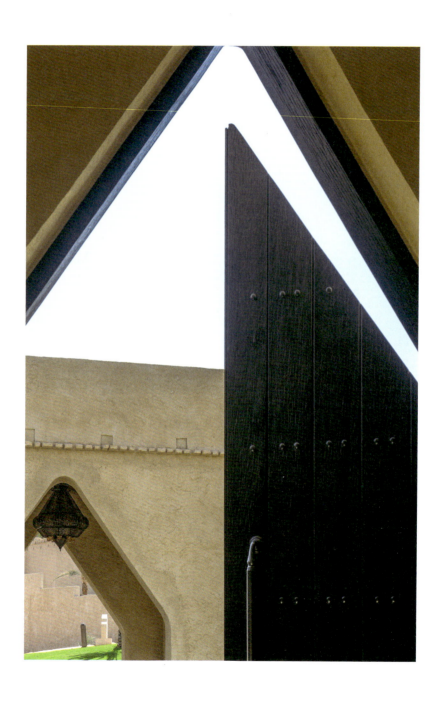

sommaire/contents

terre de sable
land of sand — **10**

fastes et merveilles
splendours & wonders — **60**

regards croisés
crossed perspectives — **136**

nouvel Orient
the new arab world — **204**

terre de sable

Dans le désert, les dunes portent l'empreinte de la direction du vent qui s'amuse à remodeler leurs pentes. Une mer de sable aux formes ondulantes et totalement nues s'offre au soleil. Ses couleurs suivent le rythme du temps ; diaphanes et roses, elles se teintent petit à petit d'intensités ocre et caramélisées. Aux heures chaudes, plus rien n'est supportable, il faut soit rendre les lieux aux plantes et aux bêtes capables d'y survivre, soit apprendre à lire les signes qui permettent de résister à cette immensité enveloppée de silence, où le temps est sans limite. « Le sable de la mer, les gouttes de la pluie, les jours de l'éternité, qui peut les dénombrer ? La hauteur du ciel, l'étendue de la terre, la profondeur de l'abîme, qui peut les explorer ? », nous dit la Bible. Pour vivre le désert, il faut en épouser le dénuement et savoir lire dans le sable comme dans un livre ouvert, ce que seuls peuvent faire les initiés.

La superficie du désert d'Arabie est de 2 330 000 kilomètres carrés, avec en son centre Rub al-Khali, l'un des plus grands corps continus de sable dans le monde. Le désert d'Al-'Ula en Arabie saoudite vient de s'ouvrir au tourisme, et l'on peut à présent découvrir ce site extraordinaire, qui raconte mieux que personne la richesse archéologique des temps passés.

On dit qu'il est impossible de bâtir sur du sable, encore moins sur le sable du désert, sculpté par le vent : ses grains sont trop fins et trop lisses. Pourtant, il y a onze mille ans, les *Homo sapiens* bâtissaient en terre crue dans la région de l'actuelle Syrie. Au Maroc, Fès, Marrakech, Meknès et Rabat ont été classés au Patrimoine mondial de l'humanité, car leurs médinas furent édifiées en brique d'adobe et en pisé, c'est-à-dire avec du sable, de l'eau et de l'argile. Des constructions qui défient le temps et le vent. Aujourd'hui, elles reviennent en force, à l'heure où l'écologie est le modèle à suivre pour sauver notre planète. « Fais le bien et jette-le dans une rivière, un jour il te sera rendu dans le désert », les paroles du poète Djalâl ad-Dîn Rûmi restent d'une sagesse sans limite, et le désert demeurera à jamais insondable et rempli de mystère.

land of sand

In the desert, dunes carry the imprint of the direction of the wind, as it playfully reshapes their slopes. A sea of sand with utterly stark and undulating shapes is offered up to the sun. The colours follow the rhythm of time; diaphanous and pink in the morning, they gradually take on an ochre and caramelized hue. At the hottest time of the day, when the heat is unbearable, one must either abandon the place to those plants and animals capable of surviving it, or learn to read the signs that make it possible to withstand this immensity, enveloped in silence, where time is without limit. As the Bible asks us: "Who hath numbered the sand of the sea, and the drops of rain, and the days of the world? Who hath measured the height of heaven, and the breadth of the earth, and the depth of the abyss?" To experience the desert, one must wed oneself to its desolation, and learn to read the sand like an open book, as only initiates can do.

The Arabian Desert covers an area of 2,330,000 square kilometres, with Rub' al-Khali at its centre: it is one of the largest continuous bodies of sand in the world. The Al-'Ula desert in Saudi Arabia has only just opened up to tourism, and one can now experience this extraordinary site that recounts better than any person ever could the archaeological richness of times gone by.

It is said that it is impossible to build on sand, let alone on desert sand sculpted by the wind: its grains are too fine and too smooth. Yet eleven thousand years ago *Homo sapiens* was building with mud in the region of present-day Syria. In Morocco, the cities of Fez, Marrakech, Meknes, and Rabat have been classified as World Heritage sites for their medinas built in mudbrick and adobe with sand, water, and clay. Those constructions have resisted time and defied the winds. Today, they are making a much-needed comeback at a time when ecology provides the model we must follow to save our planet. "Do a good deed and throw it in the river, one day it will come back to you in the desert": the words of the poet Djalâl ad-Dîn Rûmi retain a limitless wisdom, even while the desert remains forever unfathomable and filled with mystery.

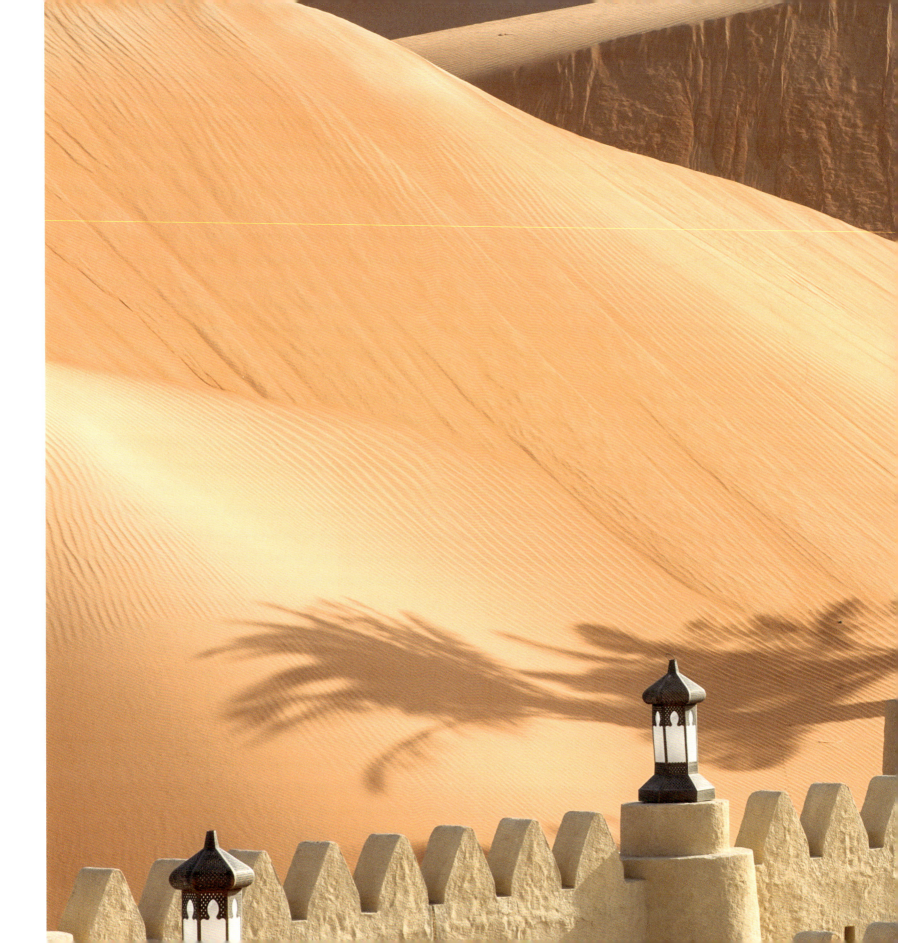

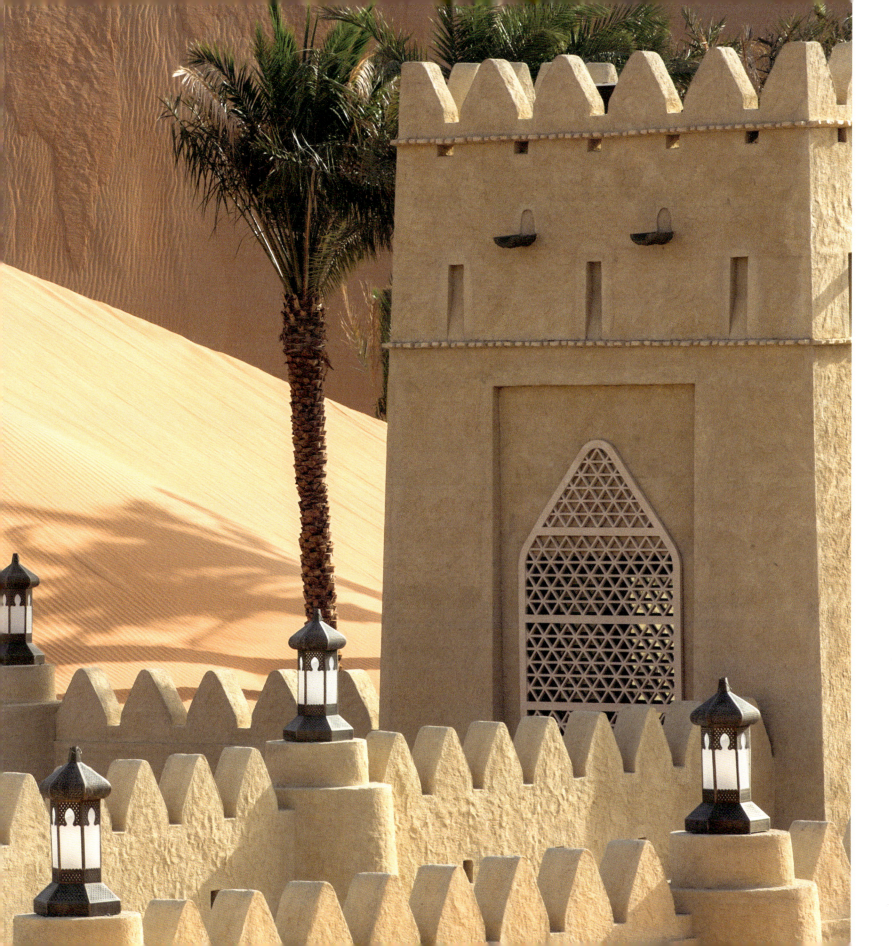

Abu Dhabi Pages précédentes, ci-contre et pages suivantes, Qasr al-Sarab, le « palais des Mirages ». Derrière ses murailles crénelées à l'aspect austère de citadelle fortifiée, il cache le décor luxueux d'un palace, ancré dans la tradition et la culture bédouines.

Abu Dhabi Previous pages, opposite and following pages: Qasr al-Sarab, the "Palace of Mirages." Behind its crenelated walls with the austere appearance of a fortified citadel, it hides the luxurious decor of a palace, anchored in Bedouin tradition and culture.

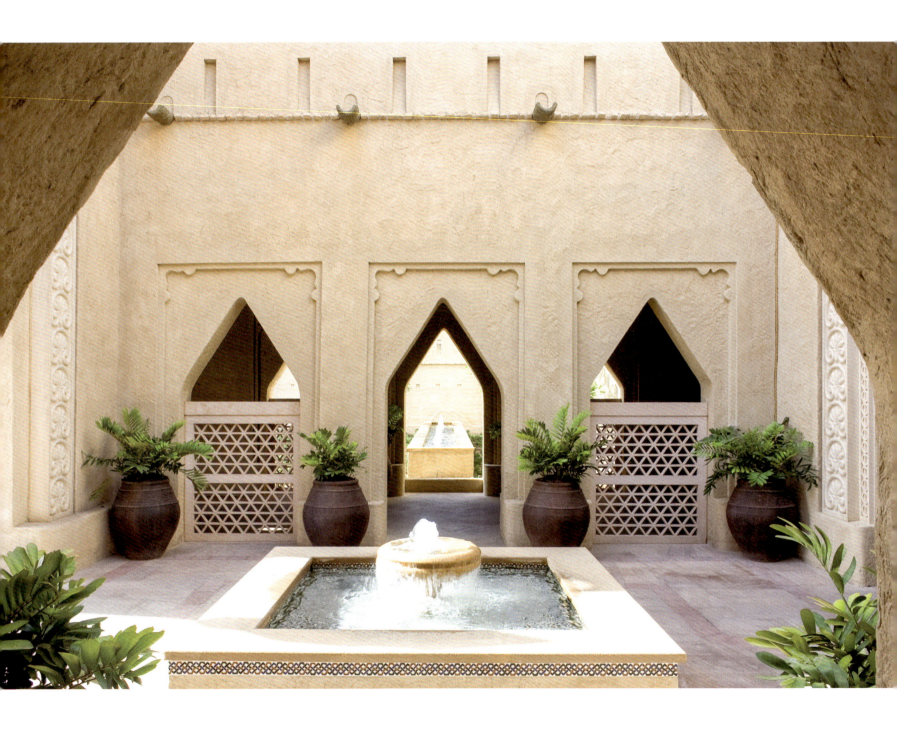

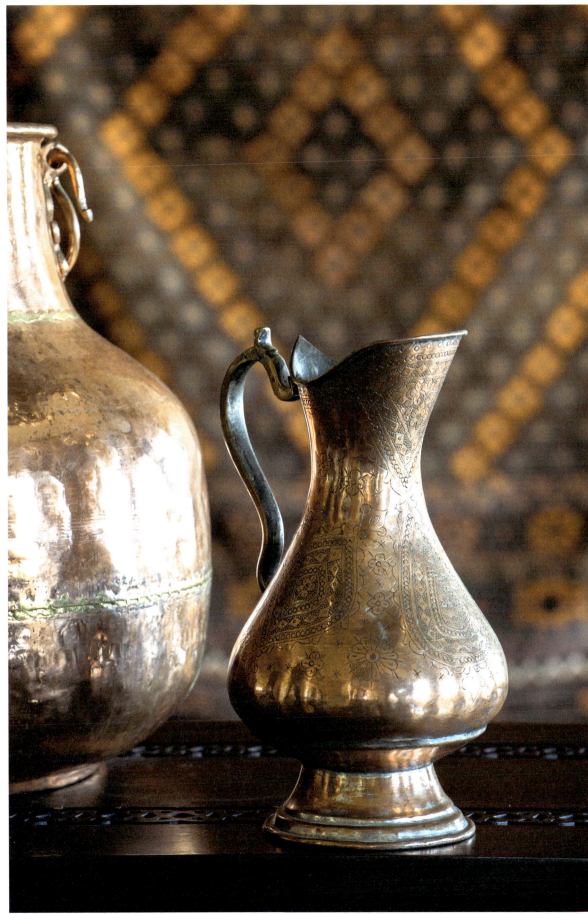

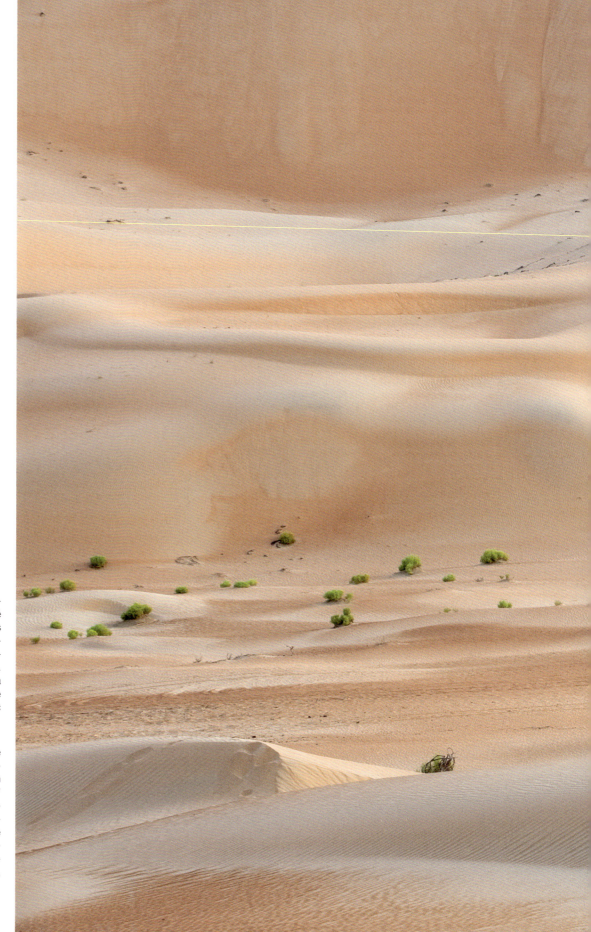

Abu Dhabi Dans le sud de l'émirat, le désert de Liwa est réputé pour ses dunes de sable parmi les plus hautes du Rub al-Khali, l'immense désert qui recouvre l'ensemble de la péninsule arabique. Les hommes y sont vêtus de la *dishdasha* traditionnelle, robe sans col, coiffés d'un voile blanc fixé par l'*agal*, anneau en tissu noir.

Abu Dhabi In the south of the Emirates, the Liwa Desert is renowned for its sand dunes, which are among the highest in the Rub' al-Khali, the vast desert that covers the southern part of the Arabian Peninsula. The men are dressed in the traditional *dishdasha*, a acollarless dress, wearing a white veil fixed by the *agal*, a black fabric ring.

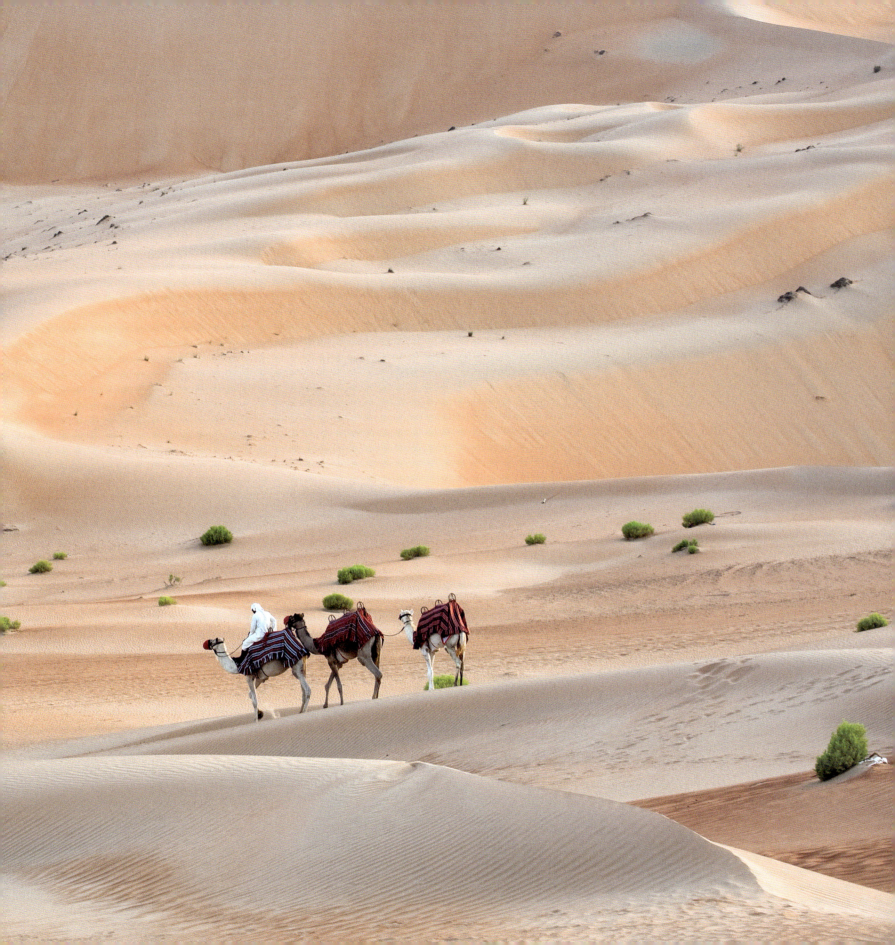

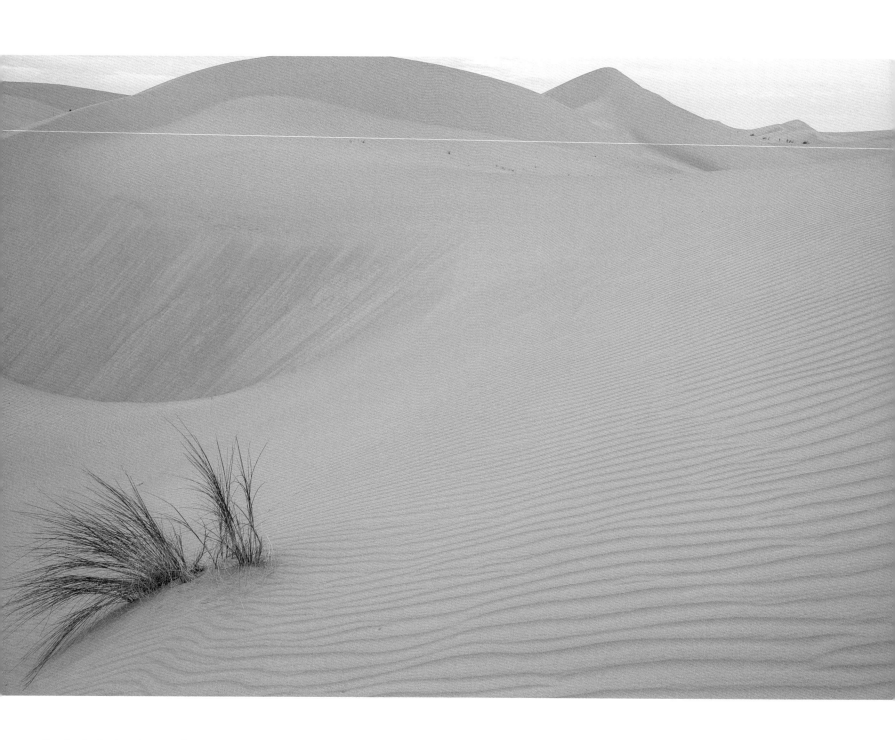

Mauritanie Sur les plateaux désertiques de l'Adrar, les sables de l'erg Ouarane envahissent progressivement la ville de Chinguetti, classée au Patrimoine mondial de l'Unesco.

Mauritania On the desert plateaus of the Adrar, the sands of Erg Ouarane are gradually invading the town of Chinguetti, a UNESCO World Heritage Site.

Maroc Au sud du djebel Saghro, Camps Nomades propose un bivouac de tentes caïdales tout en préservant le milieu naturel.

Morocco South of Jebel Saghro, Camps Nomades offers a bivouac of caidal tents while preserving the natural environment.

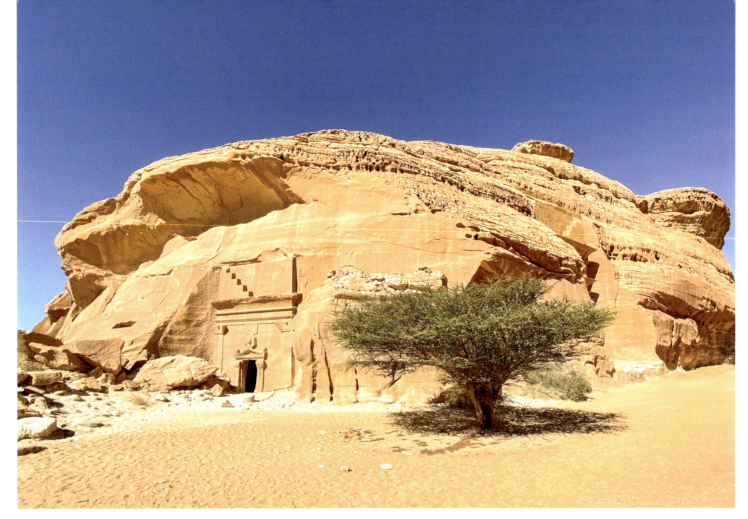
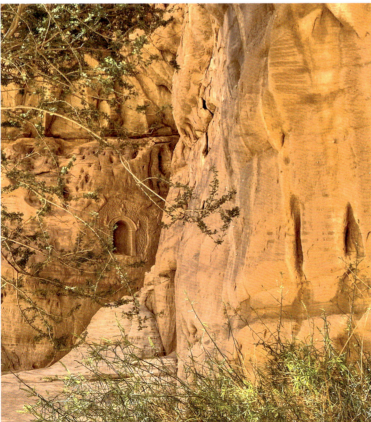
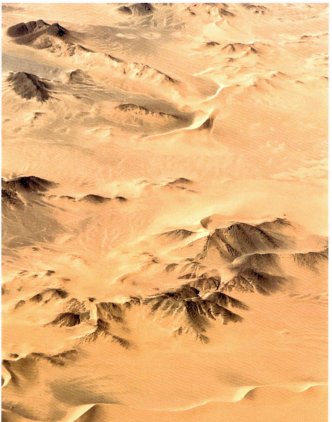

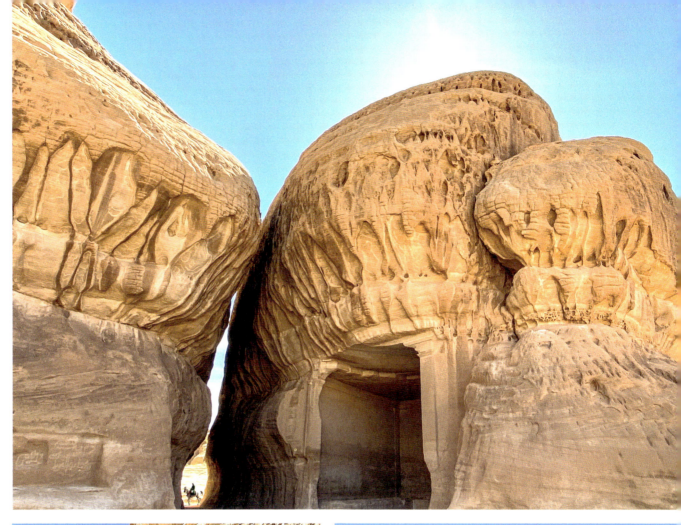

Arabie saoudite Au cœur du désert Rub al-Khali, Mada'in Saleh a été découvert par l'explorateur suisse Jean Louis Burckhardt au XIXᵉ siècle. Cette ancienne cité évoque les grandeurs de la civilisation nabatéenne au début de notre ère. Dans cette oasis d'Al-'Ula, le Maraya Concert Hall, conçu par l'agence italienne Gio Forma, recouvert de miroirs, apparaît comme un gigantesque mirage.

Saudi Arabia In the heart of the Rub al-Khali desert, Mada'in Saleh was discovered by Swiss explorer Jean Louis Burckhardt in the 19th century. This ancient city evokes the grandeur of the Nabataean civilization at the beginning of our era. In this oasis of Al-'Ula, the Maraya Concert Hall, designed by the Italian agency Gio Forma, covered with mirrors, appears like a gigantic mirage.

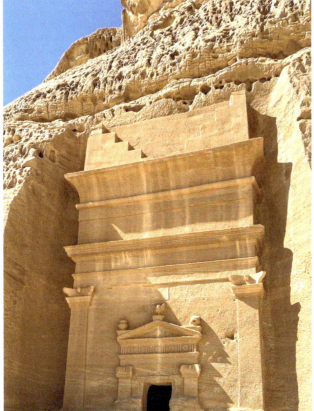
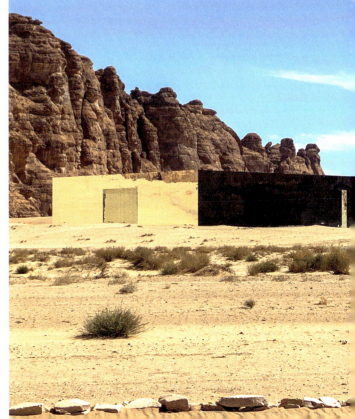

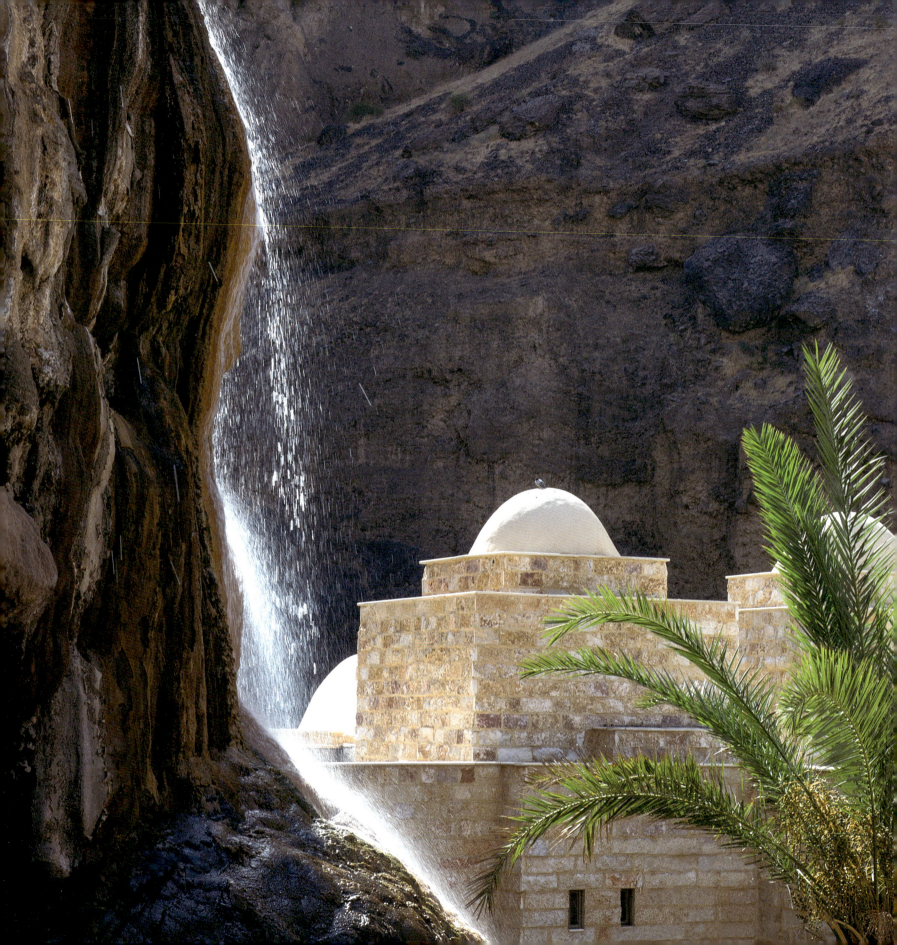

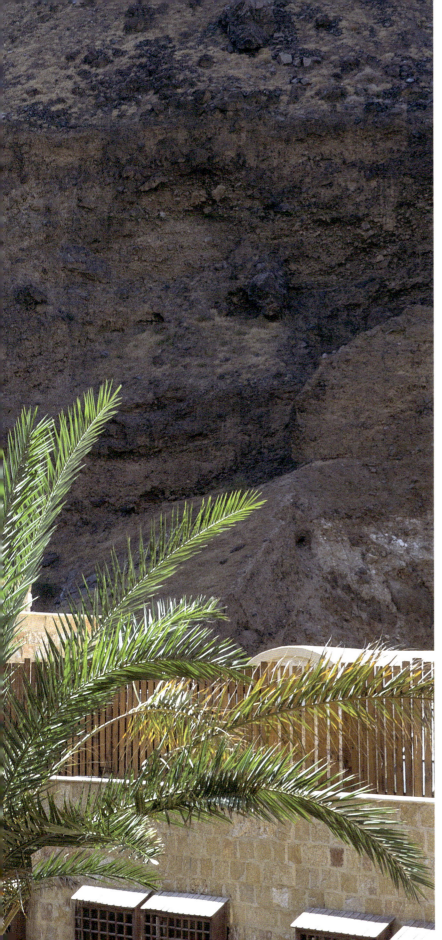
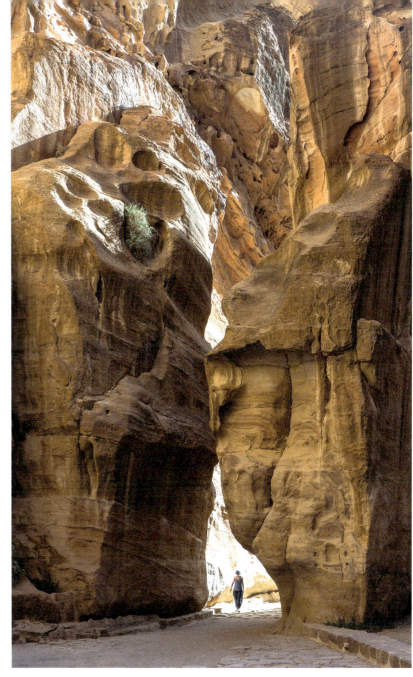

Jordanie À gauche, le spa du Evason Ma'In Hot Springs, situé 264 mètres au-dessous du niveau de la mer, face à la mer Morte, est une oasis de sources d'eau thermale chaudes (39 °C) et bienfaisantes, connues depuis l'Antiquité. Ci-dessus, le Siq, défilé spectaculaire, seule voie d'accès à Pétra, est une longue faille de 1,2 kilomètre causée par l'action des forces tectoniques, dont les parois atteignent jusqu'à 200 mètres de haut.

Jordan On the left, the spa at Evason Ma'In Hot Springs, located 264 metres below sea level, facing the Dead Sea, is an oasis of warm (39°C) and health-conferring thermal springs, known since Antiquity.
Above, the Siq, a spectacular gorge, the only access route to Petra, is a fault 1.2 kilometres long caused by the action of tectonic forces, whose walls reach up to 200 metres in height.

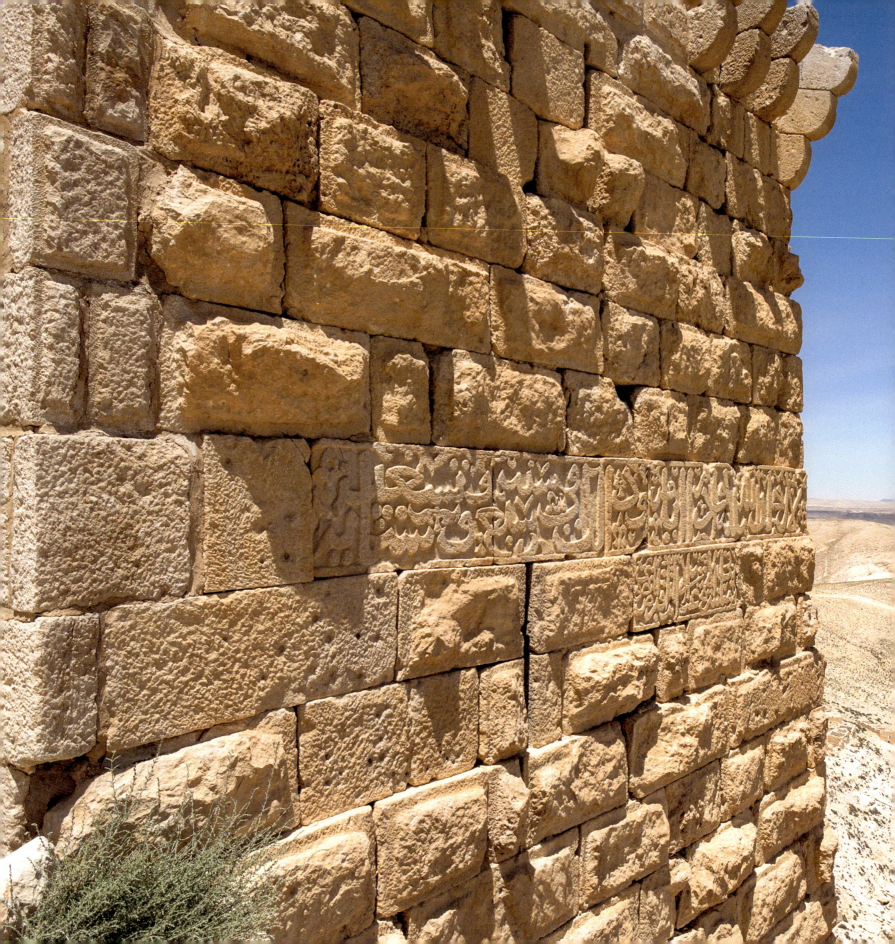

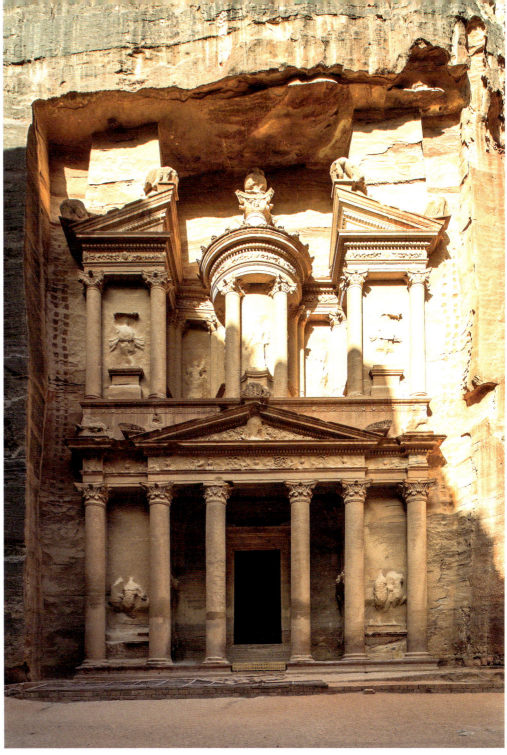

Jordanie À gauche, le krak de Montréal, baptisé Karac el-Chobac, un ancien fort construit au XIIe siècle par Baudouin Ier de Jérusalem.
Ci-dessus, à la sortie du Siq, on découvre le trésor baptisé Al-Khazneh, sculpté dans le grès, un siècle avant J.-C., probablement sous la dynastie du roi Arétas III.

Jordan On the left, the Montreal krak, called Karac el-Chobac, an old fort built in the 12th century by Baudouin I of Jerusalem.
Above, at the exit of the Siq, we discover the treasure known as Al-Khazneh, carved in sandstone one century before Christ, probably under the dynasty of King Arétas III.

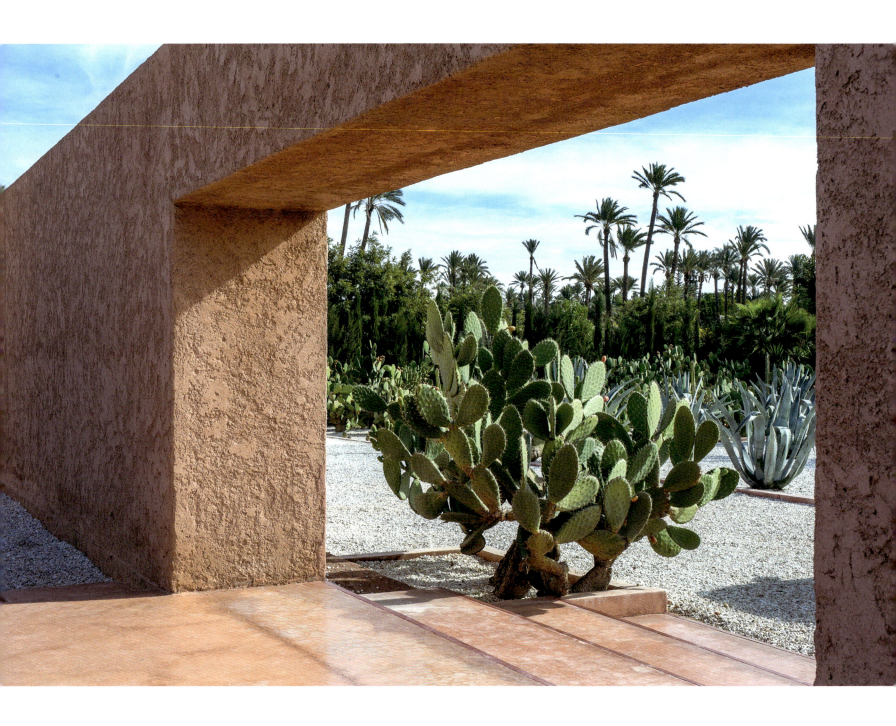

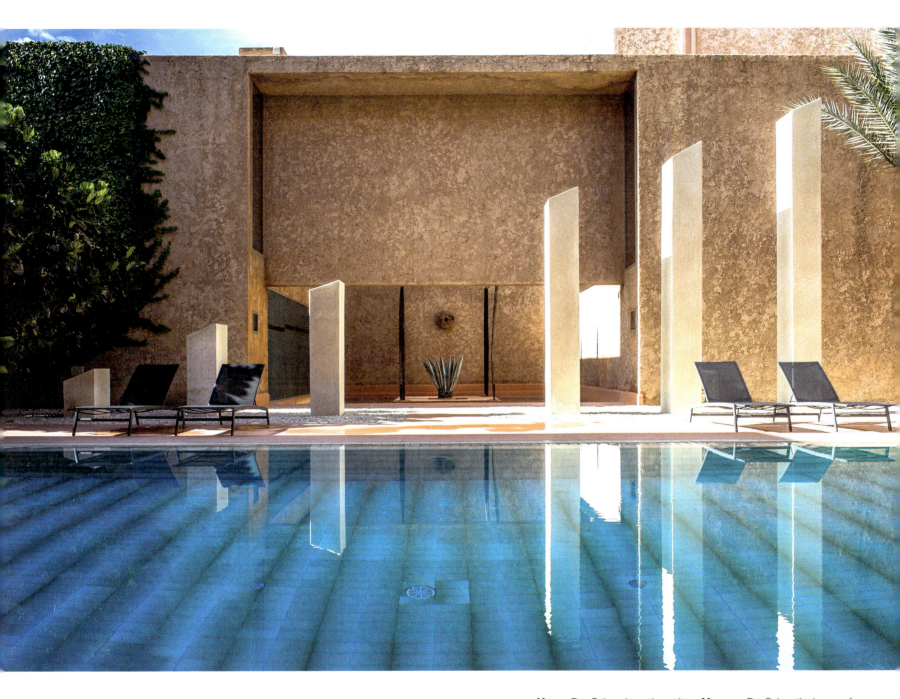

Maroc Dar Sabra, la maison de l'agave, se situe dans la palmeraie de Marrakech. Elle a été inspirée des travaux de l'architecte mexicain Ricardo Legorreta et réalisée par Rachid Khayatey et François Chapoutot.

Morocco Dar Sabra, the house of the agave, is located in Marrakech's Palmeraie. It was inspired by the work of Mexican architect Ricardo Legorreta and designed by Rachid Khayatey and François Chapoutot.

Maroc En direction de l'Ourika à partir de Marrakech, Dar Syada dresse fièrement ses tours restaurées face à l'Atlas. Elles sont en pisé, mélange de terre, de sable et d'argile crue.

Morocco On the way to Ourika from Marrakech, Dar Syada's restored towers stand proudly facing the Atlas mountains. They are made of adobe, a mixture of earth, sand, and raw clay.

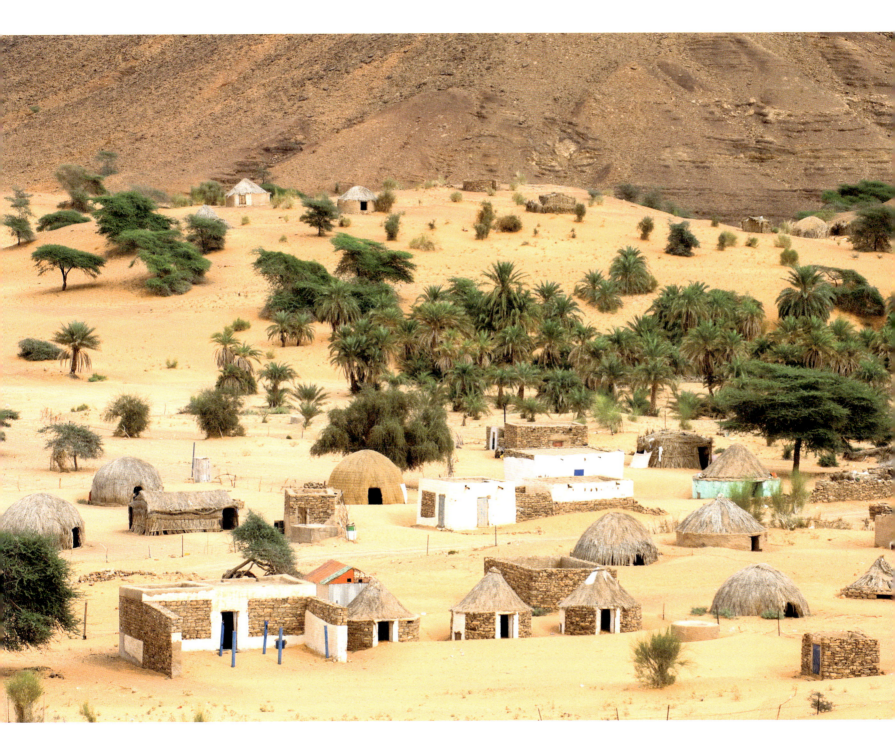

Mauritanie Tergit, ombragée sous les palmiers, est la plus connue des oasis de l'Adrar.

Mauritania Tergit, shaded by palm trees, is the best known of the Adrar oases.

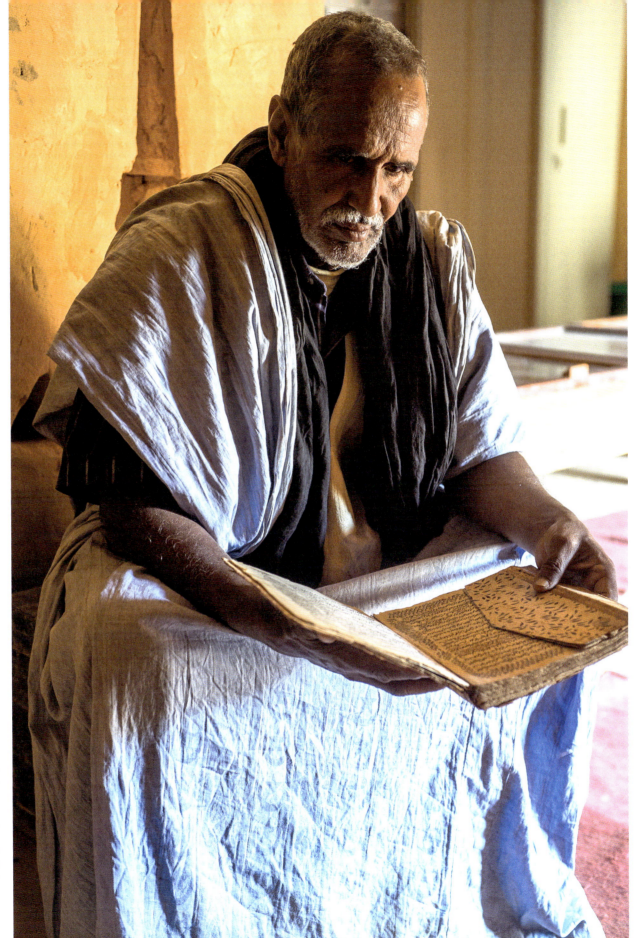

Mauritanie Lecture d'un vieux coran dans une des dernières bibliothèques de Chinguetti, Sorbonne du désert, témoin d'une époque faste, septième ville sainte de l'islam sunnite.

Mauritania Reading an old Qur'an in one of the last libraries of Chinguetti, the Sorbonne of the desert, witness of an era of prosperity, the seventh holiest city of Sunni Islam.

Maroc Ci-contre et pages suivantes, dans la campagne de Marrakech, Héléna Paraboschi et Pierre Pirajean ont demandé à l'architecte Hakim Benjelloun et au studio KO de leur réaliser une maison contemporaine avec des matériaux traditionnels afin de retrouver l'atmosphère authentique d'un dar marocain.

Morocco Opposite and following pages, in the Marrakech countryside Héléna Paraboschi and Pierre Pirajean asked the architect Hakim Benjelloun and the studio KO to create a contemporary house for them using traditional materials, in order to find the authentic atmosphere of a Moroccan dar.

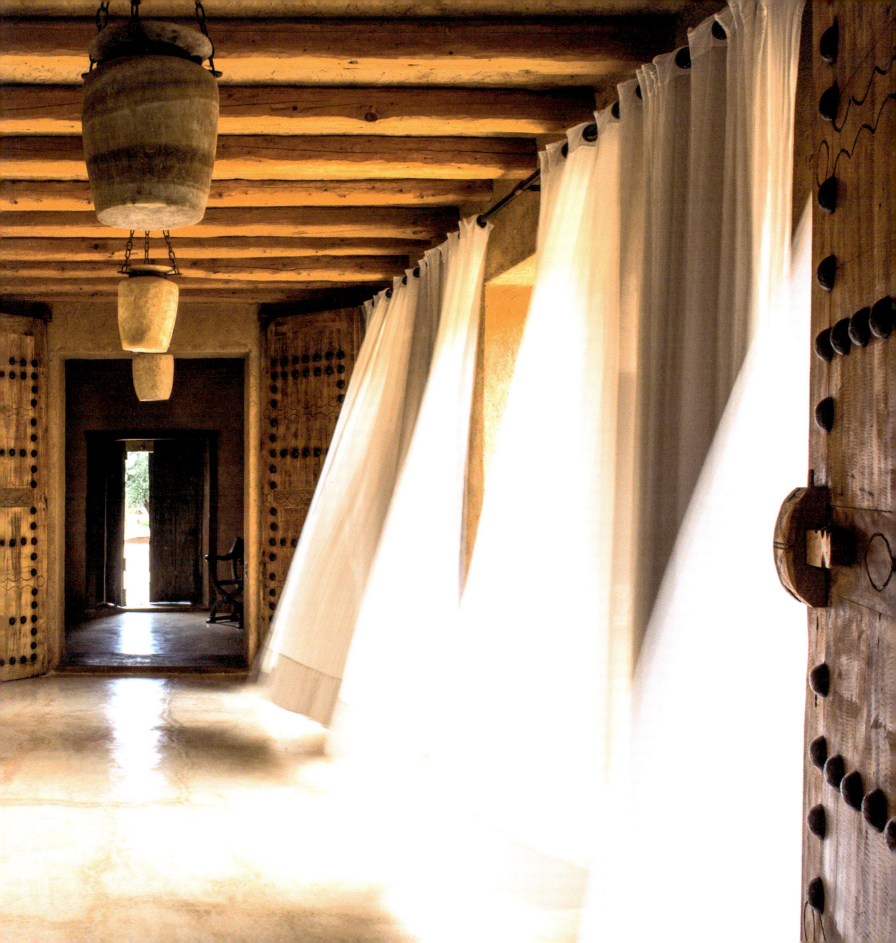

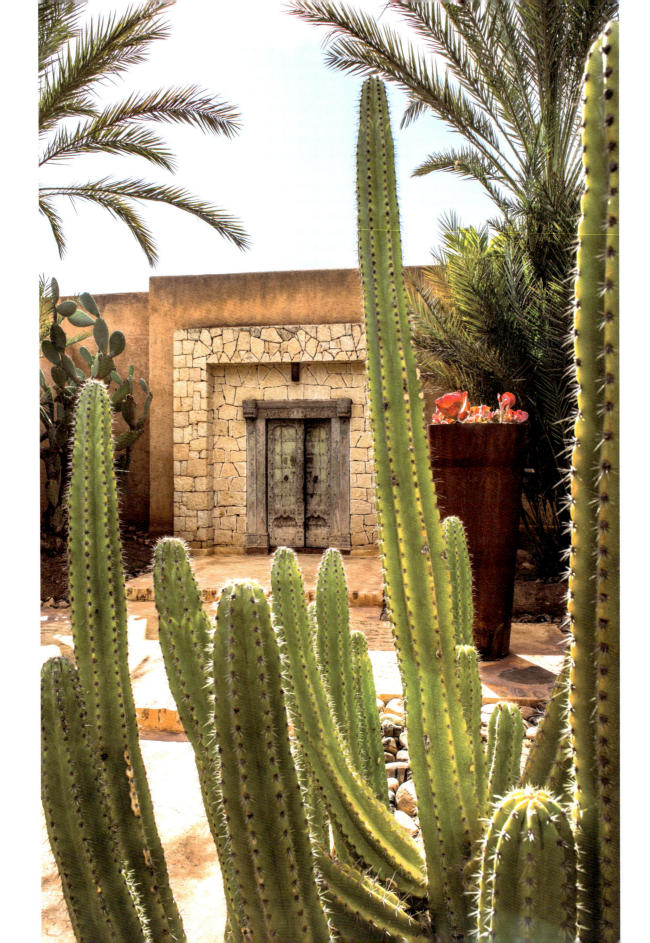

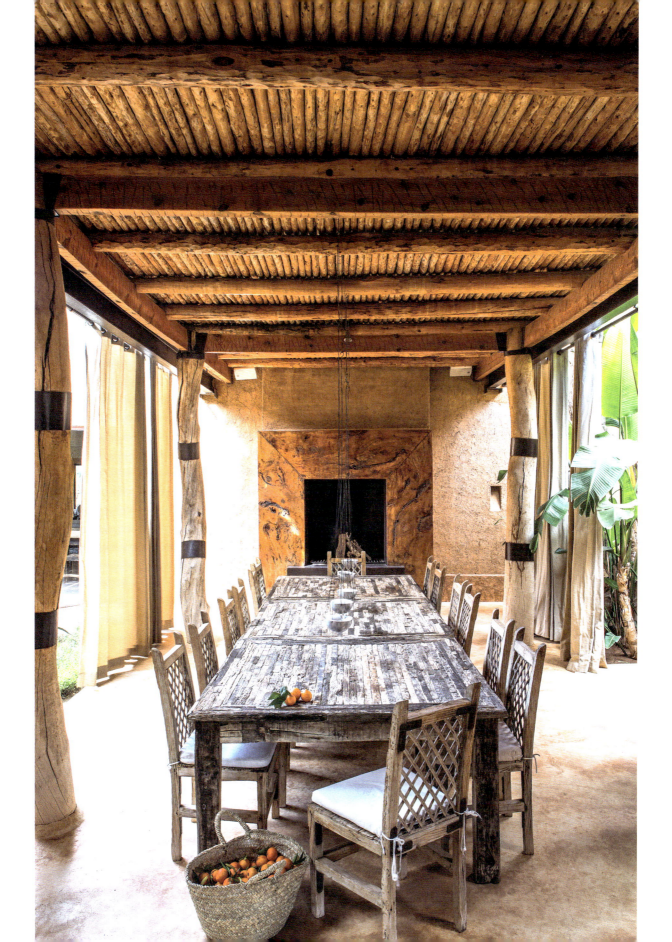

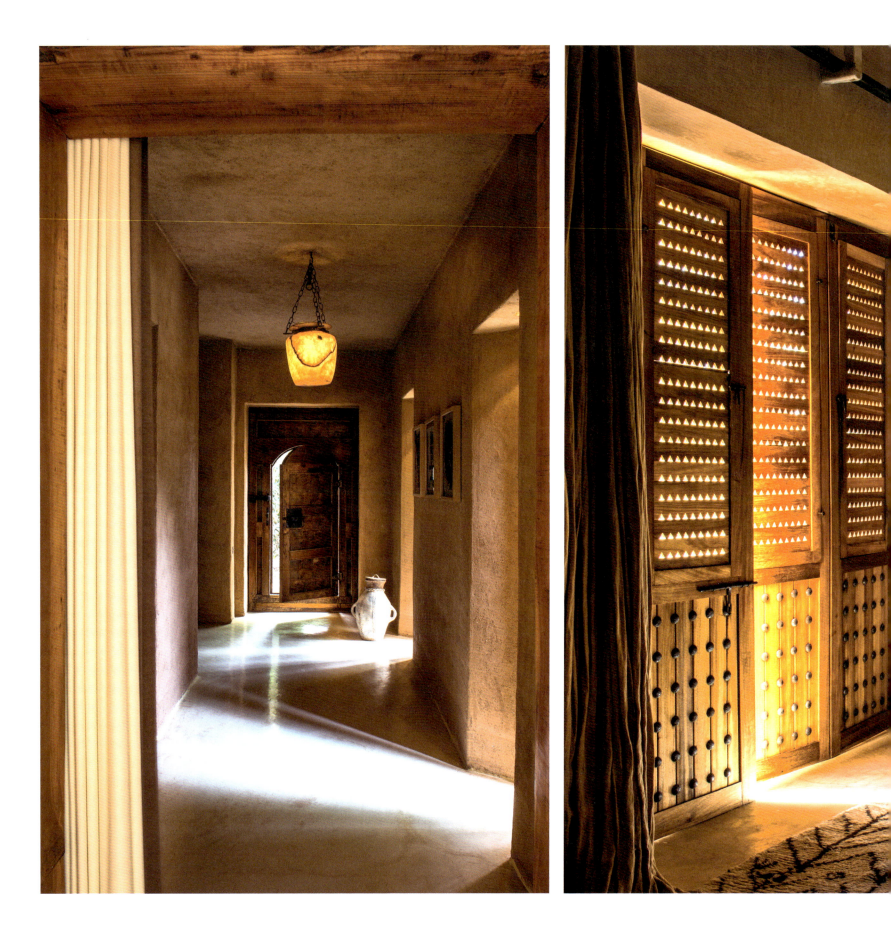

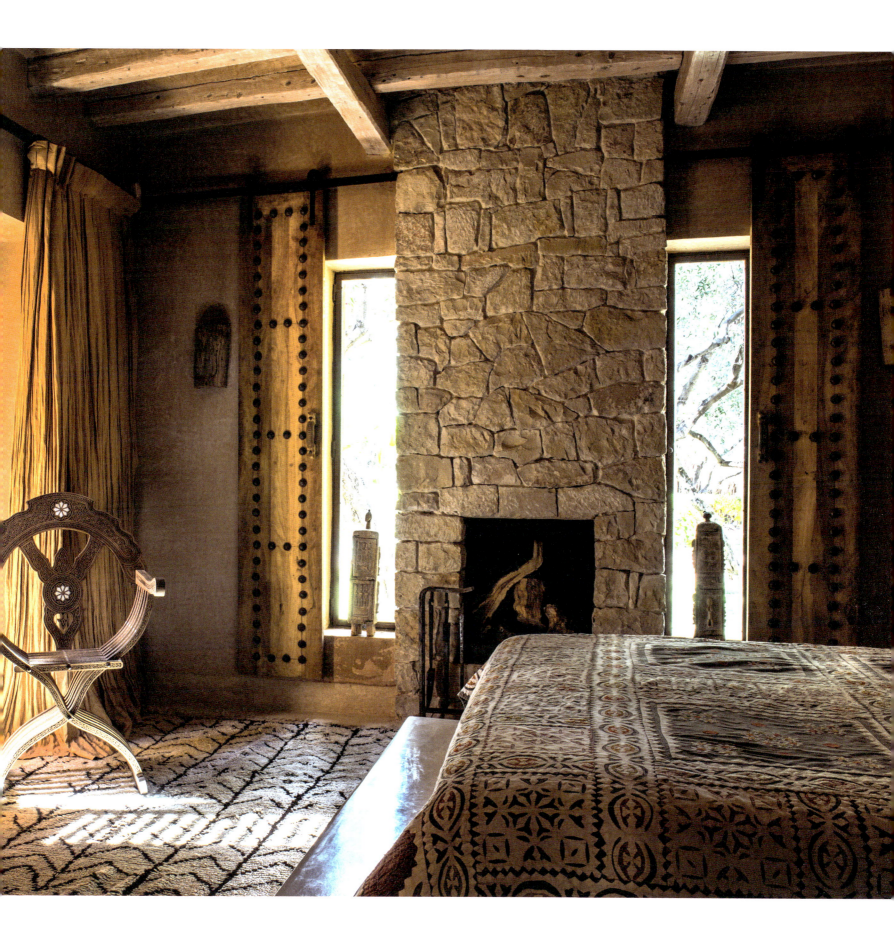

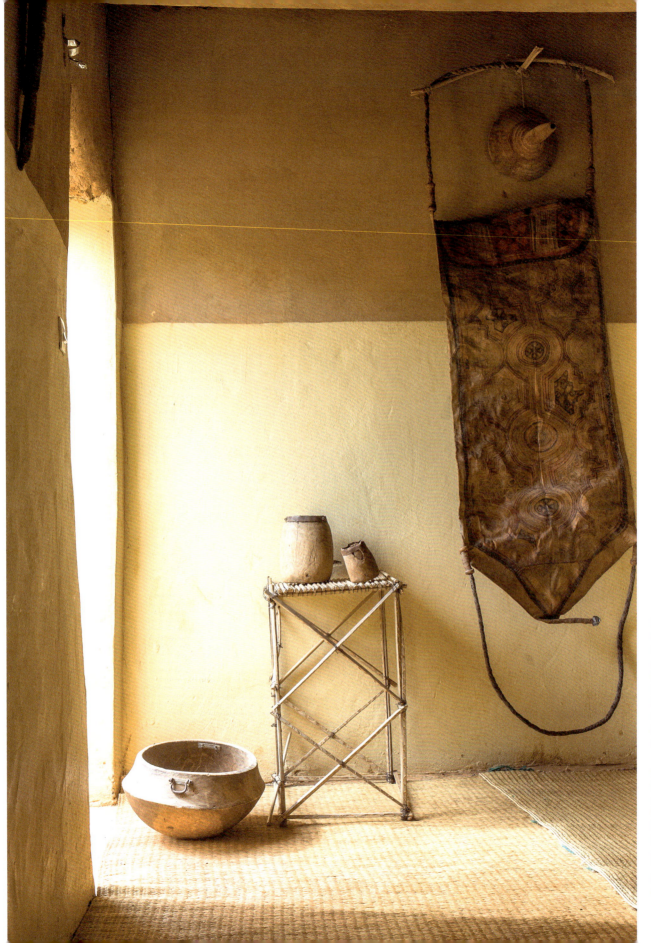

Mauritanie Accroché au mur, un *tassoufra*, sac de selle de dromadaire en cuir décoré comme ceux des Touaregs.
Maroc Page de droite, au sud de Ouarzazate, dans la palmeraie de Skoura, Dar Ahlam, « la maison des rêves », est une ancienne casbah traditionnelle restaurée avec authenticité par Rémi Tessier.

Mauritania Hanging on the wall, a *tassoufra*, a dromedary leather saddlebag decorated like those of the Tuaregs.
Morocco Right page, in the south of Ouarzazate, in the palm groves of Skoura, Dar Ahlam, "the house of dreams," is an old traditional Kasbah authentically restored by Rémi Tessier.

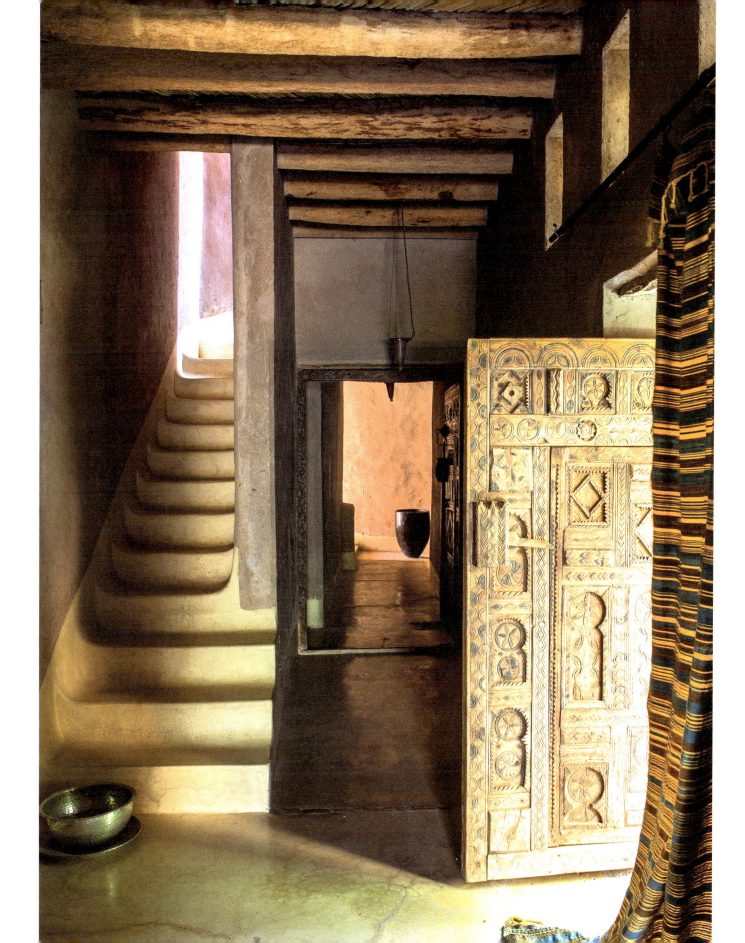

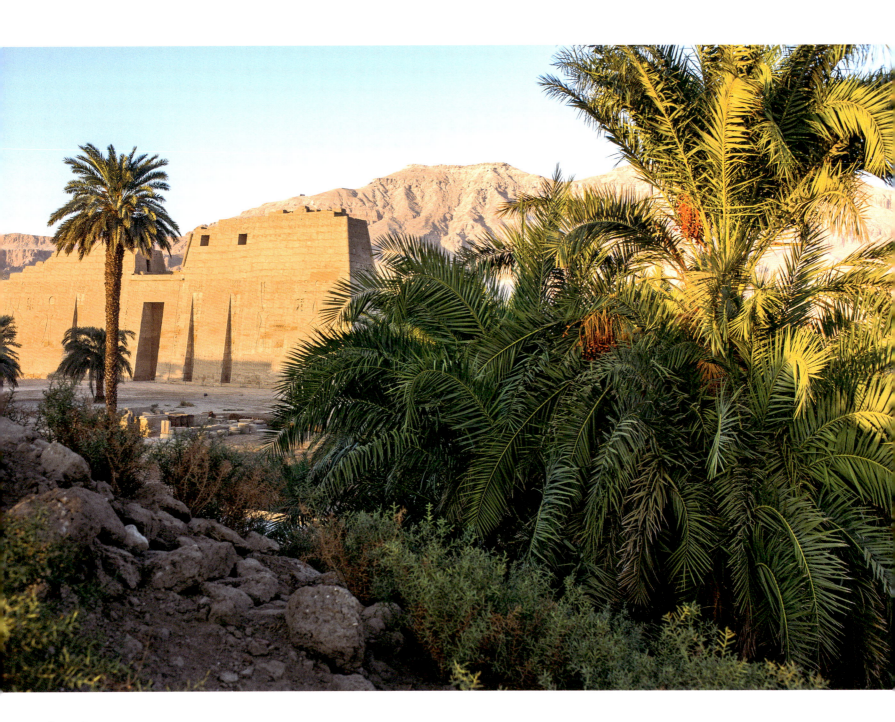

Égypte À Médinet Habou, dans la vallée des Rois sur la rive ouest du Nil, face à Louxor, le temple des millions d'années de Ramsès III est un des plus vastes de la nécropole thébaine. Page de droite, une maison domine le temple de Médinet Habou depuis ses terrasses. Elle a été réalisée par l'architecte Gwénaël Tanguy selon les traditions égyptiennes.

Egypt In Medinet Habu, in the Valley of the Kings on the west bank of the Nile, opposite Luxor, the Temple of Ramesses III is one of the largest in the Theban necropolis. Right page, a house overlooks the Medinet Habu temple from its terraces. It was created by the architect Gwénaël Tanguy according to Egyptian traditions.

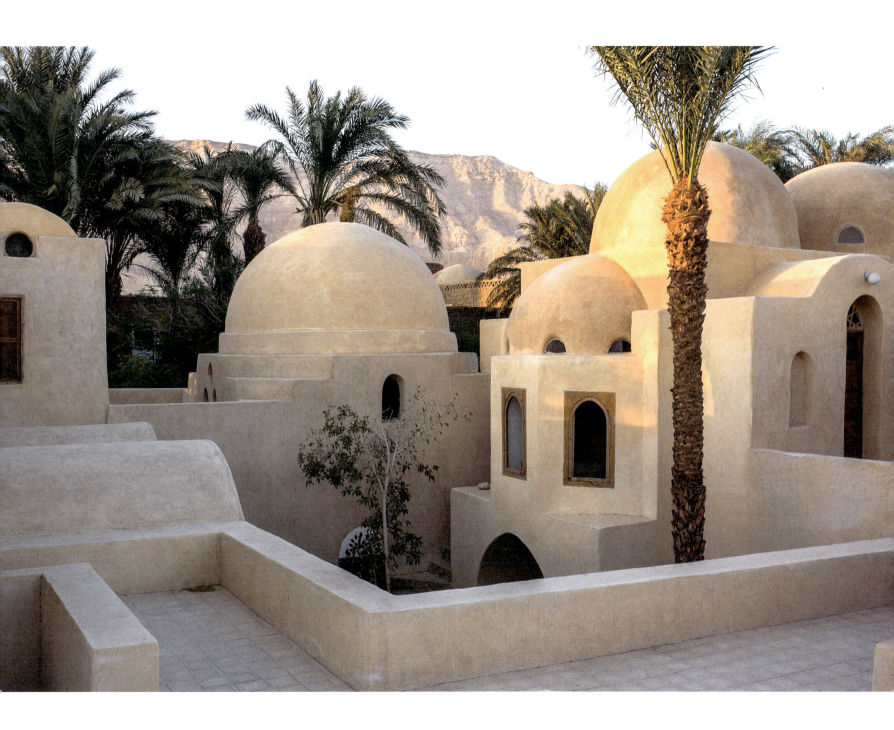

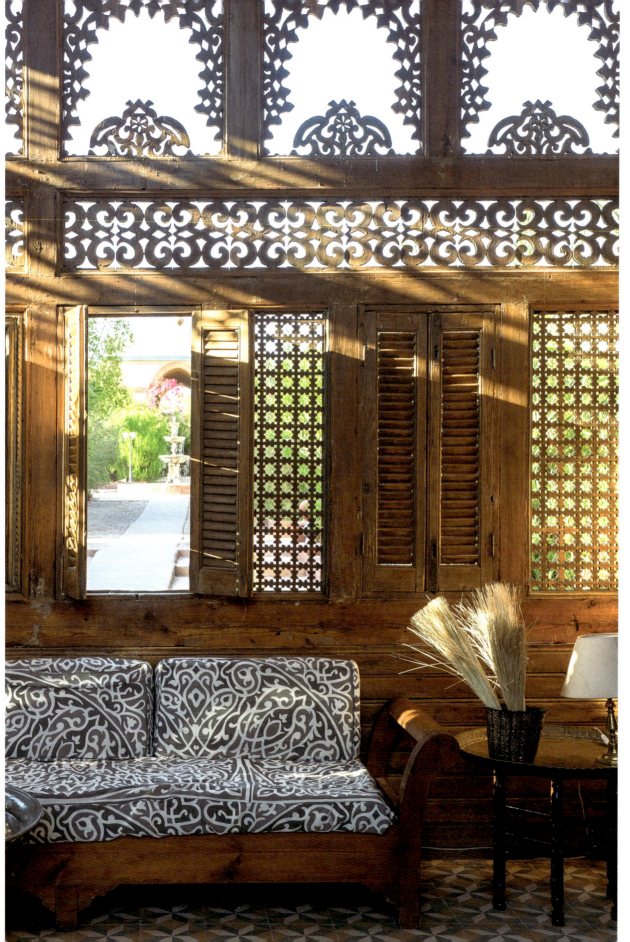

Égypte À Louxor, au pied de la montagne thébaine, Al Moudira est un petit palais oriental et baroque de la rive ouest, imaginé par la designer libanaise Zeina Aboukheir.

Egypt In Luxor, beneath the Theban mountains, Al Moudira is a small oriental and baroque palace on the west bank, designed by the Lebanese designer Zeina Aboukheir.

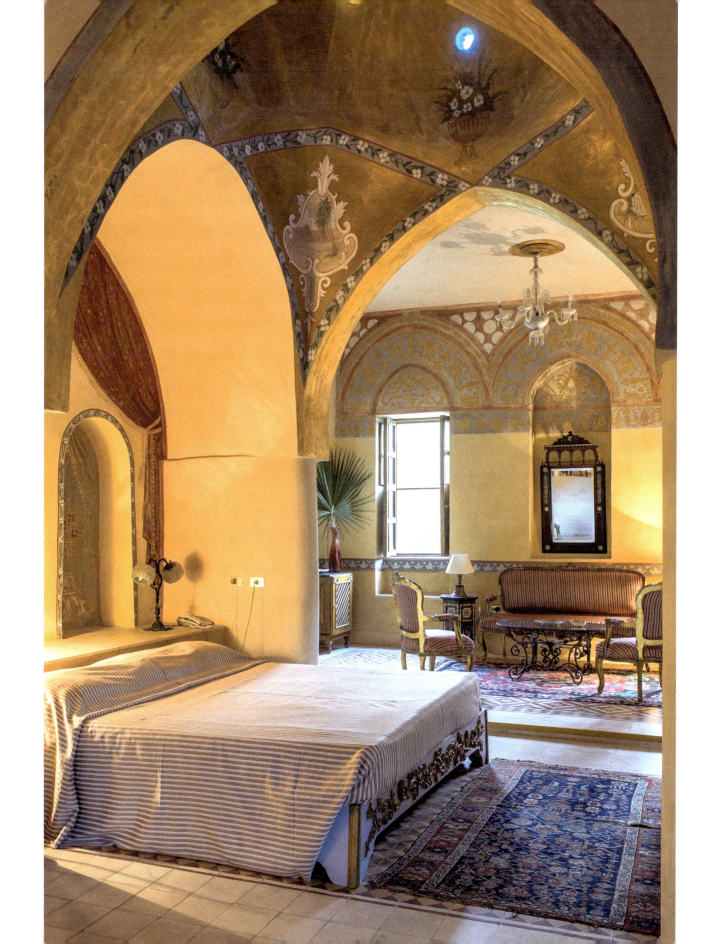

Égypte Ci-dessus et pages suivantes, maisons construites en brique de terre crue mélangée avec de la paille hachée pour maintenir sa cohésion. La brique est d'abord moulée dans des cadres en bois et séchée au soleil. Elle sera souvent protégée des intempéries avec des enduits ou recouverte d'un lait de chaux.

Egypt Above and following pages, houses built of mud bricks, the mud mixed with chopped straw to maintain solidity. The brick is first moulded into wooden frames and dried in the sun. It will often be protected from the elements with plaster or covered with whitewash.

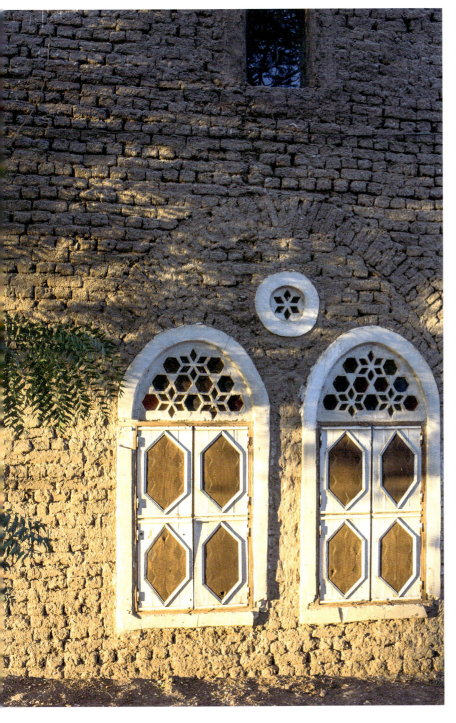
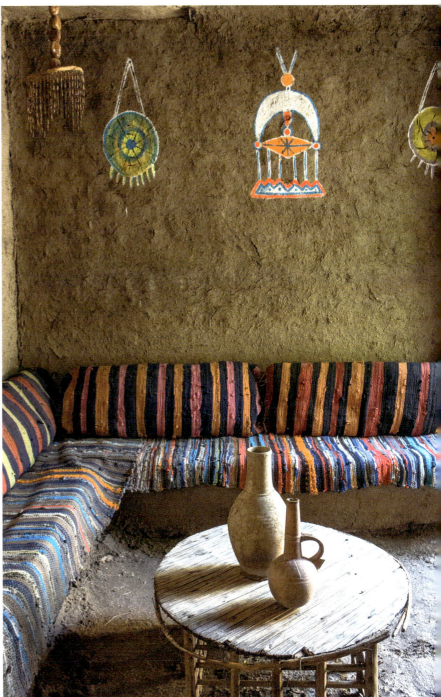

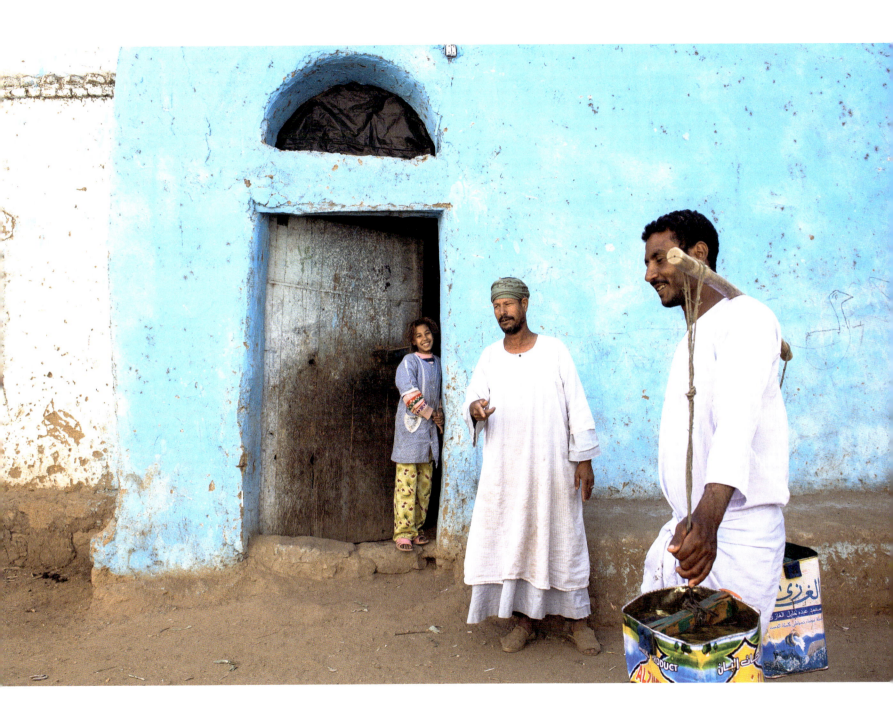

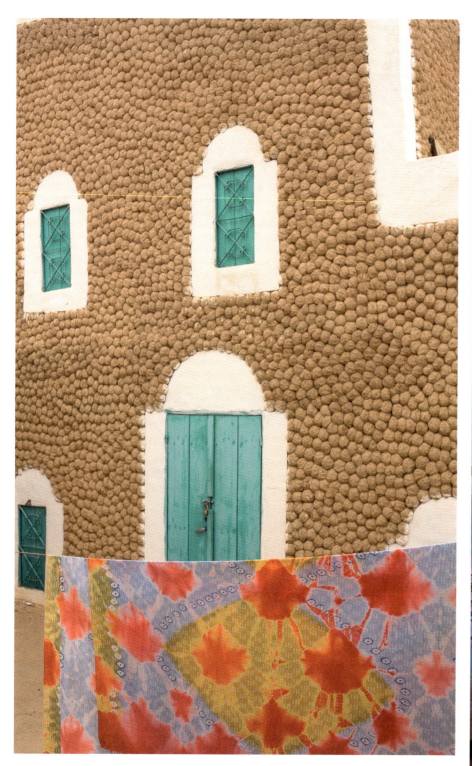
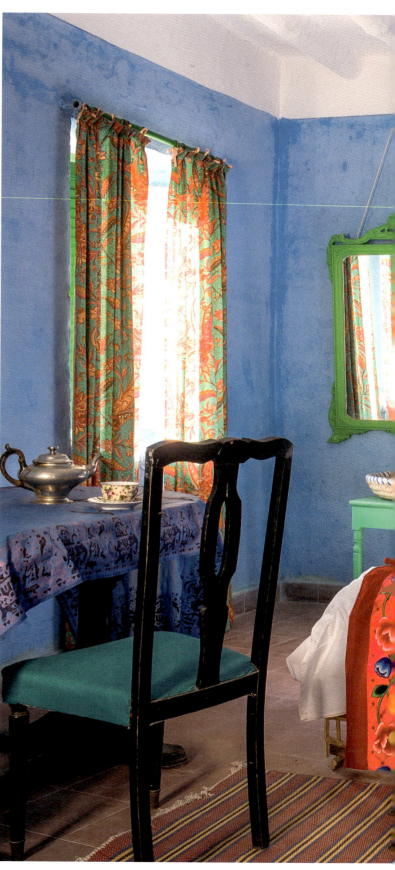

Mauritanie Maison de terre dans la région de l'Adrar.
Égypte À droite, face à Louxor, la chambre Ramosa à Beit Sabée, maison connue pour son usage de couleurs nubiennes et de meubles locaux légèrement détournés.

Mauritania Mud house in the Adrar region.
Egypt On the right, facing Luxor, the Ramosa room in Beit Sabée, a house known for its use of Nubian colours and local furnishings, always with a subtle twist.

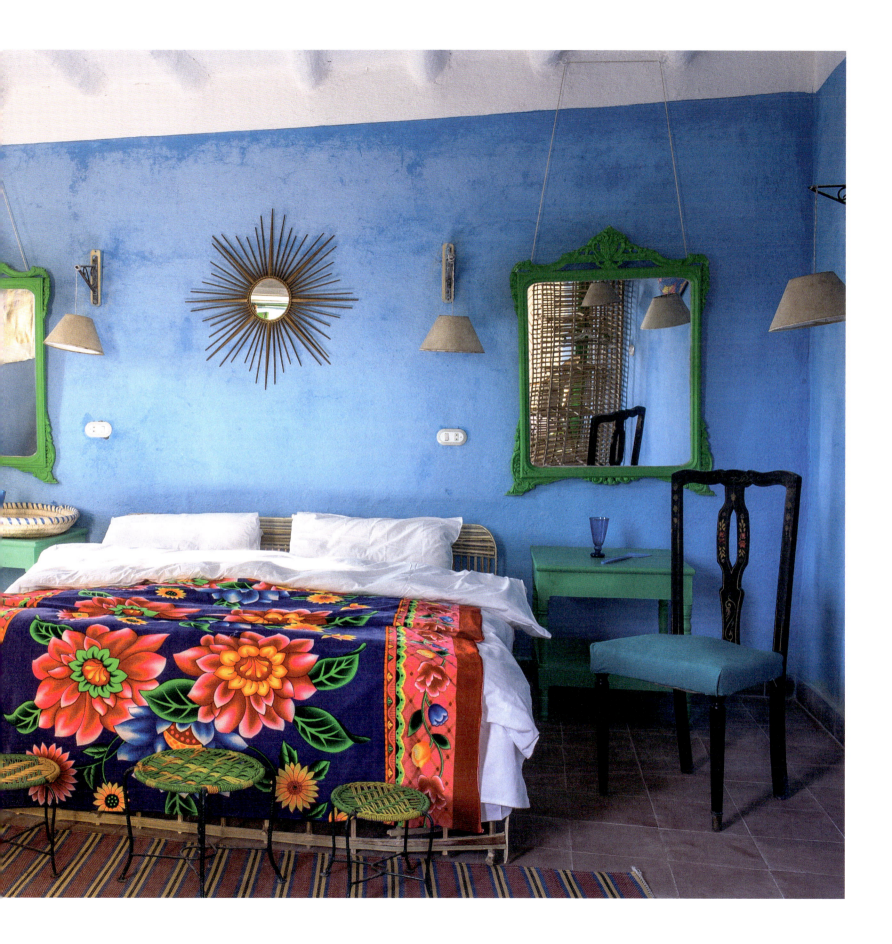

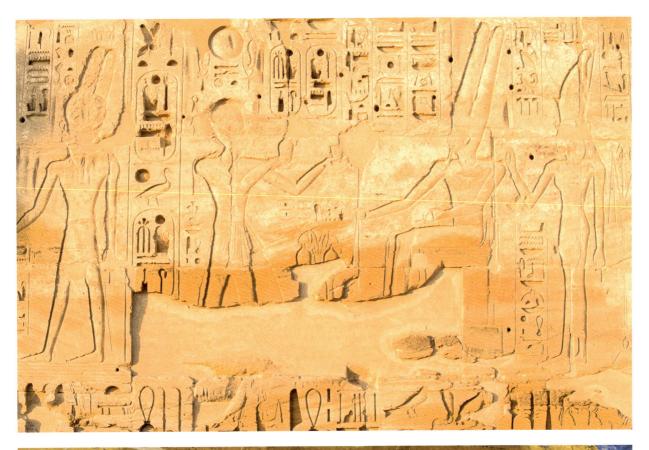

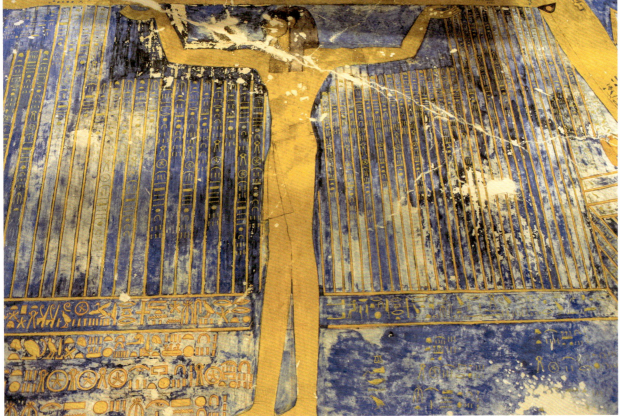

Égypte Détail d'une façade sculptée du temple de Médinet Habou. En dessous, détail de la fresque de la tombe de Ramsès VII, avec Nout, déesse du Ciel, mère des Astres, et des motifs astronomiques de la XXe dynastie.

Egypt Detail of a sculpted facade of Medinet Habu temple. Below, detail of the fresco from the tomb of Ramesses VII, with Nut, goddess of the sky, mother of the stars, and astronomical motifs from the Twentieth Dynasty.

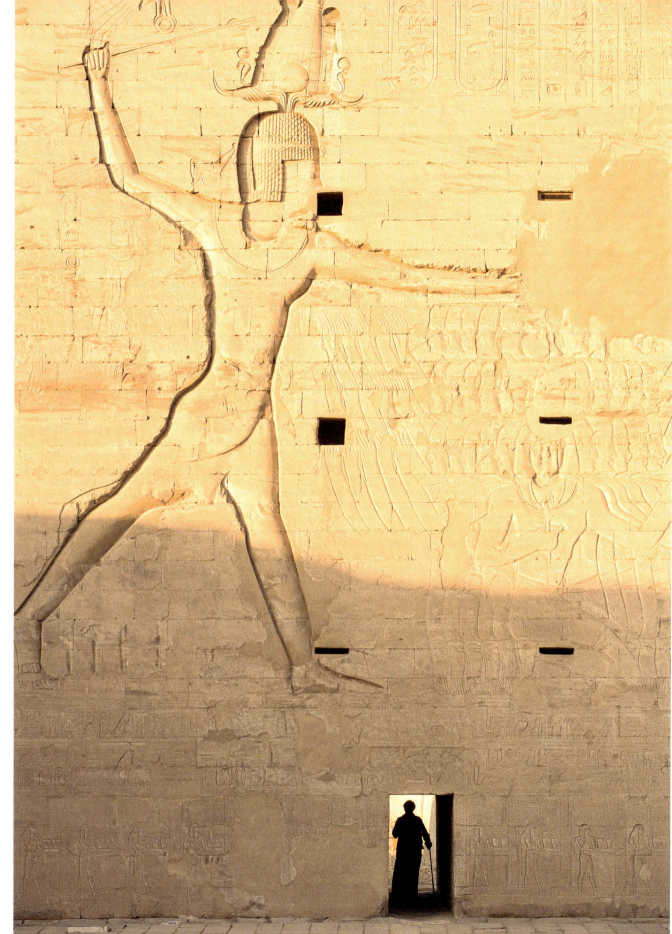

Égypte Temple d'Horus à Edfou, bas-reliefs représentant Ptolémée XII, dit Neos Dionysos, tenant la tête de ses ennemis par les cheveux, alors qu'Horus leur brise le crâne.

Egypt Temple of Horus in Edfu, bas-reliefs representing Ptolemy XII, known as Neos Dionysus, holding the heads of his enemies by the hair as Horus breaks their skulls.

fastes et merveilles

Nombreuses sont les villes antiques d'Arabie et du Proche-Orient qui racontent la beauté et la complexité des savoir-faire architecturaux pratiqués depuis les temps anciens jusqu'à nos jours. Lieux emblématiques où l'art islamique s'exprime avec brio, les mosquées restent des témoins privilégiés du raffinement des maîtres artisans, tout comme les palais, organisés en multiples cours et pavillons. Hammams, fontaines et jardins d'Orient parachèvent l'art du beau en introduisant la notion de paradis rêvé où tous les sens sont à la fête : l'odorat est sollicité par les senteurs de roses, de jasmins et de gardénias ; le regard par les couleurs des bougainvilliers et des orangers ; l'oreille par le ruissellement des jets d'eau et le chant des oiseaux… Le jardin, *jounayna* en arabe, signifie d'ailleurs « petit paradis », un lieu voluptueux oscillant délicieusement entre ombre et lumière.

Bois sculpté, mosaïque raffinée, stuc moulé, jeux de marbre… l'artisanat oriental est riche et soigné jusque dans les moindres détails. Le plafond reste le point de mire où les regards convergent pour admirer un travail remarquable de bois et de plâtre peint, d'où cascadent des lustres des mille et une nuits. Arcades et voûtes rythment les espaces, et les dômes sont inspirés des constructions byzantines. Motifs géométriques et floraux stylisés sont répétés à l'infini pour symboliser l'existence d'un Dieu unique et éternel. Quant à la calligraphie, elle se veut l'expression visible des paroles spirituelles. C'est elle qui établit le lien entre la langue et la religion telle qu'elle est énoncée par le Coran, qui regroupe les paroles d'Allah.

Toute cette richesse artistique a fini par être qualifiée d'« art islamique » à partir de la deuxième moitié du XXe siècle, alors qu'il s'agit de créations de pays sous influence musulmane et rassemblant des peuples de différentes religions et ethnies. À présent, on utilise de plus en plus le label « art arabe ».

« La révélation m'est venue d'Orient », écrit le peintre Henri Matisse au critique d'art Gaston Diehl. Une révélation qui émanait de l'opposition entre la grisaille européenne et la lumière des pays d'Orient. Une constante toujours d'actualité.

splendours & wonders

There are many ancient cities in the Arab World that recount the magnificence and complexity of the architectural skills practiced from ancient times to the present. Mosques are emblematic places where Islamic art is brilliantly expressed, and remain the privileged witnesses of the elegance of master craftsmen, as do the palaces organized into multiple courtyards and pavilions. Hammams, fountains, and oriental gardens complete this art of beauty by introducing the notion of a dream-like paradise which is a feast for all the senses: smelling the scents of roses, jasmine, and gardenias; gazing through the colours of bougainvillea and orange trees; hearing the streaming water jets and the song of birds... The garden, *jounayna* in Arabic, which also means "little paradise," is a voluptuous place deliciously oscillating between light and shade.

Carved wood, refined mosaics, stucco mouldings, varieties of marble... Oriental craftsmanship is rich and immaculate down to the smallest detail. The ceiling remains the focal point where eyes converge to admire the remarkable work of wood and painted plasterwork, with chandeliers cascading down as if from the Thousand and One Nights. Arcades and vaults punctuate the spaces, and the domes are inspired by Byzantine constructions. Stylized geometric and floral designs are repeated endlessly to symbolize the existence of the one and eternal God. As for calligraphy, it is the visible expression of spiritual speech, forming the link between language and religion as established by the Qur'an, which contains the words of Allah.

From the second half of the twentieth century all this artistic wealth came to be called "Islamic art," even where it concerned creations from countries under Muslim influence which brought together people from different religions and ethnicities. Nowadays the label "Arabian art" is more commonly used.

"The revelation came to me from the East," wrote painter Henri Matisse to art critic Gaston Diehl. A revelation that emanated from the opposition between the greyness of Europe and the light of the Middle East. It is still relevant today…

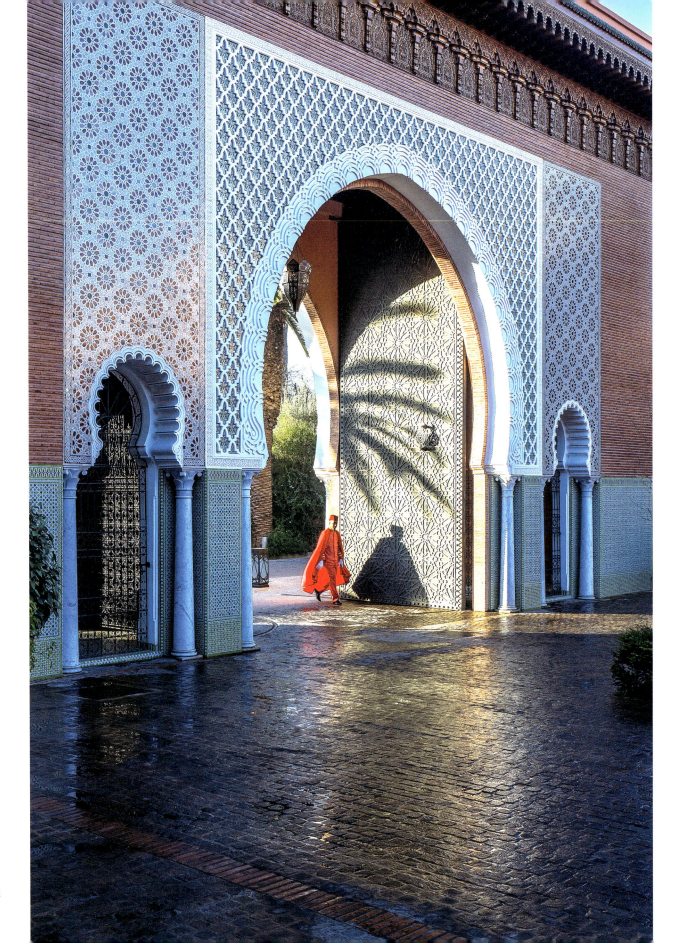

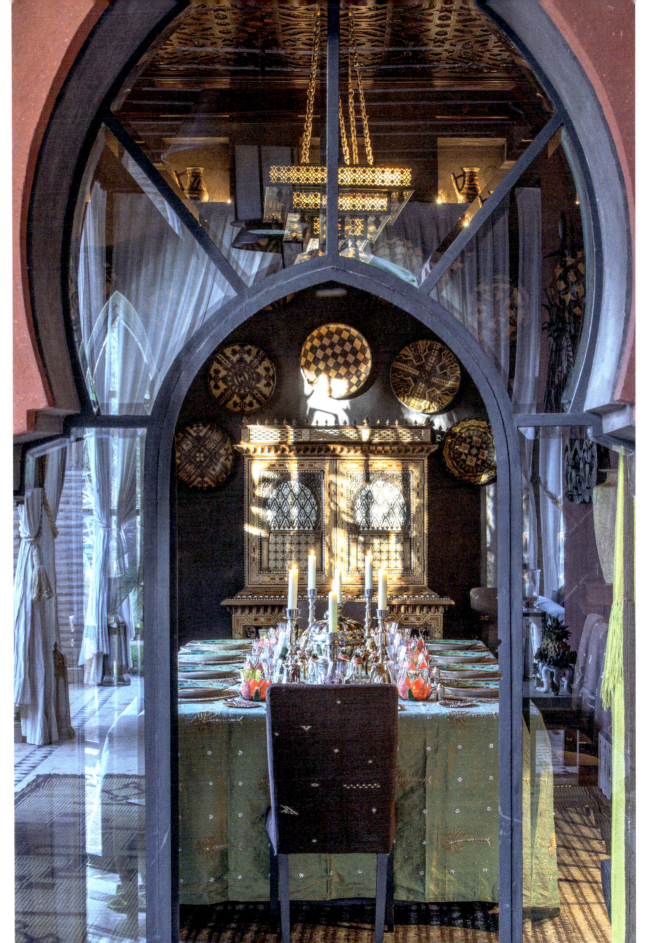

Maroc Dans un riad de la palmeraie de Marrakech, une table orientalisante ; buffet en bois sculpté, nappe brodée Jaipur Handicrafts, photophores d'Afrique du Sud, chandeliers ottomans.
Page de gauche, majestueuse entrée de l'hôtel Royal Mansour.

Morocco In a riad in the Marrakech Palmeraie, an oriental table; a carved wooden sideboard, Jaipur Handicrafts embroidered tablecloth, South African candle holders, Ottoman candlesticks.
Left page, the Royal Mansour hotel's majestic entrance.

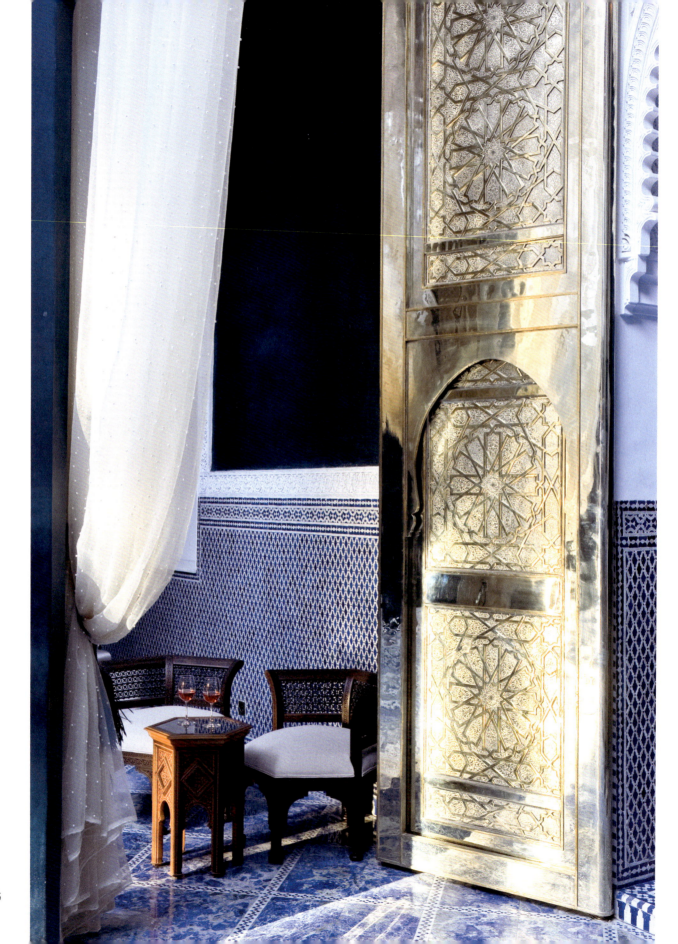

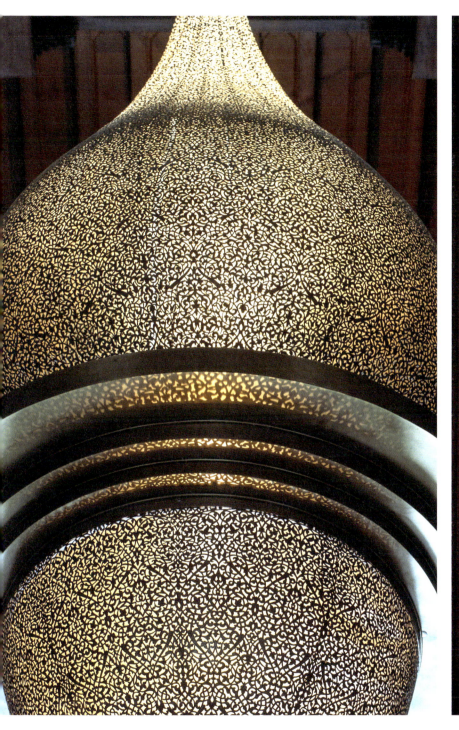 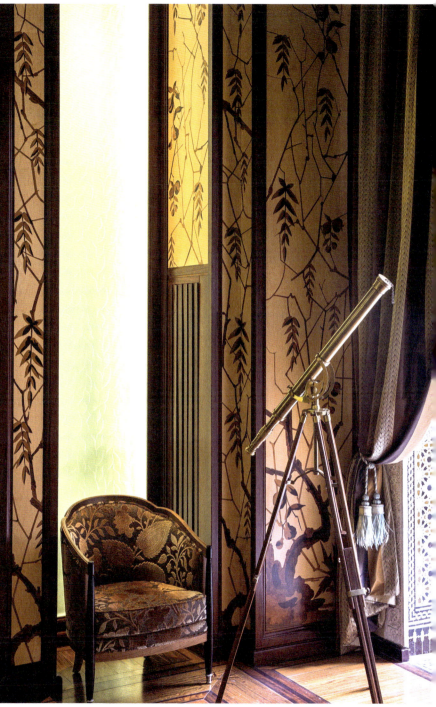

Maroc Page de gauche, la somptueuse porte en cuivre ciselé et martelé du restaurant marocain de l'hôtel Royal Mansour. Ci-dessus, un lustre géant en cuivre ajouré et une longue-vue en laiton et bois pour observer les nuits marrakchies.

Morocco Left page, the sumptuous chiselled and hammered copper door of the Moroccan restaurant at the Royal Mansour hotel. Above, a giant openwork copper chandelier and a brass and wood telescope to observe the Marrakech nights.

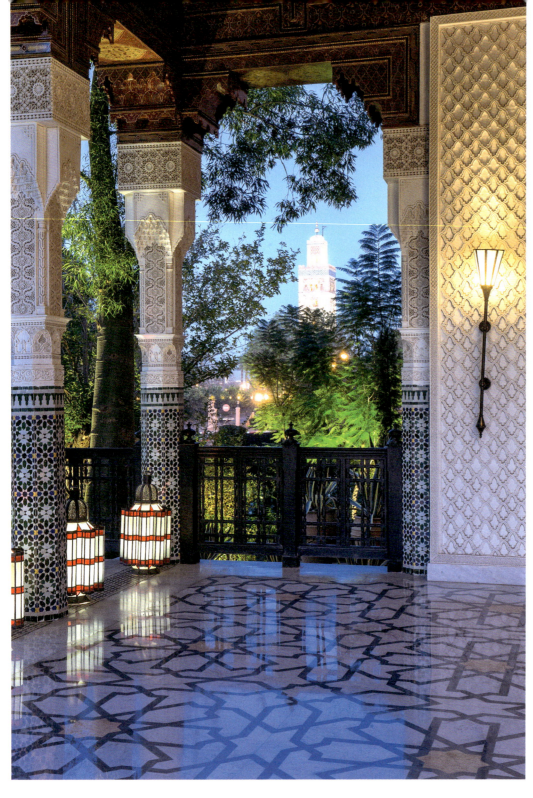
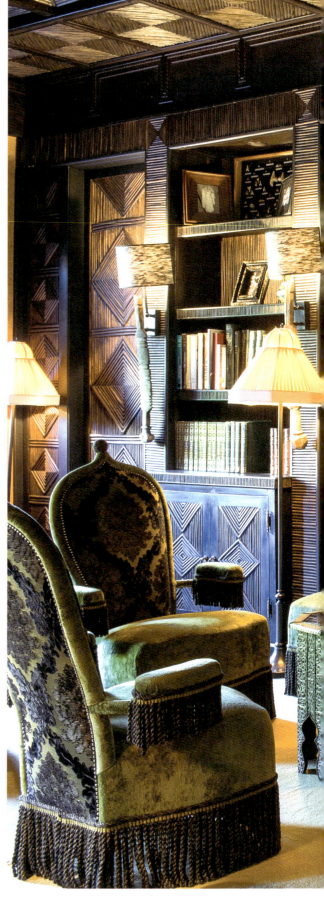

Maroc Impossible de séparer La Mamounia de l'histoire moderne de Marrakech. Hôtel depuis le début du XXe siècle, en partie propriété de la famille royale, elle a vu défiler, depuis Churchill et Roosevelt, tout le glamour bohémien de la cité rouge. Jacques Garcia y a opéré en 2009 une spectaculaire restauration.

Morocco La Mamounia is inseparable from the modern history of Marrakech. Having been a hotel since the beginning of the 20th century, and partly owned by the royal family, it has hosted many famous guests, from Churchill and Roosevelt to the many glamorous bohemian visitors to the red city. Jacques Garcia restored it in 2009.

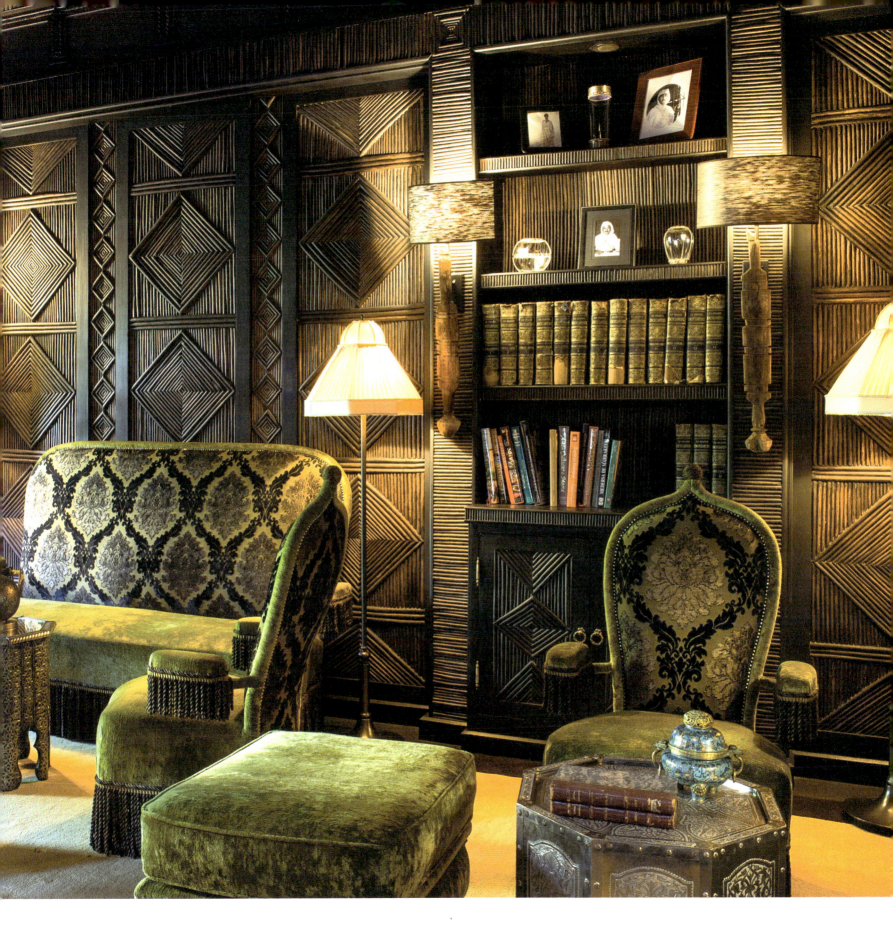

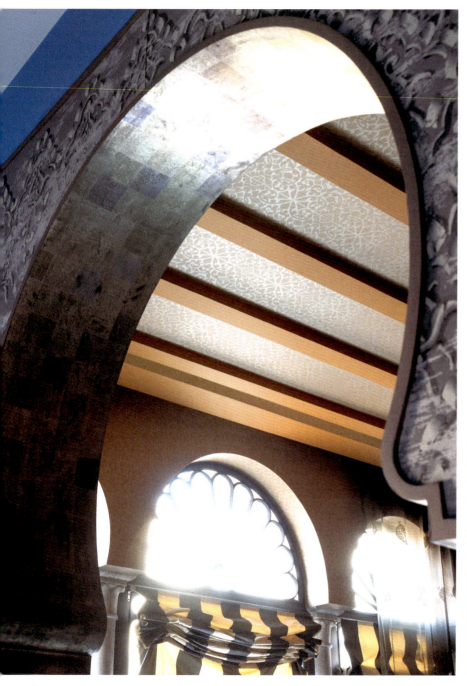

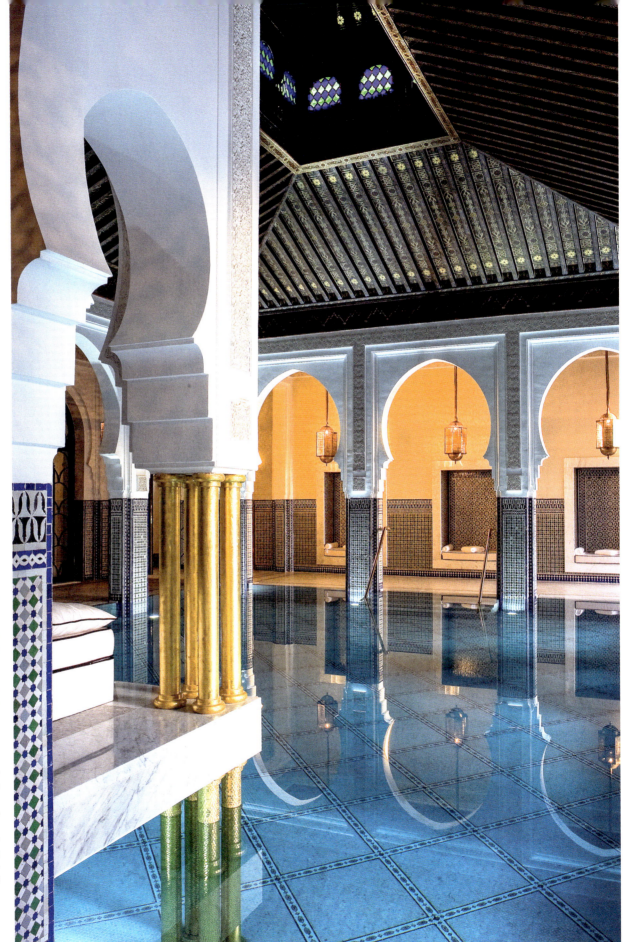

Maroc Le spa de La Mamounia, où les arcades se dédoublent dans la piscine, hommage au magnifique bassin de la Ménara. En tout, 750 mètres carrés de marbre italien et 1 200 mètres cubes d'eau.
Pages suivantes, à gauche : du velours chenille lie de vin pour le restaurant italien supervisé par le chef Alfonso Iaccarino. À droite, le restaurant marocain.

Morocco The spa of La Mamounia, the arcades reflected in the swimming pool, a tribute to the magnificent Menara basin. In all, 750 square metres of Italian marble and 1,200 cubic metres of water. Following pages, on the left: wine-red chenille velvet at the Italian restaurant overseen by chef Alfonso Iaccarino. On the right, the Moroccan restaurant.

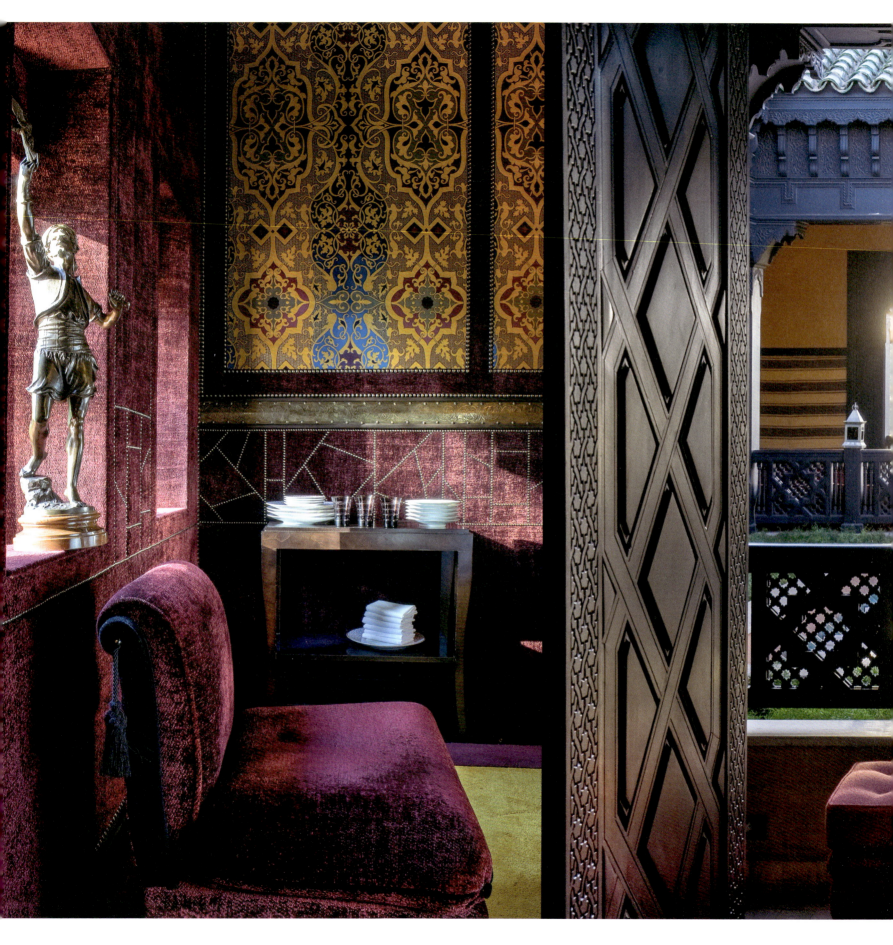

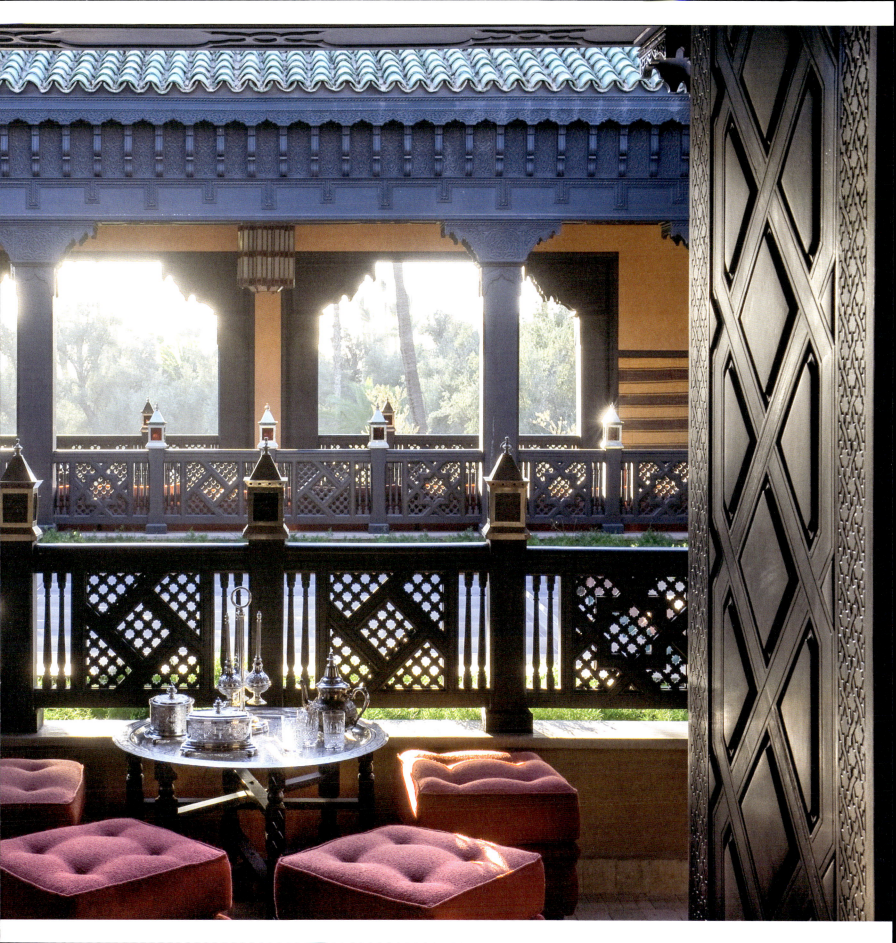

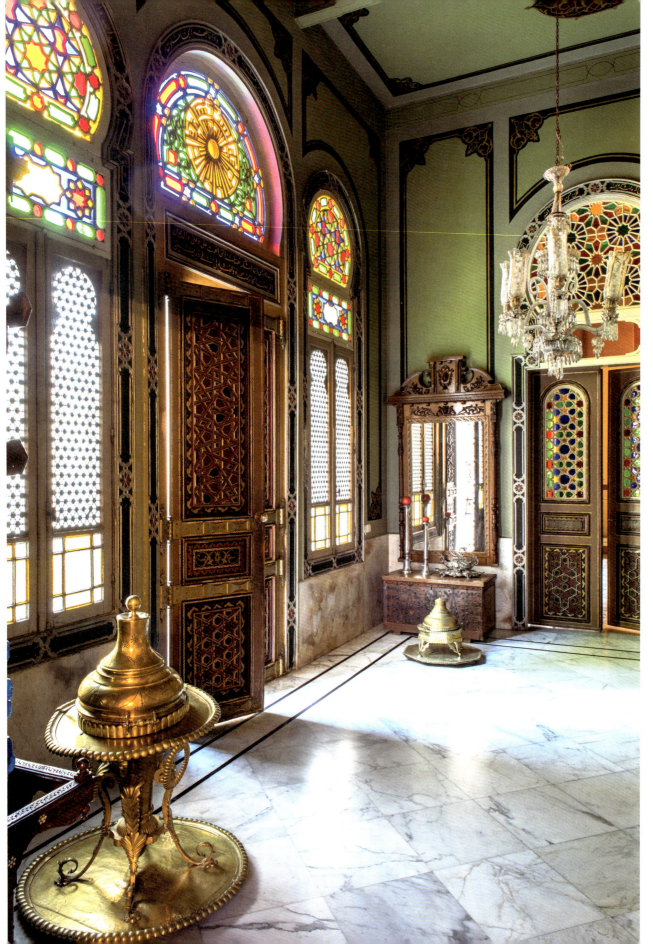

Liban L'entrée du palais de la famille Karamé à Tripoli. Un lieu qui a gardé intactes toutes les émotions du passé. Dans ses murs, le savoir-faire, mais aussi le savoir politique. C'est ici qu'Abdel Hamid Karamé a démarré sa carrière et celle de sa dynastie.

Lebanon The entrance to the palace of the Karamé family in Tripoli. A place that has kept all the emotions of the past intact. Within its walls there is to be found practical knowledge, but also political knowledge. This is where Abdel Hamid Karamé began his career, as well as his dynasty.

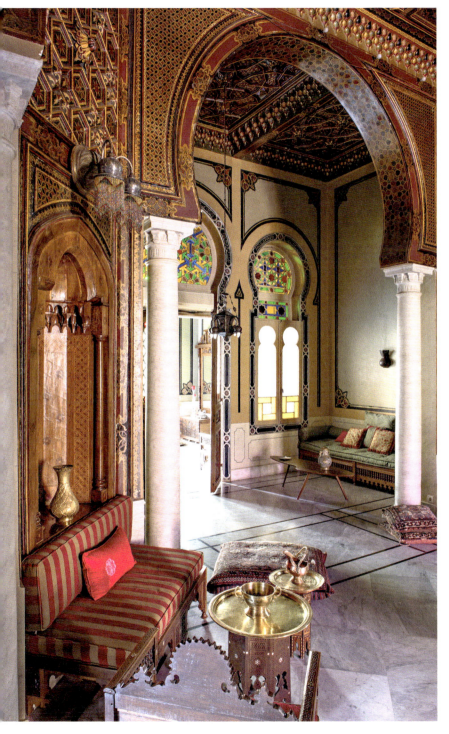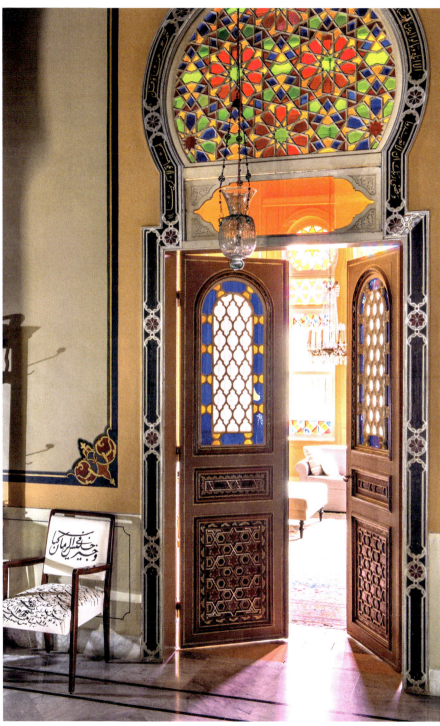

Égypte Une porte en bois ajouré du mythique hôtel Old Cataract à Assouan.
Page de droite, un lustre de l'entrée du grand restaurant, qui est doté d'un dôme lumineux de 27 mètres de haut en forme de cathédrale byzantine, construit par l'architecte anglais Henri Favarger en 1902.

Egypt The openwork wooden door of the legendary Old Cataract hotel in Aswan.
Right page, a chandelier at the entrance of the restaurant, which features a 27-metre-high dome in the shape of a Byzantine cathedral, built by the English architect Henri Favarger in 1902.

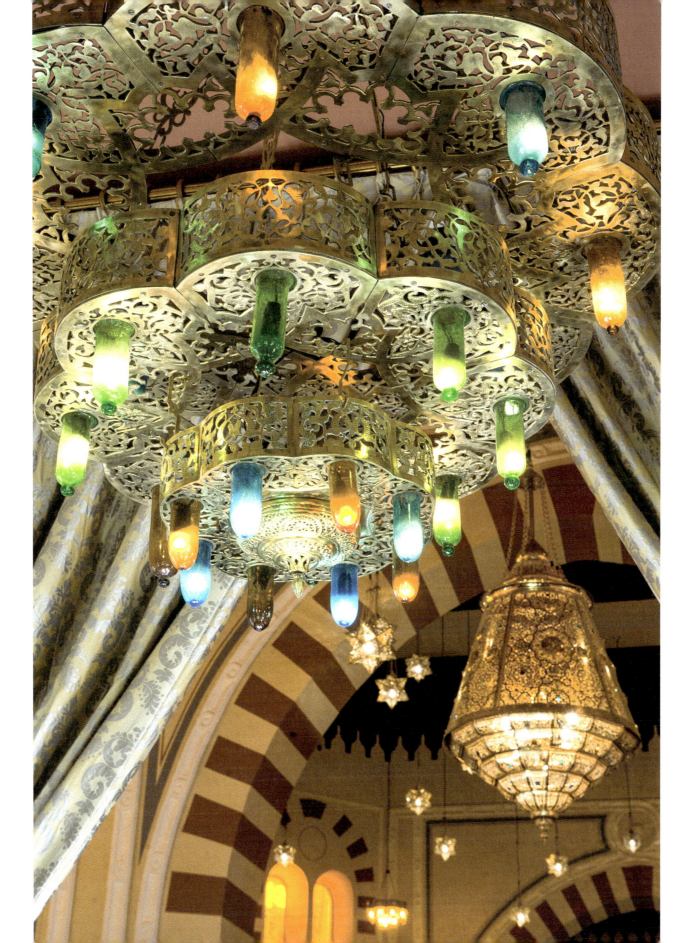

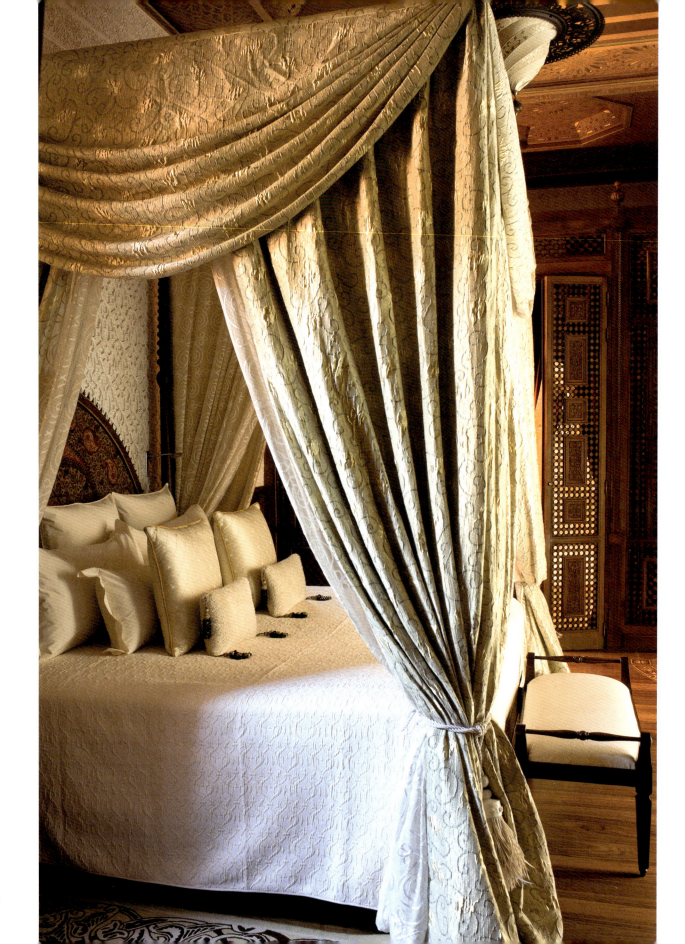

Maroc La chambre à coucher d'un riad du Royal Mansour. Brocart, matelas épais, multiples coussins en soie et cheminée en zellige et cuivre martelé.
Pages suivantes, détails de fontaines et le bar avec son plafond en argent sculpté à la main, ses murs tapissés de feuilles d'or rosé et son mobilier ciselé dans l'esprit des Années folles.

Morocco The bedroom of a riad at the Royal Mansour hotel. Brocade, thick mattress, multiple silk cushions, and zellige and hammered copper fireplace.
Following pages, details of fountains, and the bar with its hand-carved silver ceiling, walls lined with rose gold leaf, and furniture carved in the spirit of the Roaring Twenties.

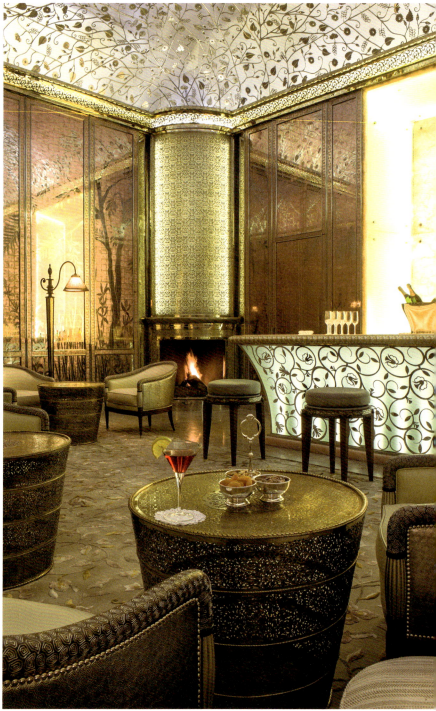

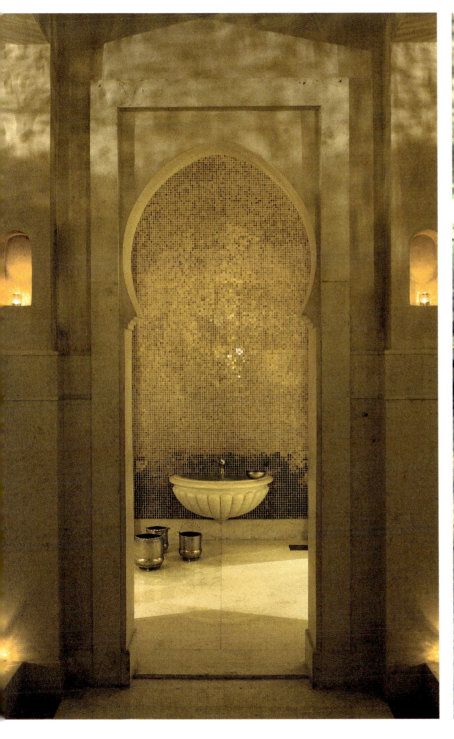

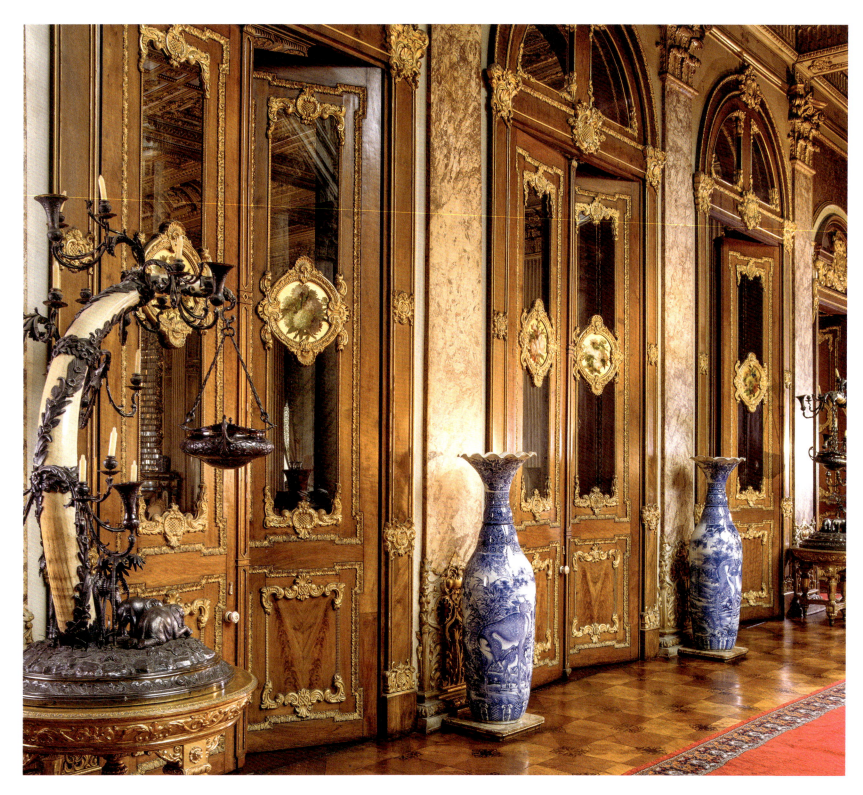

Turquie Le palais de Dolmabahçe, construit sur le site d'un ancien palais, sur les rives du Bosphore, par l'architecte arménien Garabet Amira Balyan.

Turkey Dolmabahçe Palace, built by Armenian architect Garabet Amira Balyan on the site of an ancient palace on the banks of the Bosphorus.

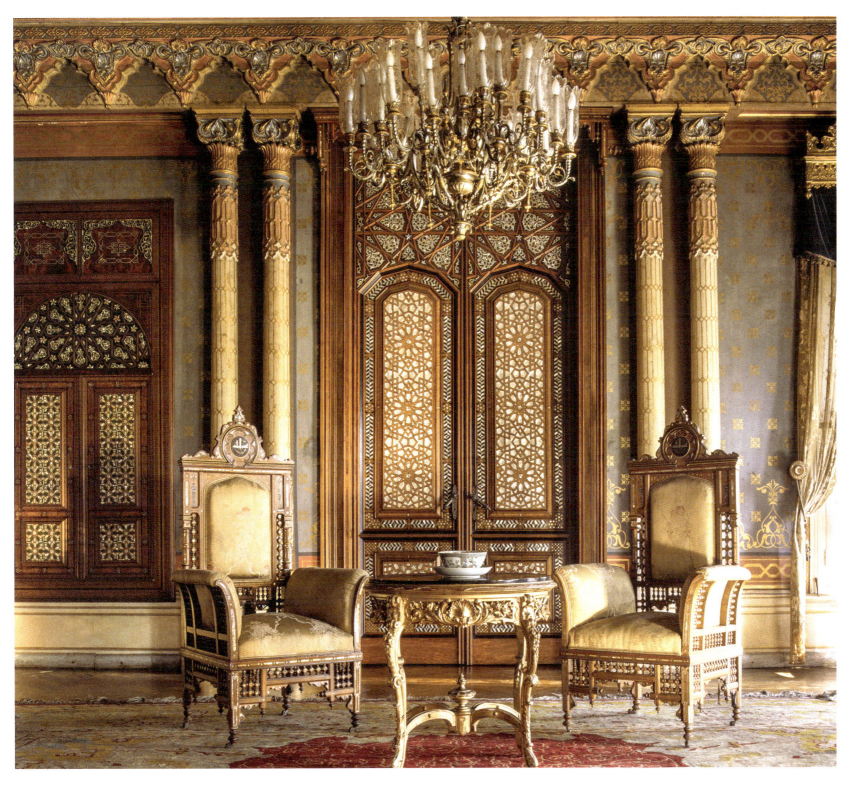

Turquie Le palais de Yildiz, littéralement « le palais de l'étoile », construit à la fin du XIXe siècle, a servi de résidence au sultan et à sa cour.
Ci-dessus, le salon de nacre, inauguré en 1889, lors de la réception de l'empereur allemand Guillaume II.

Turkey Yildiz Palace, "the Palace of the Star," built at the end of the 19th century, which served as the residence of the sultan and his court.
Above, the mother-of-pearl salon, inaugurated in 1889, during the reception for the German Emperor Wilhelm II.

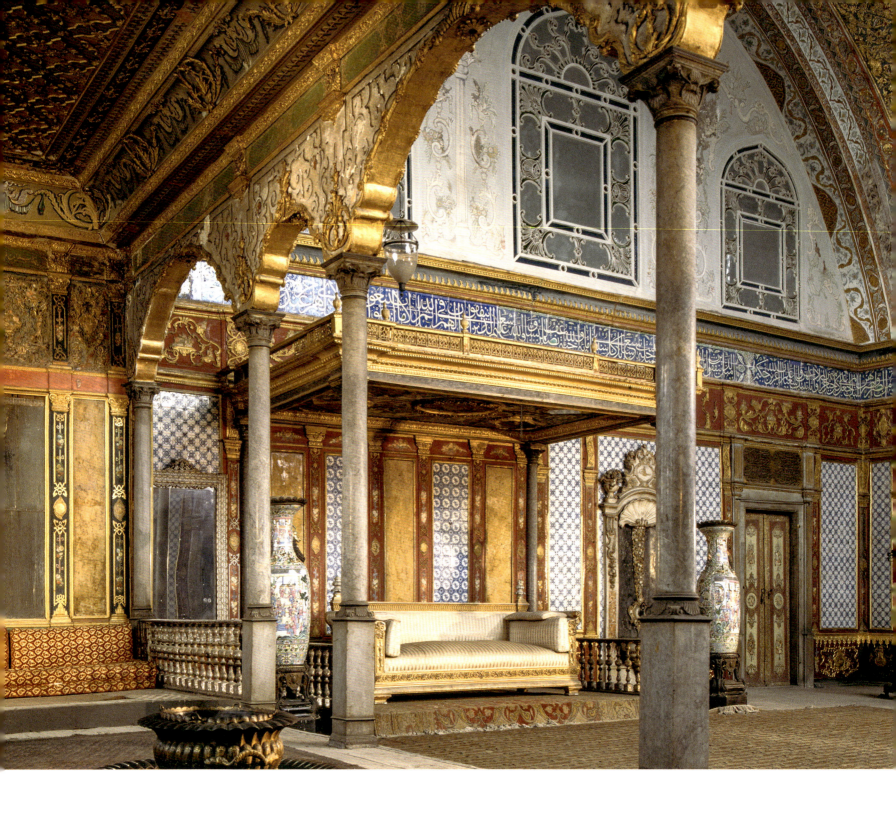

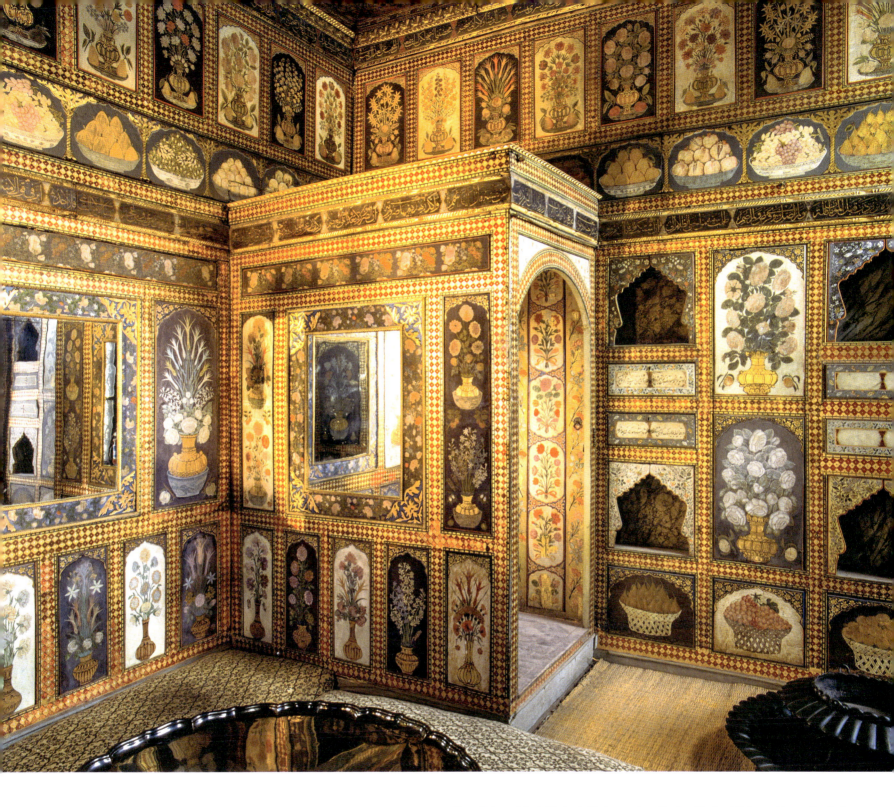

Turquie Le palais de Topkapi. Ci-dessus, la salle aux fruits ou chambre privée d'Ahmet III. Page de gauche, la salle impériale dotée du plus grand dôme du palais avec au centre le trône du sultan. Au XVIIIe siècle ont été ajoutés la porcelaine de Delft bleu et blanc et les miroirs vénitiens.

Turkey Topkapi Palace. Above, the fruit room or private room of Ahmet III. Left page, the Imperial Hall has the largest dome in Topkapi Palace with the sultan's throne in the centre. Delft blue and white porcelain and Venetian mirrors were added in the 18th century.

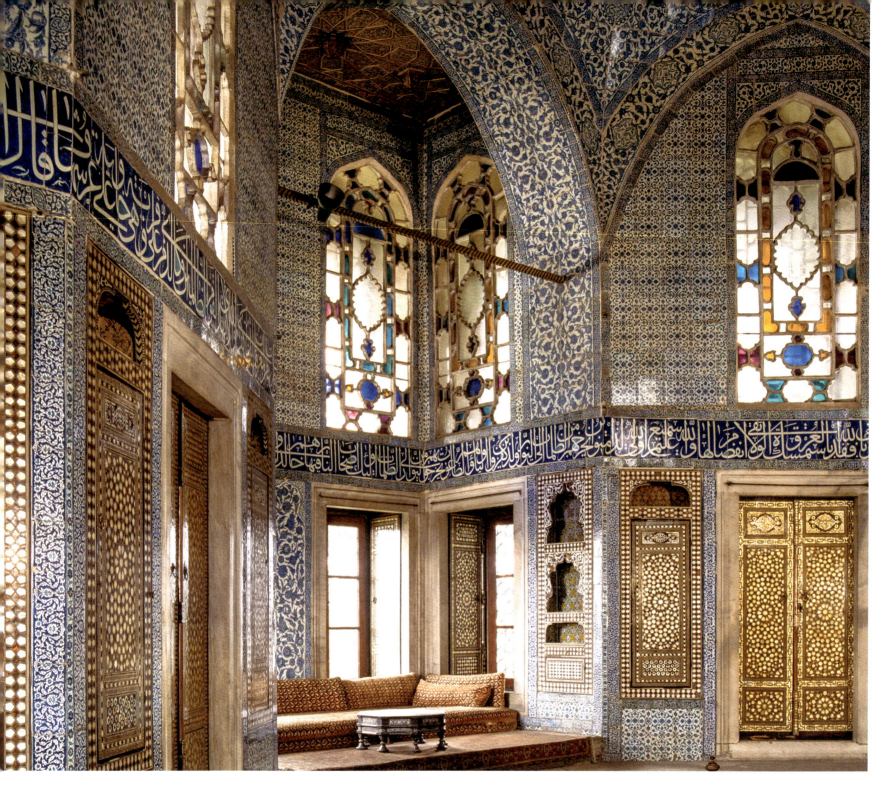

Turquie Au palais de Topkapi, le kiosque de Bagdad a été construit sous Murat IV, pour célébrer la prise de la ville irakienne. L'intérieur est l'exemple d'une pièce ottomane idéale. Page de droite, la Mosquée bleue avec ses huit minarets, surtout réputée pour ses céramiques intérieures à dominante bleue. Elle fut construite au début du XVIIe siècle par le sultan Ahmet Ier, après la signature d'un traité de paix avec l'archiduc Matthias d'Autriche.

Turkey The Baghdad Kiosk was built at Topkapi Palace at the behest of Murat IV to celebrate the capture of the Iraqi city. The interior is an example of an ideal Ottoman room. Right page, the Blue Mosque, with its eight minarets, known for its predominantly blue interior ceramics. Built at the beginning of the 17th century by Sultan Ahmet I after the signing of a peace treaty with Archduke Matthias of Austria.

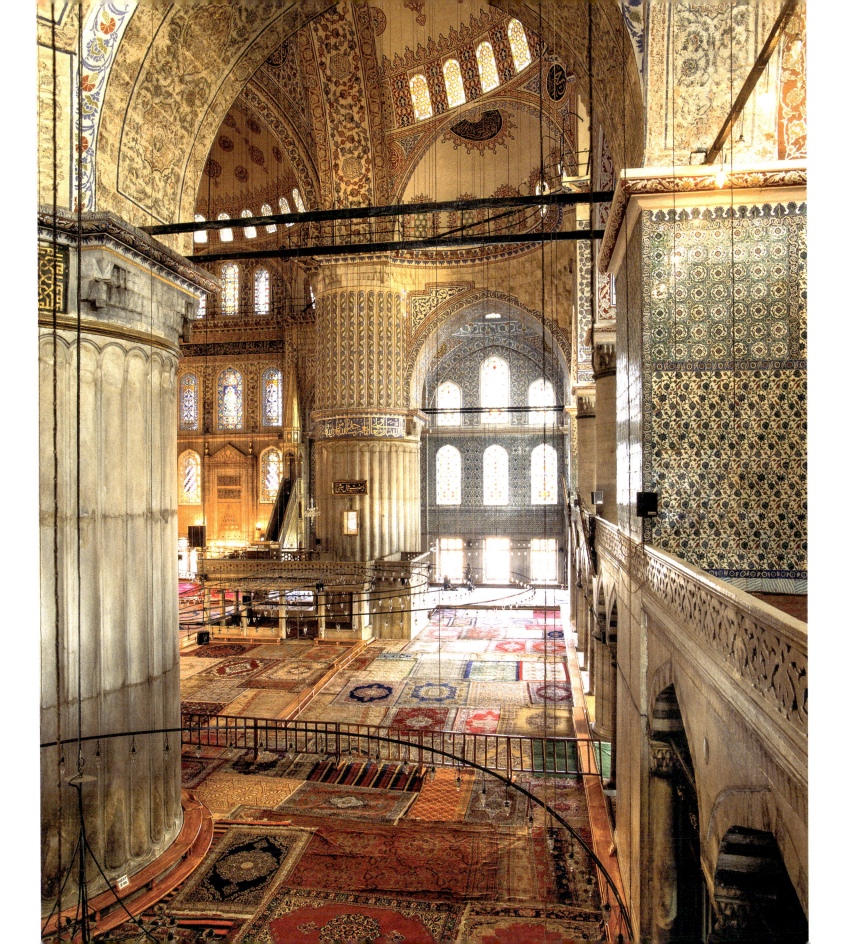

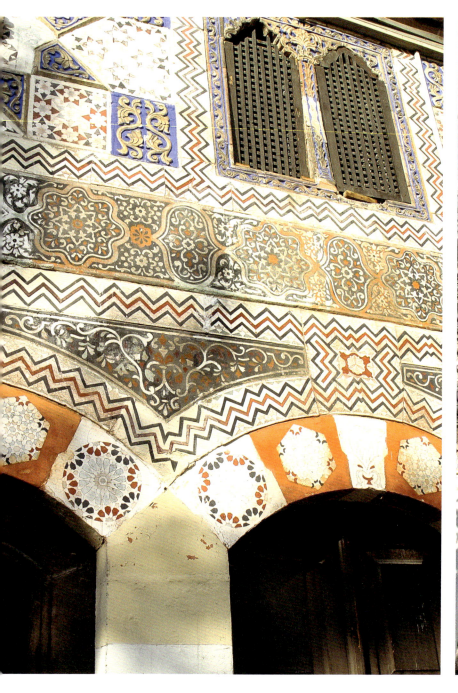

Syrie Pâte de pierre colorée selon une méthode mise au point par les mamelouks au XVe siècle. Par la suite, les artisans de Damas ont poussé cet art au sommet de la perfection.
Page de droite, fontaine, fauteuils typiques en bois incrusté de nacre, dans le salon de réception du Musée historique de Damas.

Syria Fritware coloured using a method developed by the Mamluks in the 15th century: an art that the artisans of Damascus have taken to the pinnacle of perfection.
Right page, fountain, typical wooden armchairs inlaid with mother-of-pearl, in the reception room of the Damascus Historical Museum.

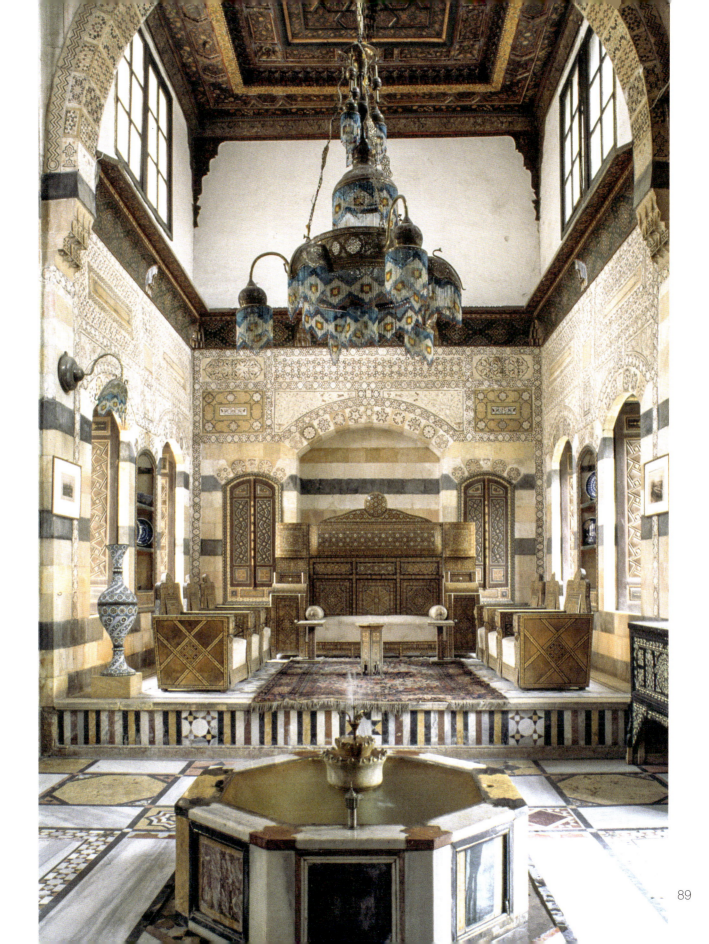

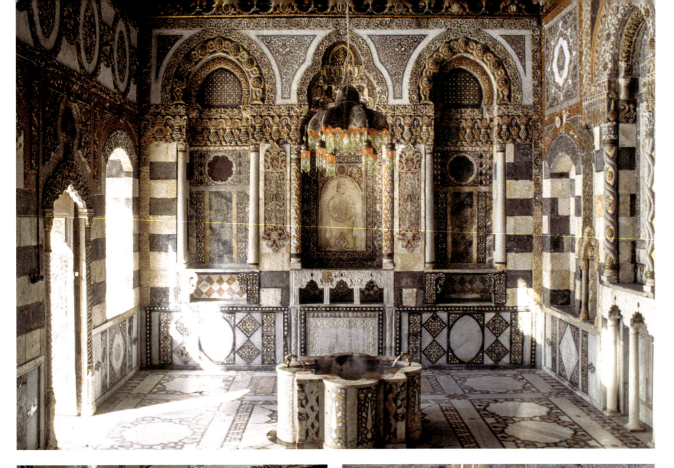

Syrie Beit Nizam est une demeure damascène typique édifiée au XVIIe siècle. Elle s'articule autour de deux grandes cours plantées d'orangers et de rosiers. Les murs et les niches intérieurs sont décorés de nacre, mosaïque de marbre et pierre sculptée.

Syria Beit Nizam is a typical Damascene mansion built in the 17th century. It is centred on two large courtyards with orange trees and rose bushes. The interior walls and niches are decorated with mother-of-pearl, marble mosaic, and carved stone.

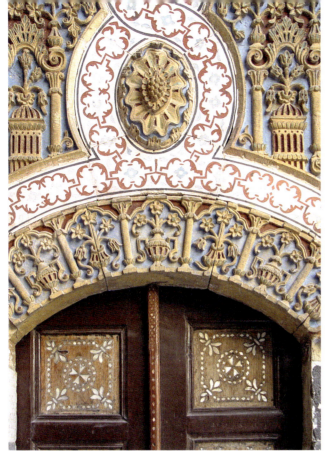
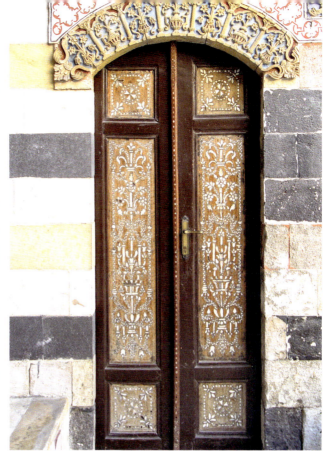

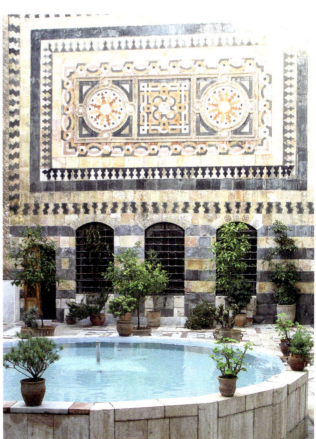

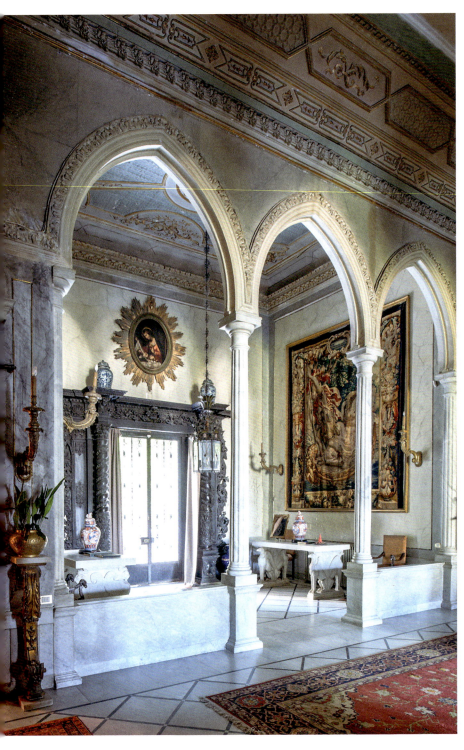
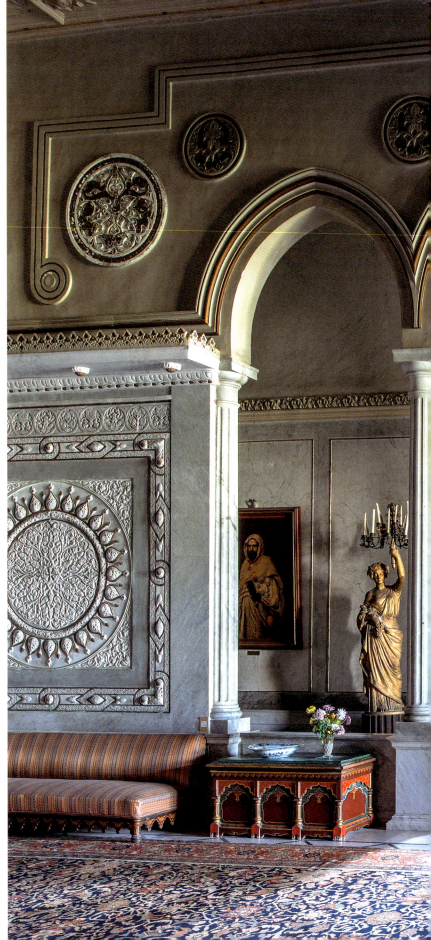

Liban Le faste inouï du palais Sursock à Beyrouth. Les arcades sont soutenues par d'immenses colonnes de marbre, les murs sont décorés de stuc finement sculpté et de torchères à l'entrée pour un accueil royal.

Lebanon The incredible splendour of the Sursock Palace in Beirut. The arcades are supported by huge marble columns, the walls are decorated with intricately carved stucco, with flares at the entrance for a royal welcome.

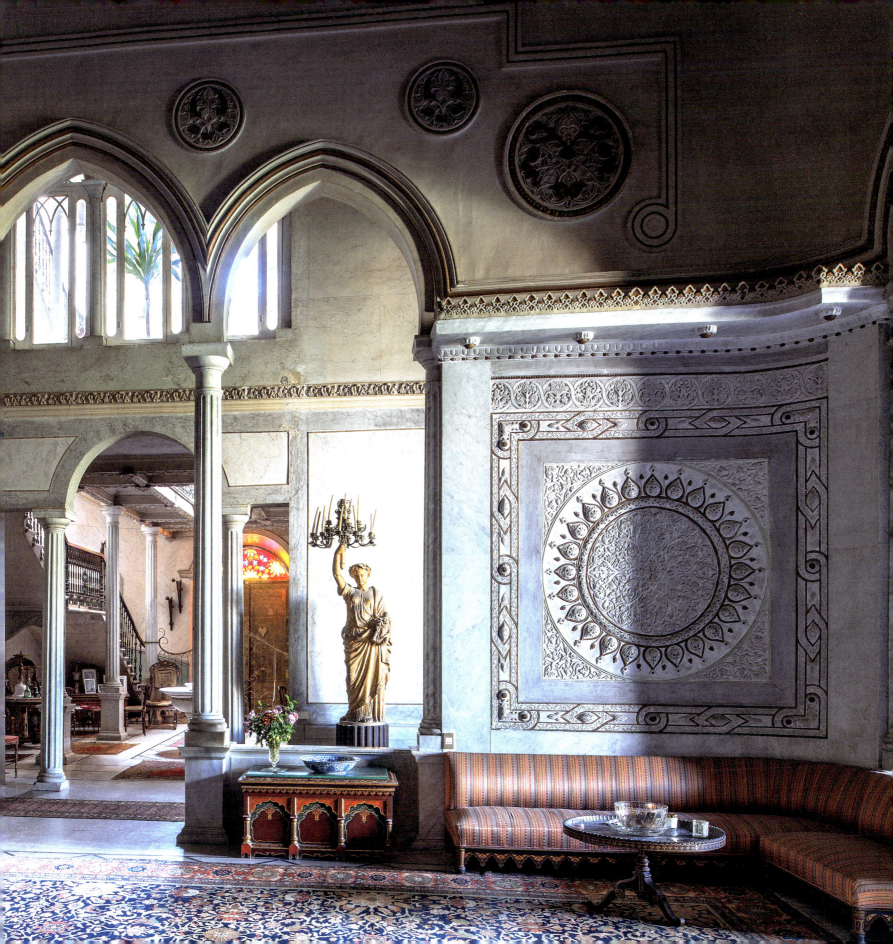

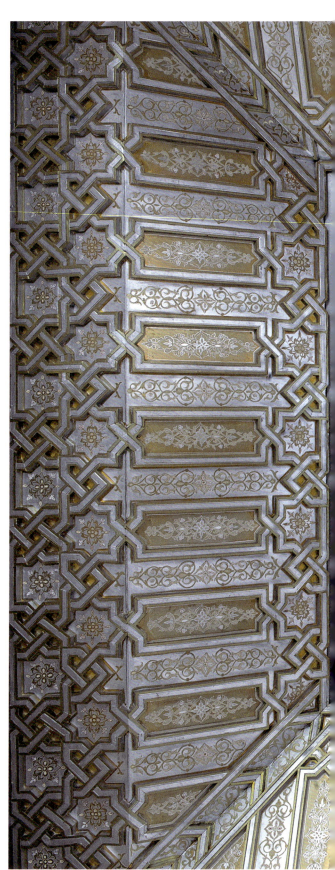

Maroc Le Royal Mansour, une démonstration magistrale en matière d'art et d'artisanat. Soierie, bois peint, marbre coloré, stuc ouvragé, zellige, bejmat, mosaïque, émaux, cuir tressé, cuivre martelé…
Pages suivantes, une immersion dans le monde du savoir-faire marocain pour une quête de la perfection.

Morocco The Royal Mansour, a masterful demonstration of art and craftsmanship. Silk, painted wood, coloured marble, carved stucco, zellige, bejmat, mosaic, enamels, braided leather, hammered copper…
Following pages, immersion in the world of Moroccan finesse in a quest for perfection.

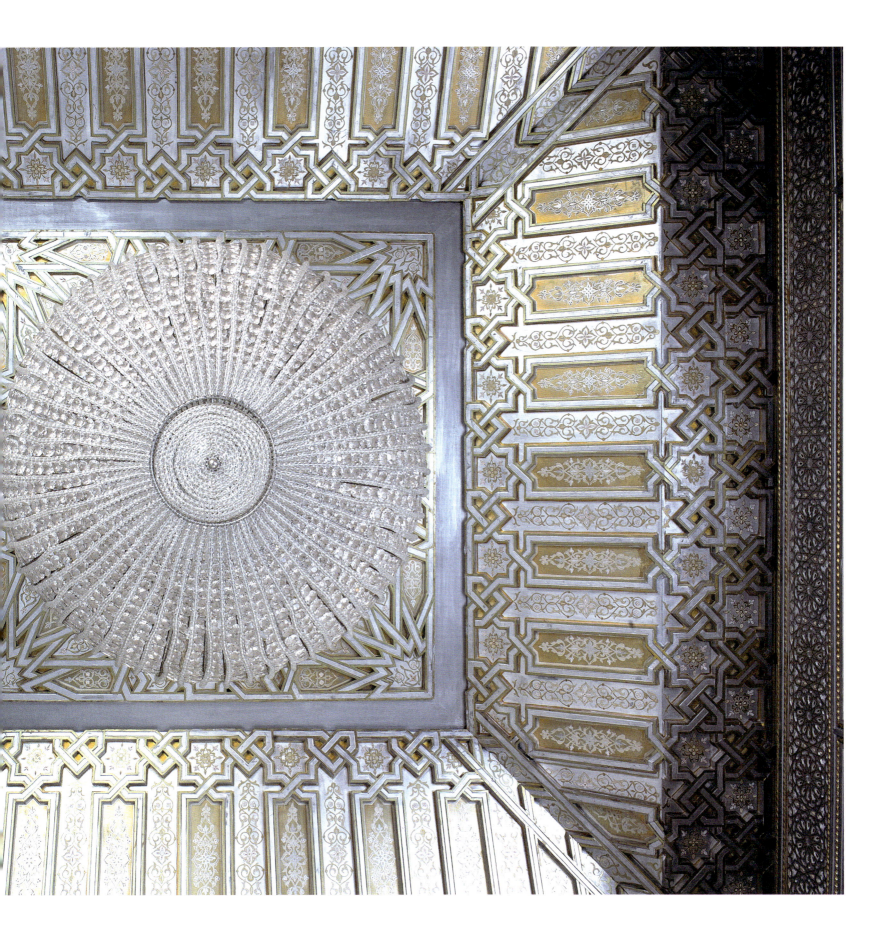

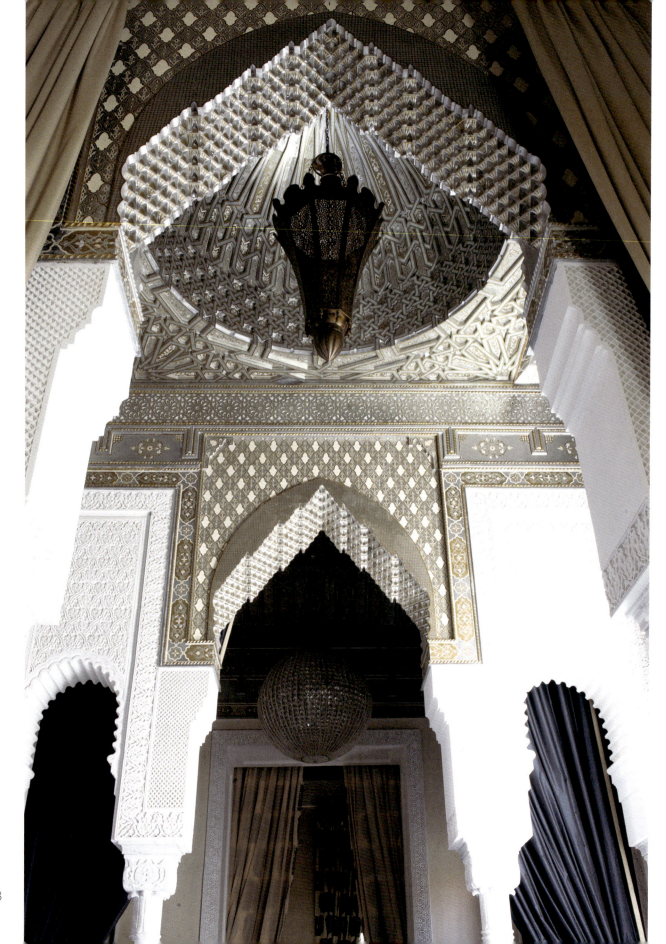

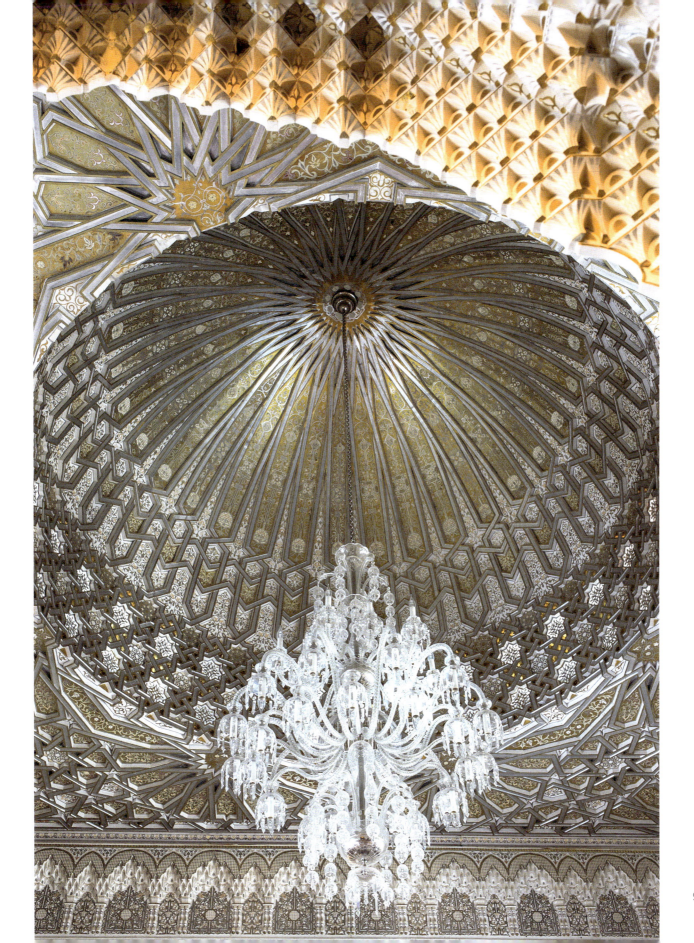

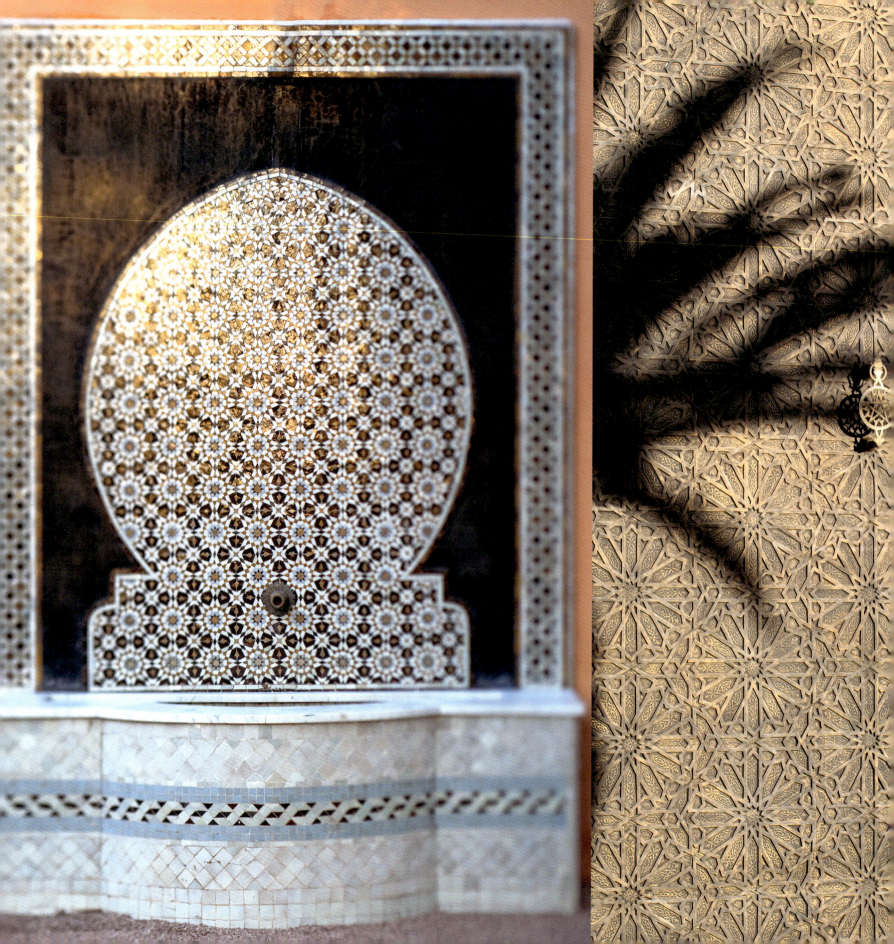

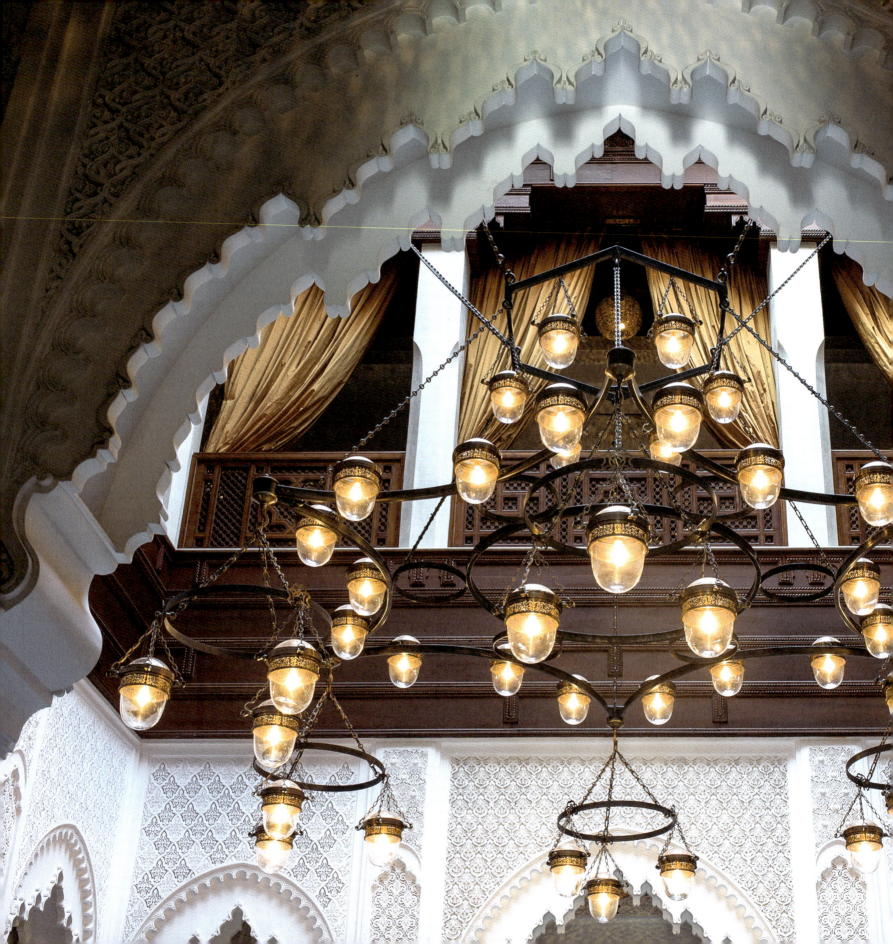

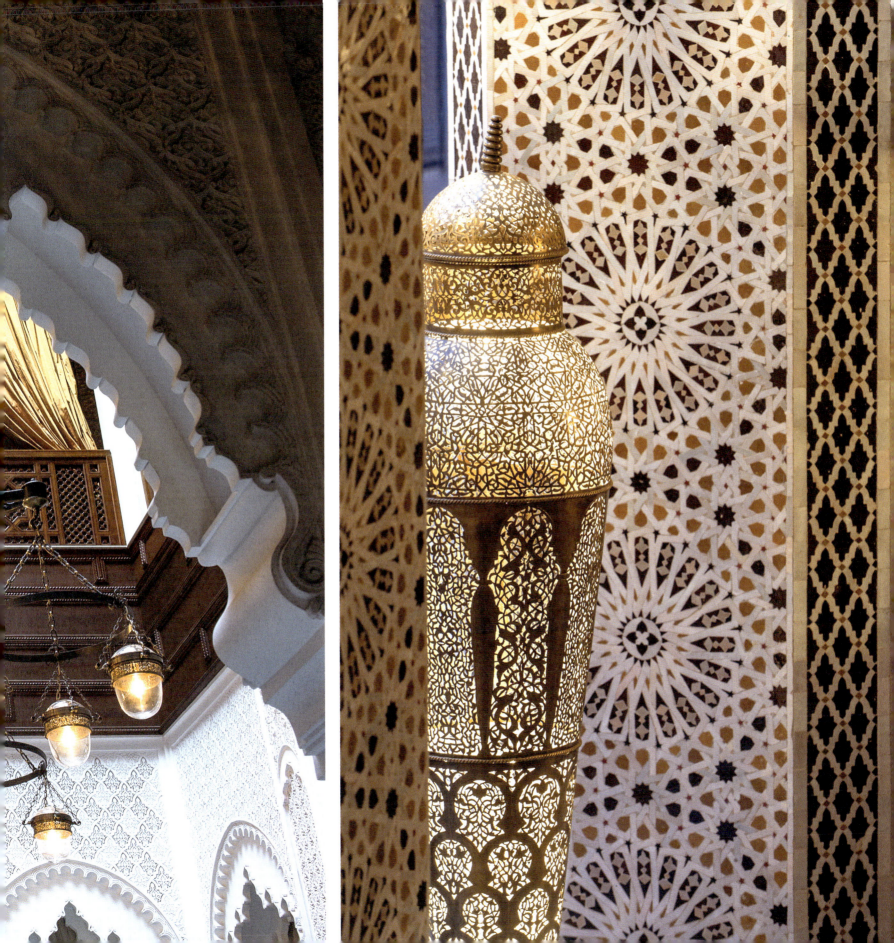

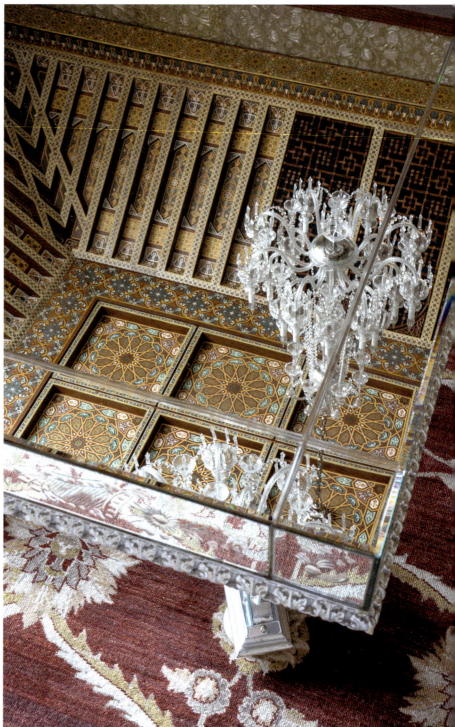

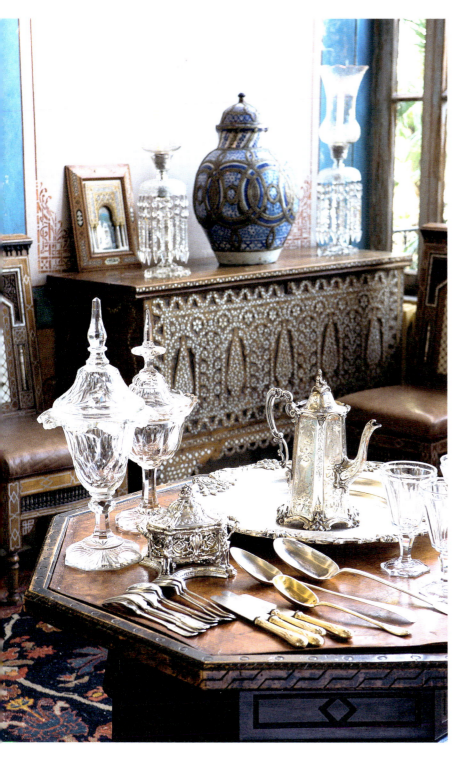

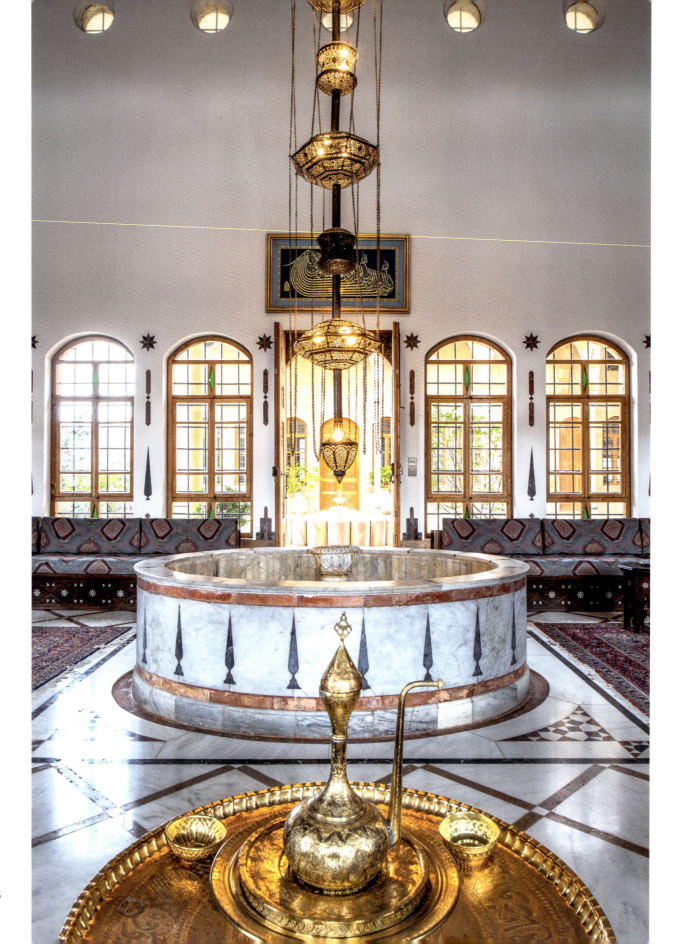

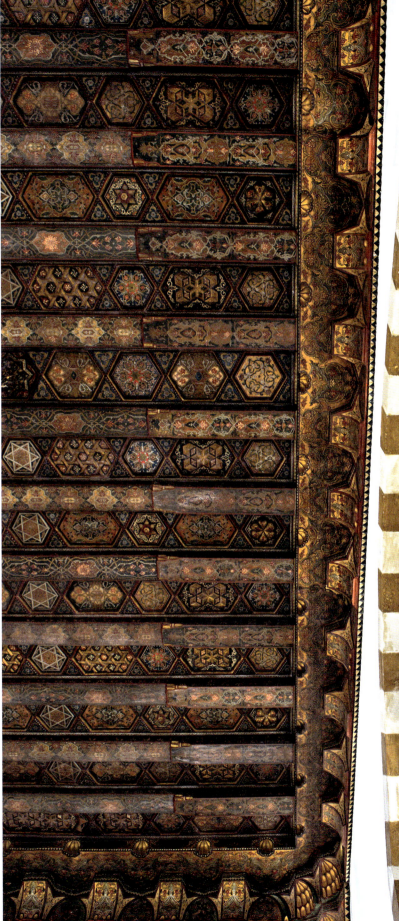
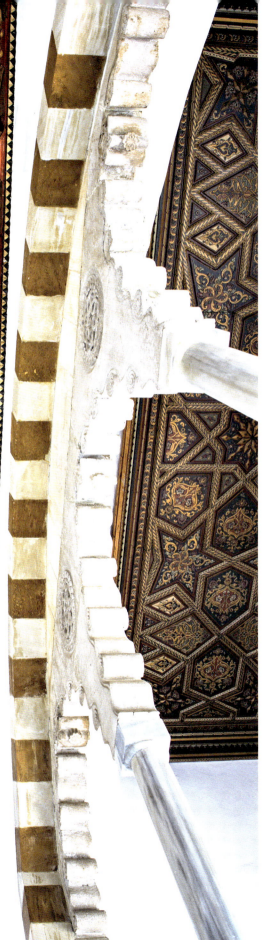

Liban Le palais historique de la famille Joumblatt à Moukhtara dans la montagne du Chouf. Un sublime plafond en bois sculpté et peint caractérise la salle d'accueil des visiteurs. Sols et fontaine en marbre, lustre et objets en cuivre gravés animent le lieu.

Lebanon The historic palace of the Joumblatt family in Moukhtara in the Chouf mountains. A sublime carved and painted wooden ceiling dominates the visitor reception hall. Marble floors and fountains, chandeliers and engraved copper objects decorate the place.

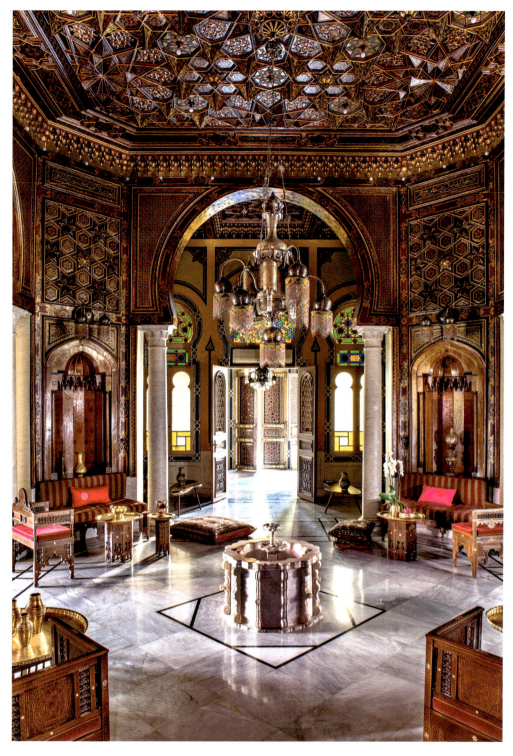
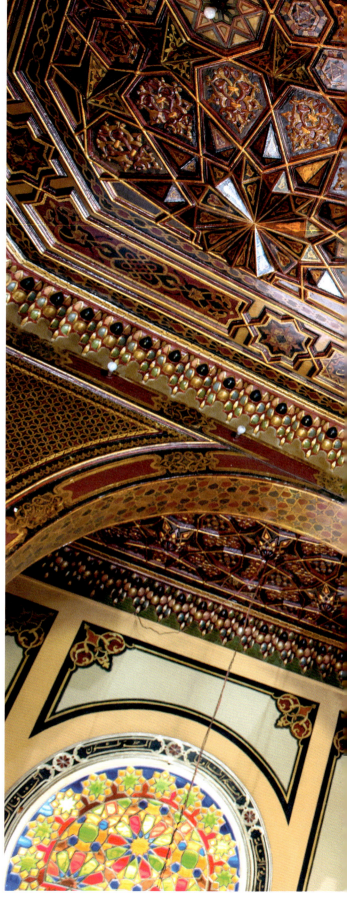

Liban Les salons d'apparat du palais Karamé à Tripoli. Leur forme octogonale inhabituelle donne encore plus de magie au lieu. Plafonds et niches en stuc et bois ainsi que tables, fauteuils et divans ont été réalisés sur mesure par la maison Tarazi.

Lebanon The ceremonial rooms of the Karame Palace in Tripoli. Their unusual octagonal shapes evoke a magical atmosphere. Stucco and wood ceilings and niches, as well as tables, armchairs, and sofas, were custom-made by Maison Tarazi.

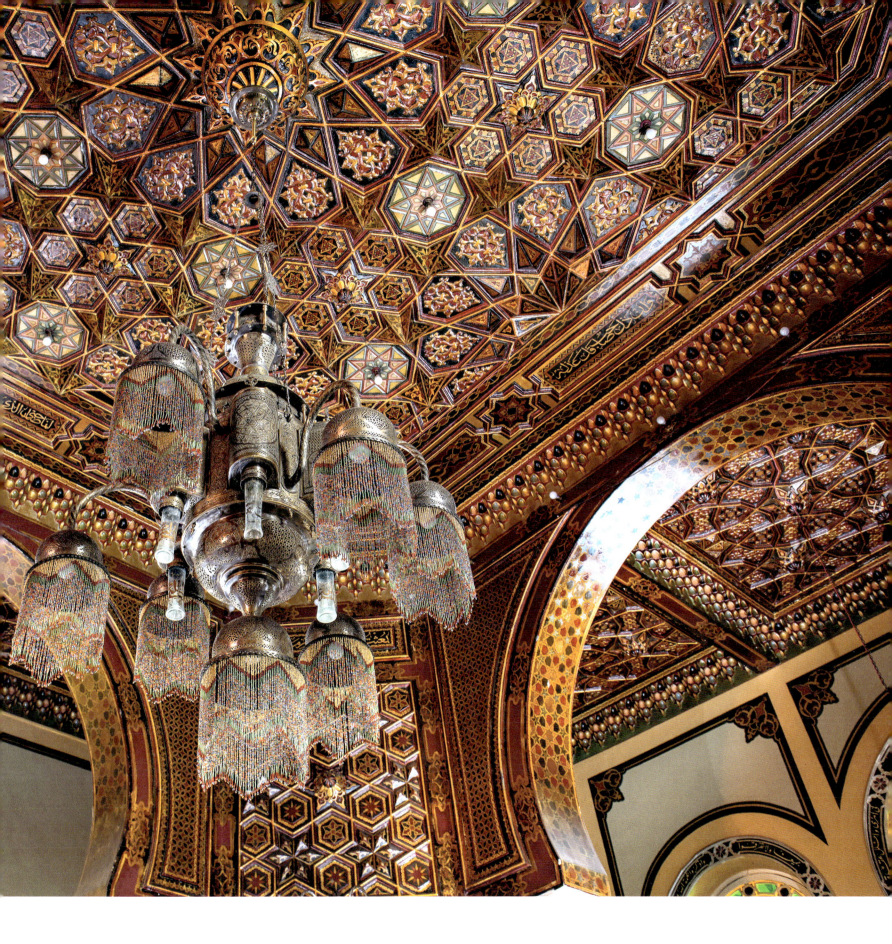

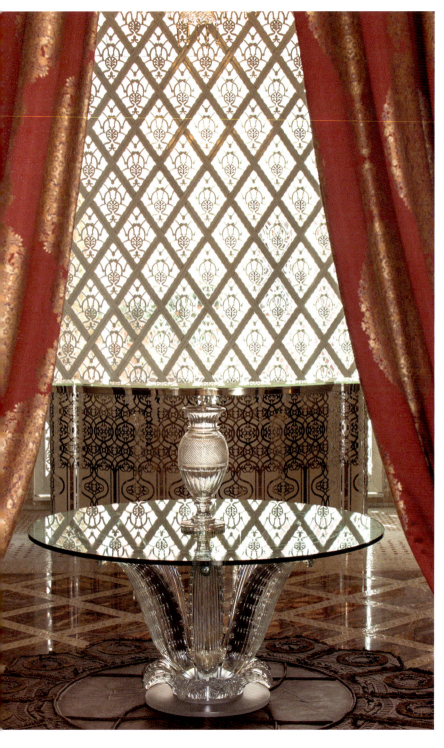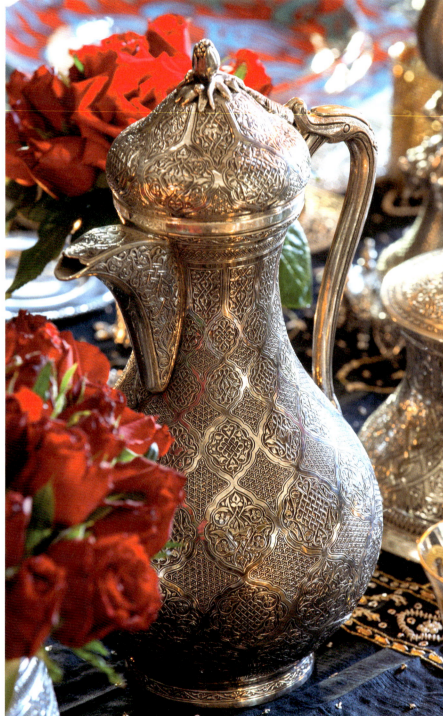

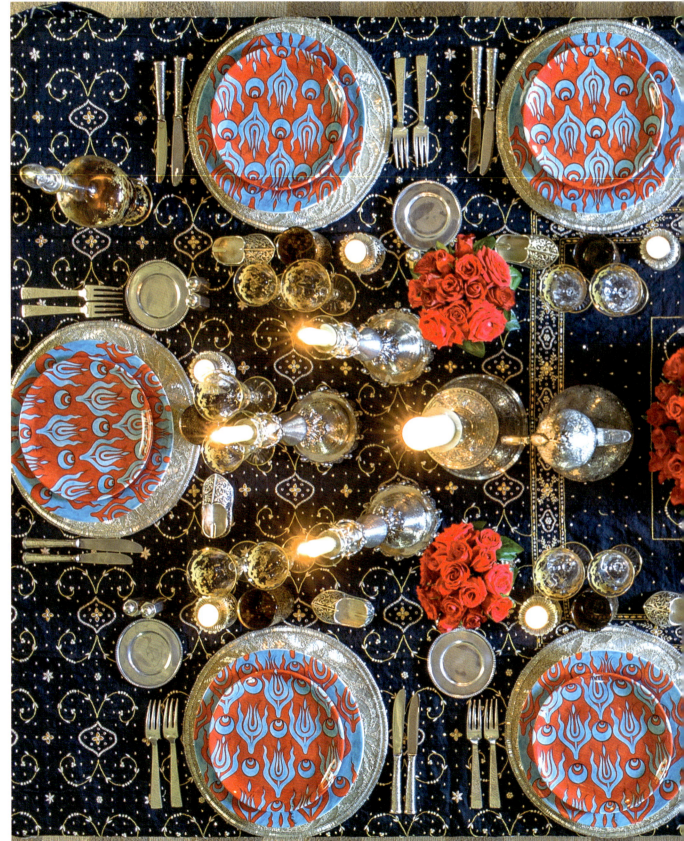

Maroc Dans un riad de Marrakech, une table de fête *Escurial*. Assiettes style Iznik de Turquie, argenterie ottomane XVIIIe, nappe en soie et pierres semi-précieuses de Jaipur Handicrafts ; sets en perles, création de l'artiste américaine Kim Seybert.

Morocco In a riad in Marrakech, an *Escurial* festive table. Iznik-style plates from Turkey, 18th-century Ottoman silverware, silk tablecloth and semi-precious stones from Jaipur Handicrafts; pearl sets, creation of American artist Kim Seybert.

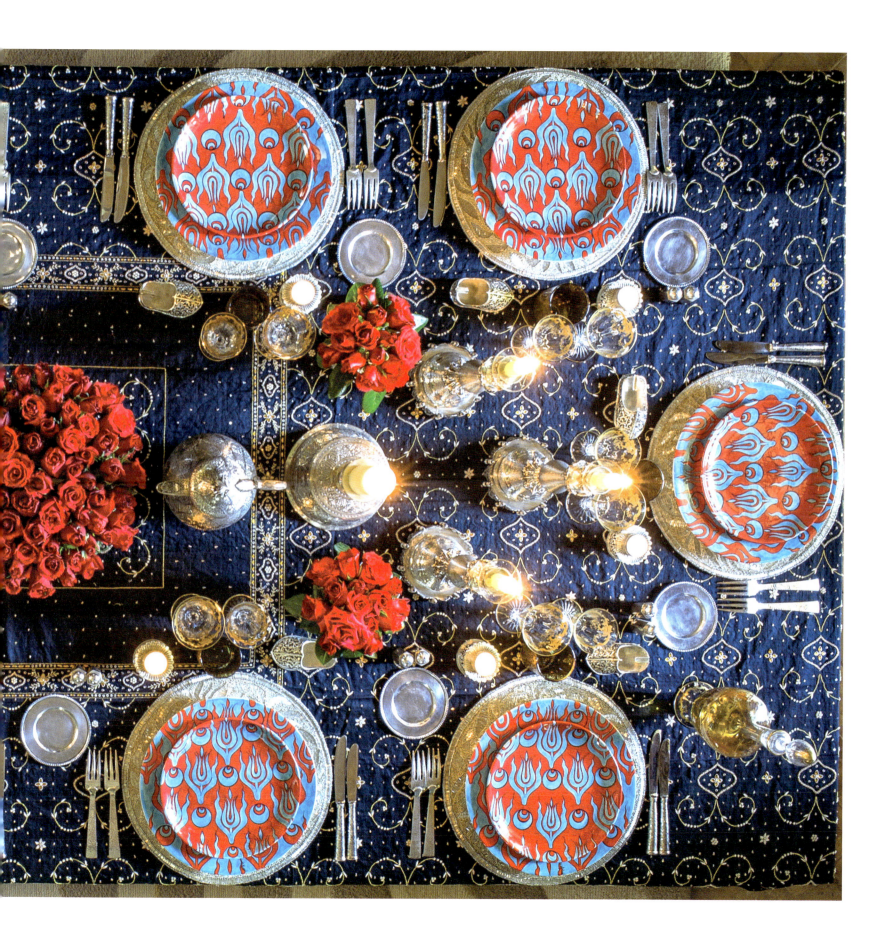

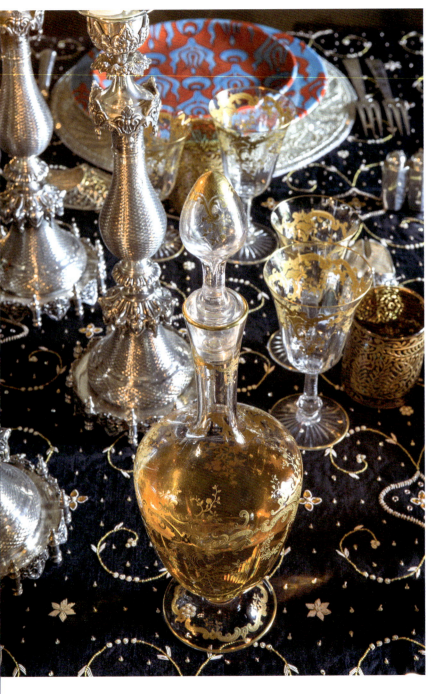

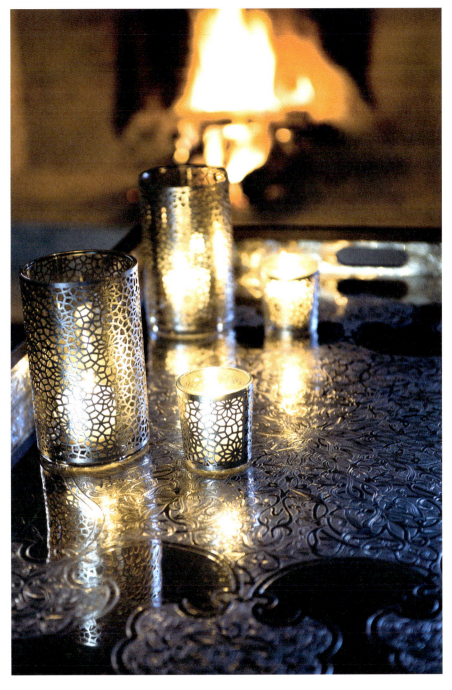
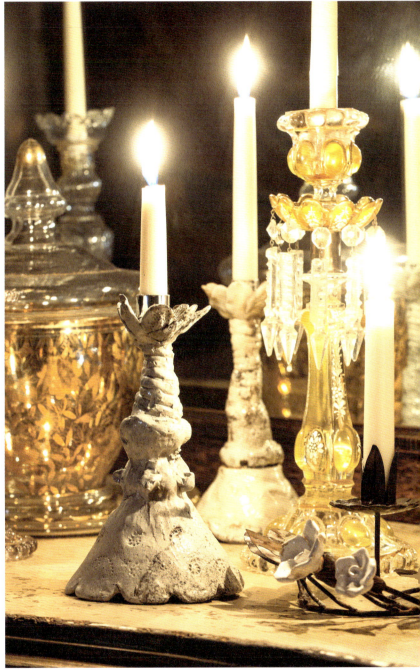

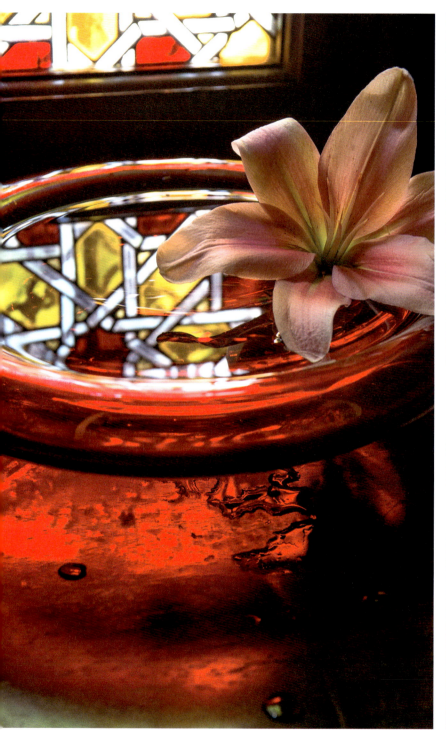

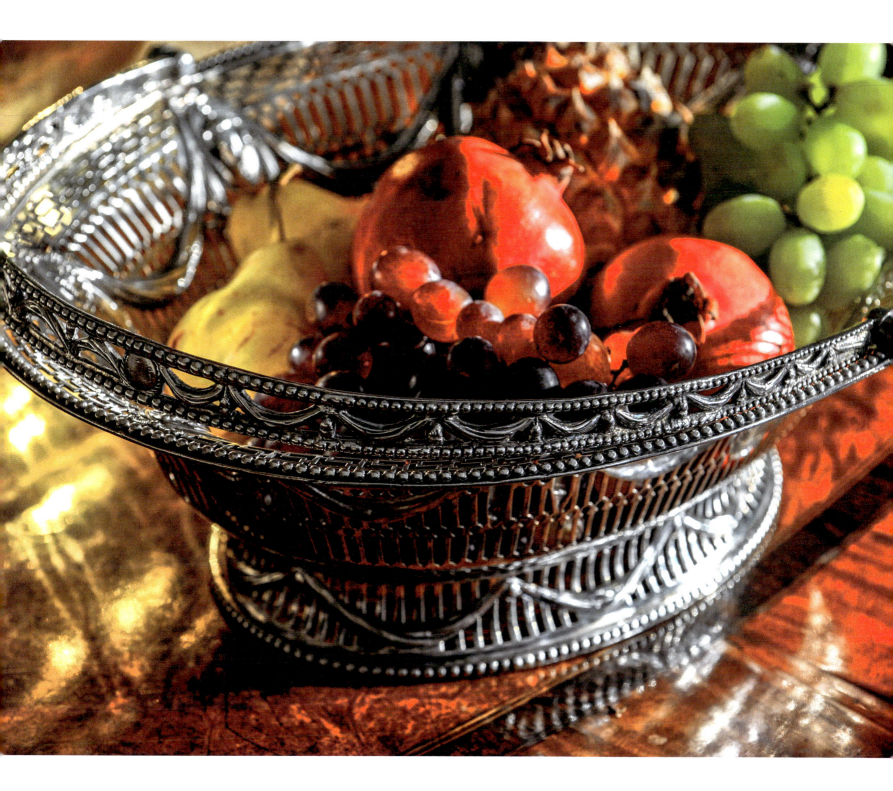

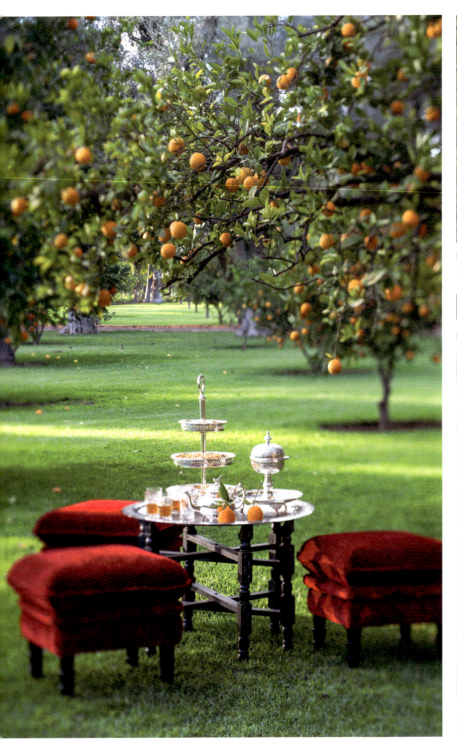
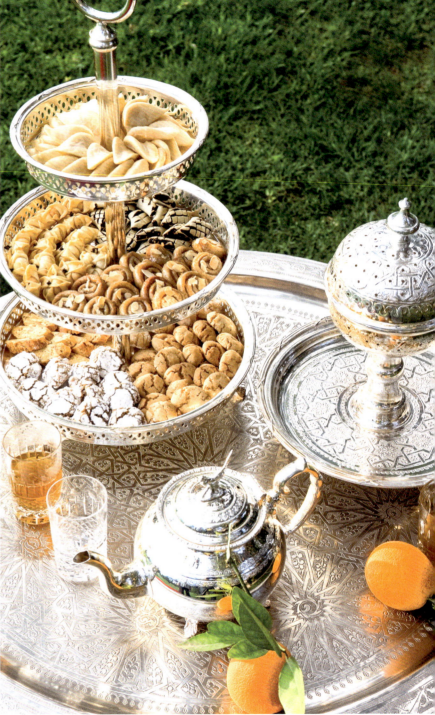

Maroc Le thé à l'heure orientale dans les jardins de La Mamounia.
Page de droite, une suite riche en gebs, zellige et stuc. Murs blancs, poutres en bois vert tendre au plafond et fauteuils en velours vermeil forment un beau contraste vivifiant.

Morocco Oriental teatime in the gardens of La Mamounia.
Right page, a suite rich in gebs, zellige, and stucco. White walls, soft green wooden beams on the ceiling, and vermeil velvet armchairs form a particularly invigorating contrast.

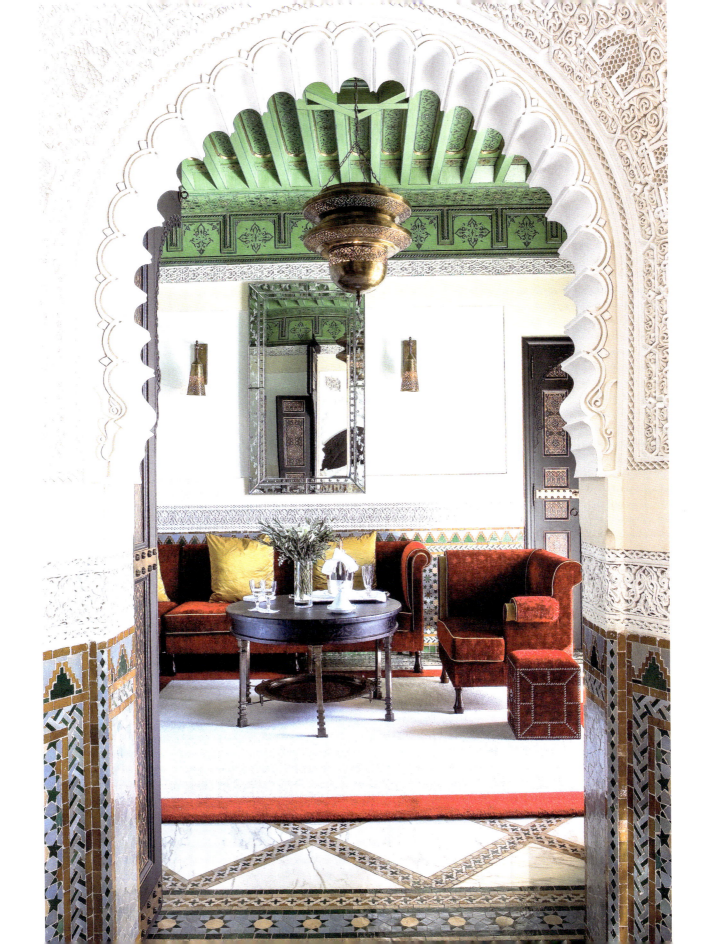

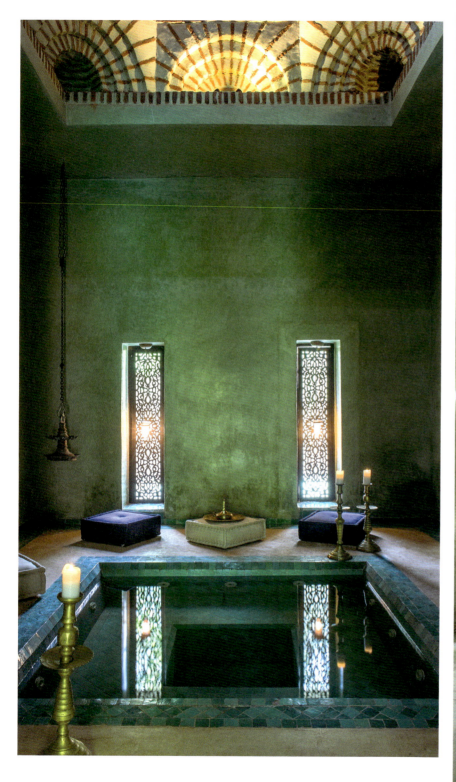

Maroc Le spa de Dar Ahlam en tadelakt.
Liban À droite, le hammam de la demeure seigneuriale des collectionneurs et décorateurs Joseph Achkar et Michel Charrière.

Morocco The Dar Ahlam spa in tadelakt.
Lebanon On the right, the hammam in the house of collectors and decorators Joseph Achkar and Michel Charrière.

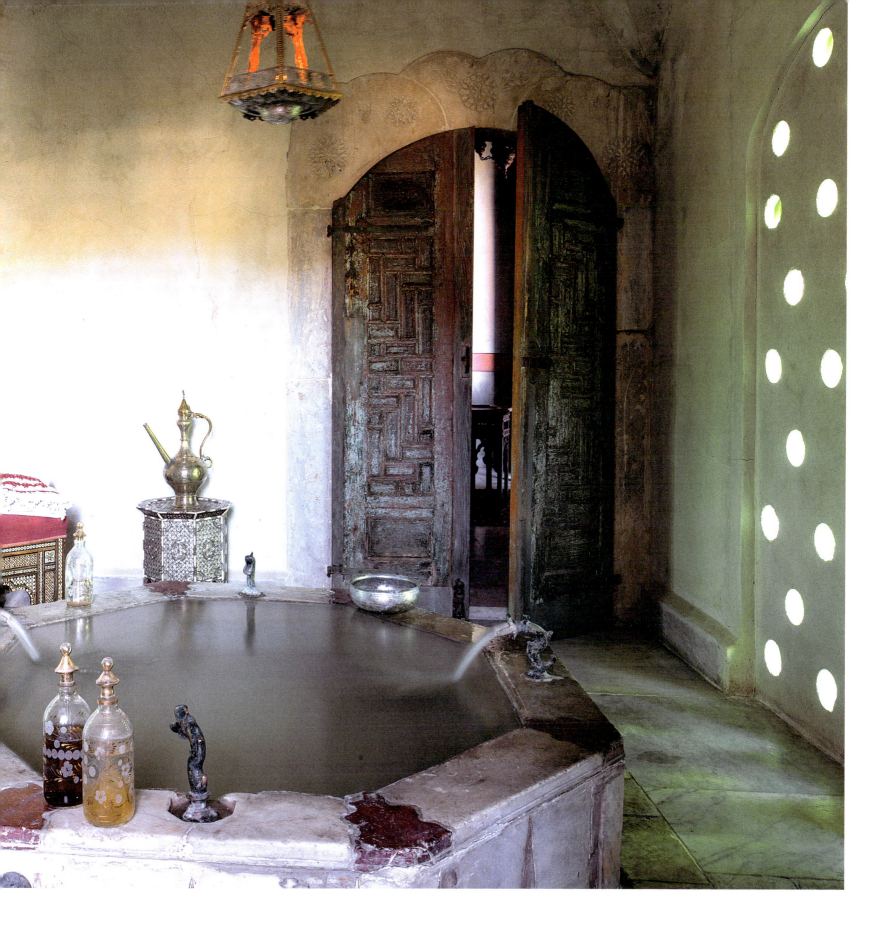

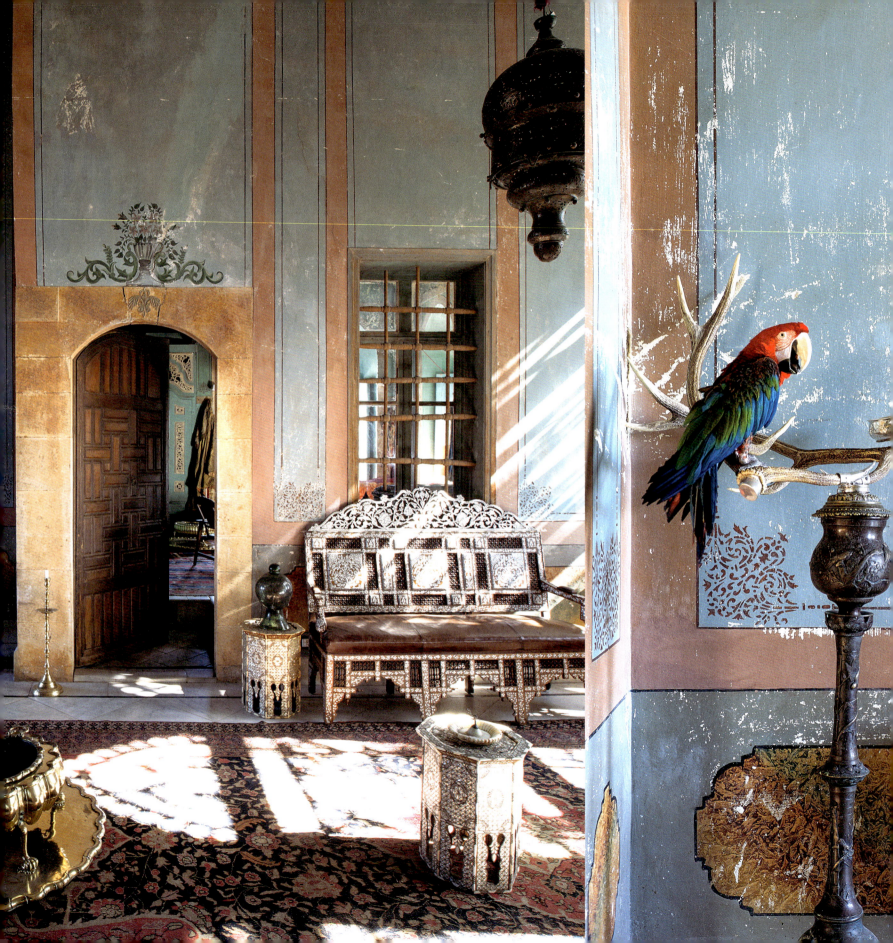

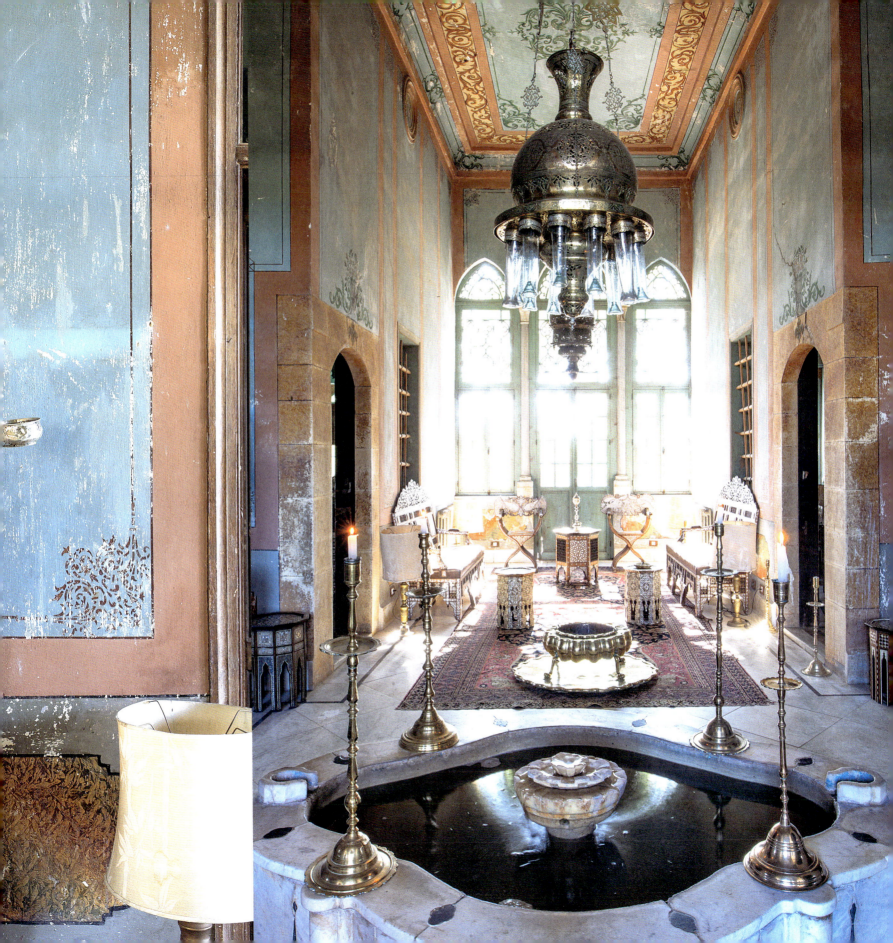

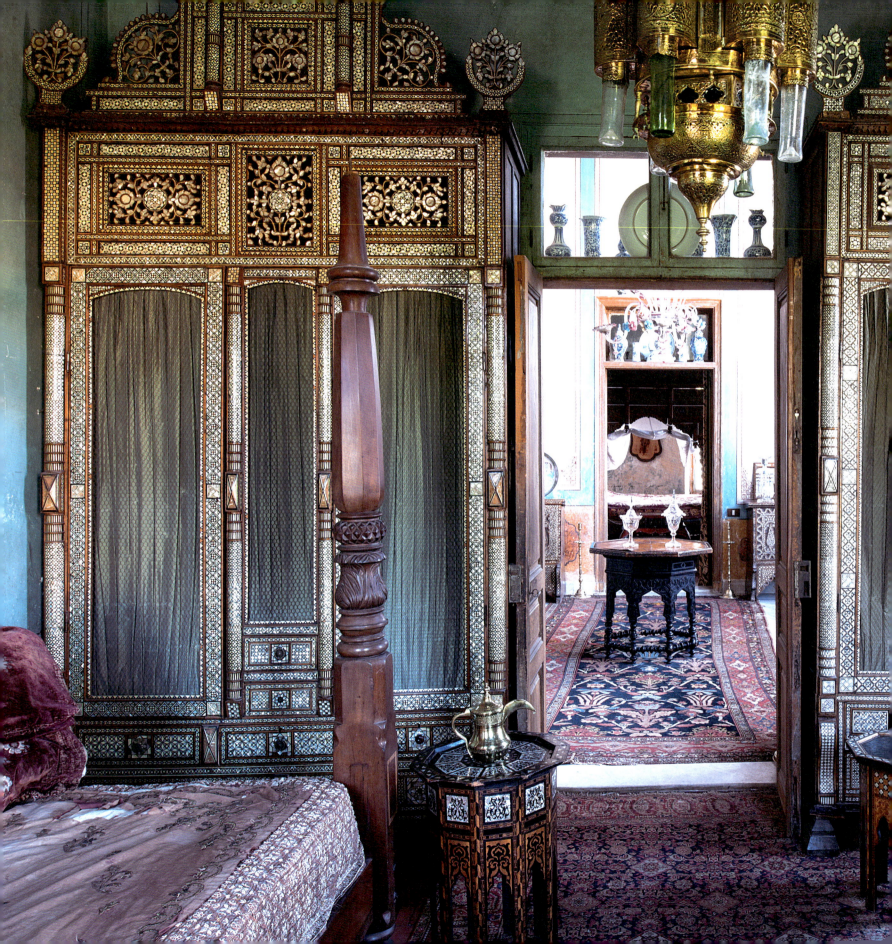

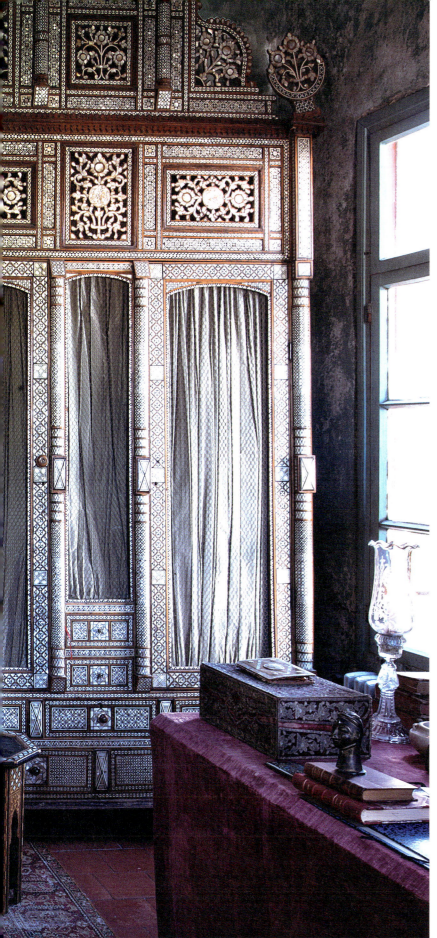

Liban Impressionnantes armoires syriennes en bois et nacre de la demeure d'Achkar et Charrière.
Pages précédentes, les salons d'une galerie d'honneur, pièce centrale où n'existe nulle entrave et qui a conservé ses peintures d'origine et sa fontaine en marbre. Lustre syrien et brasero en cuivre du XVIIIe.

Lebanon Impressive Syrian wooden and mother-of-pearl cabinets in the house of Achkar and Charrière.
Previous pages, the salons of a gallery of honour, a central room that has preserved its original paintings and marble fountain. Syrian chandelier and copper brazier from the 18th century.

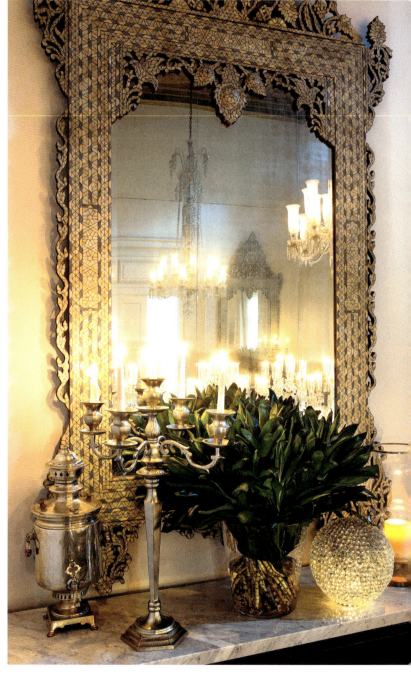

Liban La maison du célèbre couturier Elie Saab à Beyrouth. Dans la salle à manger, tout se reflète et l'harmonie est parfaite. Lustre ottoman en cristal et miroirs en bois et nacre. Le temps semble s'être arrêté, et l'on est transporté dans un festin des mille et une nuits.

Lebanon The house of famous fashion designer Elie Saab in Beirut. In the dining room, everything is reflected and the harmony is perfect. Ottoman chandelier in crystal, and mirrors in wood and mother-of-pearl. Time seems to have stood still, and we are transported to a feast from the One Thousand and One Nights.

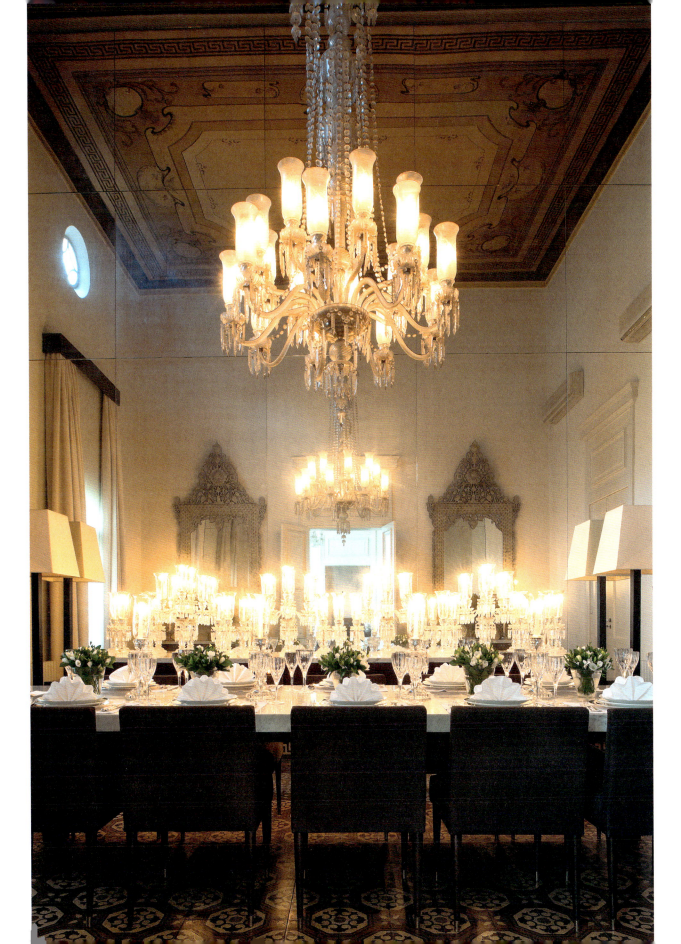

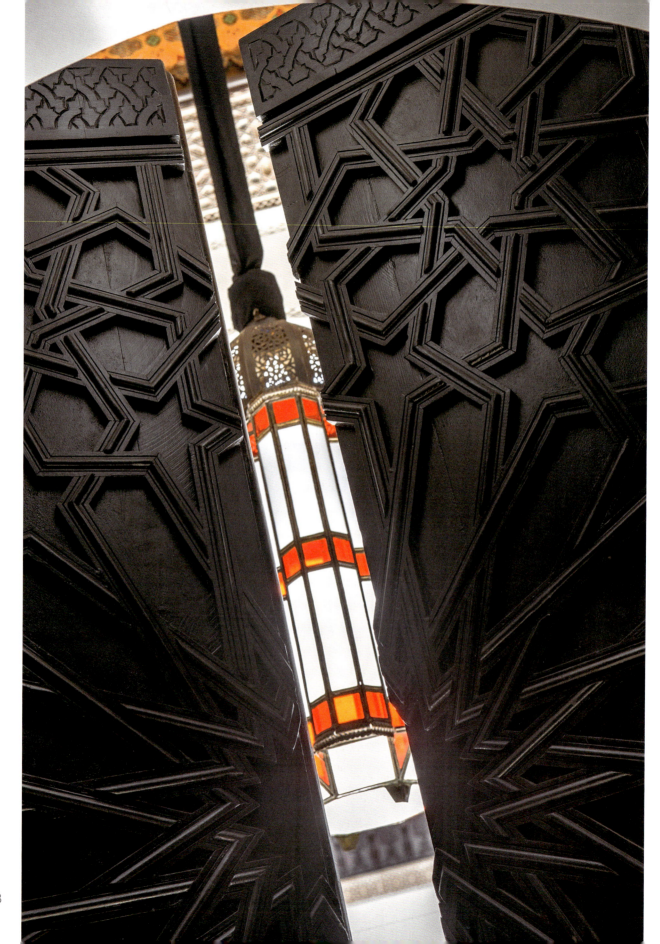

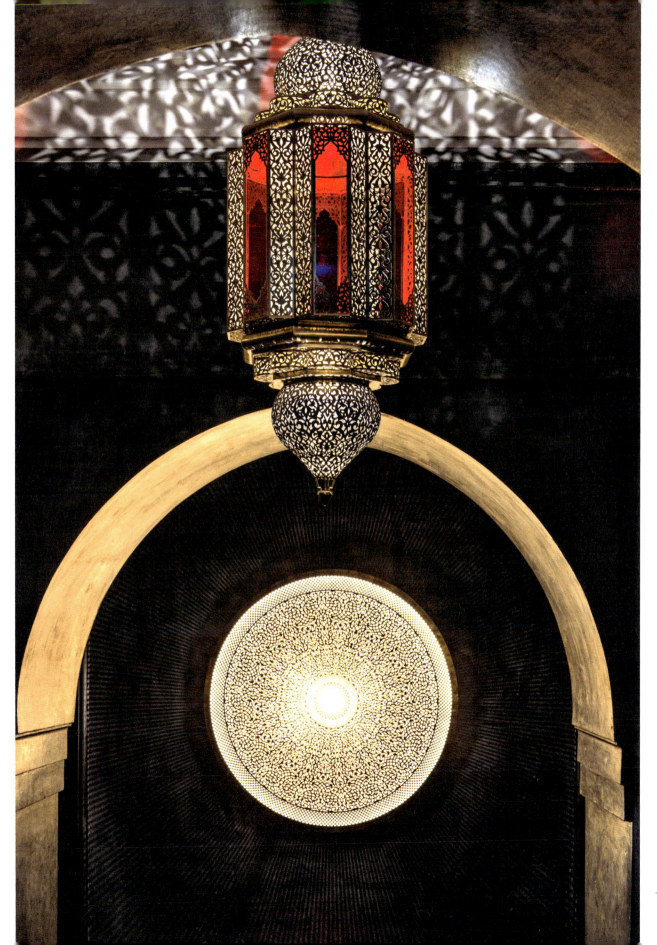

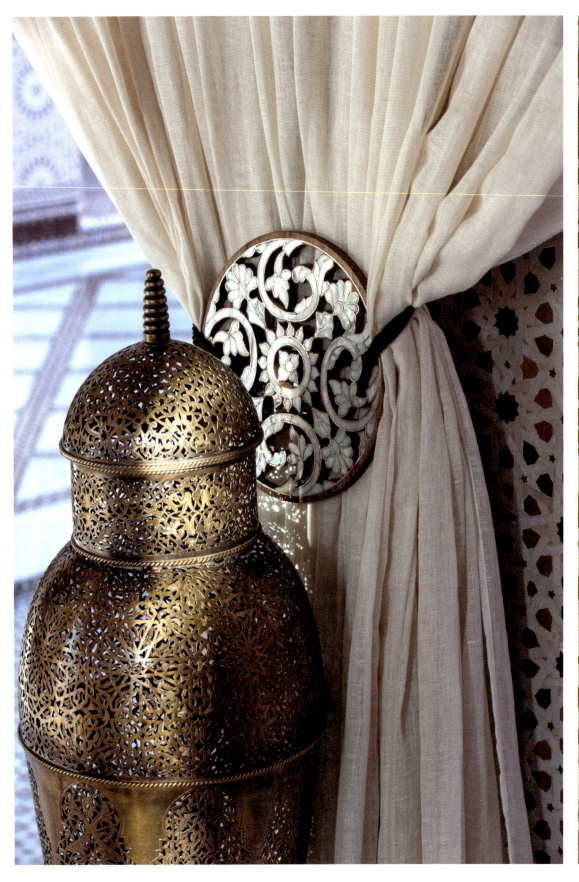

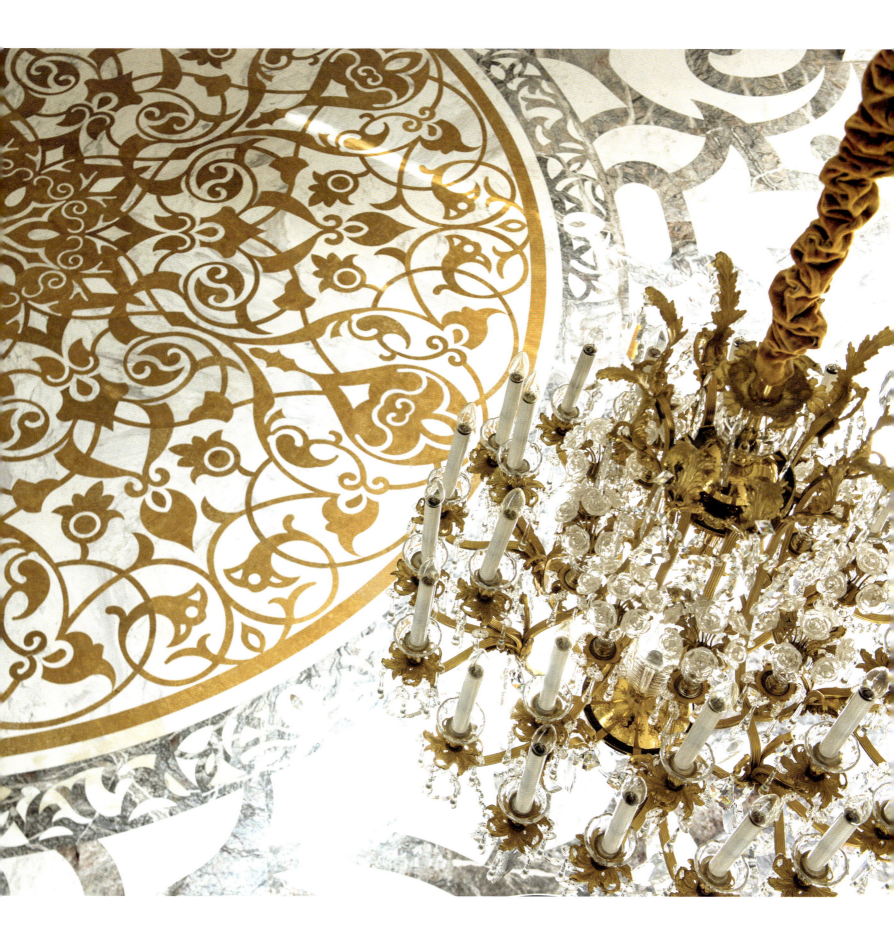

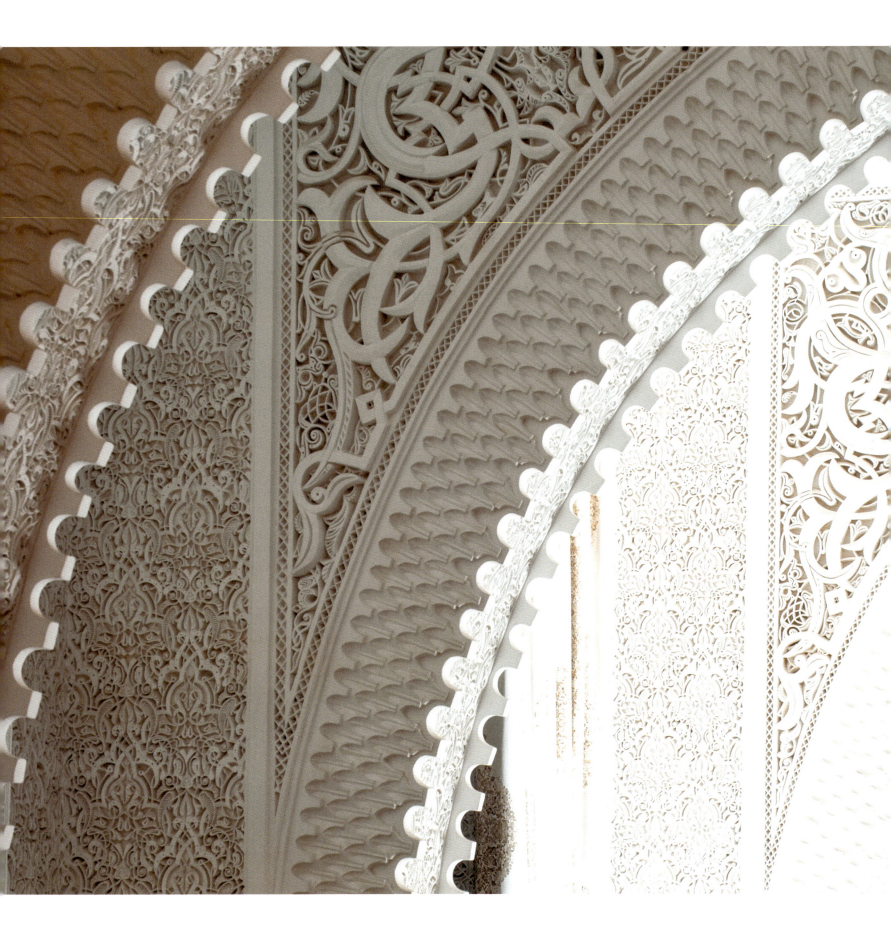

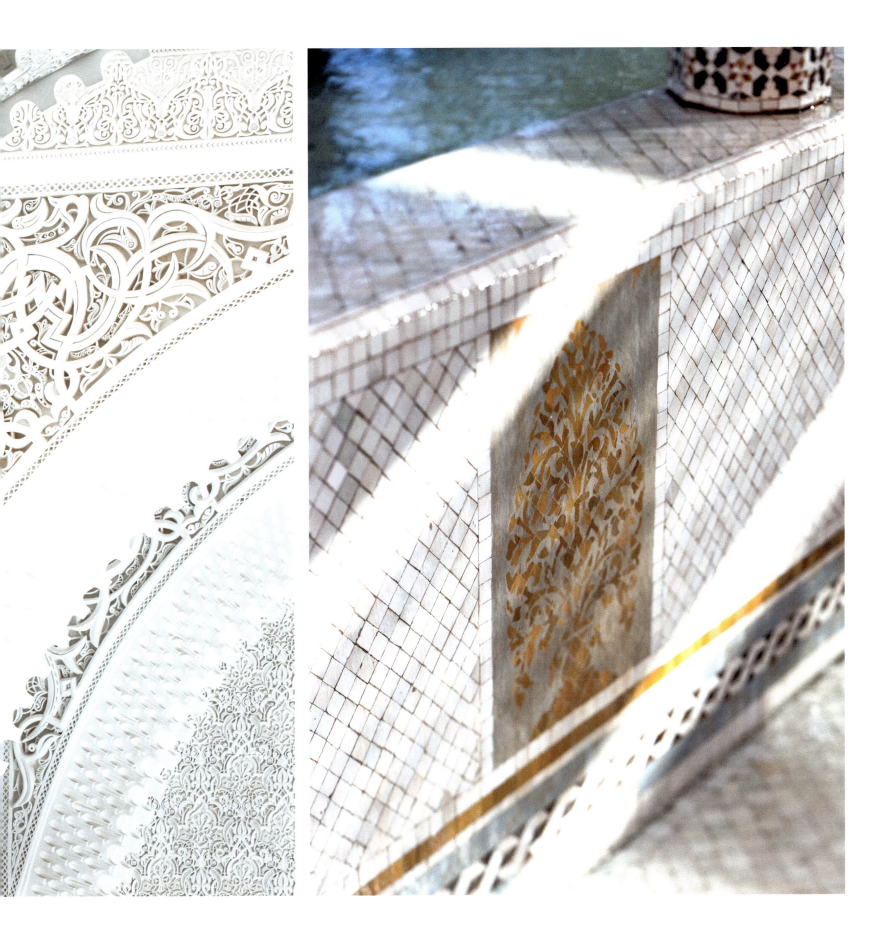

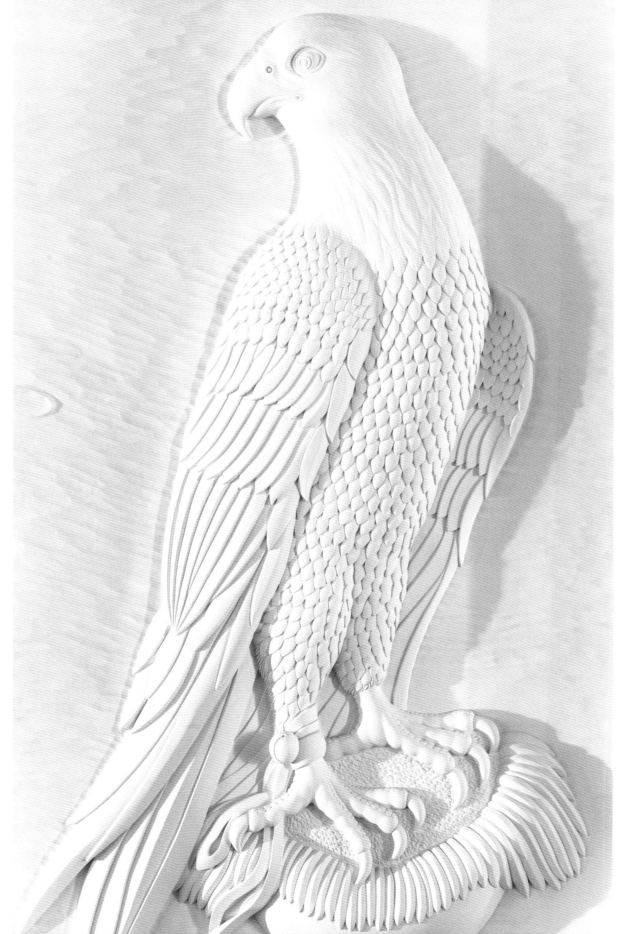

La fauconnerie est restée une tradition vivace au Moyen-Orient. Inscrit au Patrimoine culturel immatériel de l'humanité, cet art ancien consiste à capturer du gibier dans son habitat naturel à l'aide d'un rapace dressé. Il apparaît souvent dans la décoration des palais du Golfe sous forme de haut-relief en plâtre.
Oman Page de droite, l'entrée de l'hôtel Al Baleed Salalah, signé Anantara.

Falconry has remained a living tradition in the Middle East. Listed as an Intangible Cultural Heritage of Humanity, this ancient art consists of capturing wild animals in their natural habitat with the help of a trained raptor. It often appears in the decoration of the palaces of the Gulf region in the form of high relief in plaster.
Oman Right page, Oman, the entrance to the Al Baleed Salalah Hotel, by Anantara.

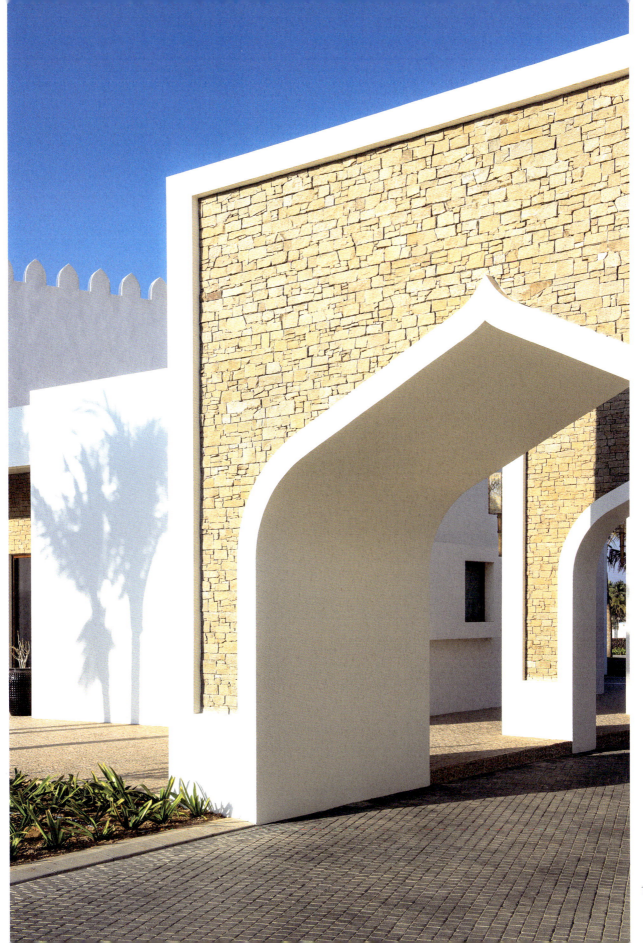

regards croisés

Orient et Occident, chacun est présent dans l'imaginaire de l'autre, se cherchant souvent, s'opposant parfois, s'attirant toujours. Entre ces deux univers, un jeu de miroirs où se reflètent différences et ressemblances. Un monde parfait réunit ce qu'il y a de meilleur dans l'un et dans l'autre, car plus que jamais, le beau est dans le métissage réussi.

Cette alliance rêvée, à la manière d'une passerelle entre deux rives, se retrouve dans les intérieurs orientaux inspirés de l'Occident, et vice versa. Des atmosphères où l'on découvre des histoires d'artisans, de métiers d'art, de tissus précieux, de plats raffinés, d'épices relevées, de friandises permises. Un face-à-face tout en originalité, qui accueille dans un même espace arabesques et lignes pures, couleurs chatoyantes et matières brutes. Maria Ousseimi, Zeina Aboukheir, Hajer Azzouz et Ammar Basheir excellent dans ces mises en scène qui rejettent le sectaire pour ouvrir la porte aux idées venues d'ailleurs, repensées autrement. Grâce à eux, les objets chinés partout dans le monde se mélangent en toute harmonie attestant qu'une décoration réussie n'est pas toujours monochrome ou minimaliste. Unifier les styles est une solution de facilité, alors que l'originalité demande du flair pour repérer la pièce manquante du puzzle. Aujourd'hui, de plus en plus d'artistes et d'artisans orientaux se distinguent dans la création d'objets et de meubles qui allient l'Orient et l'Occident. Nadia el-Khoury fut la pionnière, avec son enseigne Artisans du Liban et d'Orient. Elle a réussi à réactualiser les formes et les matériaux traditionnels en les épurant et en créant des lignes simples au caractère bien trempé. Avec elle, les tables en cuivre et les fauteuils en bois et nacre ont trouvé une nouvelle jeunesse. Bien d'autres poursuivent le chemin : Hoda Baroudi et Maria Hibri, fondatrices de la ligne de meubles Bokja, ont réussi à conquérir l'Italie, et leurs sofas brodés sont devenus des *musts* vendus chez Rossana Orlandi, la grande prêtresse du design à Milan. En Tunisie, Mina Ben Miled a remis au goût du jour les matières traditionnelles en les réactualisant pour sa marque Etandart. Une façon de démontrer que l'on peut fortifier racines et identité en se nourrissant de valeurs communes, à savoir l'art du beau. « La mode se démode, le style jamais », cette citation de Gabrielle Chanel s'applique tout autant en couture qu'en décoration.

crossed perspectives

Orient and Occident, each culture is present in the imagination of the other, often seeking each other, sometimes antagonists, but always with mutual attraction. Between these two worlds there is a play of mirrors where differences and similarities are reflected. A perfect world would bring together the best of both, because, more than ever, there is beauty in diversity.

This dream-like alliance, like a bridge between two shores, is found in Middle Eastern interiors inspired by the West and vice versa. In these atmospheres we discover the stories of craftsmen, crafts, precious fabrics, refined dishes, intense spices, and permissible luxuries. In these encounters, full of originality, we welcome in the same space arabesques and pure lines, shimmering colours and raw materials. Maria Ousseimi, Zeina Aboukheir, Hajer Azzouz, and Ammar Basheir excel in this domain, rejecting the sectarian and opening their doors to ideas from elsewhere, differently rethought. Thanks to them, objects from all over the world blend together in harmony, attesting that a successful decoration is not always monochrome or minimalist. Unifying styles is an easy solution, whereas originality requires flair to spot the missing piece of the puzzle.

Today, more and more Middle Eastern artists and craftsmen are distinguishing themselves in the creation of objects and furniture that combines Orient and Occident. Nadia el-Khoury was the pioneer with her brand Artisans du Liban et d'Orient. She succeeded in updating traditional shapes and materials by purifying them, creating simple lines with a strong character. Her copper tables and wooden and mother-of-pearl armchairs have found a new lease of life. Many others continue on this path: Hoda Baroudi and Maria Hibri, founders of the Bokja furniture line, have succeeded in conquering Italy, with their embroidered sofas, sold at Rossana Orlandi, the grande dame of design in Milan, that are now must-haves. In Tunisia, Mina Ben Miled has modernized traditional materials by updating them for her Etandart brand. This is one way to demonstrate that we can strengthen roots and identity by feeding on common values, specifically the art of beauty. "Fashion fades, only style remains the same": this quotation from Gabrielle Chanel applies just as much in decoration as in couture.

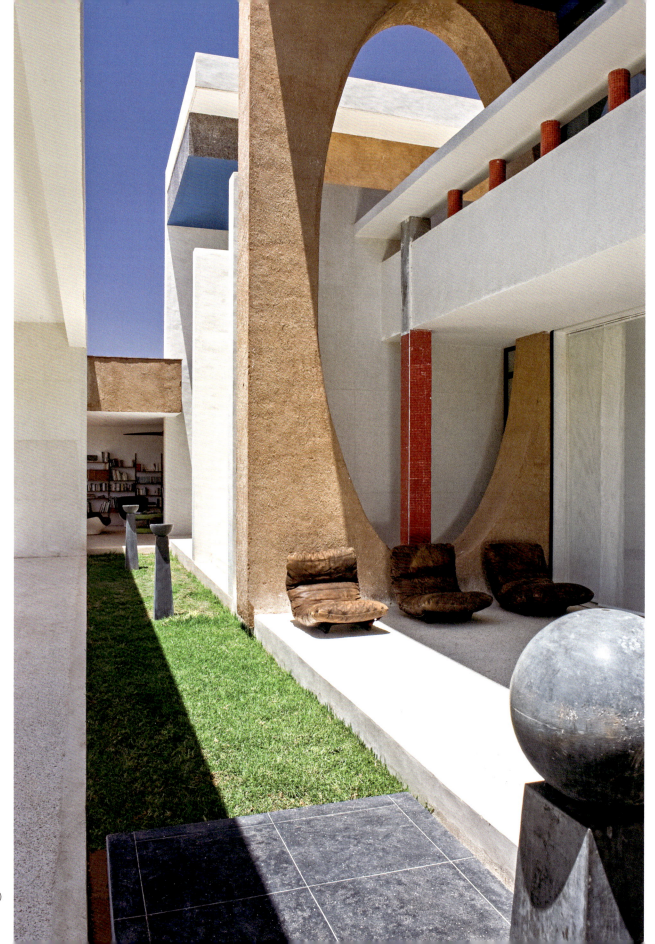

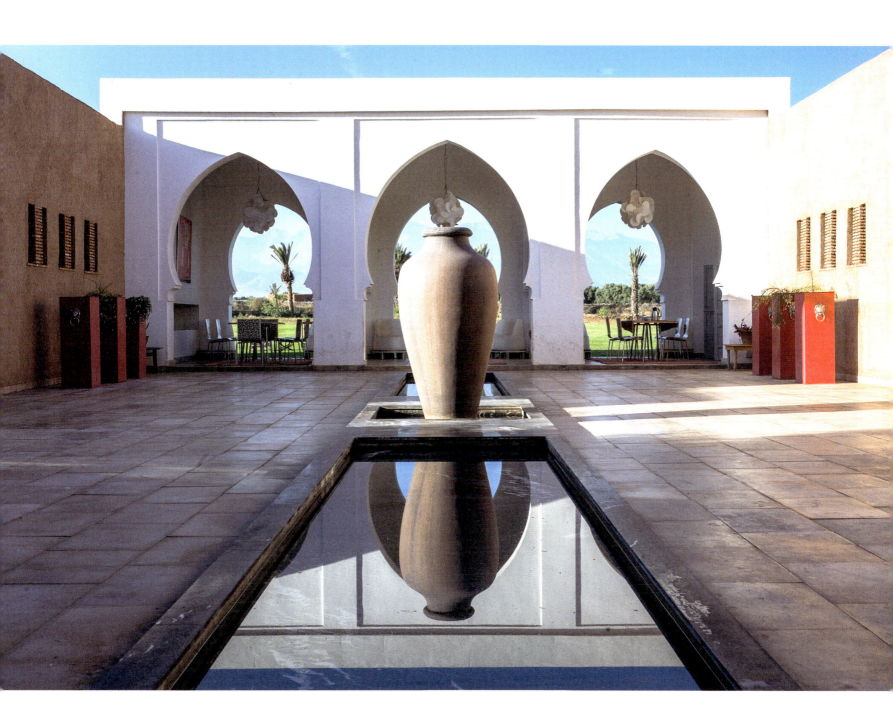

Maroc Dar Syada est face à la ceinture bleutée de la chaîne de l'Atlas. Pour l'édifier, Denis Estienne et Jean-Yves Sevestre, anciens antiquaires de l'Isle-sur-la-Sorgue, se sont inspirés des travaux de l'architecte mexicain Luis Barragán et ont ajouté une touche Le Corbusier.

Morocco Dar Syada faces the blue-toned ranges of the Atlas mountains. In constructing it, Denis Estienne and Jean-Yves Sevestre, former antique dealers from Isle-sur-la-Sorgue, were inspired by the work of Mexican architect Luis Barragán and added a Le Corbusier touch.

Maroc Dans la palmeraie de Marrakech, une maison décorée par le cabinet Alberto Pinto : fresque peinte par l'entreprise Engebo, lustre, appliques et console à singes de la maison Tzumindi.
Pages suivantes, la terrasse couverte au plafond tataoui peint par Engebo. Dans le salon, canapés et fauteuils vintage sont recouverts de tissus Vano et Sanderson.

Morocco In the Marrakech Palmeraie, a house decorated by the Alberto Pinto studio: fresco painted by the Engebo company, chandelier, sconces, and monkey console from Tzumindi.
Following pages, the covered terrace with the Tataoui ceiling painted by Engebo. In the living room, vintage sofas and armchairs upholstered in Vano and Sanderson fabrics.

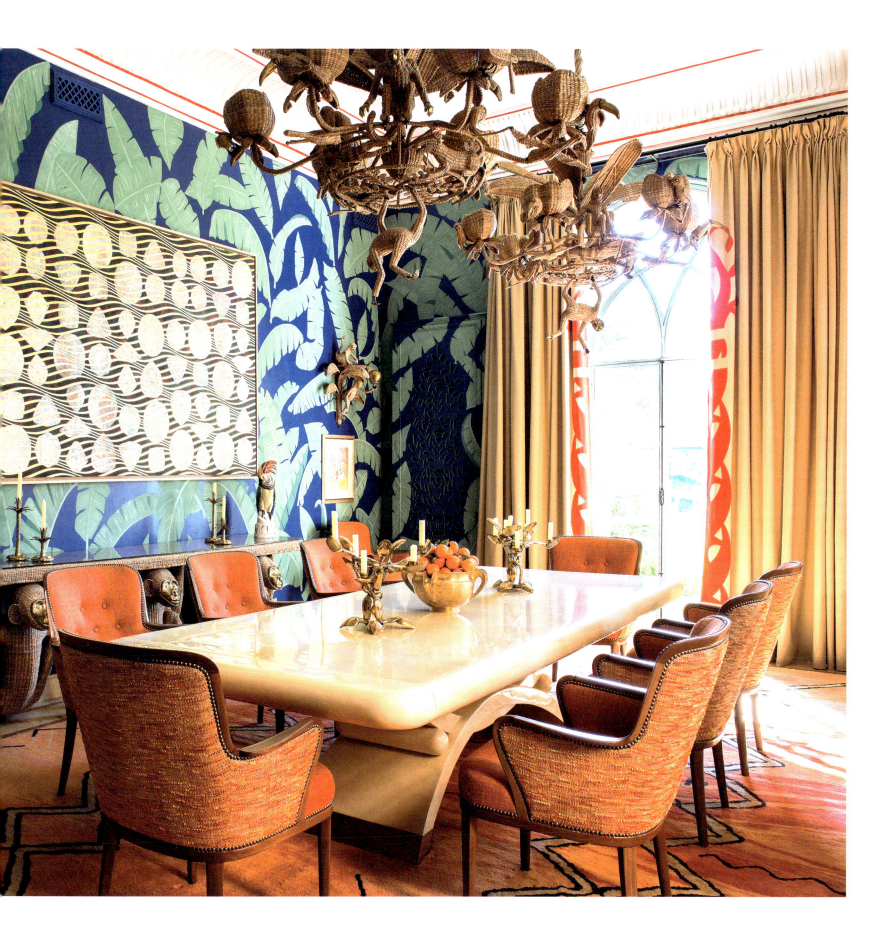

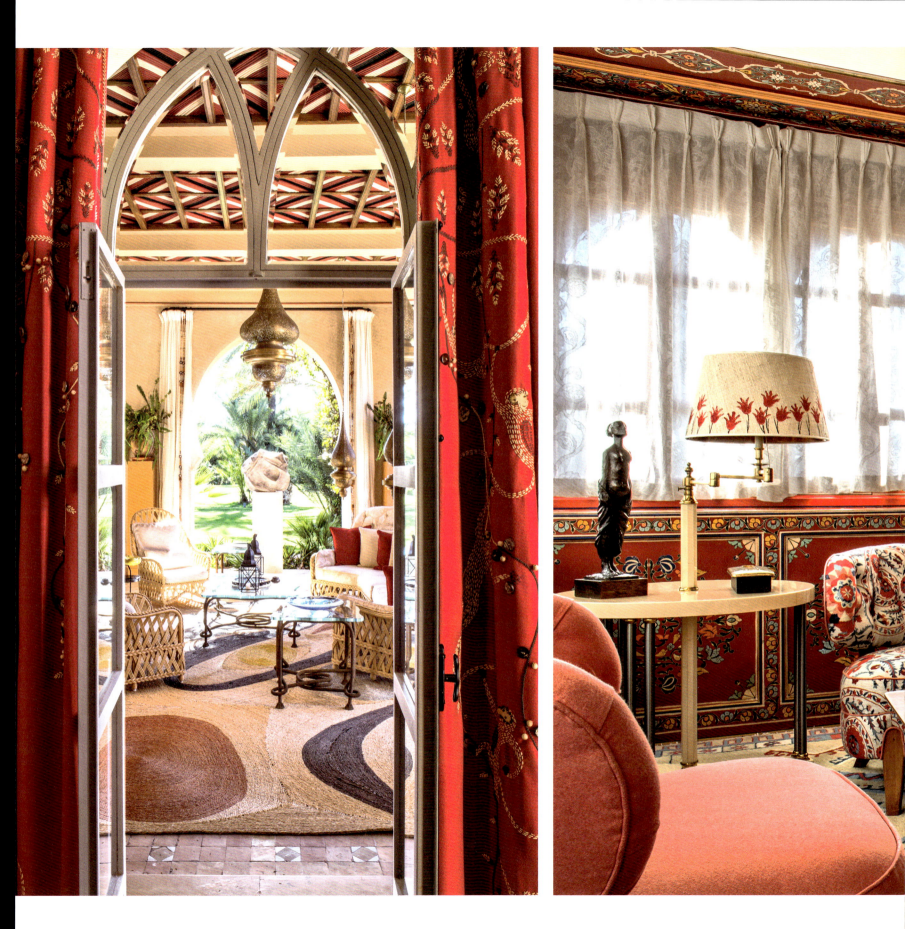

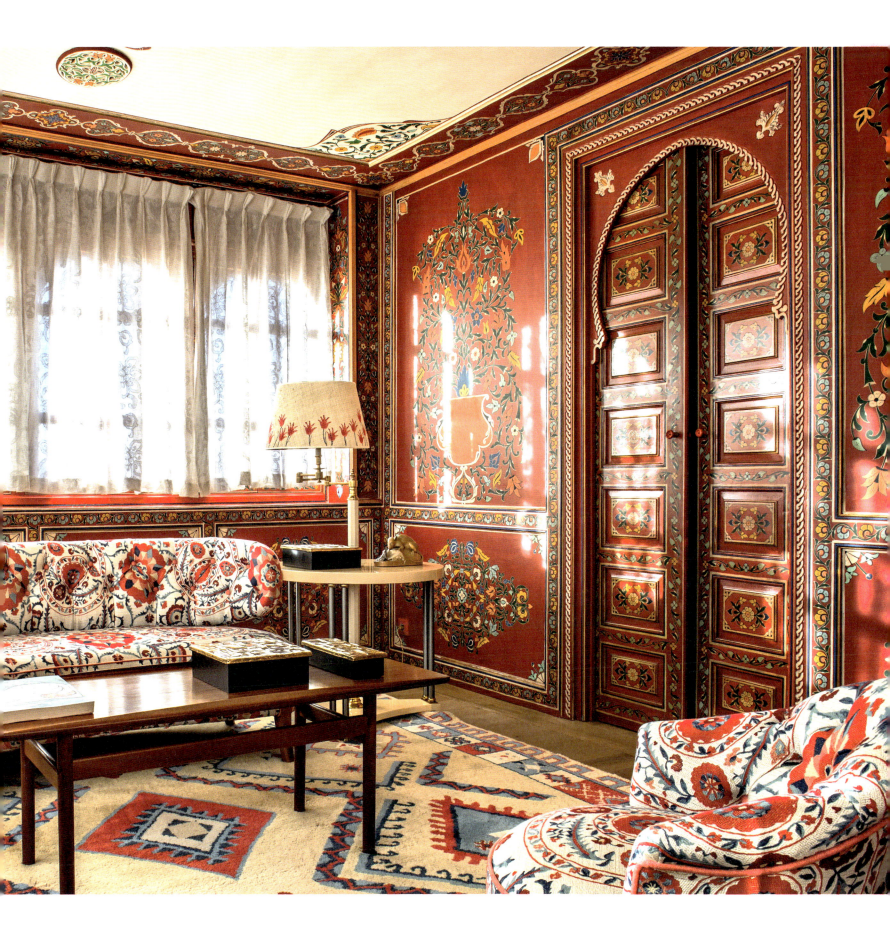

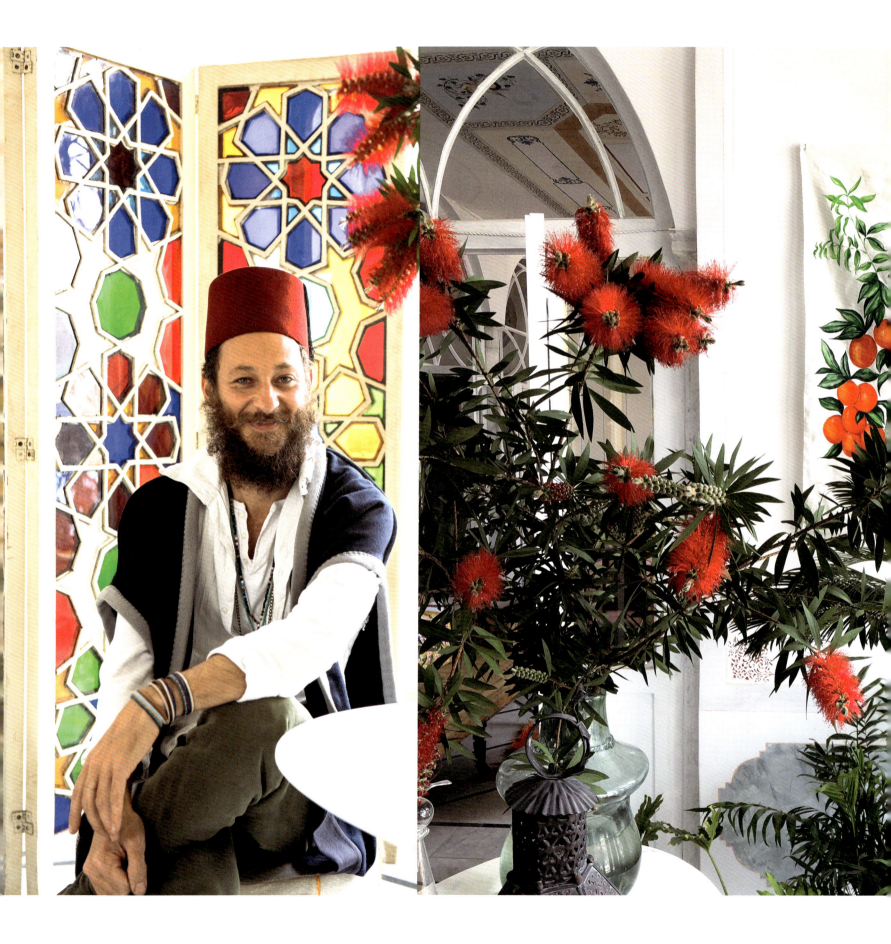

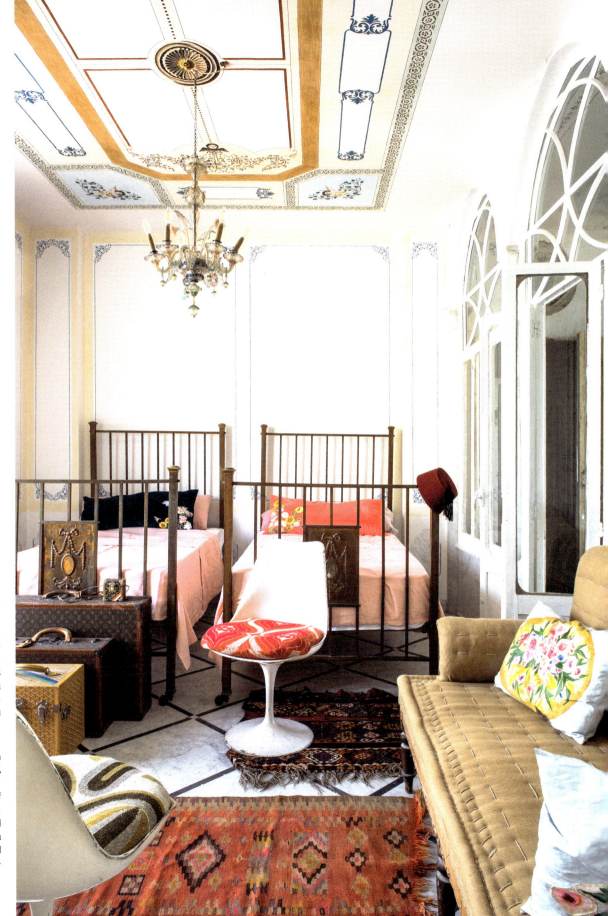

Liban À Beyrouth, Henry Lucien a transformé un appartement banal en maison traditionnelle. Collectionneur de vestiges provenant d'anciennes bâtisses : triples arcades, colonnes en marbres… mais aussi d'images de frises décorant les murs, fenêtres et plafonds des palais d'antan, il a tout transposé chez lui, devenant à la fois maçon, ferronnier, ébéniste, peintre et décorateur. Il pose devant ses œuvres, coiffé du traditionnel tarbouch.

Lebanon In Beirut, Henry Lucien transformed an ordinary apartment into a traditional house. A collector of vestiges from old buildings: triple arcades, marble columns... but also images of friezes that decorated the walls, windows, and ceilings of the palaces of yesteryear: he transposed everything into his home, becoming at once a mason, blacksmith, cabinetmaker, painter, and decorator. He poses in front of his works, wearing the traditional tarbouch.

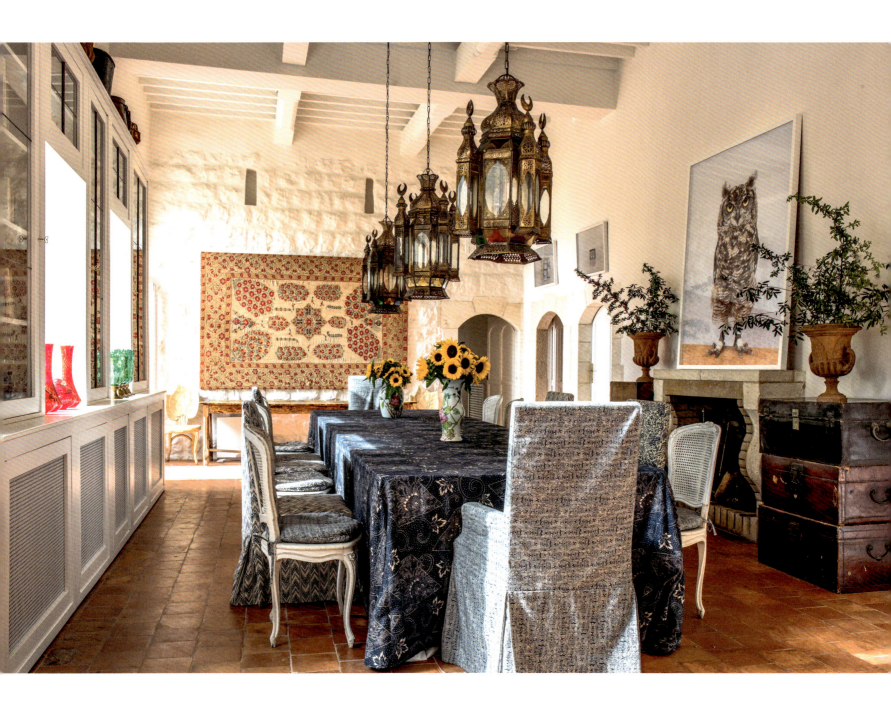

Liban Sur les hauteurs de Kfour dans le Kesrouan, Beit Trad, une demeure bâtie par l'architecte Pierre el-Khoury et transformée en maison d'hôtes par Sarah Trad. La rénovation a été effectuée par Fadlo Dagher, et Maria Ousseimi a décoré le lieu avec des objets et des meubles chinés à travers le monde.

Lebanon On the heights of Kfour in Kesrouan, Beit Trad, a house built by the architect Pierre el-Khoury and transformed into a guesthouse by Sarah Trad. The renovation was carried out by Fadlo Dagher, and Maria Ousseimi decorated the place with objects and furniture from around the world.

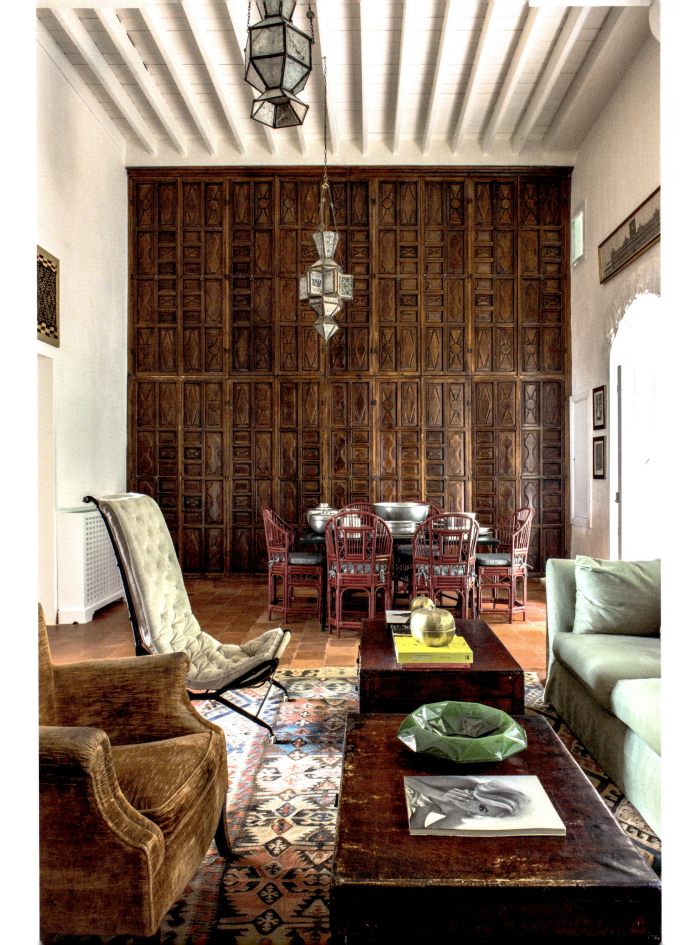

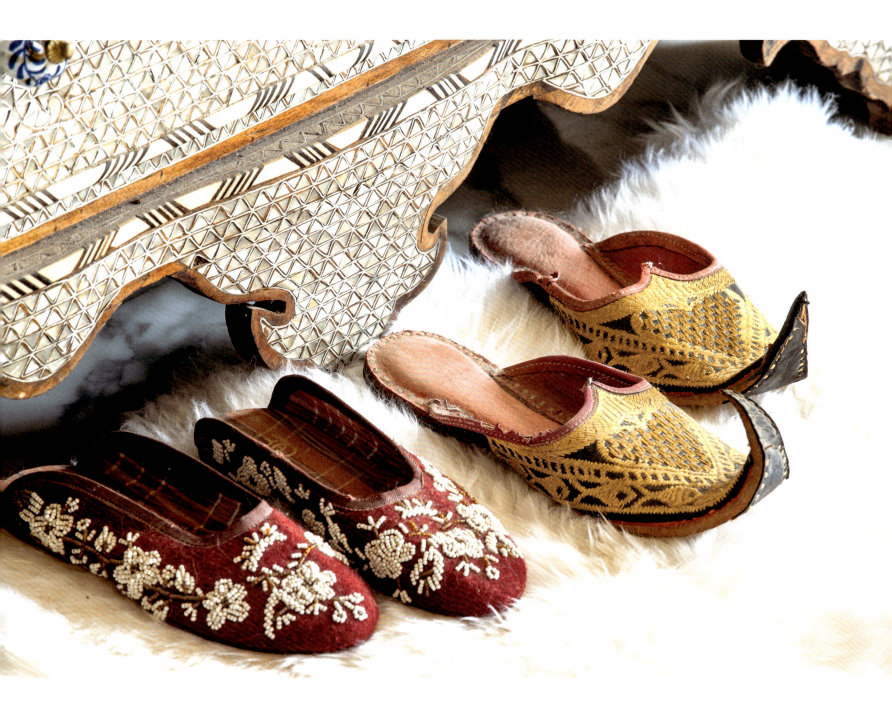

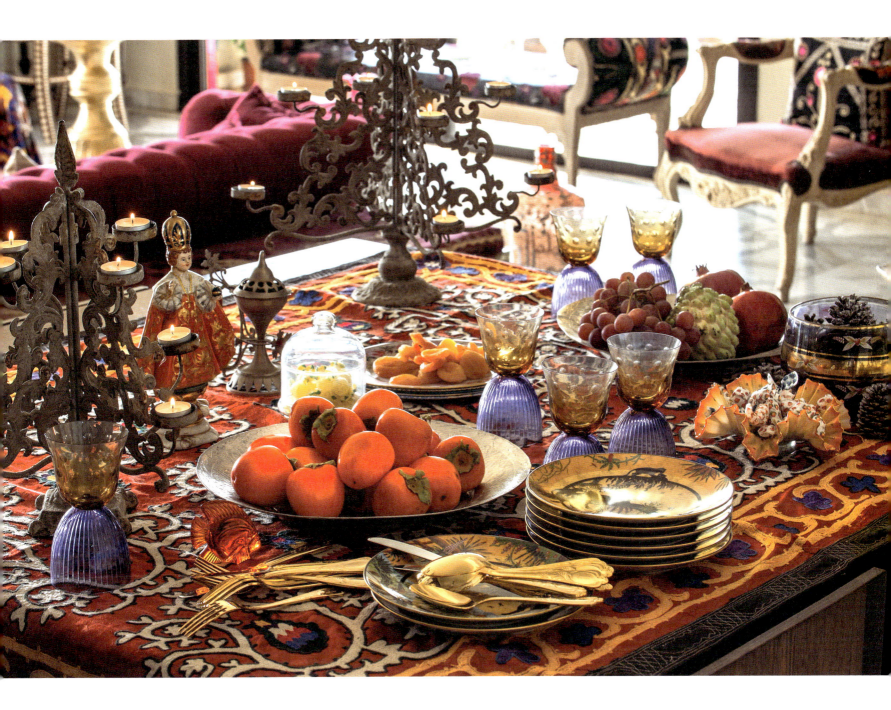

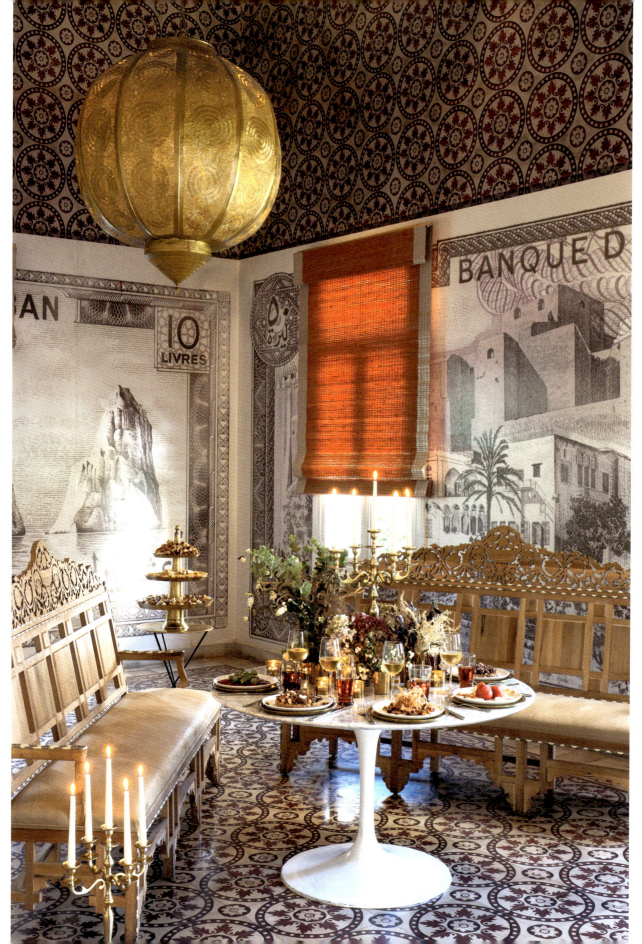

Liban Le restaurant Liza à Beyrouth, où la décoration mille et une nuits est revue et corrigée avec originalité par Maria Ousseimi. Les papiers peints, réalisés par Idarica Gazzoni pour Arjumand's World, reprennent les motifs de la livre libanaise. Lustre et canapés Orient 499, table Saarinen.

Lebanon The Liza restaurant in Beirut, where the decoration of the One Thousand and One Nights has been revised and reissued with originality by Maria Ousseimi. The wallpaper, produced by Idarica Gazzoni for Arjumand's World, uses the motifs of the Lebanese pound. Orient 499 chandelier and sofas, Saarinen table.

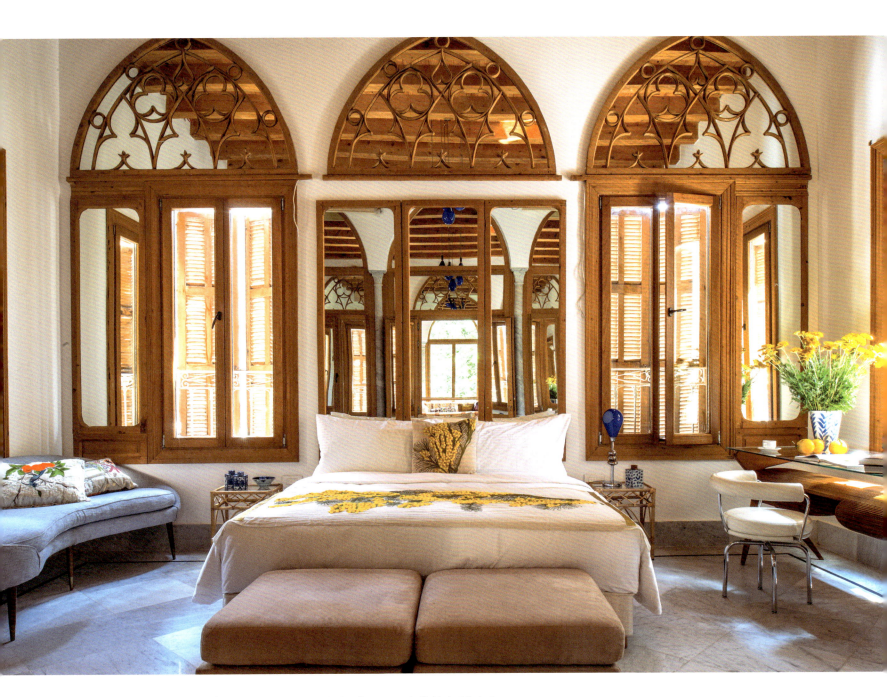

Liban Dans le quartier de Gemmayzeh à Beyrouth, Zoé et Nabil Debs ont transformé une ancienne demeure libanaise à trois arcades en maison d'hôtes Arthaus, qui propose également des expositions. Partiellement détruite par l'explosion du 4 août 2020, elle a été de nouveau totalement rénovée et de la plus belle des manières.

Lebanon In the Gemmayzeh district of Beirut, Zoe and Nabil Debs have transformed an old Lebanese mansion with three arcades into a guesthouse, Arthaus, which also welcomes exhibitions. Partially destroyed by the explosion of August 4, 2020, it has been completely renovated in the most beautiful way.

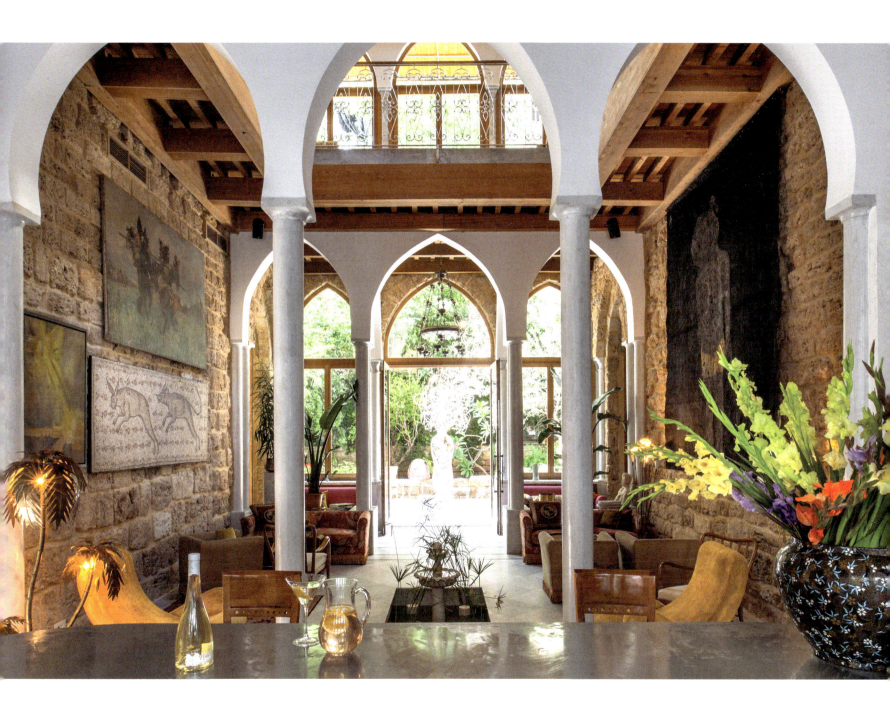

Turquie À Istanbul, les bureaux du photographe et éditeur de livres de collection Ahmet Ertuğ. Architecte de formation, il compte à son actif plus de vingt-cinq ouvrages de monuments exceptionnels.
Page de droite, un miroir de 1860 reflète une statue d'Apollon, réplique d'un original du Musée archéologique d'Istanbul.

Turkey In Istanbul, the offices of Ahmet Ertuğ, photographer and publisher of collectors' books. A trained architect, he has worked on more than twenty-five books on exceptional monuments.
Right page, an 1860 mirror reflects a statue of Apollo, a replica of an original housed in the Istanbul Archaeology Museum.

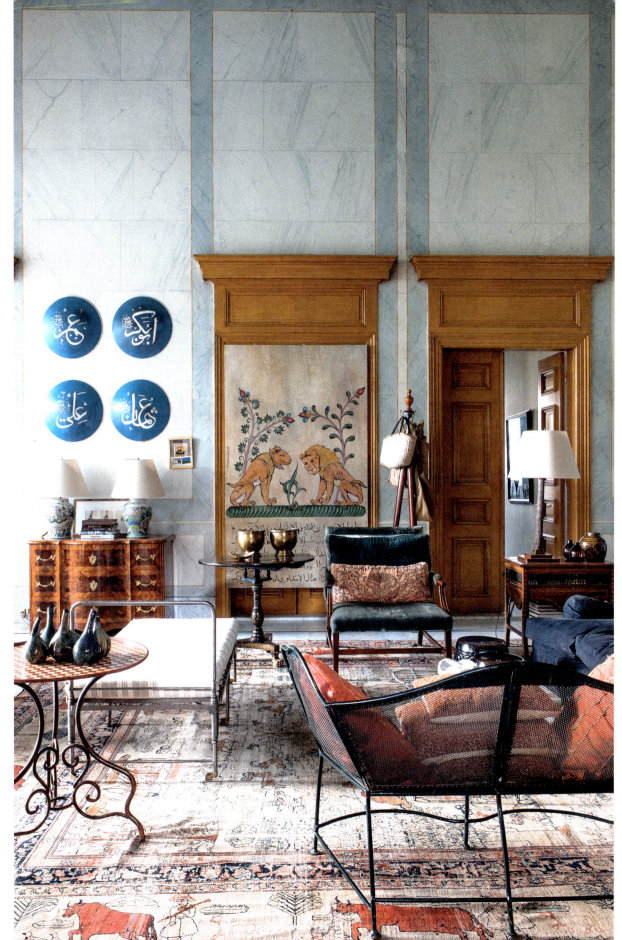

Liban Un palais d'antan beyrouthin décoré par Maria Ousseimi. Sur le mur, des plaques islamiques qui proviennent de diverses mosquées et une illustration des mythiques histoires animalières de Kalila et Dimna par l'artiste belge Isabelle de Borchgrave (également page de gauche). Au sol, un antique tapis persan.

Lebanon An old Beirut palace decorated by Maria Ousseimi. On the wall are Islamic plaques from various mosques and an illustration of the mythical animal fables of Kalila and Dimna by Belgian artist Isabelle de Borchgrave (also left page). On the floor, an antique Persian carpet.

Turquie Appartement à Istanbul de Bertrando Di Renzo, créateur italien de la marque Les-Ottomans. Salon meublé de sièges sixties, tapis *Tulu*, Les-Ottomans, poteries de Kadikoy. Sur le mur, des plaques islamiques qui proviennent de diverses mosquées.

Turkey Istanbul apartment of Bertrando Di Renzo, Italian designer of the Les-Ottomans brand. Living room furnished with seats from the sixties, *Tulu* rugs, Les-Ottomans, Kadiköy pottery. On the wall are Islamic plaques from various mosques.

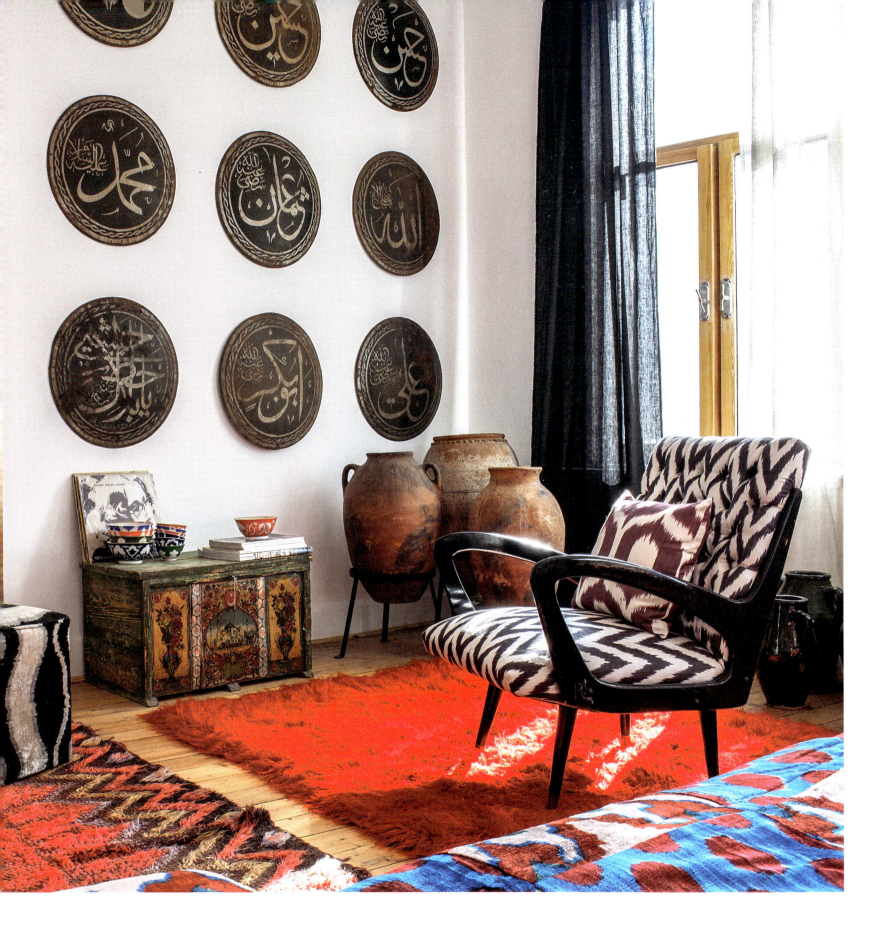

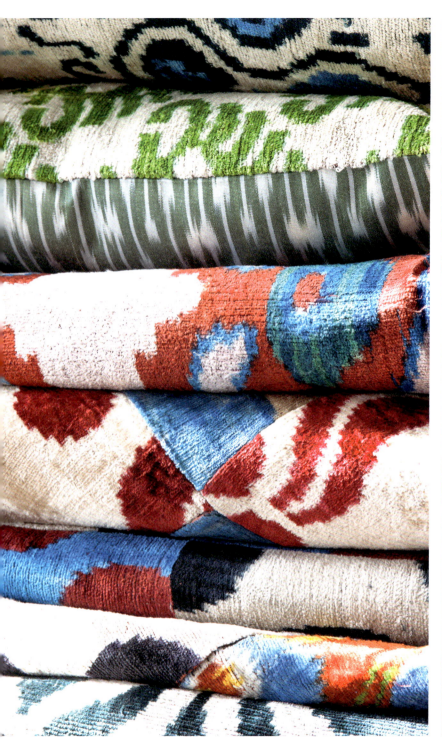 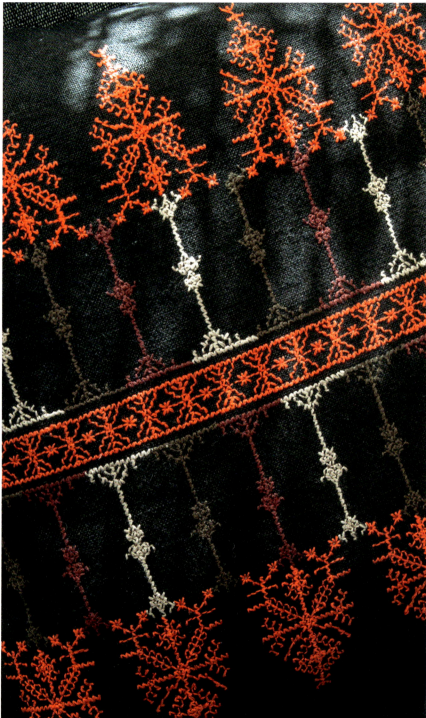

Art et matières *made in Orient* : coussins en soie et velours *ikat*, Les-Ottomans, tissu point de croix palestinien. Tapis et sac tunisiens en osier par Mina Ben Miled pour Etandart. Collection de vases syriens soufflés et peints à la main appartenant à la designer Hoda Baroudi, cofondatrice de la ligne Bokja.

Art and materials made in the Middle East: *ikat* silk and velvet cushions, Les-Ottomans, Palestinian cross-stitched fabric. Tunisian wicker rug and bag by Mina Ben Miled for Etandart. Collection of hand-blown and painted Syrian vases by the designer Hoda Baroudi, co-founder of the Bokja brand.

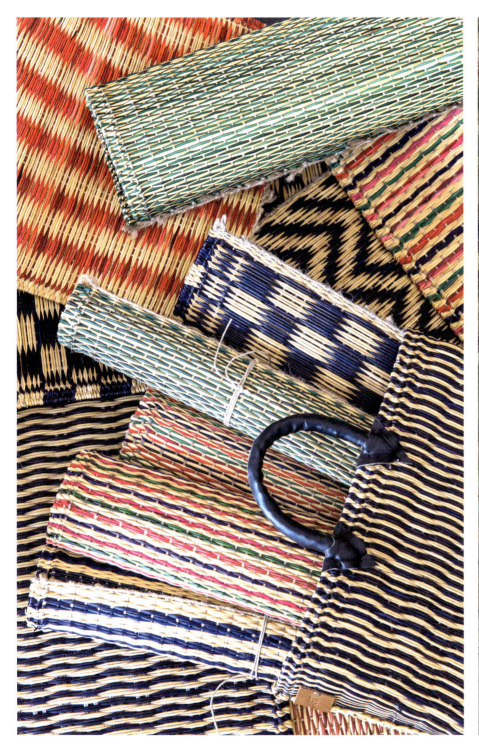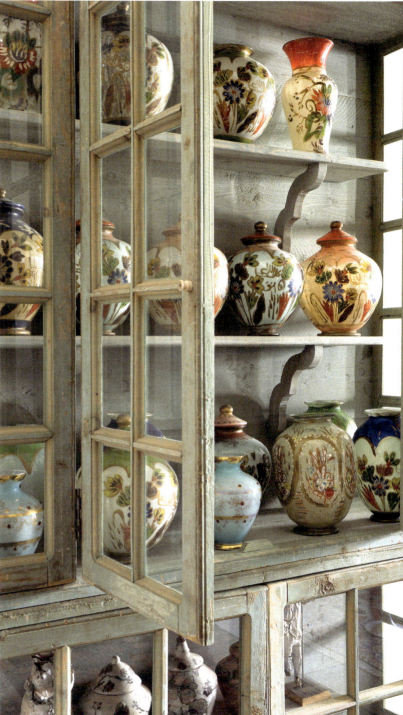

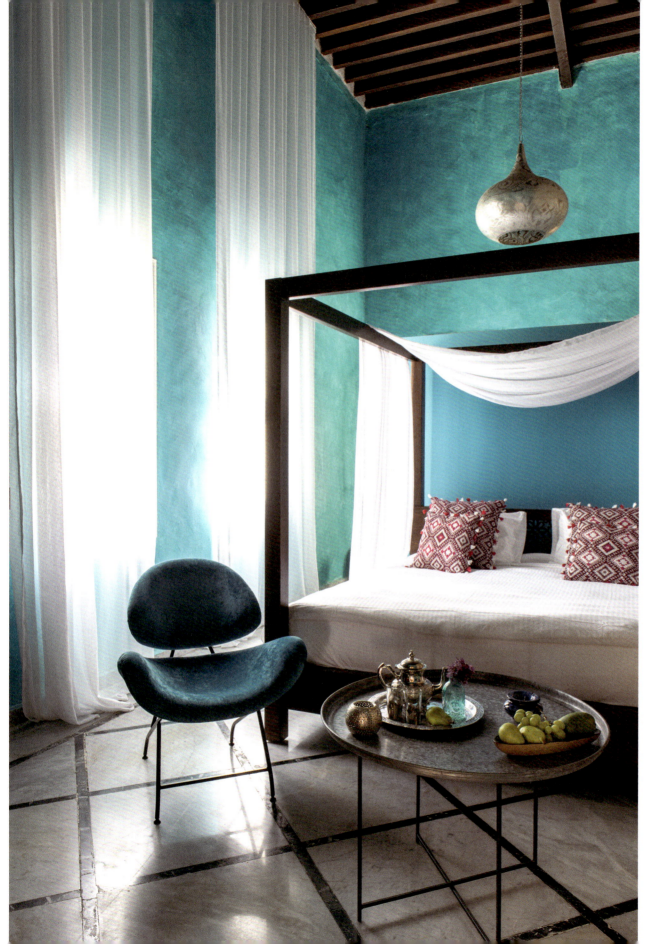

Liban La chambre bleue de Dar Camelia, une élégante maison d'hôtes au cœur de Tyr, à quelques pas du vieux port.

Lebanon The Blue Room at Dar Camelia, an elegant guesthouse in the heart of Tire, a short walk from the old port.

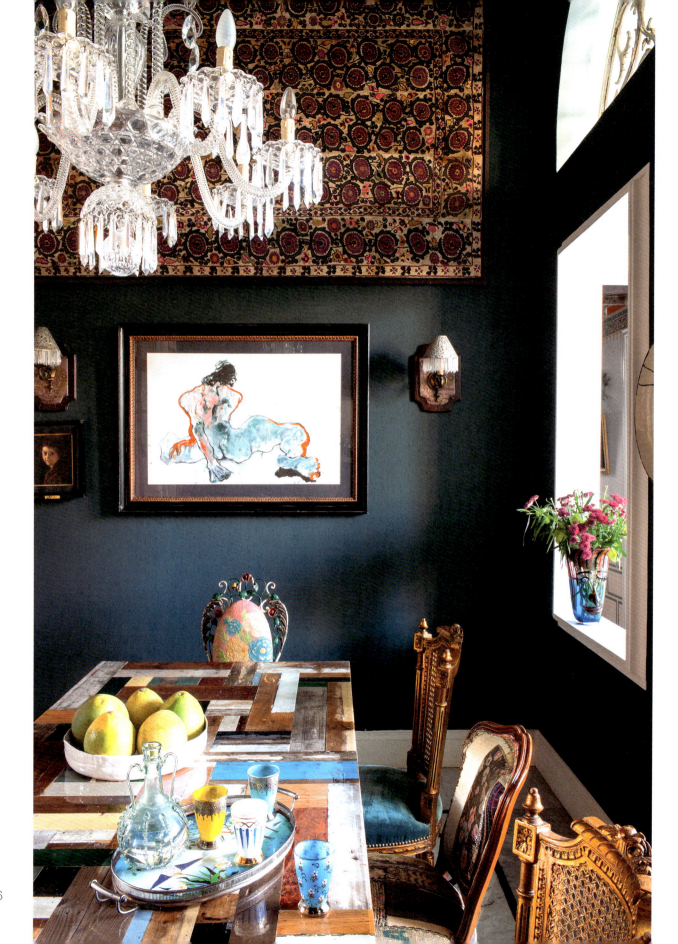

Liban La maison à Beyrouth de la designer Maria Hibri, cofondatrice de la ligne Bokja.
Page de gauche, salle à manger Piet Hein Eek-Rossana Orlandi, surmontée d'un lustre de la cristallerie Saint-Louis. Pages suivantes, un fauteuil de la collection « Seven Stages of the Heart » de Bokja, en collaboration avec Wyssem Nochi sur le thème du soufisme. Tapis floral Karabagh.

Lebanon The Beirut house of designer Maria Hibri, co-founder of the Bokja brand.
Left page, Piet Hein Eek-Rossana Orlandi dining room, overlooked by a chandelier from the Saint-Louis crystal factory. Following pages, an armchair from the "Seven Stages of the Heart" collection by Bokja, in collaboration with Wyssem Nochi on the theme of Sufism. Karabakh floral carpet.

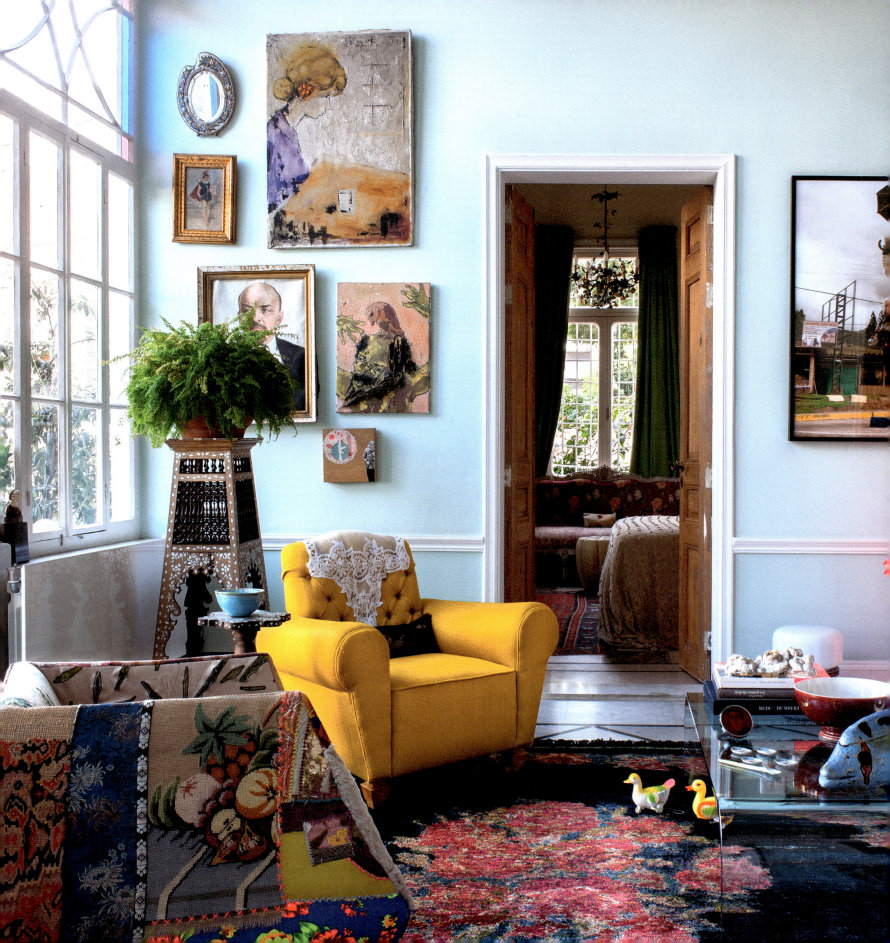

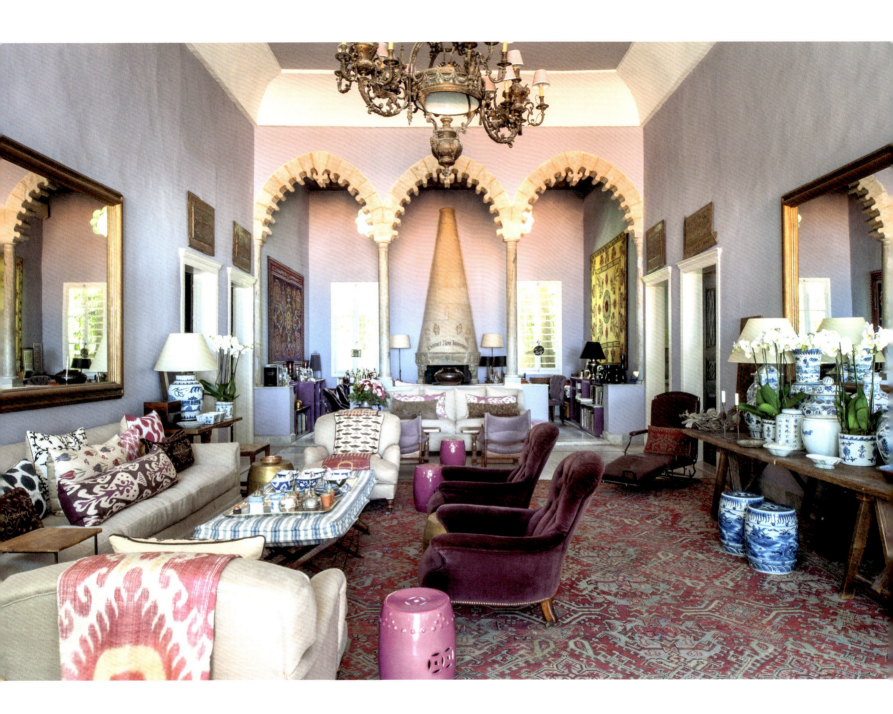

Liban Une maison décorée par May Daouk, avant l'explosion du 4 août 2020 qui a tout démoli.
Ci-dessus, devant les trois arcades typiques des anciennes maisons libanaises, un tapis Oushak (Turquie) datant du XIXe siècle. Canapés agrémentés de coussins *ikat*.
Page de droite, au-dessus du bureau, un tissu en soie turque. La cheminée italienne a été ajoutée à l'architecture d'origine.

Lebanon A house decorated by May Daouk, before the explosion of August 4, 2020, which demolished everything.
Above, in front of the three arcades typical of old Lebanese houses, an Oushak carpet (Turkey) dating from the 19th century. Sofas with *ikat* cushions.
Right page, above the desk, Turkish silk fabric. The Italian fireplace was added to the original architecture.

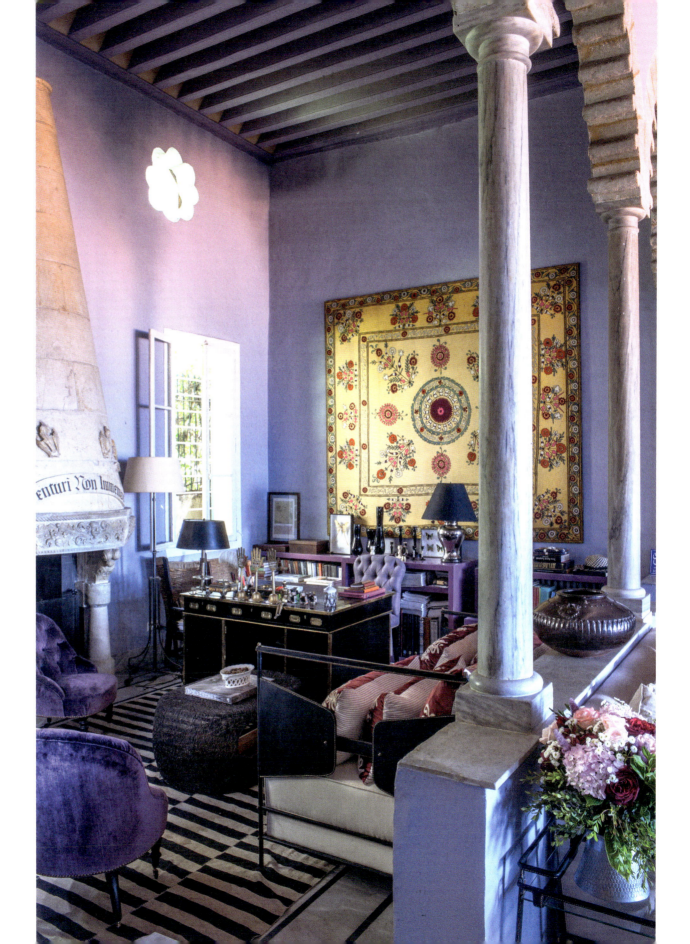

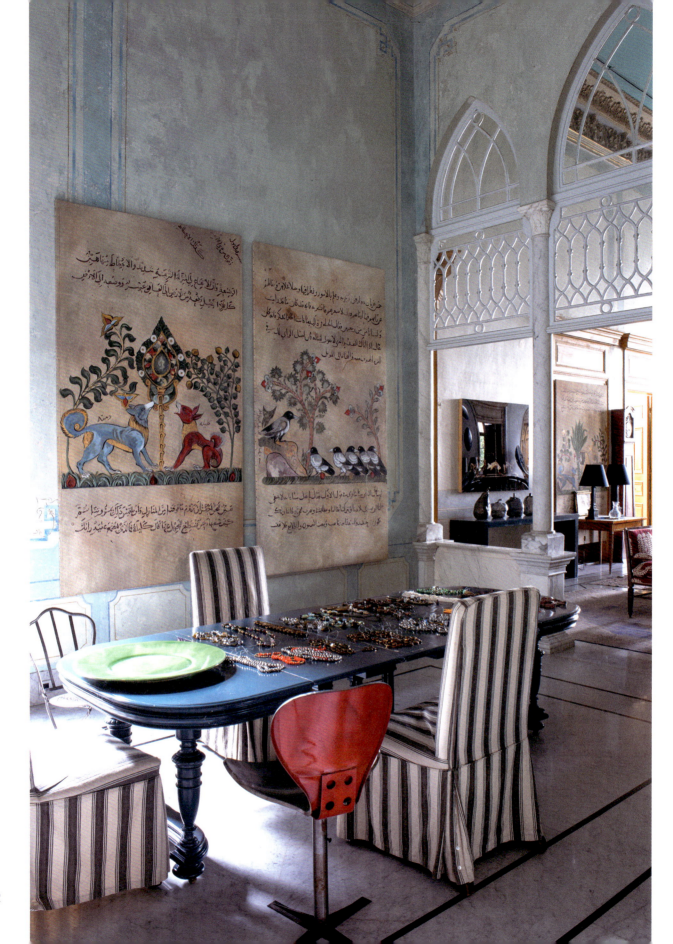

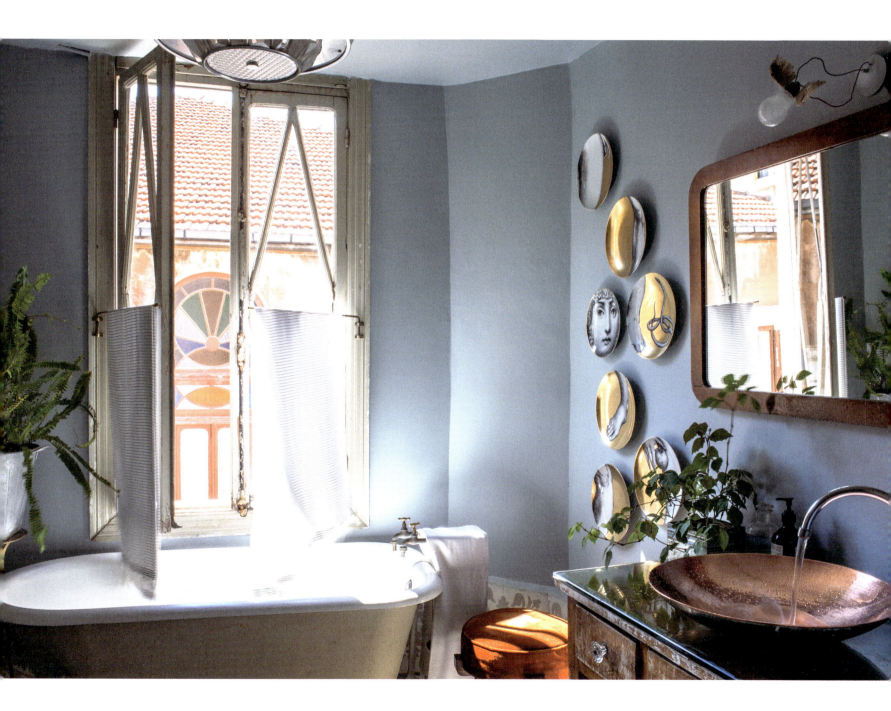

Liban Une salle de bains à Achrafieh, au cœur de Beyrouth, avec vue sur des fenêtres en arcades et verre coloré. Sur le mur sont accrochées des assiettes de Piero Fornasetti.
Page de gauche, une maison beyrouthine à trois arcades décorée par Maria Ousseimi. Sur le mur, des illustrations des mythiques histoires animalières de Kalila et Dimna (fable d'origine indienne) par l'artiste belge Isabelle de Borchgrave.

Lebanon A bathroom in Achrafieh, in the heart of Beirut, with a view of arched windows and coloured glass. Plates by Piero Fornasetti are hung on the wall.
Left page, a Beirut house with three arcades decorated by Maria Ousseimi. On the wall are illustrations of the mythical animal tales of Kalila and Dimna (fables of Indian origin) by Belgian artist Isabelle de Borchgrave.

Dubaï Le salon d'une villa à Palm Island. Sous les fenêtres à arcades, canapé de Rodolfo Dordoni pour Cassina, tables basses de Telharmonium pour la Galería Mexicana de Diseño.
Bahreïn Page de droite, le salon de réception de Nuzul al-Salam, une maison traditionnelle bahreïnie restaurée et décorée par Ammar Basheir. Un beau contraste entre les objets orientaux, vintage et les canapés *Fringes* de Munna Design.

Dubai The living room of a villa on Palm Island. Under the arched windows, sofa by Rodolfo Dordoni for Cassina, coffee tables by Telharmonium for Galería Mexicana de Diseño.
Bahrain Right page, the reception room of Nuzul al-Salam, a traditional Bahraini house restored and decorated by Ammar Basheir. A beautiful contrast between vintage oriental objects and *Fringes* sofas by Munna Design.

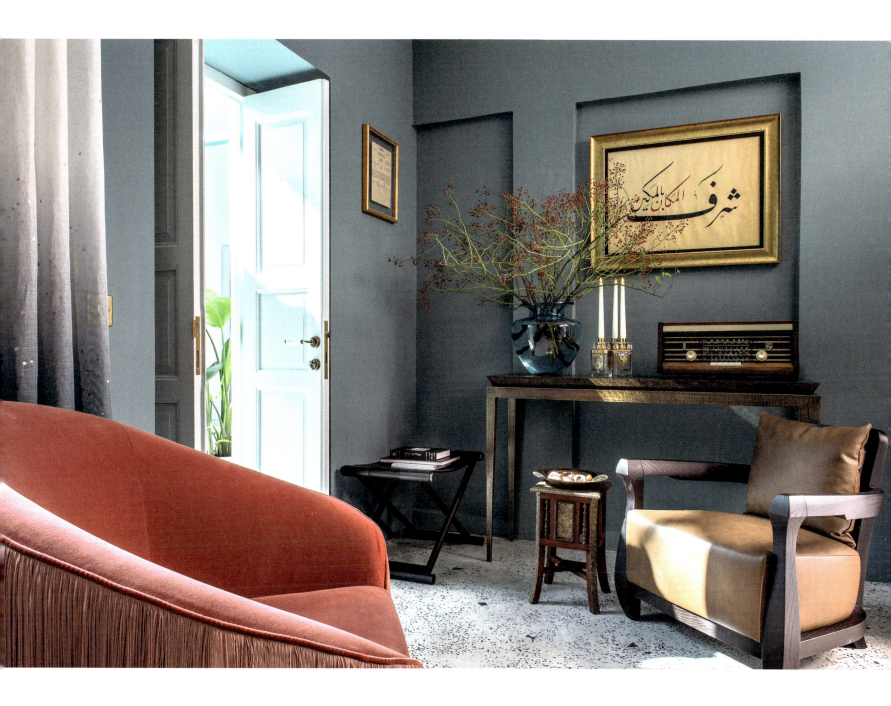

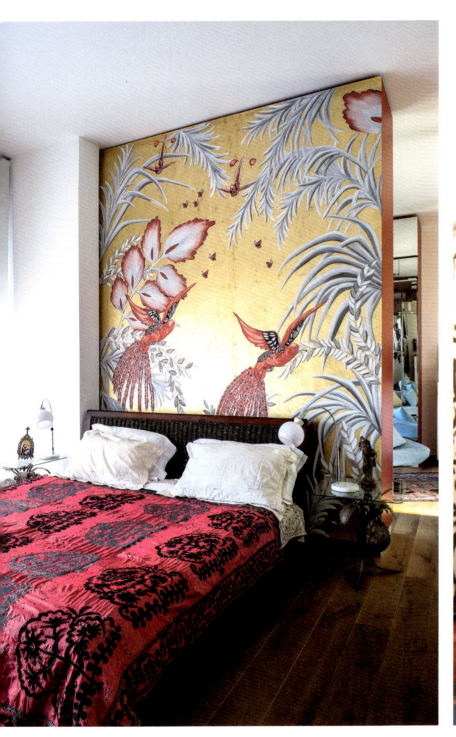

Liban Dans le quartier de Mar Mikhael, Zeina Aboukheir a transformé une ancienne demeure en maison d'hôtes. À Beit Zanzoun, se mélangent avec bonheur magnifiques souras – plafonniers traditionnels des vieilles maisons de Bagdad – luminaires et fauteuils des années 1950, avec un canapé moderne recouvert d'un tissu damascène, qui ornait jadis le trousseau des mariées.
Ci-dessus, une fresque signée Mario el-Zahabi et un dessus-de-lit suzani d'Ouzbékistan.

Lebanon In the Mar Mikhael district, Zeina Aboukheir has transformed an old house into a guesthouse. In Beit Zanzoun, beautiful *souras* (traditional ceiling lights from old Baghdad houses) and 1950s lights and armchairs are combined with a modern sofa covered in a damascene fabric which once adorned a bridal trousseau.
Above, a fresco by Mario el-Zahabi and a Suzani bedspread from Uzbekistan.

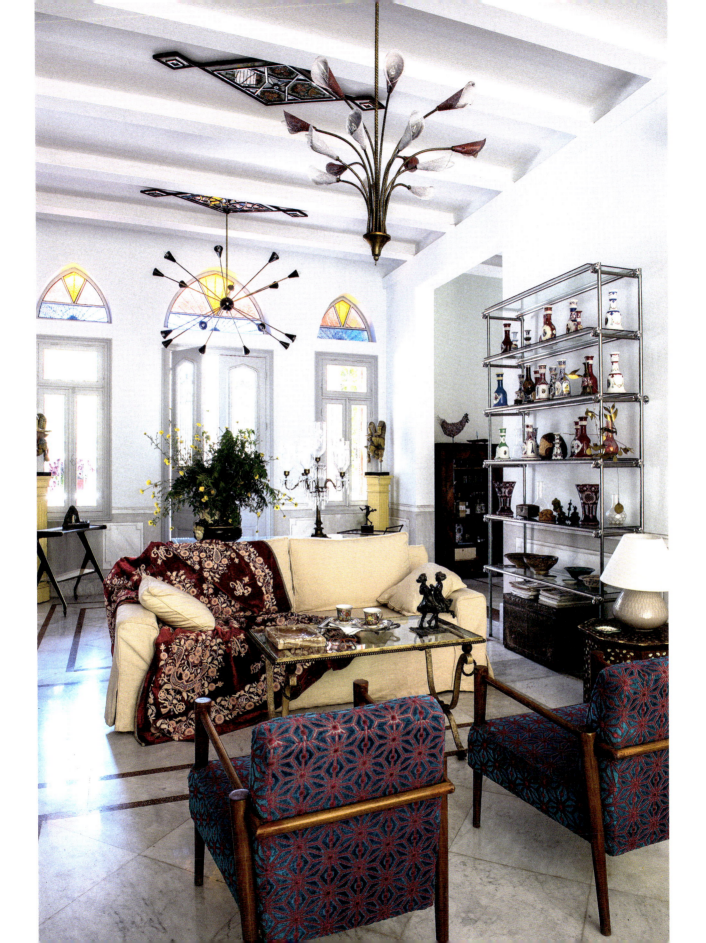

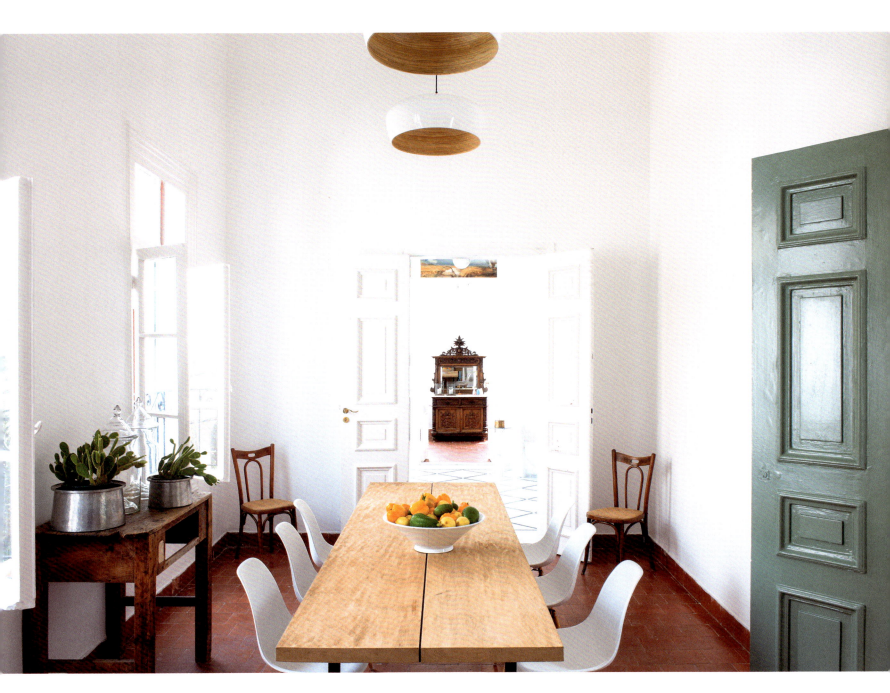

Liban La maison historique de la famille Akl à Batroun. Salle à manger où les chaises Vitra de Charles et Ray Eames côtoient des chaises cannées libanaises.
Page de droite, les toiles de Youssef Hoayek et de Philippe Mourani représentent la famille Akl et le patriarche Hoayek.

Lebanon The historic Akl family home in Batroun. Dining room where Charles and Ray Eames Vitra chairs sit alongside Lebanese cane chairs.
Right page, paintings by Youssef Hoayek and Philippe Mourani representing the Akl family and the Hoayek patriarch.

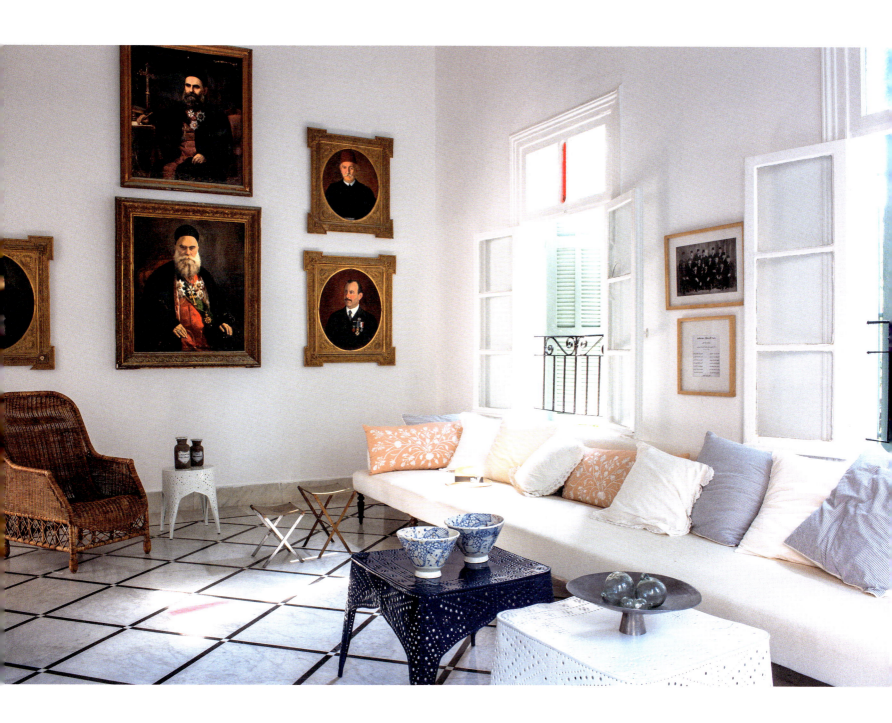

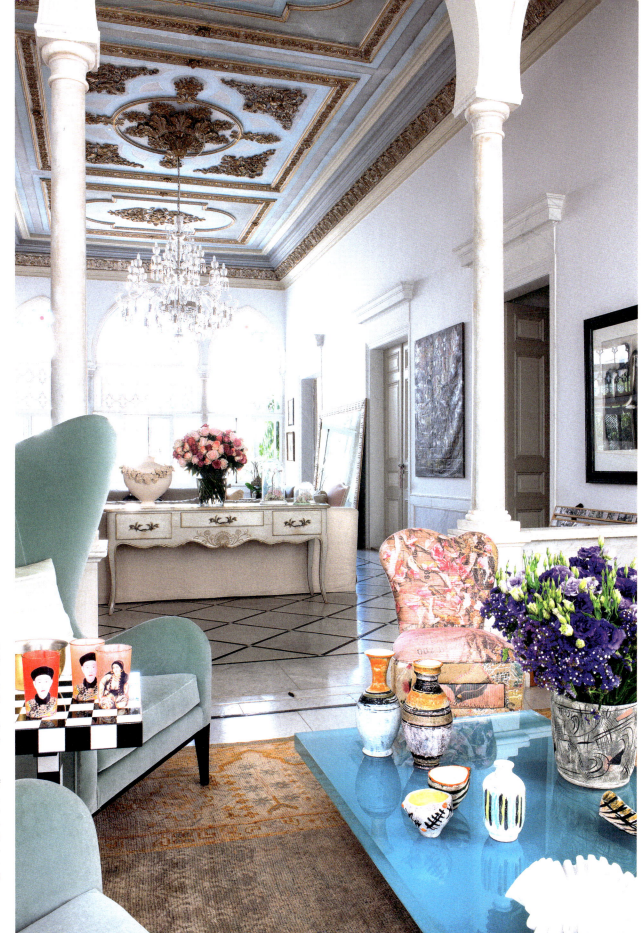

Liban Le salon du palais d'Anastasia Dagher restauré par son arrière-petit-fils Alfred Sursock Cochrane. Un écrin de plafonds peints et d'arcades dans une décoration moderne. Fauteuils de Damien Langlois-Meurinne et chaise capitonnée Bokja.

Lebanon The living room of Anastasia Dagher's palace, restored by her great-grandson Alfred Sursock Cochrane. A setting of painted ceilings and arches in a modern decoration. Damien Langlois-Meurinne armchairs and Bokja upholstered chair.

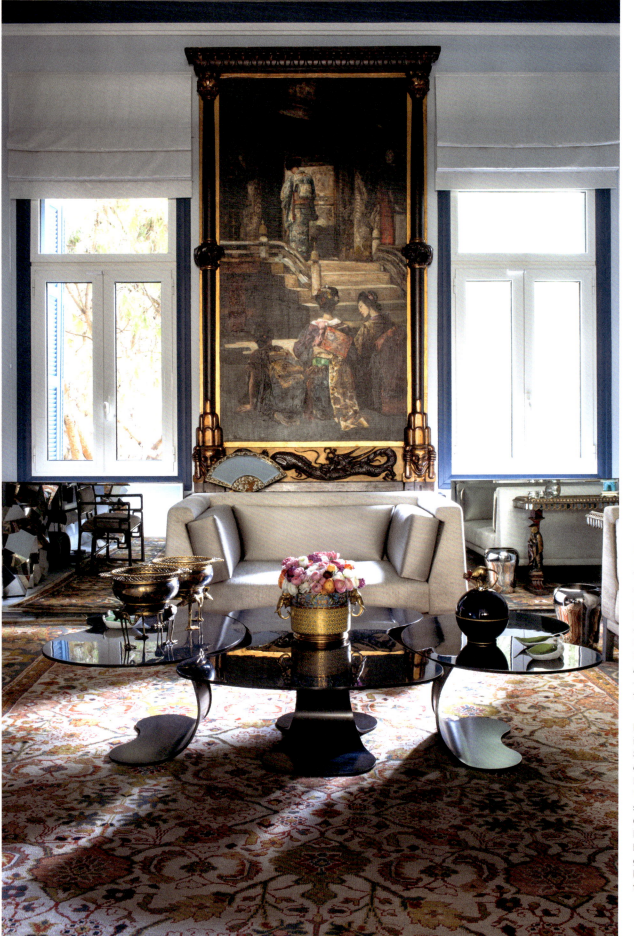

Liban Un appartement bâti en 1920 au cœur de la rue Abdel Wahab el-Inglizi à Beyrouth, et décoré par l'architecte designer Ramy Boutros. Dans le salon baigné de lumière trône un tableau japonisant du XIXe siècle en face de la table basse *Cyclades* d'Hubert Le Gall. Page de droite, la table *Au clair de lune* par Ramy Boutros, collection « Byzance », lustre français en cristal doré et bronze du XIXe siècle.

Lebanon An apartment built in 1920 in the heart of Abdel Wahab el-Inglizi Street in Beirut, and decorated by architect and designer Ramy Boutros. In the light-flooded living room, a 19th-century Japanese painting stands in front of Hubert Le Gall's *Cyclades* coffee table.
Right page, *Au clair de lune* table by Ramy Boutros, "Byzance" magazine collection, French chandelier in gilded crystal and bronze from the 19th century.

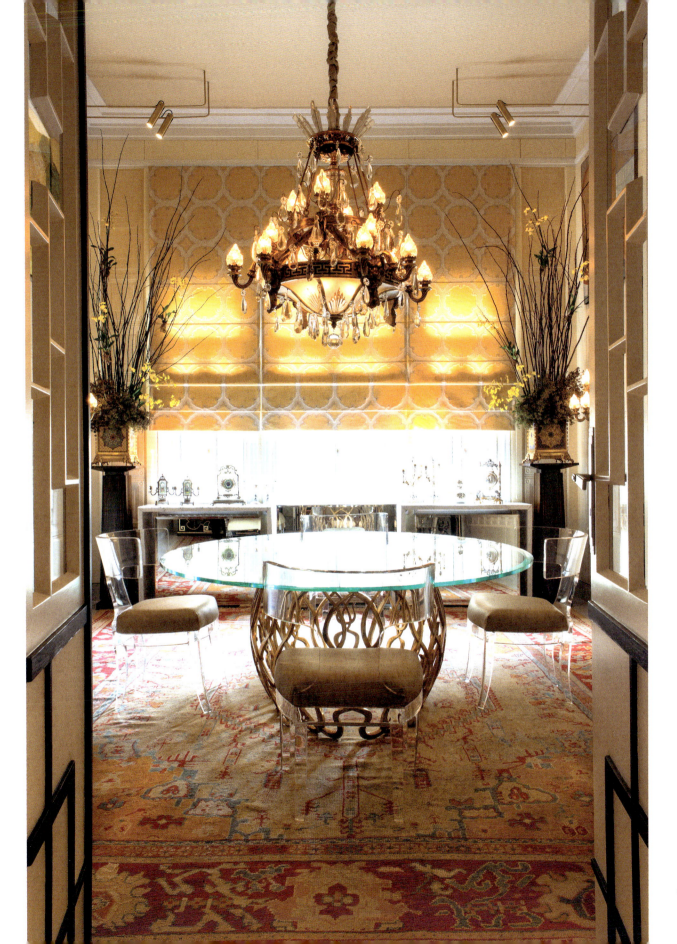

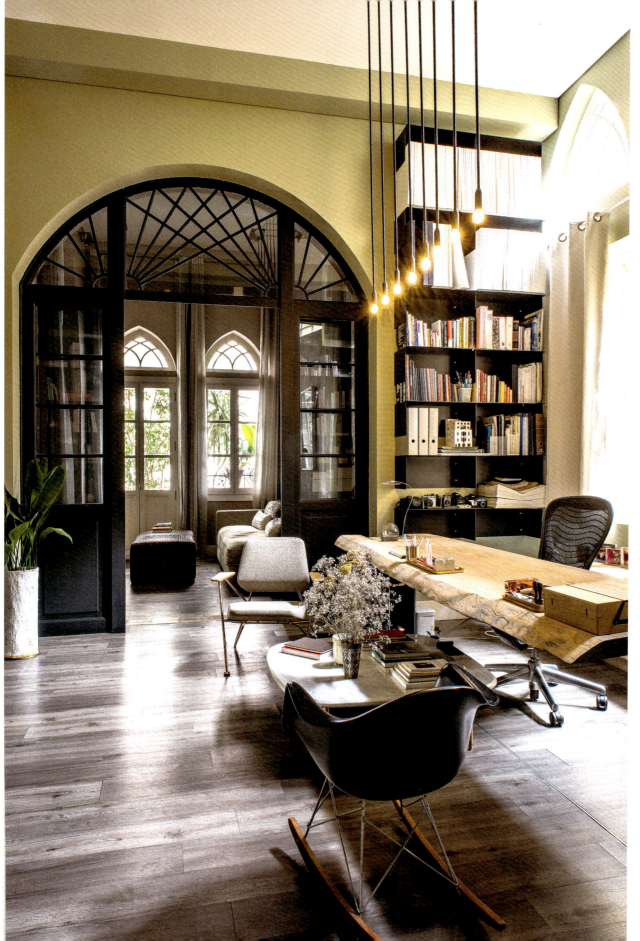

Liban Au centre-ville de Beyrouth, une maison des années 1930 rénovée et décorée par le duo Tessa et Tara Sakhi. Dans le bureau, portes et fenêtres aux formes orientales cohabitent avec un magnifique assemblage de matières modernes. *Rocking chair* de Charles et Ray Eames pour Vitra et chaise *Polygon* pour Prostoria.
Page de droite, la cuisine mêle magistralement l'Orient à l'Occident. Carreaux à l'ancienne BlattChaya.

Lebanon In downtown Beirut, a 1930s house renovated and decorated by the duo Tessa and Tara Sakhi. In the office, doors and windows in oriental shapes coexist with a magnificent blend of modern materials. *Rocking Chair* by Charles and Ray Eames for Vitra and *Polygon* chair for Prostoria.
On the right, the kitchen is a masterful blend of Orient and Occident. Old-fashioned BlattChaya tiles.

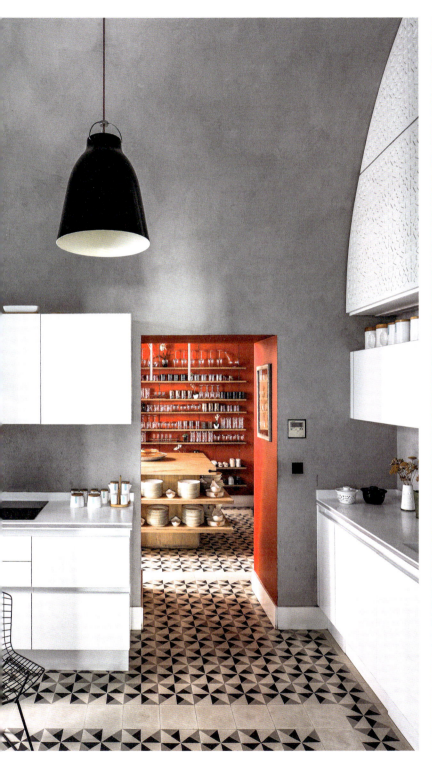

Dubaï Dans le quartier de Jumeirah, l'appartement de Nadine Kanso, photographe, designer et créatrice de la marque de joaillerie Bil Arabi (qui signifie « en arabe »). Un surprenant rose néon de chez Jotun donne du peps au vestibule et à la salle à manger. Portrait de Nadine Kanso signé par l'artiste égyptienne Karen Mahrous.
Page de gauche, toile du milieu de May Salem et les autres de Nadine Kanso, tabourets en Plexiglas de Nada Debs.

Dubai In the Jumeirah district, the apartment of Nadine Kanso, photographer, designer, and creator of the jewellery brand Bil Arabi ("in Arabic"). A surprising neon pink from Jotun peps up the hall and dining room. Portrait of Nadine Kanso by Egyptian artist Karen Mahrous.
Left page, middle canvas by May Salem, the others by Nadine Kanso, Plexiglas stools by Nada Debs.

Liban L'appartement de la célèbre designer Reem Acra. À New York, elle a réussi à révolutionner la robe de mariée et à faire écrire son nom en lettres d'or dans le monde de la couture. À Beyrouth, son appartement porte exactement son style. Palette de couleurs, papier peint à l'accent indo-orientaliste et meubles chinés et revisités par l'artiste.

Lebanon The apartment of famous designer Reem Acra. In New York, she succeeded in revolutionizing the wedding dress and wrote her name in letters of gold in the world of couture. In Beirut, her apartment is exactly like her style. A palette of colours, wallpaper with an Indo-orientalist accent, and furniture from thrift-stores, reworked by the artist.

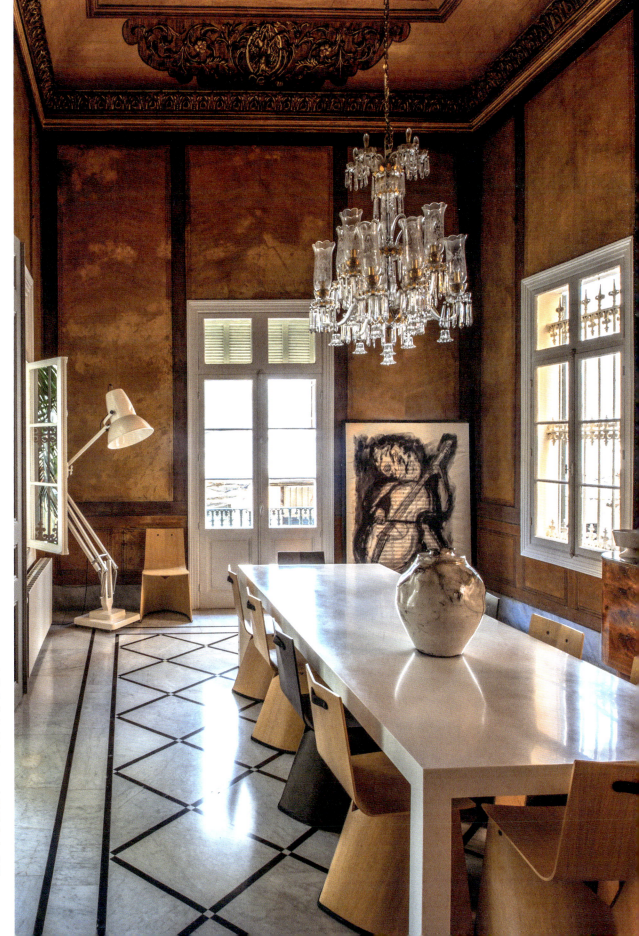

Liban La salle à manger de la famille Zammar à Beyrouth. Murs marron et ocre en trompe l'œil d'époque, lustre en cristal, table signée Karim Chaya, chaises en bois et caoutchouc de Konstantin Grcic, vase de Nathalie Khayat et toile en fusain de Katya Traboulsi.

Lebanon The Zammar family dining room in Beirut. Brown and ochre walls from the trompe l'oeil period, crystal chandelier, table by Karim Chaya, wooden and rubber chairs by Konstantin Grcic, vase by Nathalie Khayat, and charcoal canvas by Katya Traboulsi.

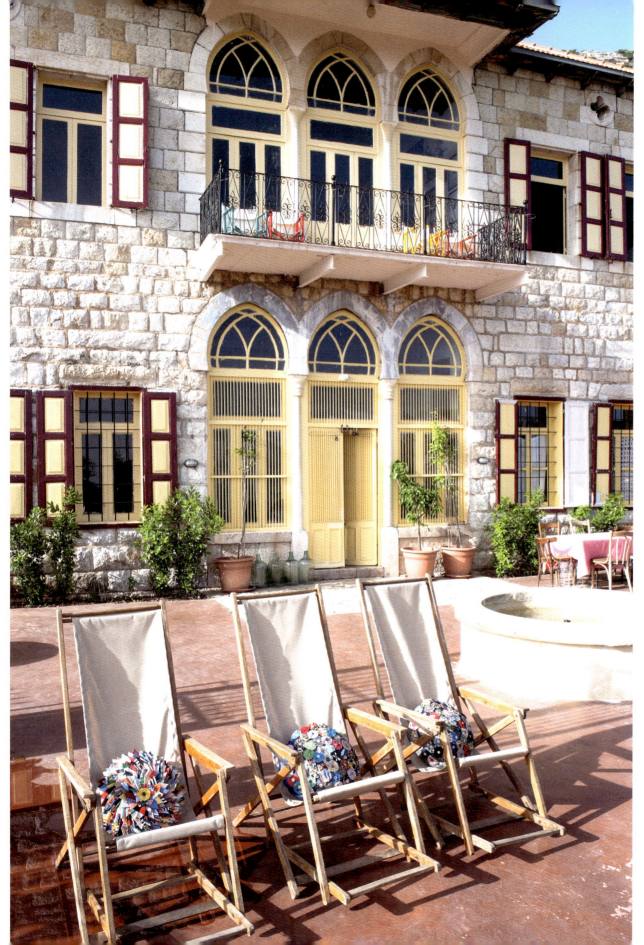

Liban Beit Douma, maison traditionnelle du XVIIIe siècle en pierre, avec toit rouge et triple arcade, a été restaurée par Kamal Mouzawak, créateur des restaurants Tawlet et du marché Souk el-Tayeb, et Rabih Kayrouz, styliste et couturier libanais.
Page de droite, une chambre à coucher orientale *trendy* de la maison d'hôtes Beit Zanzoun à Beyrouth.

Lebanon Beit Douma, a traditional 18th-century stone house with red roof and triple archway, restored by Kamal Mouzawak, creator of Tawlet restaurants and the Souk el-Tayeb market, and Rabih Kayrouz, a Lebanese stylist and couturier.
Right page, a trendy oriental bedroom at the Beit Zanzoun guesthouse in Beirut.

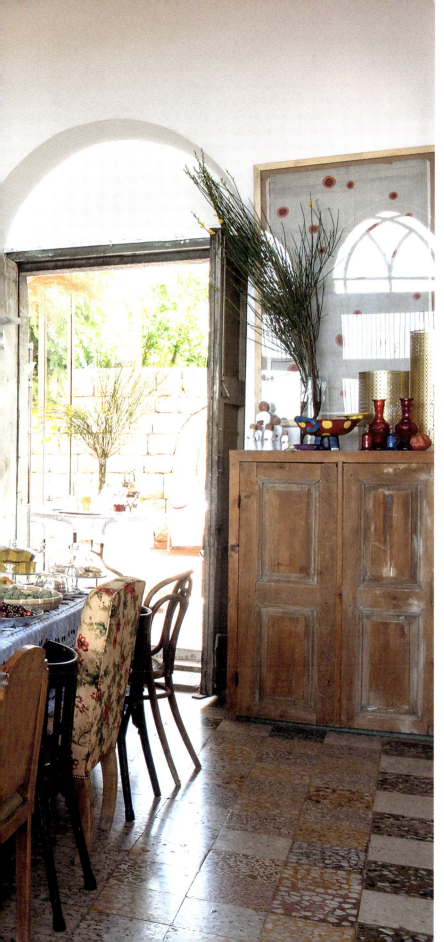
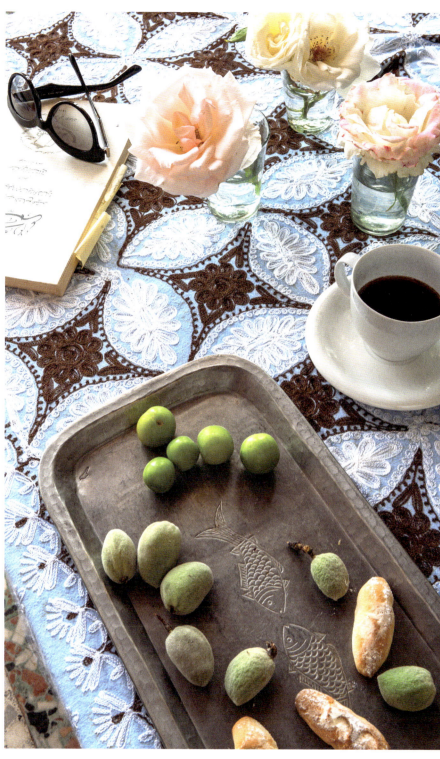

Liban Salle à manger de la maison d'hôtes Beit Douma. Au mur, les herbiers de Maurice Pillard Verneuil. Luminaires Thorup et Bonderup pour Fog & Morup. Sur la table est dressée une nappe damascène brodée Aghabani.

Lebanon Dining room at the Beit Douma guesthouse. On the wall, the herbarium by Maurice Pillard Verneuil. Thorup and Bonderup lights for Fog & Morup. On the table, an Aghabani embroidered damascene tablecloth.

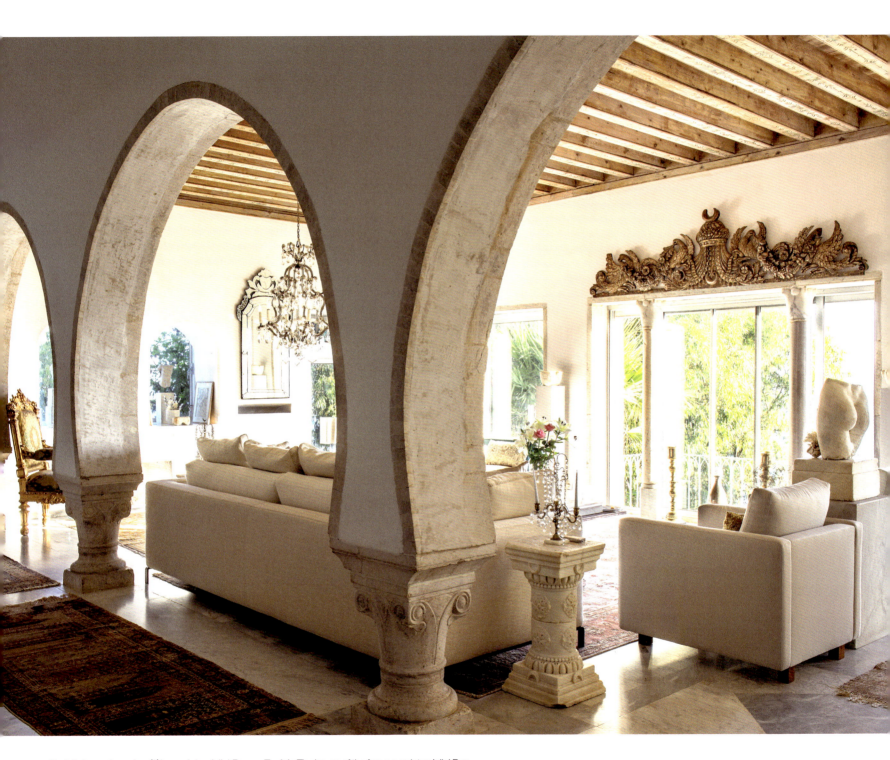

Tunisie La maison du célèbre peintre Jellal Ben Abdallah et de sa femme Latifa à Sidi Bou Saïd. L'architecture a été pensée et réalisée par Jellal et les lieux décorés par sa muse, la belle Latifa. Cette demeure a été fréquentée par des artistes, gens de lettres et célébrités du monde entier, dont Jackie Kennedy et Onassis.

Tunisia The house of the famous painter Jellal Ben Abdallah and his wife Latifa in Sidi Bou Saïd. The architecture was conceived and created by Jellal and the place decorated by his muse, the beautiful Latifa. This home has been frequented by artists, literary figures, and celebrities from all over the world, including Jackie Kennedy and Onassis.

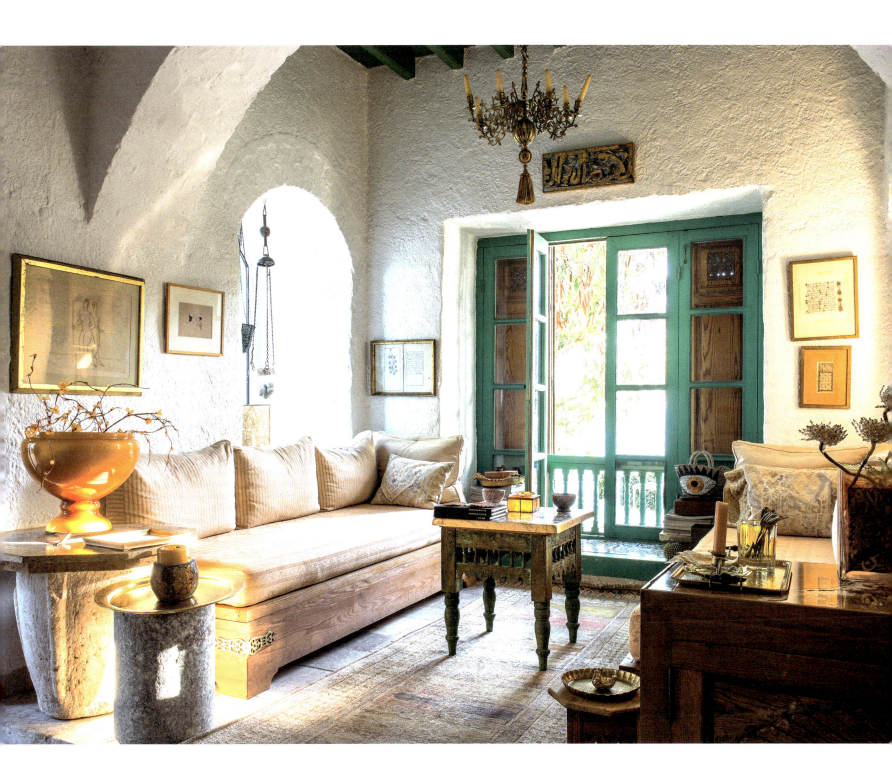

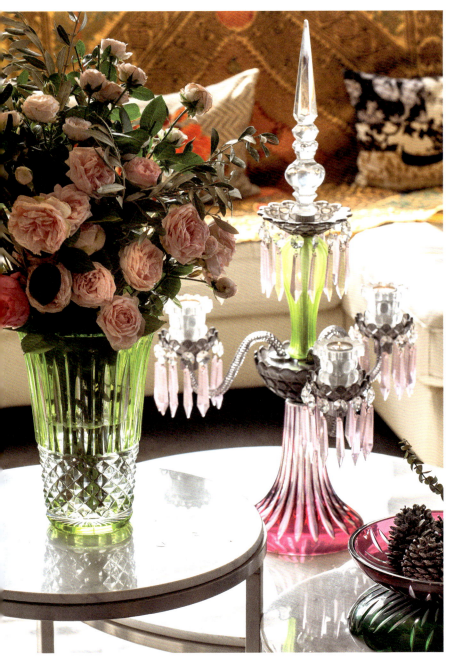

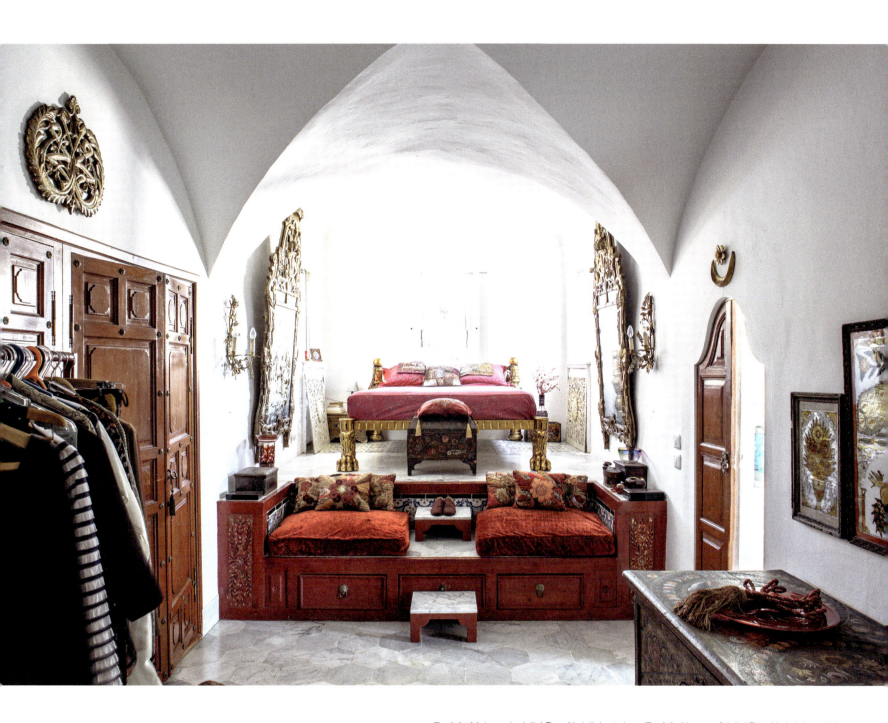

Tunisie Maison de Jellal Ben Abdallah et de sa femme Latifa. La chambre baroque, rouge, blanc et or de la princesse des lieux. Page de gauche, un clin d'œil de l'ami de toujours, le grand couturier Azzedine Alaïa.

Tunisia House of Jellal Ben Abdallah and his wife Latifa. The baroque room, in the red, white, and gold of the princess of the place. Left page, a nod to our lifelong friend, the great designer Azzedine Alaïa.

Tunisie À Sidi Bou Saïd, la villa Kahina a été construite dans les années 1940 dans un parc boisé de 5 000 mètres carrés. Sa propriétaire, Afef Jnifen, l'a transformée en maison d'hôtes, donnant carte blanche à Hajer Azzouz, qui a meublé les lieux avec simplicité et authenticité. Page suivante, une vaisselle provenant de la boutique d'artisanat El Hanout, à Carthage.

Tunisia In Sidi Bou Saïd, the Kahina villa was built in the 1940s in a wooded park of 5,000 square metres. Its owner, Afef Jnifen, transformed it into a guesthouse, giving carte blanche to Hajer Azzouz who furnished the place with simplicity and authenticity. Next page, crockery from the El Hanout craft store in Carthage.

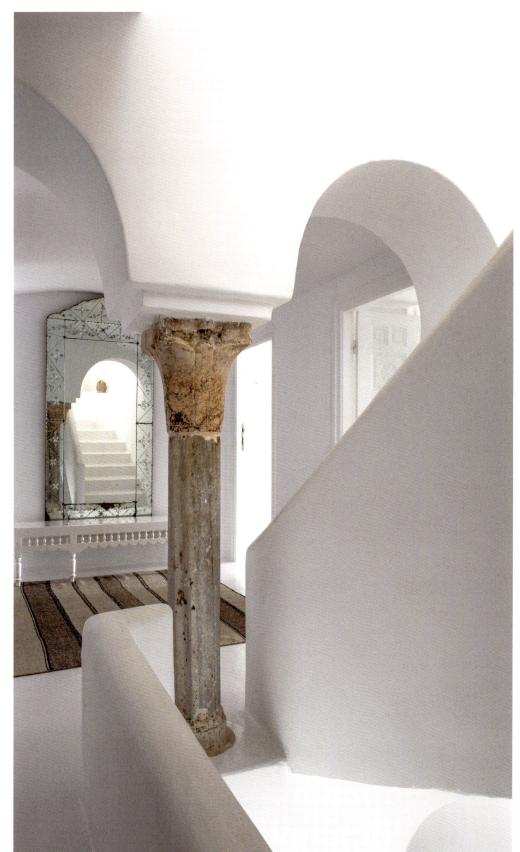

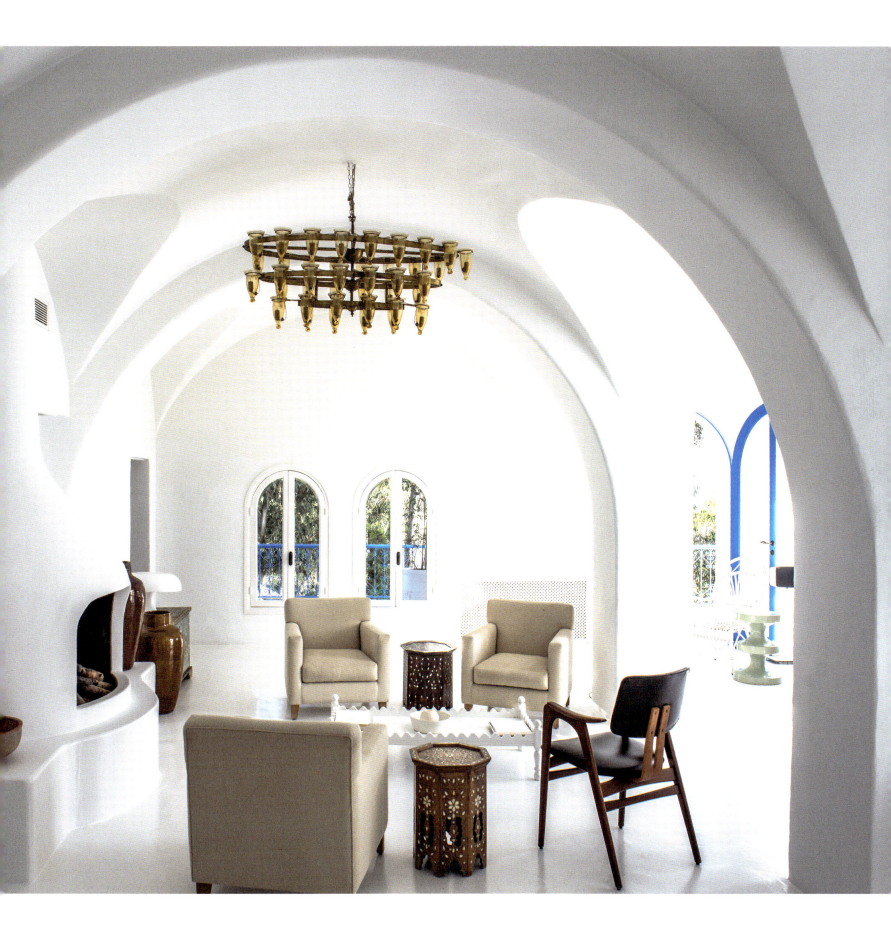

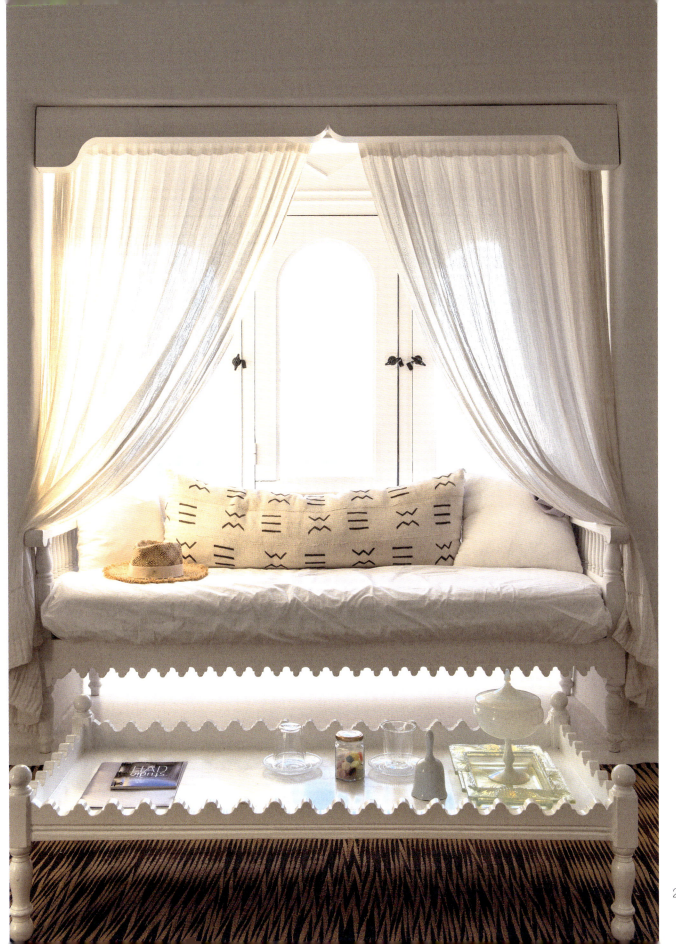

nouvel Orient

Lorsque l'on parle de nouvel Orient, le *skyline* de Dubaï vient tout de suite à l'esprit. Il y a quarante ans, cette ville n'était que désert, alors qu'aujourd'hui elle compte plus de 150 gratte-ciel, et 2 millions de personnes originaires de 200 pays y travaillent et y vivent ! Ce projet semblait totalement utopique tant le manque d'eau, les températures extrêmes et les vents violents compliquaient la tâche. De plus, faire tenir des bâtiments monumentaux sur du sable semblait impossible. Le challenge est brillamment réussi, avec plus de 64 tours qui dépassent les 200 mètres de haut et la construction du gratte-ciel le plus élevé du monde, le Burj Khalifa. Face à ces défis, Abu Dhabi et le Qatar ont choisi quant à eux de jouer la carte des monuments culturels. Une succursale du musée du Louvre a été construite sur l'île de Saadiyat, et Doha s'est doté d'un spectaculaire Qatar National Convention Center, d'un musée d'Art islamique raffiné et d'une rose des sables géante qui abrite son Musée national. Mais, au-delà des monuments remarquables signés par les stars de l'architecture mondiale, tels le Français Jean Nouvel, le Japonais Arata Isozaki et l'Américain d'origine chinoise Ieoh Ming Pei, le tissu urbain et les structures des maisons et des immeubles ont également connu des transformations importantes réalisées par des agences internationales. Inversement, de grands noms orientaux comme ceux de Zaha Hadid, Pierre el-Khoury, Youssef Tohmé, Bernard Khoury ont conquis l'Occident en matière d'urbanisme et d'architecture.

Les espaces intérieurs ont également été radicalement modifiés, avec la réduction des cloisons afin de privilégier les grands espaces. Les ouvertures en verre ont fait place au soleil et remplacent les lucarnes d'antan. Les matières ne sont plus utilisées de la même manière. Le béton brut s'impose en maître. Le Plexiglas et le métal sont les nouveaux supports des moucharabiehs contemporains. Les marbres énoncent une géométrie futuriste. Les nacres épousent les couleurs et les miroirs se font mosaïques. Nada Debs, Karen Chekerdjian, Ramy Boutros, Karim Chaya, Reem Acra… autant de designers dont les noms brillent au firmament du monde de la décoration.

Plasticiens, sculpteurs ou peintres affirment leur créativité au-delà des frontières orientales : Nadim Karam, Halim al-Karim, Elias Izoli… ont apporté à l'art un nouvel imaginaire. Une belle révolution autrement plus heureuse que celle qui se joue sur les places publiques des villes arabes en mal de liberté. Le Corbusier le disait avec justesse : « L'architecture, c'est une tournure d'esprit et non un métier. »

the new arab world

When one thinks of the new Arab World, the Dubai skyline immediately comes to mind. While forty years ago this city was a desert, today it has more than 150 skyscrapers, and 2 million people from 200 countries work and live there! Given the lack of water, the extreme temperatures, and the strong winds, this project seemed totally utopian. In addition, to construct monumental buildings on sand seemed impossible. Yet the task was successfully completed, with the construction of more than 64 towers exceeding 200 metres in height, including the world's tallest skyscraper, the Burj Khalifa. Facing those same challenges, Abu Dhabi and Qatar have opted for cultural monuments. A branch of the Louvre Museum was built on Saadiyat Island, and Doha has a spectacular Qatar National Convention Centre, a fine Islamic Art Museum, and a giant desert rose as its national museum.

But beyond such remarkable monuments, which bear the signatures of such stars of architecture as the French Jean Nouvel, the Japanese Arata Isozaki, and the Chinese-American Ieoh Ming Pei, the urban fabric and the structures of the houses and buildings have also undergone major transformations carried out by international agencies. And in the other direction, great names from the Middle East like Zaha Hadid, Pierre el-Khoury, Youssef Tohmé, or Bernard Khoury have conquered the West in terms of town planning and architecture.

The interior spaces have also been radically modified, with the reduction of partitions to favour large spaces. The glass openings have given a place to the sun and replaced the skylights of yesteryear. Materials are no longer used in the same way. Rough concrete dominates. Plexiglas and metal are the new supports of contemporary moucharabiehs. The marbles express a futuristic geometry. The mother-of-pearl matches the colours, and the mirrors become mosaics. Nada Debs, Karen Chekerdjian, Ramy Boutros, Karim Chaya, Reem Acra, Annabel Karim Kassar, Marc Dibeh, Tessa and Tara Sakhi… we find so many designers who are stars from the world of decoration.

Visual artists, sculptors, and painters are asserting their creativity beyond the borders of the Middle East: Nadim Karam, Halim al-Karim, Elias Izoli, and others have brought a new imagination to art. This has been a beautiful revolution, much happier than the one played out in the public squares of Arab towns that thirsted for freedom. As Le Corbusier rightly put it: "Architecture is a mindset, not a profession."

Dubaï Vue depuis l'entrée de l'hôtel Manzil, situé dans le quartier de Downtown Dubai.
Pages suivantes, les tours de Dubai Marina.

Dubai View from the entrance of the Manzil Hotel, located in Downtown Dubai.
Following pages, the Dubai Marina towers.

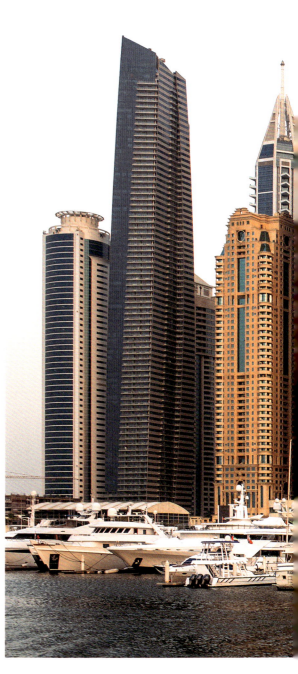

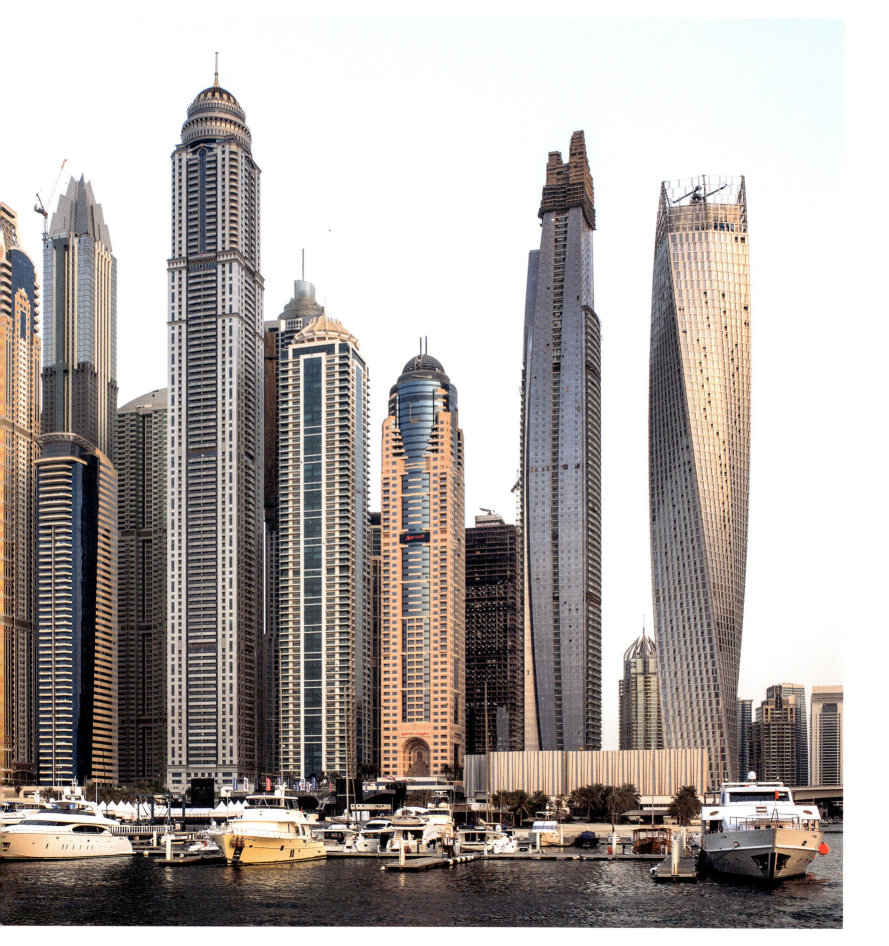

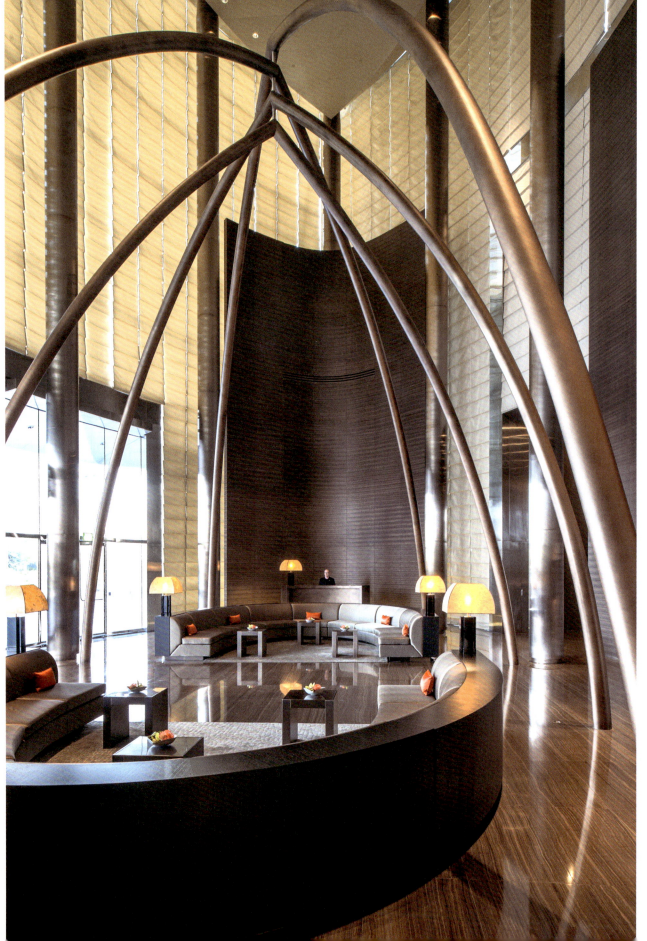

Dubaï La tour Burj Khalifa : le styliste Giorgio Armani a choisi d'y lancer son business hôtelier. Le lobby et les arches en tubulure métallique ne sont pas sans évoquer les araignées de Louise Bourgeois. Page de droite, le hall de l'hôtel Manzil, une création signée Hirsch Bedner Associates.

Dubai The Burj Khalifa tower, where designer Giorgio Armani has chosen to launch its hotel business. The lobby and the arches in metal tubing are reminiscent of Louise Bourgeois's spiders. Right page, the lobby of the Manzil Hotel, by Hirsch Bedner Associates.

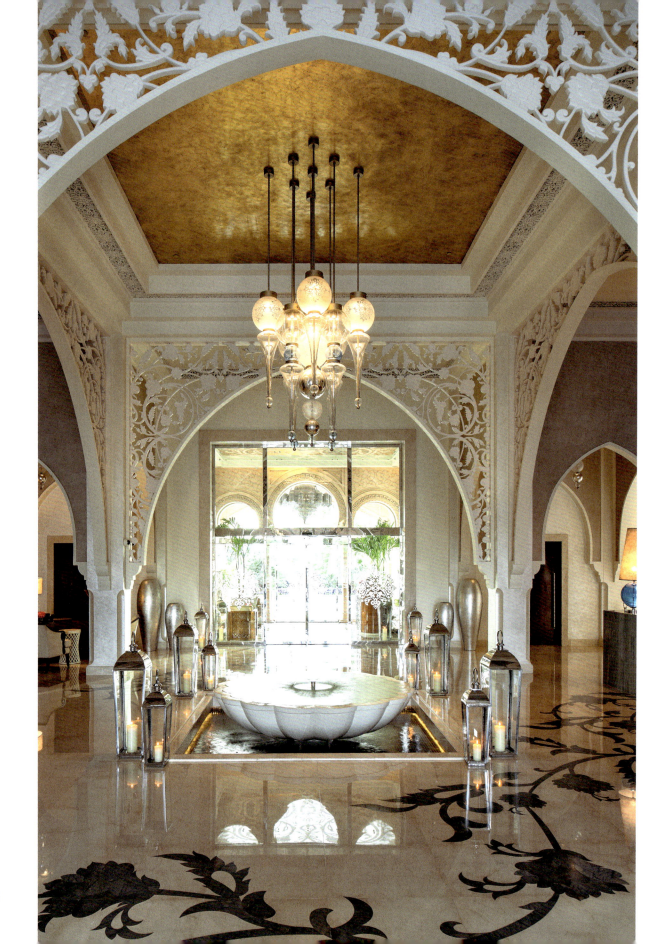

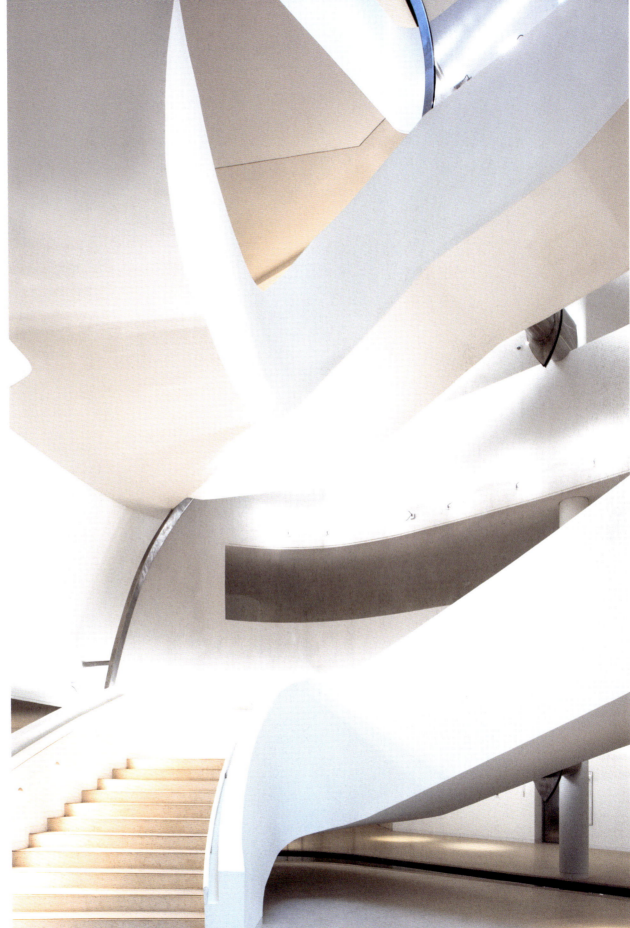

Qatar L'escalier en cascade sur quatre étages au sein de la Faculté d'études islamiques. Il symbolise les ablutions et sépare la faculté de la mosquée.
Dubaï Page de gauche, sur les rives de la célèbre Palm Island, le hall de l'hôtel One&Only The Palm, une décoration orientale tout en sophistication et élégance jusque dans les moindres détails.

Qatar The four-storey cascading staircase within the Faculty of Islamic Studies. Symbolizing ablutions, it separates the faculty from the mosque.
Dubai Left page, on the shores of the famous Palm Island, the lobby of the One&Only The Palm hotel, Middle-Eastern decoration with sophistication and elegance in the smallest details.

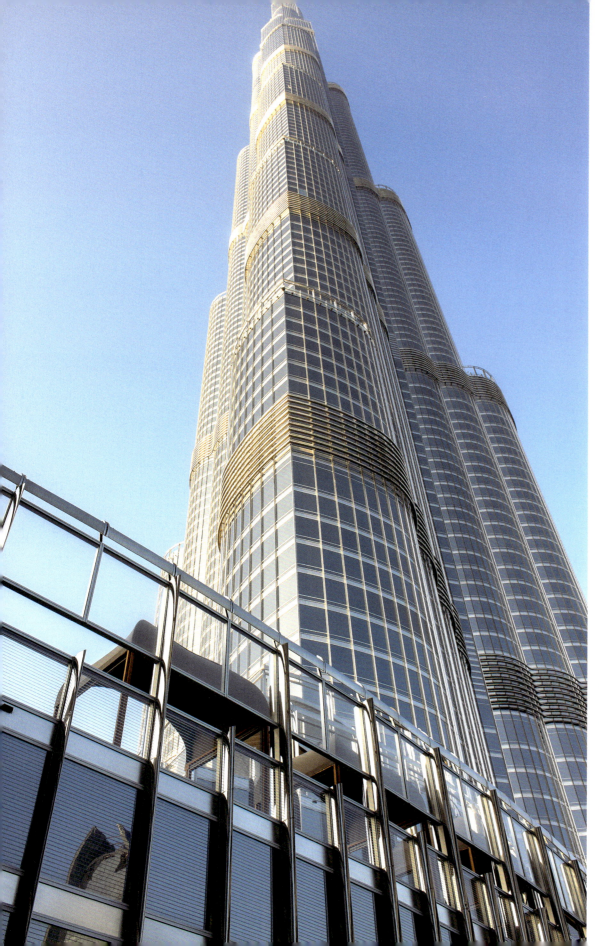

Dubaï La tour Burj Khalifa, terminée en mai 2008, culmine à 828 mètres d'altitude. Elle reste la plus haute structure humaine jamais construite. Conçue par l'agence Skidmore, Owings & Merrill de Chicago, Adrian Smith en fut l'architecte principal.

Dubai The Burj Khalifa tower, completed in May 2008, has an altitude of 828 metres. It remains the tallest human structure ever built. Designed by Chicago-based Skidmore, Owings & Merrill, Adrian Smith was the main architect.

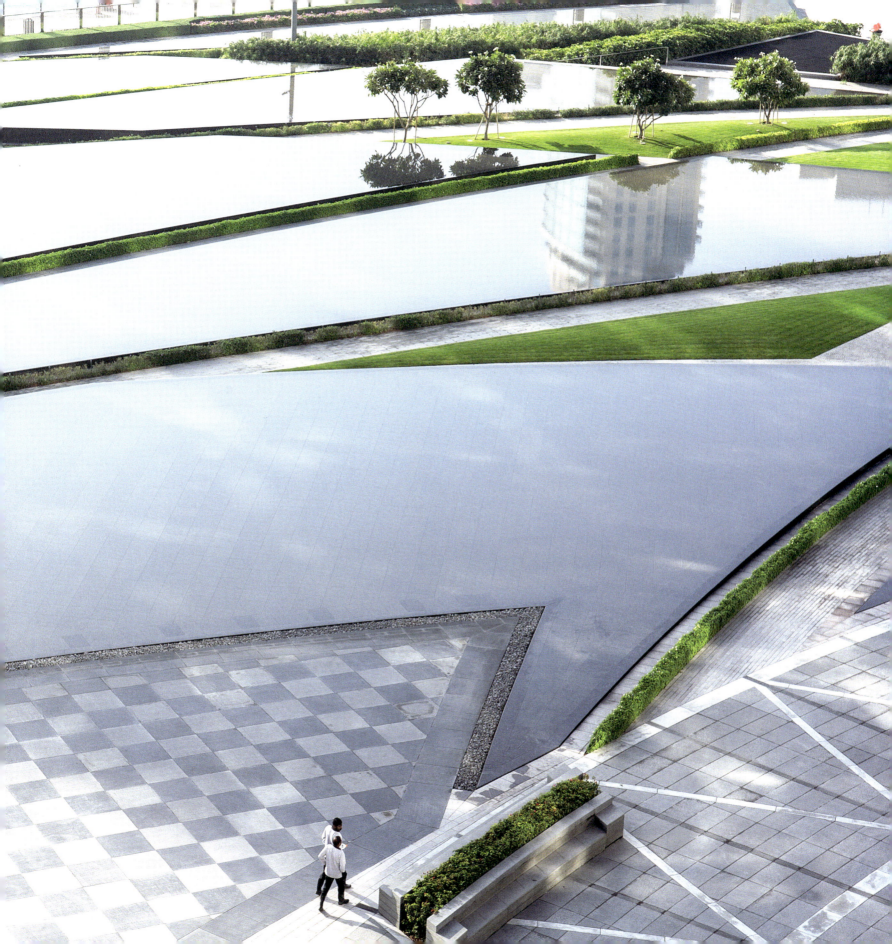

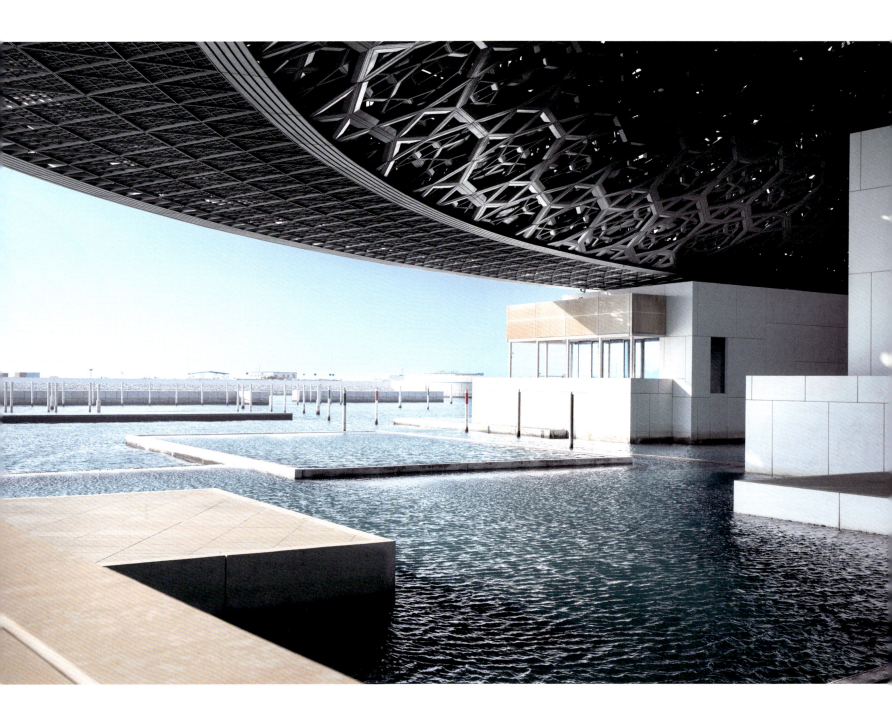

Abu Dhabi Le Louvre Abu Dhabi, inauguré en 2017, est le plus grand projet culturel de la France à l'étranger. Pour le concevoir, Jean Nouvel, lauréat du prix Pritzker en 2008, s'est laissé guider par la dimension exceptionnelle de l'île de Saadiyat. Les galeries permanentes présentent une riche collection d'œuvres d'art, ainsi que 300 pièces majeures prêtées par les musées engagés dans le projet.

Abu Dhabi The Louvre Abu Dhabi, inaugurated in 2017, is France's largest cultural project abroad. To design it, Jean Nouvel, winner of the 2008 Pritzker Prize, was guided by the exceptional size of Saadiyat Island. The permanent galleries present a rich collection of works of art, as well as 300 major pieces on loan from the museums involved in the project.

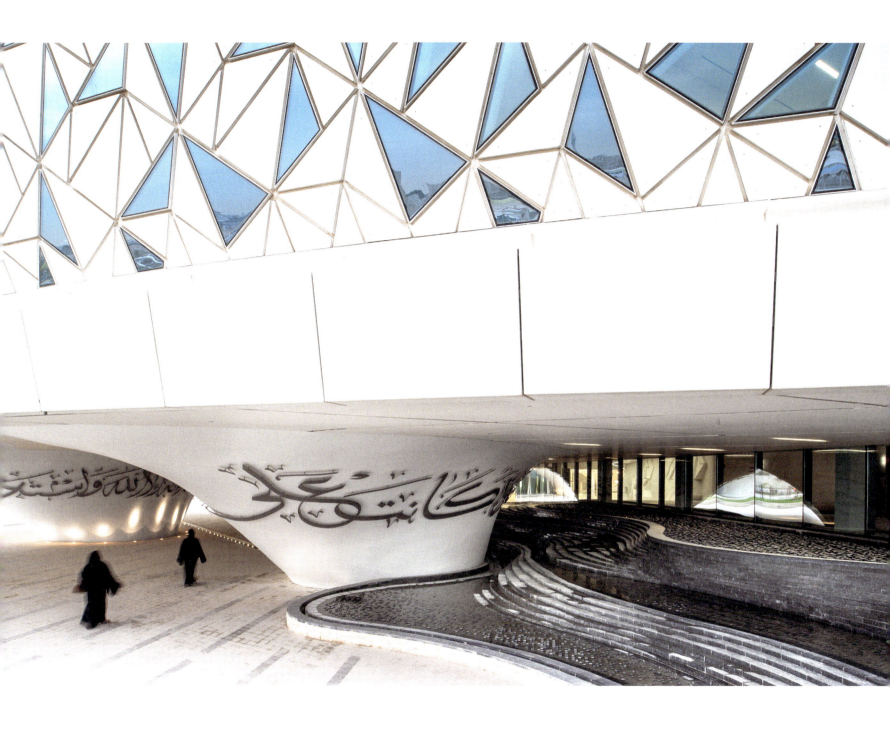

Qatar La Faculté d'études islamiques (QFIS) et sa mosquée, conçues par l'agence MYAA en 2015, explorent la relation entre savoir et lumière. Le bâtiment est porté par les cinq piliers de l'islam, sur lesquels sont gravés des vers en calligraphie arabe.

Qatar The Faculty of Islamic Studies (QFIS) and its mosque, designed in 2015 by the MYAA agency, explore the relationship between knowledge and light. The building is supported by five pillars, representing the Five Pillars of Islam, on which are carved verses in Arabic calligraphy.

Qatar La façade du Qatar National Convention Center d'Arata Isozaki (2011) se réfère au Sidrat al-Muntaha, l'arbre généalogique saint de l'islam, qui marque la fin du septième ciel, la limite qu'aucune création ne peut franchir.

Qatar The facade of the Qatar National Convention Centre, by Arata Isozaki (2011), makes reference to the Sidrat al-Muntaha, the holy tree marking the boundary of the seventh heaven, the limit beyond which no creation can cross.

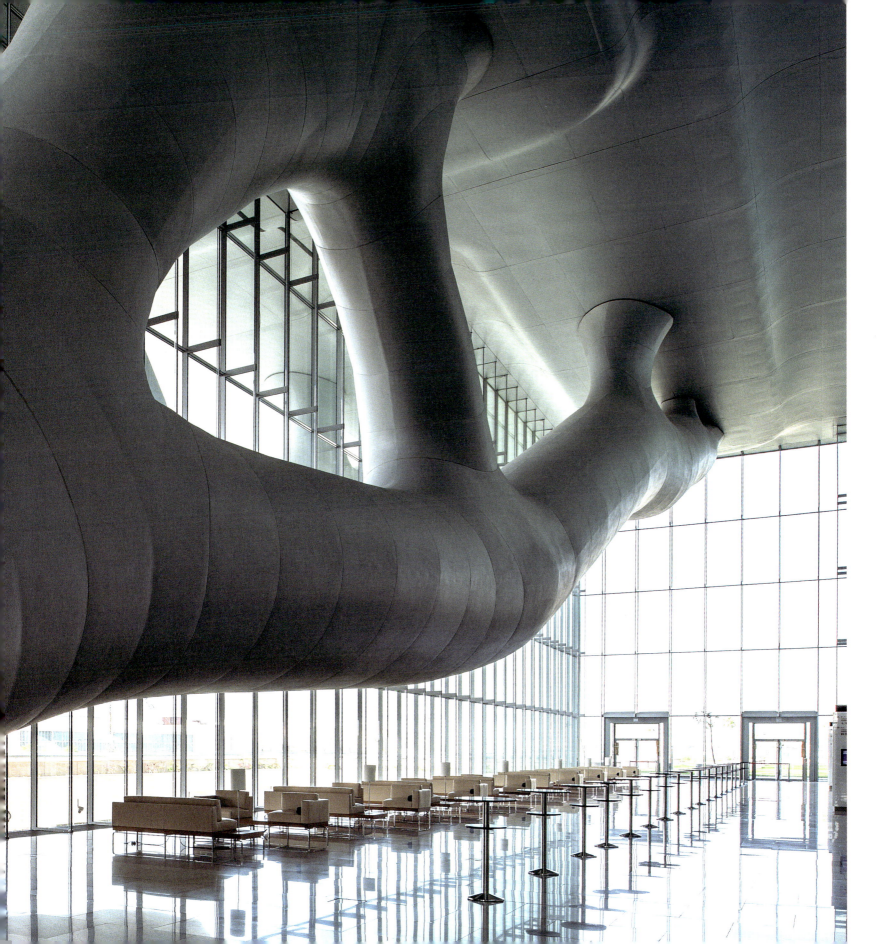

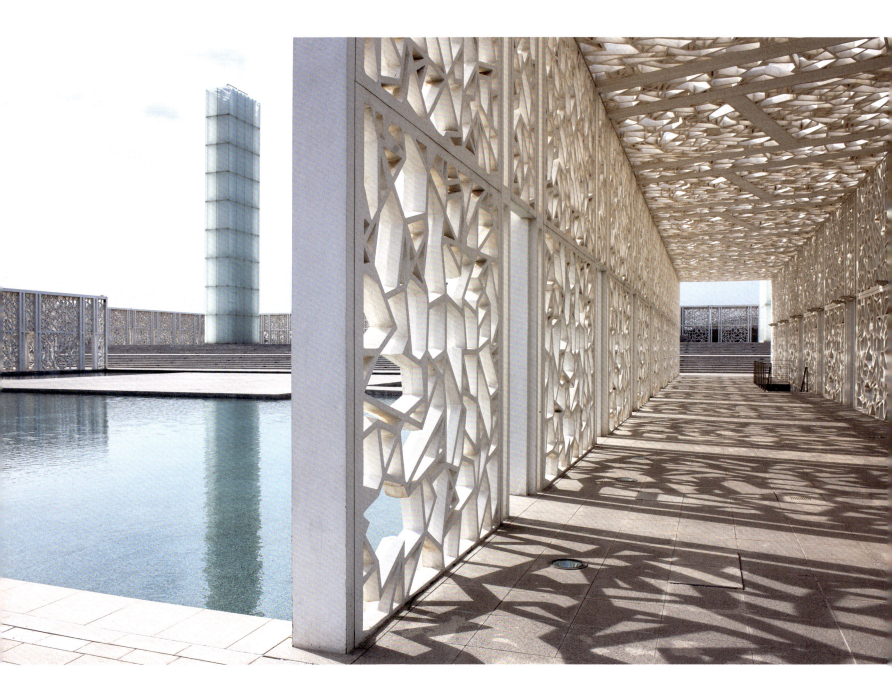

Qatar Le campus de l'Education City de Doha, dessiné par l'architecte japonais Arata Isozaki, lauréat du prix Pritzker en 2019.
Page de droite, l'araignée monumentale en bronze, marbre et métal de Louise Bourgeois, en hommage à sa mère, révèle sa beauté intimidante aux visiteurs du Qatar National Convention Center de Doha.

Qatar Education City campus in Doha, designed by Japanese architect Arata Isozaki, winner of the 2019 Pritzker Prize.
Right page, Louise Bourgeois's monumental bronze, marble, and metal spider, a tribute to her mother, reveals its awe-inspiring beauty to visitors to the Qatar National Convention Centre in Doha.

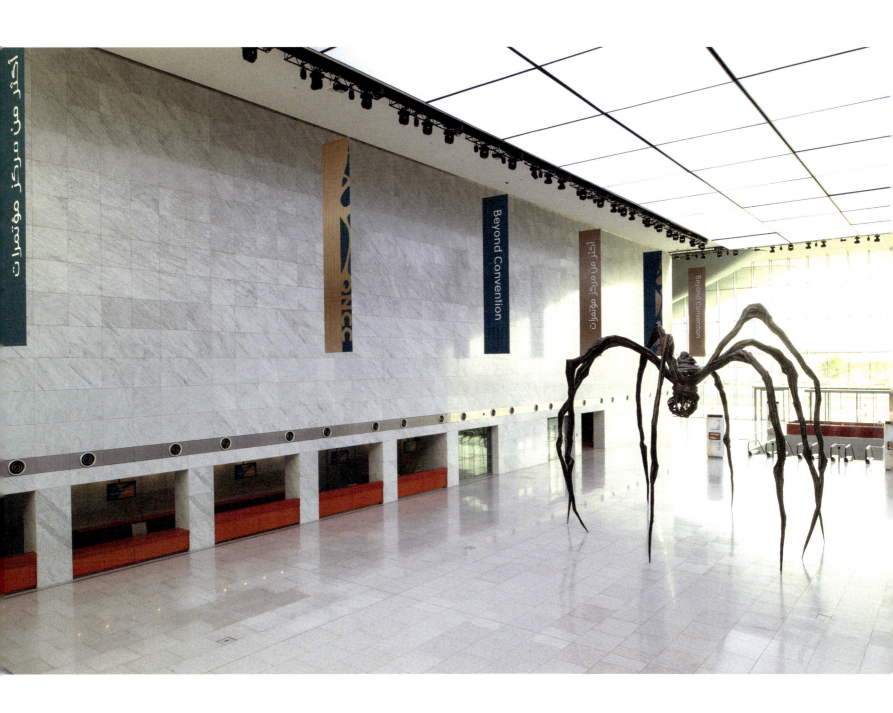

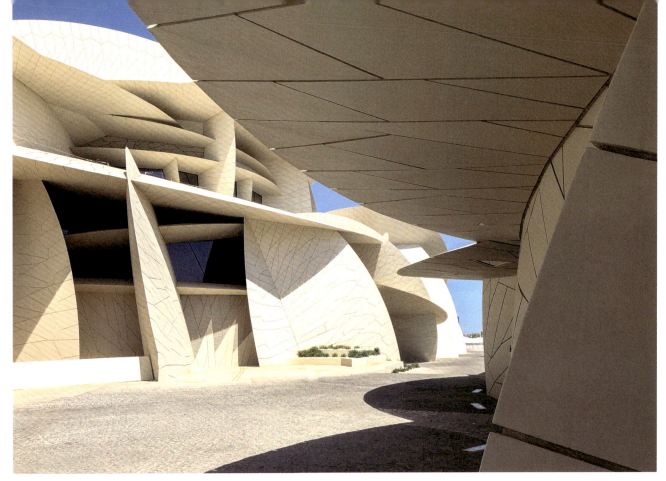
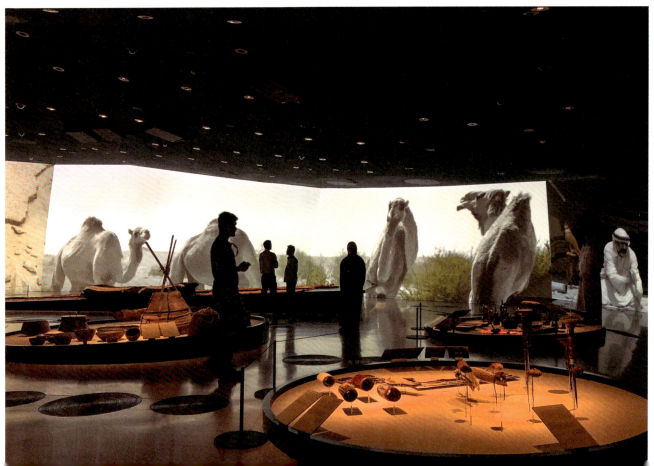

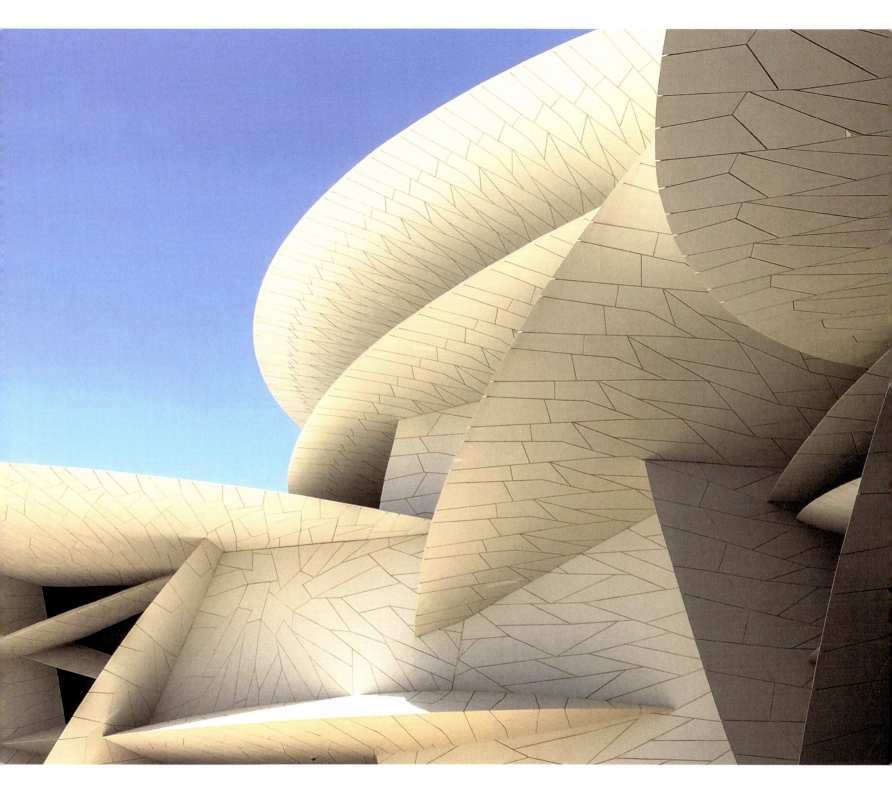

Qatar Le Musée national, conçu en forme de rose des sables par l'architecte français Jean Nouvel, s'étale sur une surface de 52 000 mètres carrés, et ses 539 pétales sont formés de 76 000 panneaux de 3 600 formes et tailles différentes. Dans les salles, des projections pédagogiques et poétiques racontent l'histoire du peuple qatari. Parmi les œuvres exposées, un tapis du XIXe siècle brodé de quelque 1,5 million de perles du Golfe et le plus vieil exemplaire du Coran découvert à ce jour dans le pays.

Qatar The National Museum, designed in the shape of a desert rose by French architect Jean Nouvel, covers an area of 52,000 square metres, its 539 petals made up of 76,000 panels of 3,600 different shapes and sizes. In the rooms, educational and poetic projections tell the story of the Qatari people. Among the works on display are a 19th-century carpet embroidered with some 1.5 million Gulf pearls, and the oldest copy of the Qur'ran found in the country to date.

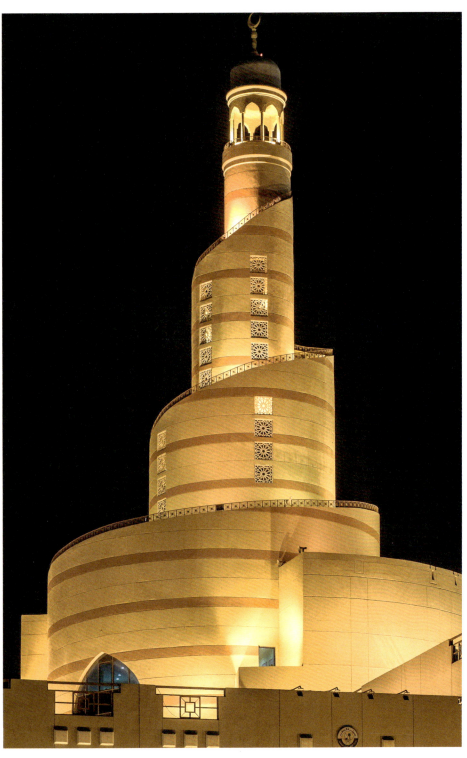

Qatar Le minaret en spirale hélicoïdale du centre culturel de Doha évoque la Grande Mosquée de Samarra en Irak, joyau de l'art abbasside au IXe siècle. À droite, le musée d'Art islamique, œuvre de l'architecte Ieoh Ming Pei et, pour l'aménagement intérieur, de Jean-Michel Wilmotte. Il s'inspire de la mosquée Ibn Touloun du Caire.

Qatar The helical spiral minaret of the Doha Cultural Centre evokes the Great Mosque of Samarra in Iraq, a gem of Abbasid art from the 9th century. On the right, the Museum of Islamic Art, work of the architect Ieoh Ming Pei, with interior design by Jean-Michel Wilmotte. Inspired by the Ibn Touloun mosque in Cairo.

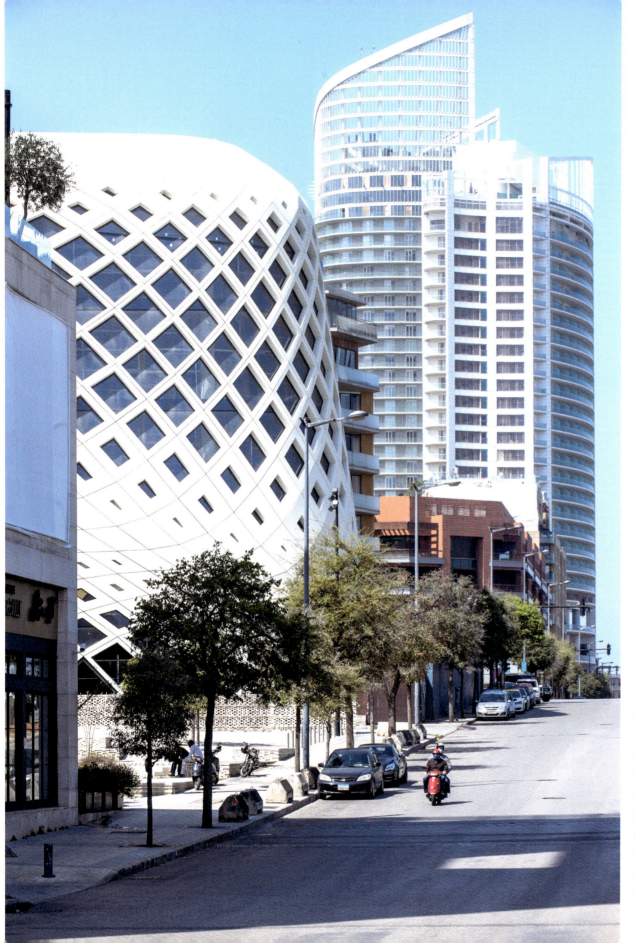

Liban Un bâtiment de Zaha Hadid en cours de construction, Minet el-Hosn, dans le centre-ville de Beyrouth. En arrière-plan, l'hôtel Four Seasons. Page de droite, un contraste étonnant entre des ruines romaines face au Musée national et les tours modernes de la capitale.

Lebanon A Zaha Hadid building under construction in Minet el-Hosn, Downtown Beirut. In the background, the Four Seasons Hotel.
Right page, an astonishing contrast between the Roman ruins facing the National Museum and the modern towers of the capital.

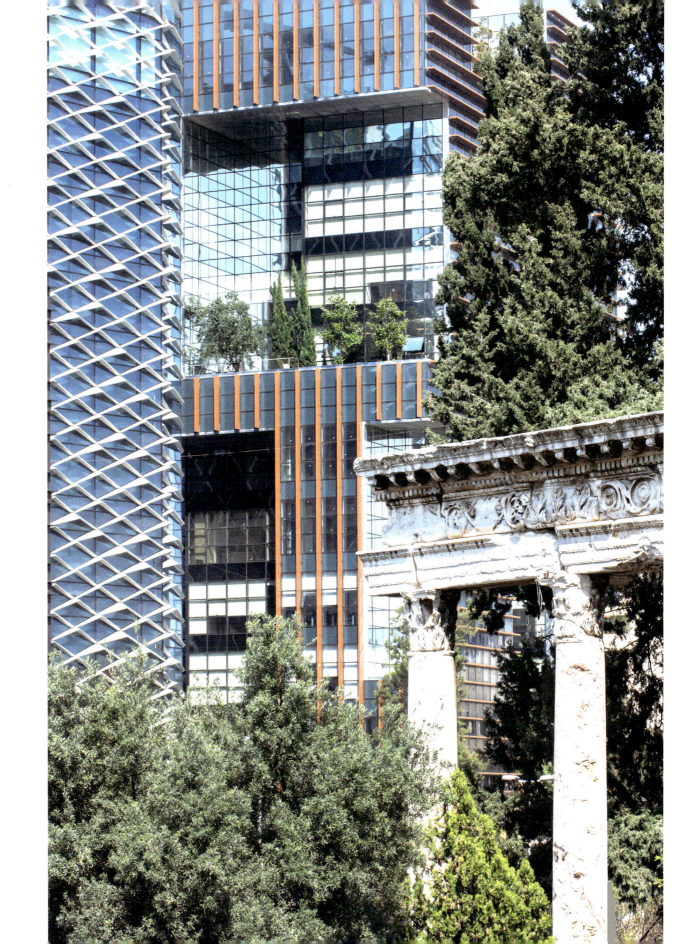

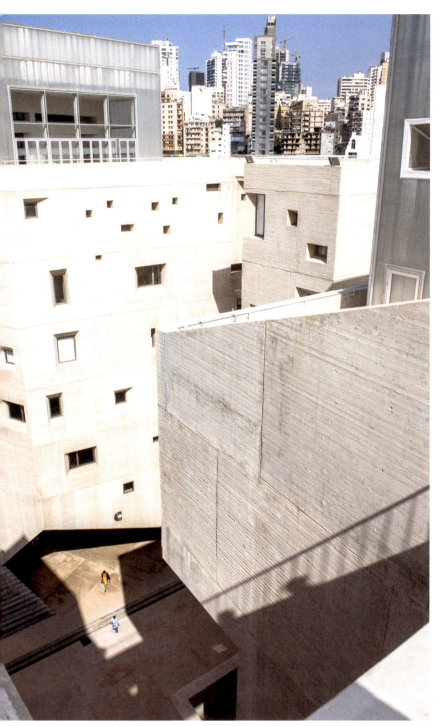 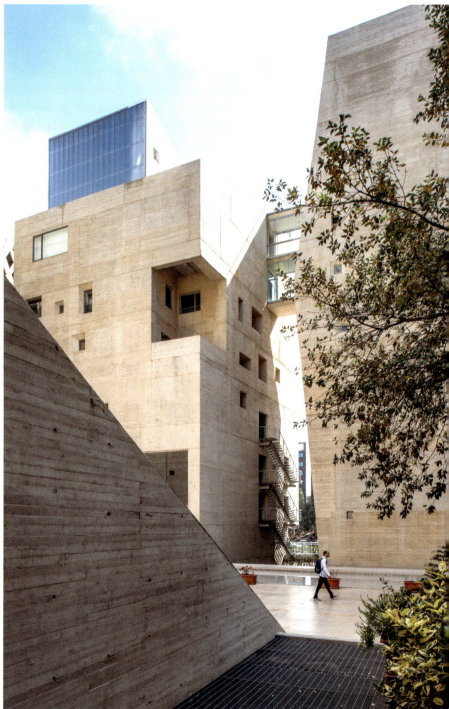

Liban Le campus de l'innovation et du sport de l'Université Saint-Joseph de Beyrouth, conçu par Youssef Tohmé et 109 Architectes. Page de droite, Beirut Terraces, les nouvelles tours d'habitation de la capitale, réalisées par Herzog & de Meuron.

Lebanon The Saint-Joseph University of Beirut Innovation and Sports Campus, designed by Youssef Tohmé and 109 Architects. Right page, Beirut Terraces, the new residential towers in the capital, built by Herzog & de Meuron.

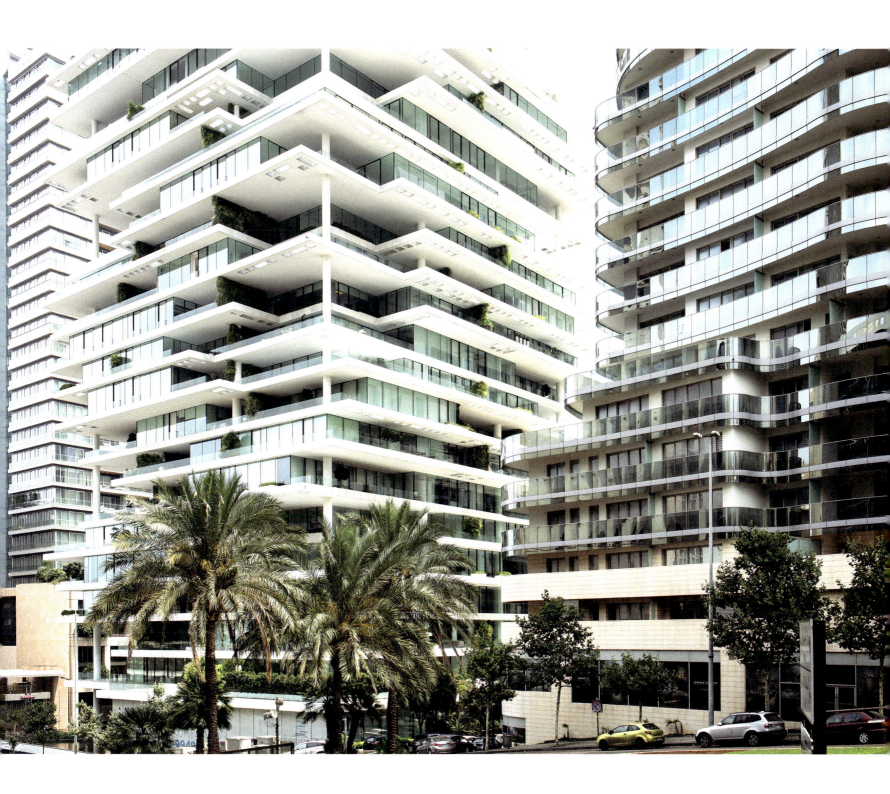

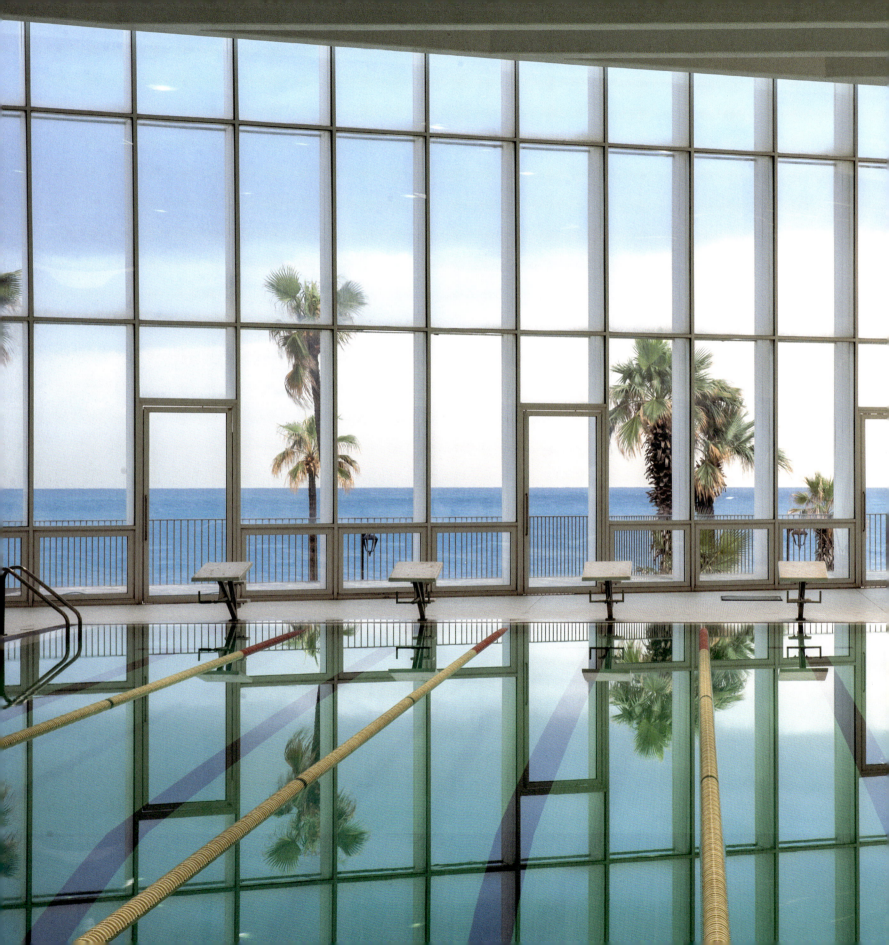

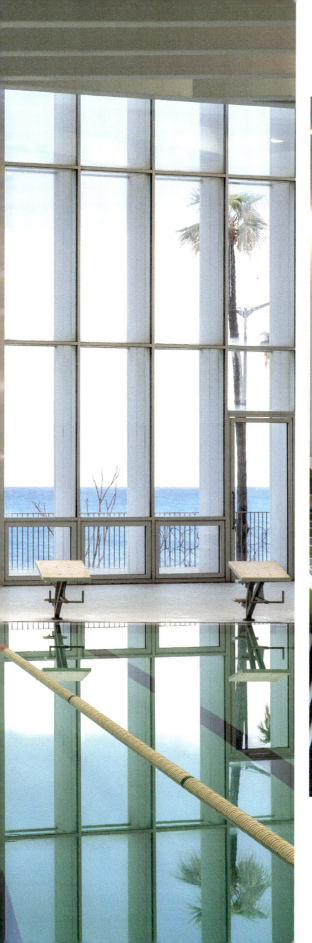

Liban À gauche, la piscine de l'Université américaine de Beyrouth (AUB). Ci-dessus, une classe du campus réalisé par le cabinet d'architecture Zaha Hadid.

Lebanon On the left, the swimming pool at the American University of Beirut (AUB).
Above, a campus classroom designed by architectural firm Zaha Hadid.

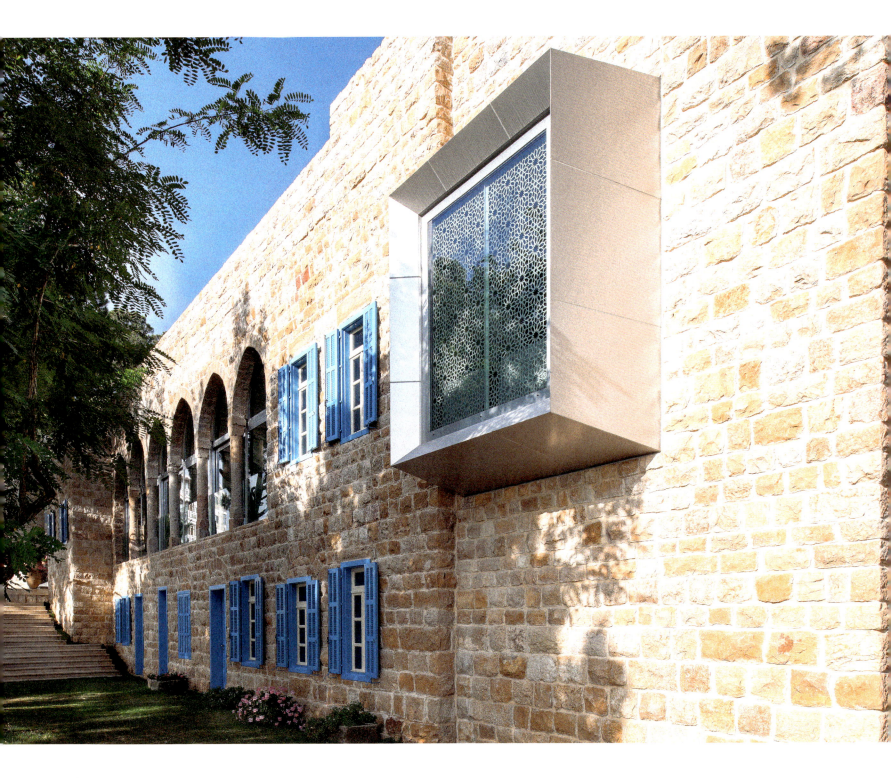

Liban À Beit Mery au Mont-Liban, une maison traditionnelle revisitée accueille un spa des plus modernes : l'espace Al Bustan, qui jouxte l'hôtel mythique du même nom.
Page de droite, l'écrin de la piscine est entièrement tapissé de carreaux Iznik.
Pages suivantes, calligraphies et arabesques rythment les lieux et filtrent la lumière pour une poésie des mille et une nuits version design.

Lebanon In Beit Mery in Mount-Lebanon, a traditional house containing a very modern spa: L'Espace Hammam & Spa at Al Bustan, which adjoins the legendary hotel of the same name.
On the right, the pool is entirely lined with Iznik tiles.
Next pages, calligraphy and arabesques decorate the place and filter the light with a poetry that recalls designs from the Thousand and One Nights.

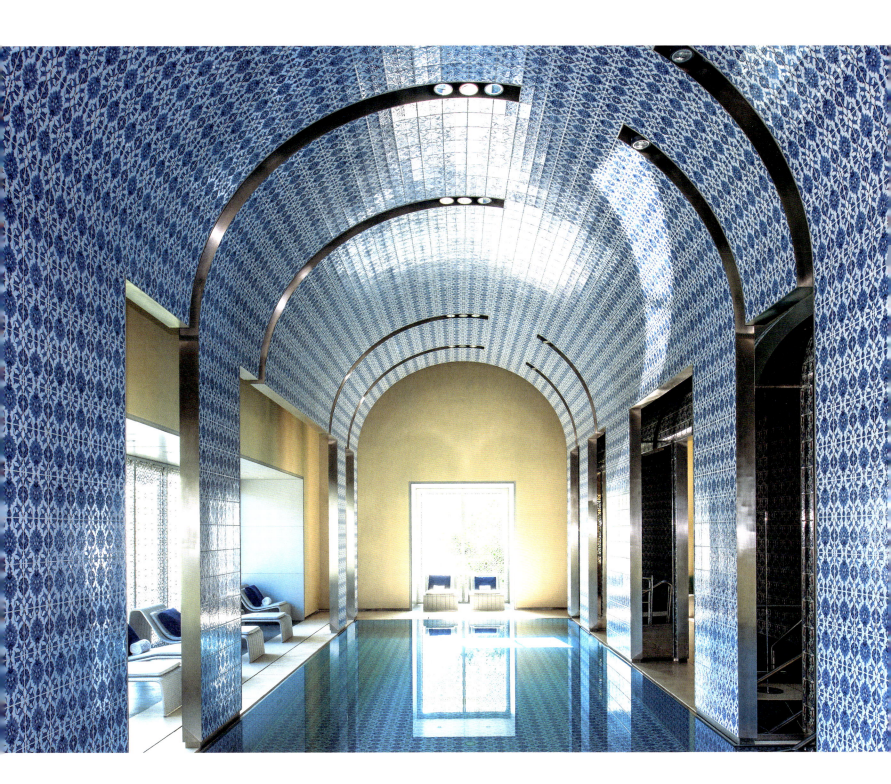

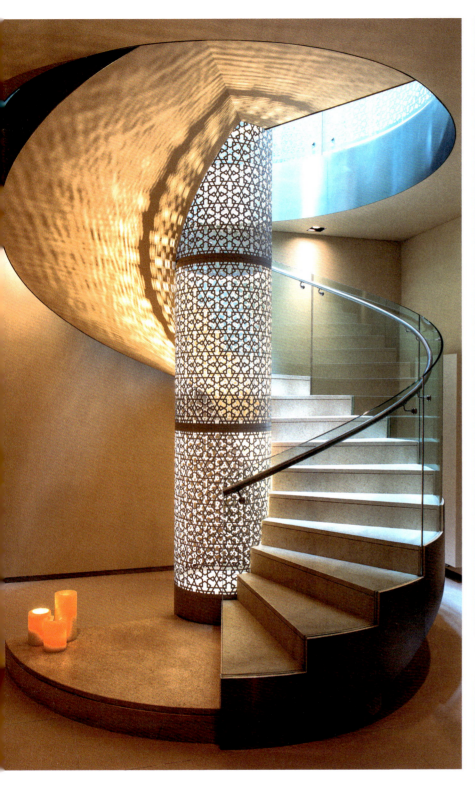
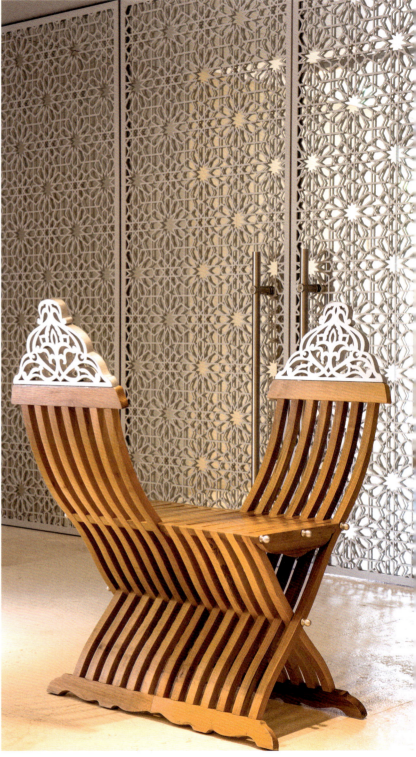

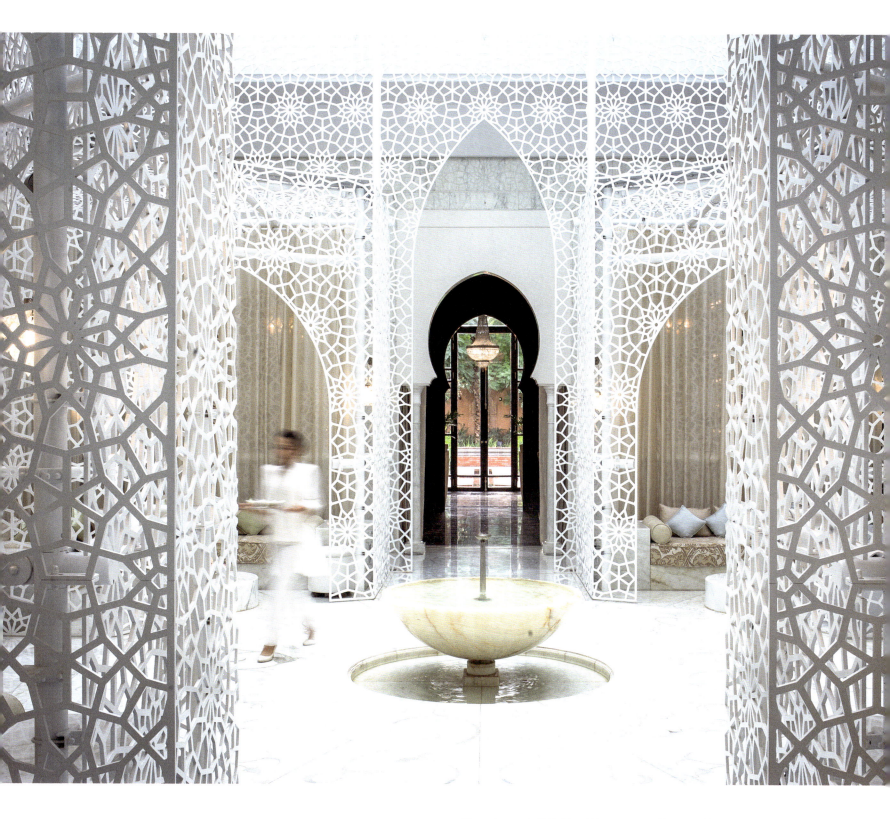

Maroc Le spa de l'hôtel Royal Mansour, un temple blanc de blanc, tout en marbre et onyx. Sur les murs, une dentelle en fer forgé pour un espace de 2 500 mètres carrés au cœur d'un jardin d'agrumes et de senteurs.

Morocco The spa at the Royal Mansour hotel, a white temple in marble and onyx. On the walls, a wrought-iron lacework covering an area of 2,500 square metres, in the heart of a citrus garden.

Dubaï L'hôtel Manzel réunit merveilleusement l'artisanat oriental et le design international.
Liban Page de droite, le restaurant Liza à Beyrouth, une maison traditionnelle revisitée de façon moderne par Maria Ousseimi. Papiers peints réalisés par Idarica Gazzoni pour Arjumand's World, suspensions d'Annabel Karim Kassar.

Dubai The Hotel Manzel marvellously combines Middle Eastern craftsmanship and international design.
Lebanon Right page, the Liza restaurant in Beirut, a traditional house revisited in a modern way by Maria Ousseimi. Wallpaper by Idarica Gazzoni for Arjumand's World, pendant lights by Annabel Karim Kassar.

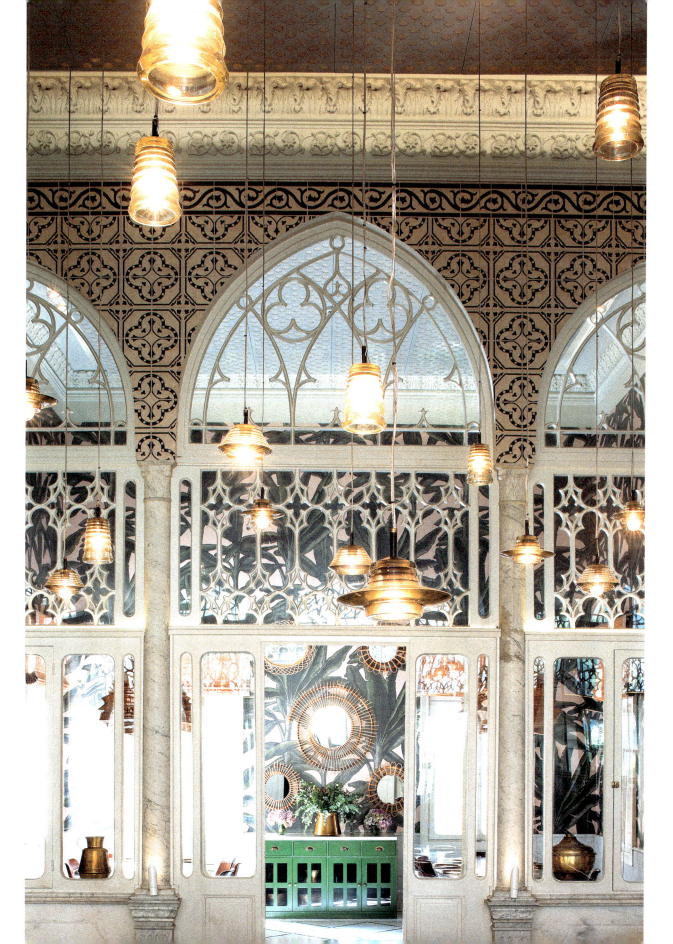

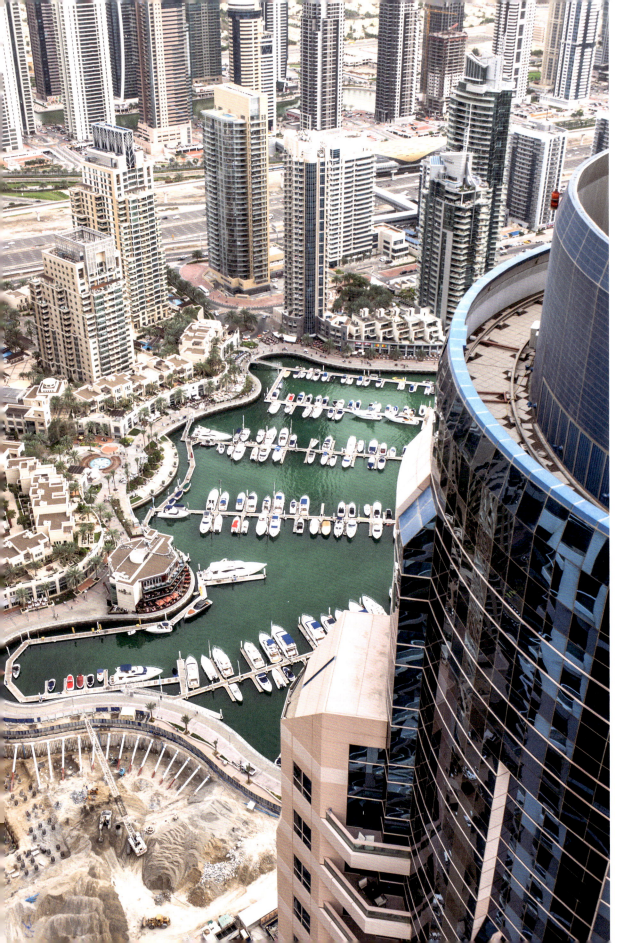

Dubaï Un penthouse situé au 59e étage de la tour Emirates Crown et métamorphosé par l'architecte d'intérieur Marie Laurent. Les six pièces traditionnelles ont été transformées en un loft sans cloisons, ouvert à 360 degrés sur la ville.

Dubai A penthouse located on the 59th floor of the Emirates Crown Tower and transformed by interior designer Marie Laurent. The six traditional rooms have been transformed into a loft without partitions, with a 360-degree view over the city.

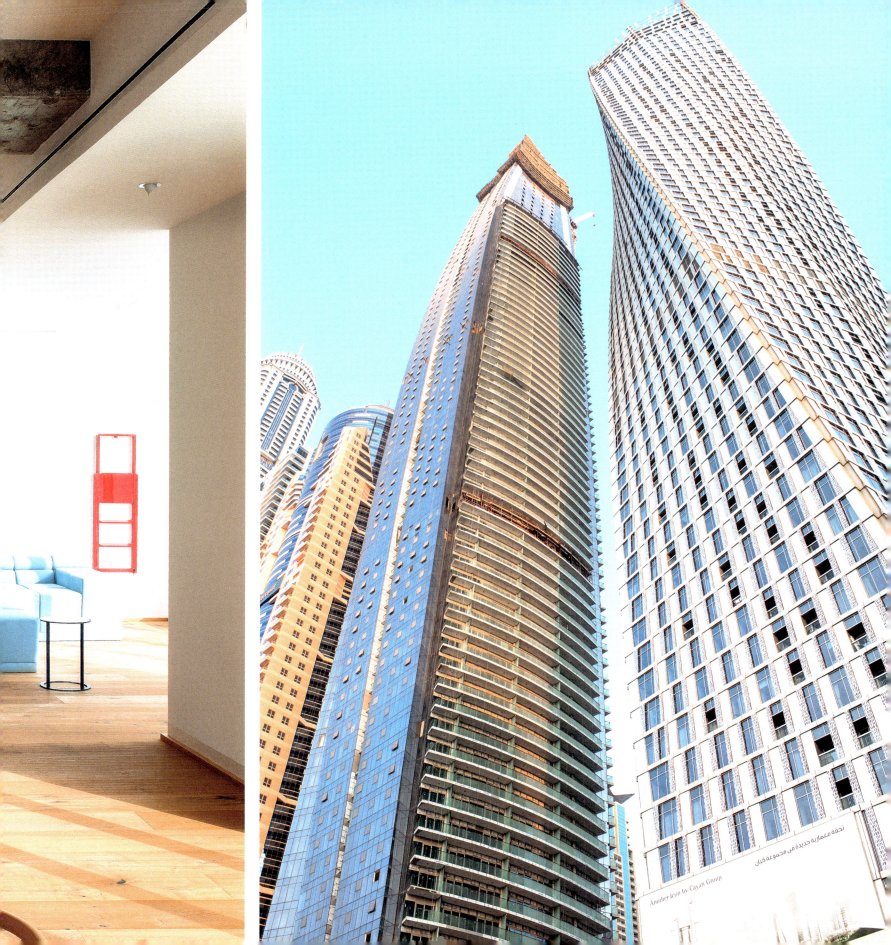

تحفة معمارية جديدة من مجموعة كيان

Another Icon by Cayan Group

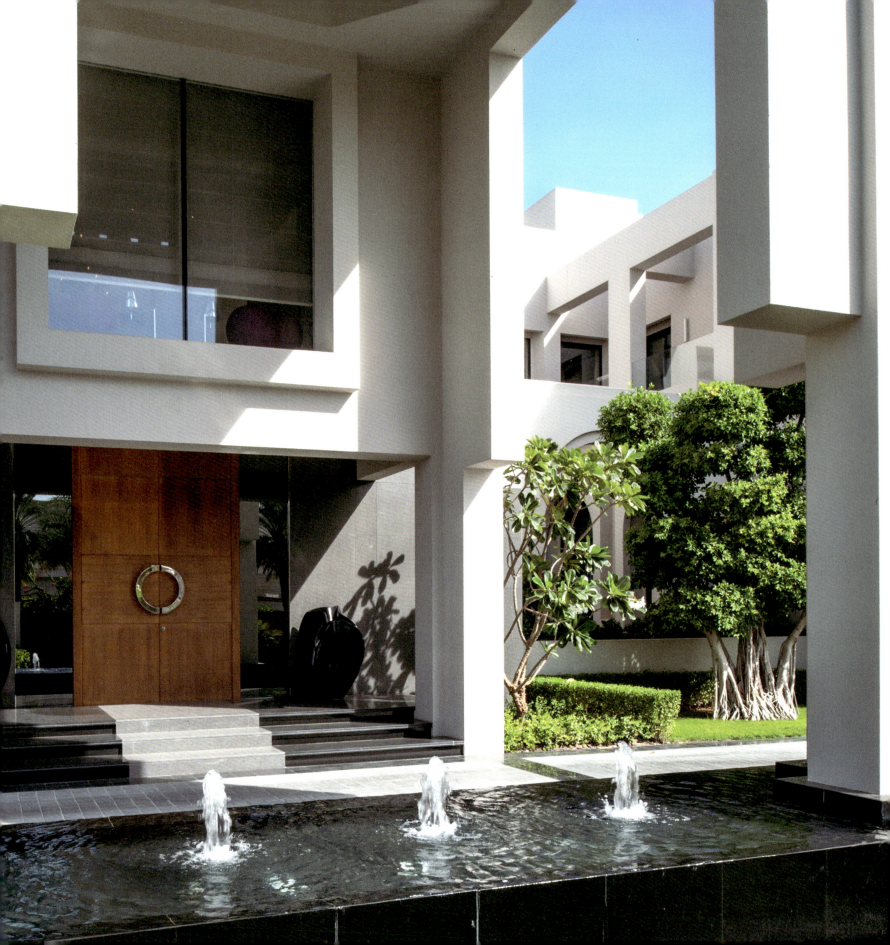

Dubaï Sur les hauteurs du quartier d'Emirates Hills, une villa de plus de 3 000 mètres carrés prise en main par Anne et Alexandra Cantacuzene, le tandem mère-fille fondateur de la société AAC Interiors. À l'entrée, des jeux d'eaux et une immense porte en teck aux poignées circulaires.

Dubai On the heights of the Emirates Hills district, a villa of over 3,000 square metres taken over by Anne and Alexandra Cantacuzene, the founding mother-daughter tandem of AAC Interiors. At the entrance, the play of water and a huge teak door with circular handles.

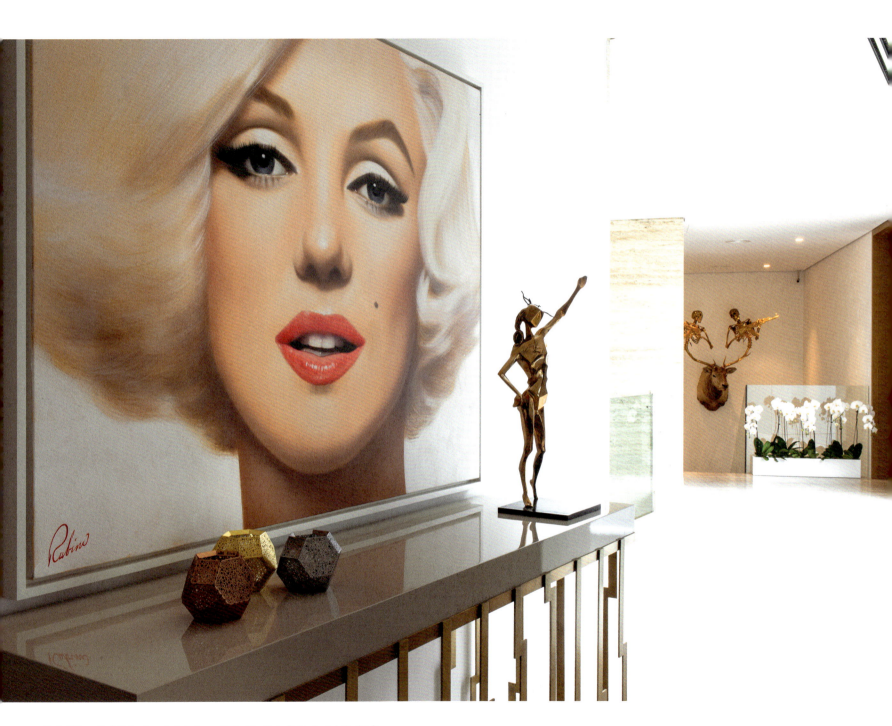

Dubaï Une villa à Palm Jumeirah, le fameux archipel en forme de palmier. La décoratrice belge Alexandra D'Ursel a été chargée du design intérieur. Dans l'immense hall tout blanc, la tête de cerf dorée de Peter Gronquist et le sourire de la Marilyn de Tony Rubino.

Dubai A villa in Palm Jumeirah, the famous palm-shaped archipelago. Belgian designer Alexandra D'Ursel was responsible for the interior design. In the huge all-white hall, a golden deer head by Peter Gronquist and *Marilyn's smile* by Tony Rubino.

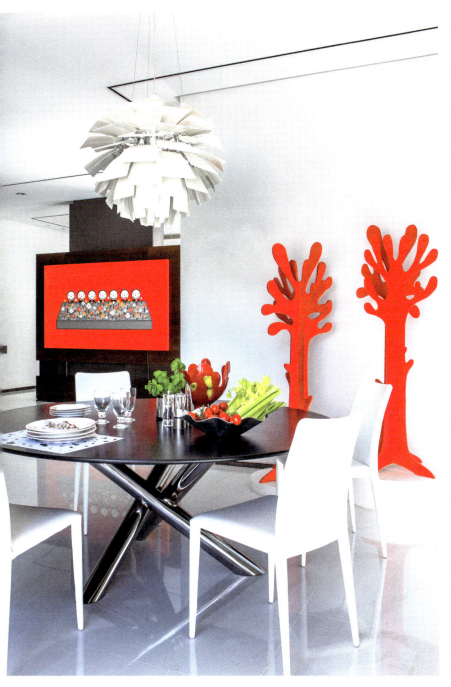

Dubaï Deux cuisines modèles.
À gauche, une toile rouge vif de l'artiste coréen Kwon Ki-soo et la suspension *Artichoke* de Poul Henningsen pour Louis Poulsen.
À droite, une lithographie envoûtante de Halim al-Karim.

Dubai Two show kitchens.
On the left, a bright red canvas by Korean artist Kwon Ki-Soo and an *Artichoke* lamp by Poul Henningsen for Louis Poulsen.
On the right, a haunting lithograph by Halim al-Karim.

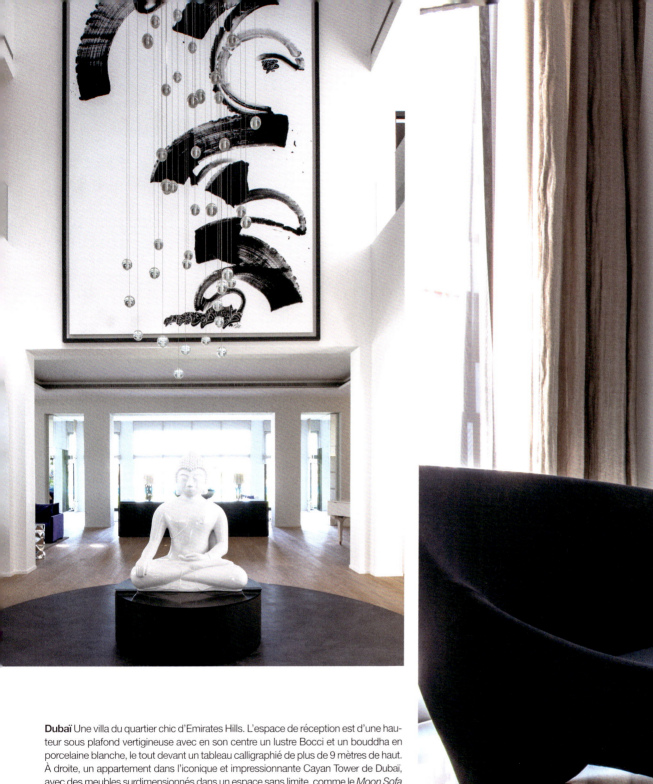
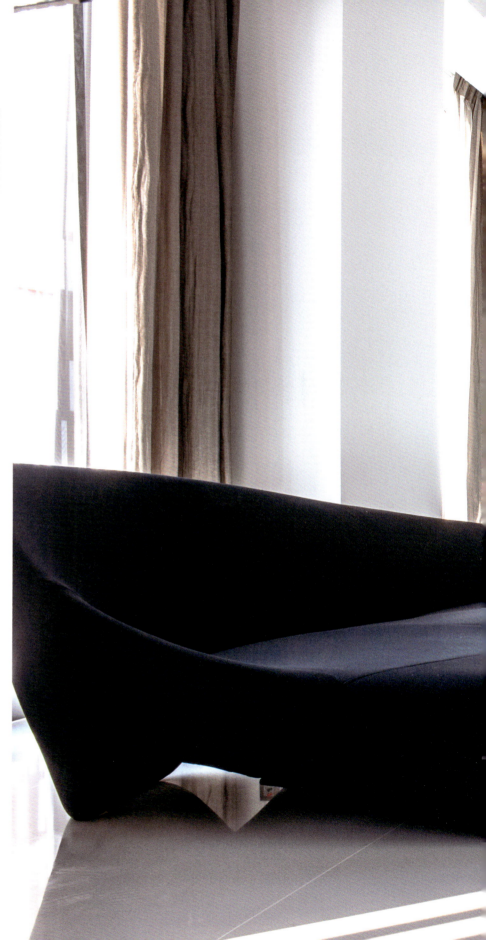

Dubaï Une villa du quartier chic d'Emirates Hills. L'espace de réception est d'une hauteur sous plafond vertigineuse avec en son centre un lustre Bocci et un bouddha en porcelaine blanche, le tout devant un tableau calligraphié de plus de 9 mètres de haut. À droite, un appartement dans l'iconique et impressionnante Cayan Tower de Dubaï, avec des meubles surdimensionnés dans un espace sans limite, comme le *Moon Sofa* de Zaha Hadid pour B&B Italia et la *Horse Lamp* de Marcel Wanders pour Moooi.

Dubai A villa in the upscale Emirates Hills. The reception area has a dizzyingly high ceiling with a Bocci chandelier and a white porcelain Buddha in its centre, all before a calligraphic painting over 9 metres in height.
To the right, a prestigious apartment in Dubai's iconic and impressive Cayan Tower, with oversized furniture in limitless space, such as the *Moon Sofa* by Zaha Hadid for B&B Italia and the *Horse Lamp* by Marcel Wanders for Moooi.

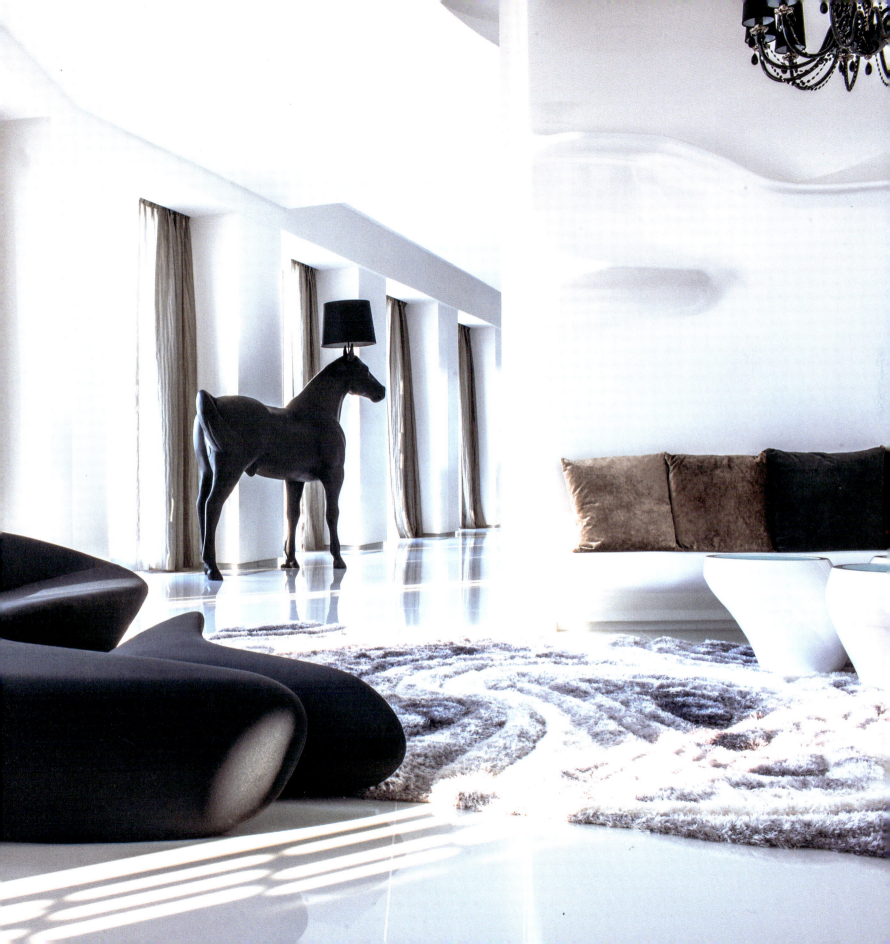

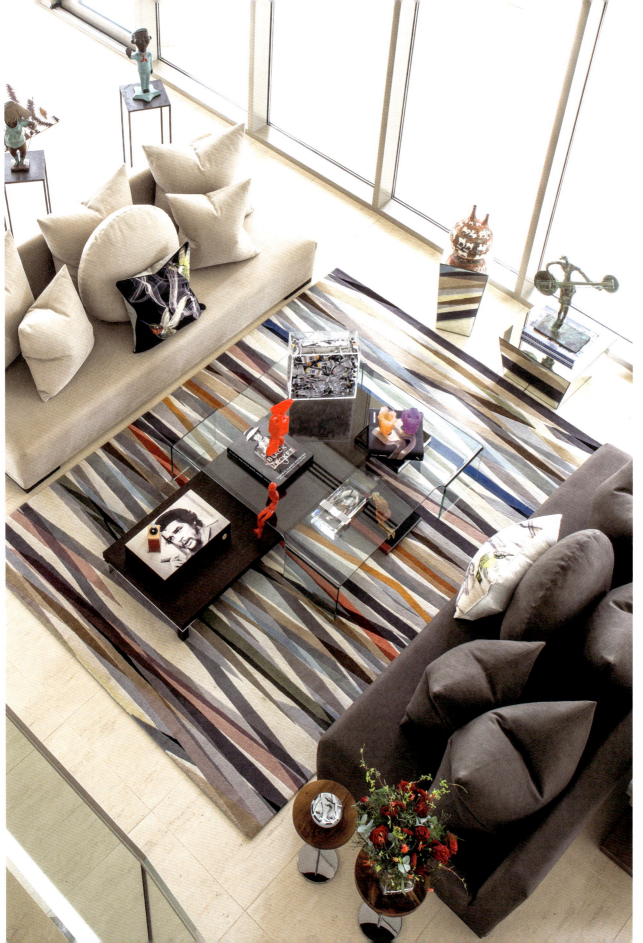

Dubaï La villa de Hala et Khaled Bassatne, collectionneurs d'art. Vue plongeante sur le salon où trônent des fauteuils de Paul Smith et Andrew Martin.
Page de droite, au deuxième étage, des œuvres de l'artiste barcelonaise Lita Cabellut. Au premier, *More White Less Black*, une toile surréaliste du peintre chinois Zhang Lin Hai. Sur le guéridon, la sculpture *Dancing Couple* du Libanais Nadim Karam.

Dubai The villa of Hala and Khaled Bassatne, art collectors. Bird's-eye view of the living room with armchairs by Paul Smith and Andrew Martin.
Right page, second floor, artworks by Barcelona artist Lita Cabellut. On the first floor, *More White Less Black*, a surrealist canvas by Chinese painter Zhang Lin Hai. On the pedestal table, *Dancing Couple* sculpture by the Lebanese artist Nadim Karam.

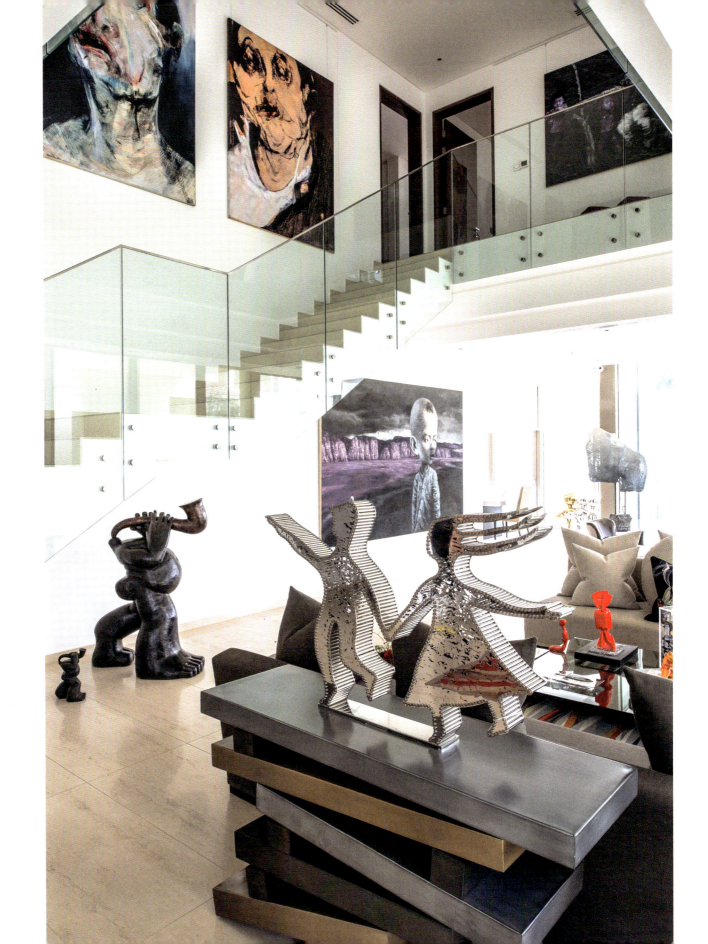

Liban L'atelier-musée à Daroun dans le Kesrouan de Nadim Karam. On est accueilli par sa majesté l'éléphant devenu la signature de l'artiste. On le reconnaît de loin, qu'il soit gigantesque ou miniature, rose, couvert de boutons ou de pastilles ou en cuivre, sobrement.

Lebanon Nadim Karam's workshop-museum in Daroun in Kesrouan. We are greeted by his majesty the elephant, which has become the artist's signature. It can be recognized from afar, whether gigantic or in miniature, pink, covered with buttons or pellets, or in copper.

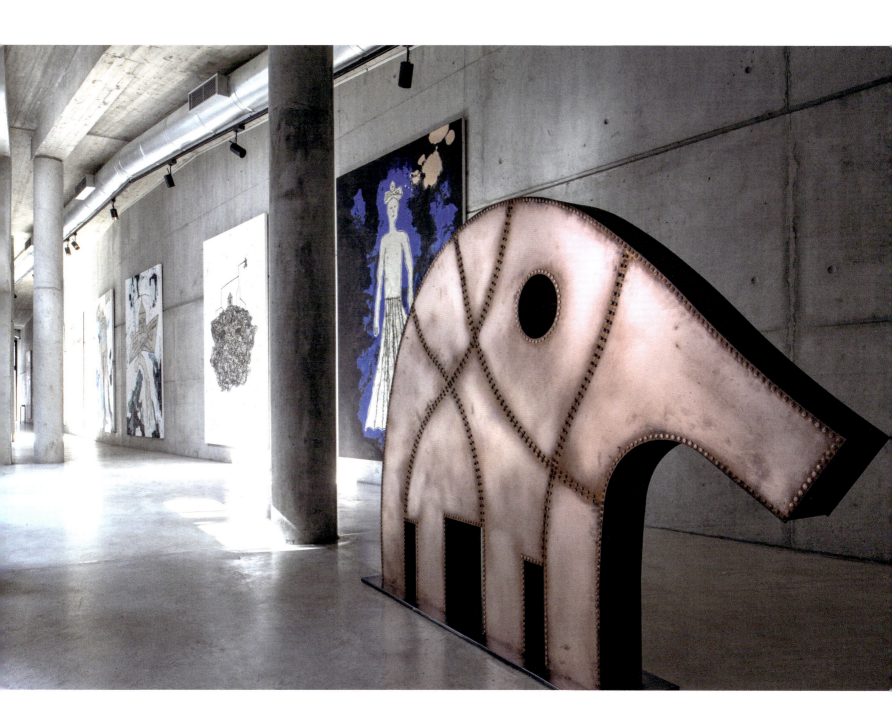

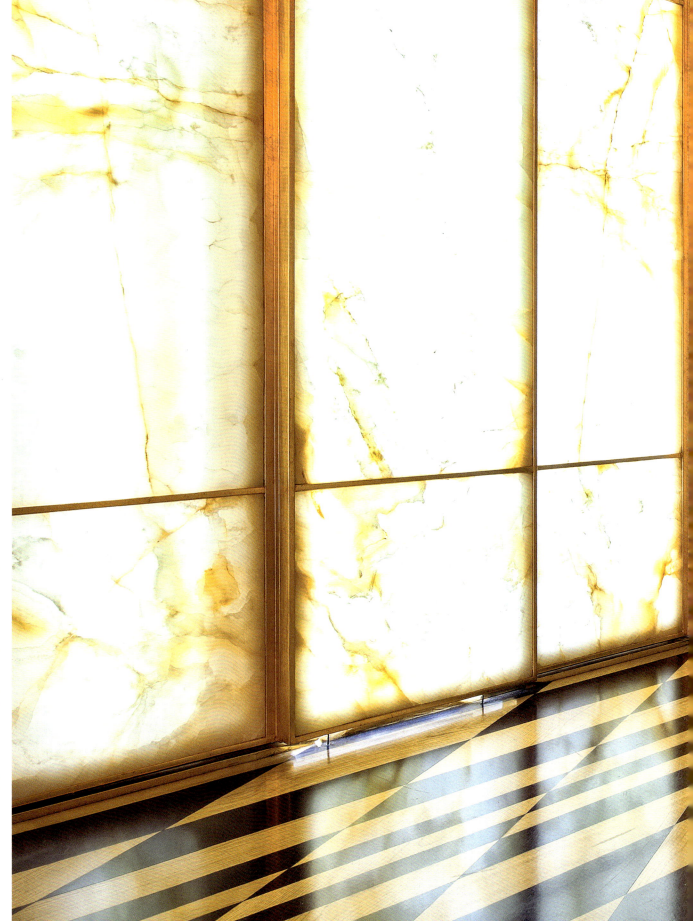

Liban Un appartement sur le front de mer de Beyrouth. L'architecte designer Ramy Boutros a sculpté l'espace, inclinant les murs en les recouvrant de laque de Chine jaune miel.
Pages suivantes, Ramy Boutros a transformé les corridors en écrans translucides accompagnés d'installations métalliques. Au fond, une sculpture de Nadim Karam. Dans le salon, une toile signée Elias Izoli.

Lebanon An apartment on the Beirut seafront. Architect-designer Ramy Boutros sculpted the space, sloping the walls and covering them with honey-yellow Chinese lacquer.
Following pages, Ramy Boutros transformed the corridors into translucent screens accompanied by metal installations. In the background, a sculpture by Nadim Karam. In the living room, a painting by Elias Izoli.

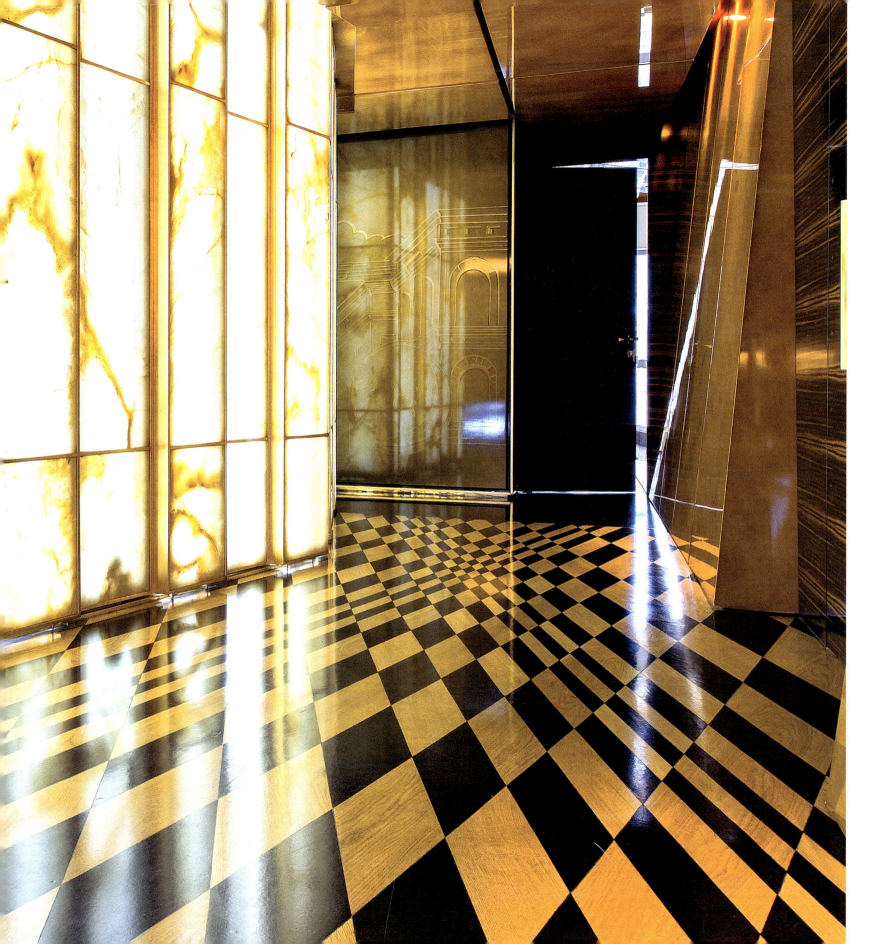

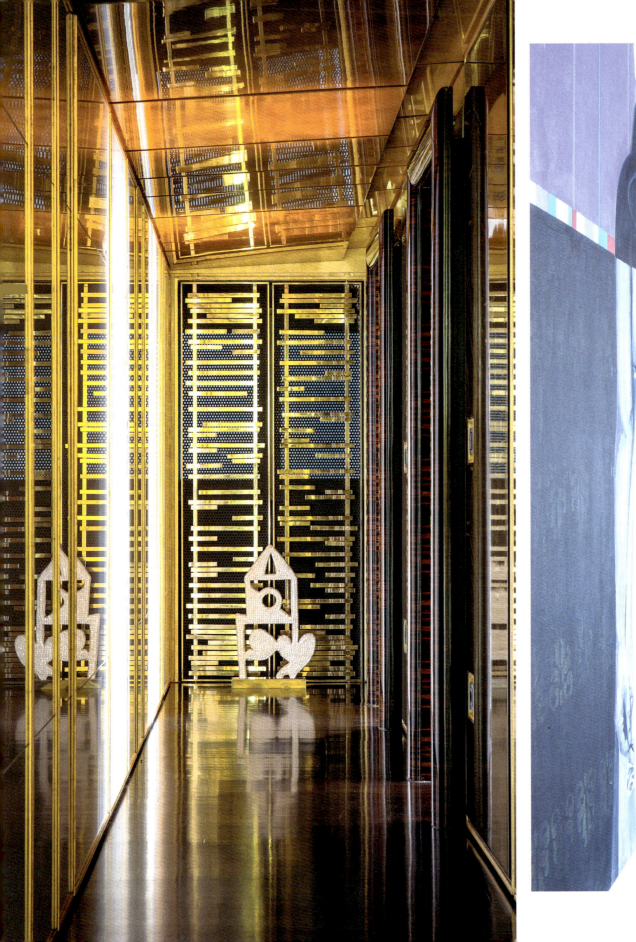
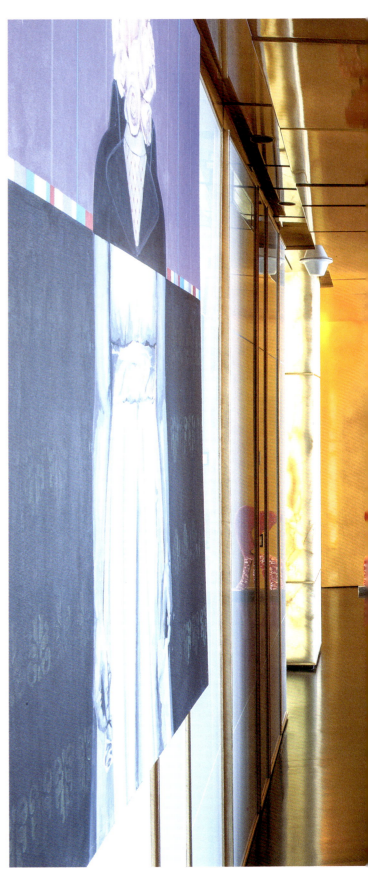

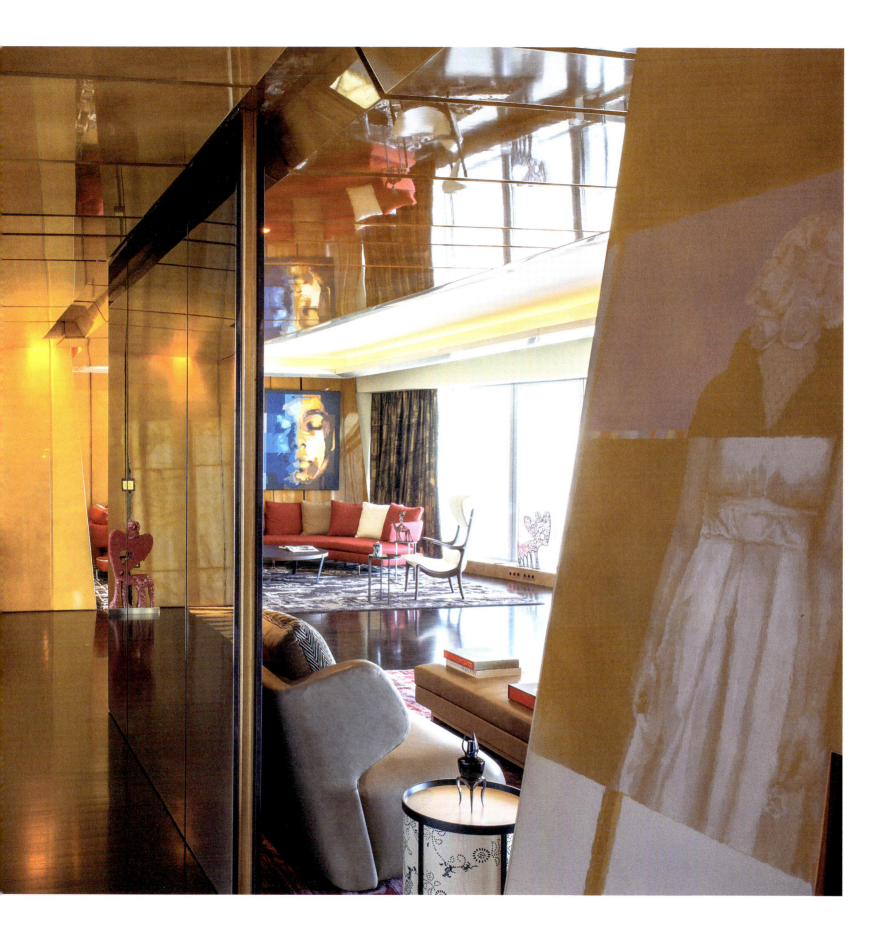

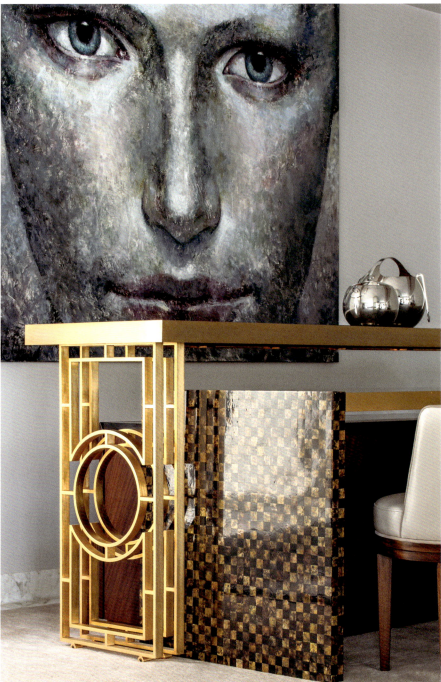

Liban Une palette du savoir-faire de l'architecte designer Ramy Boutros : du bois sculpté et ondulé pour les murs, à côté, *View*, un bar Art déco réalisé par l'artiste et un portrait signé Montse Valdés.
Page de droite, un paravent vintage chiné chez YM Antiques à New York que regarde la *Geisha* de Mozart Guerra.

Lebanon A showcase of the know-how of architect designer Ramy Boutros: sculpted and wavy wood for the walls, next to *View*, an Art Deco bar created by the artist, and a portrait signed by Montse Valdés.
Right page, a vintage folding screen bought at YM Antiques in New York, gazed at by Mozart Guerra's *Geisha*.

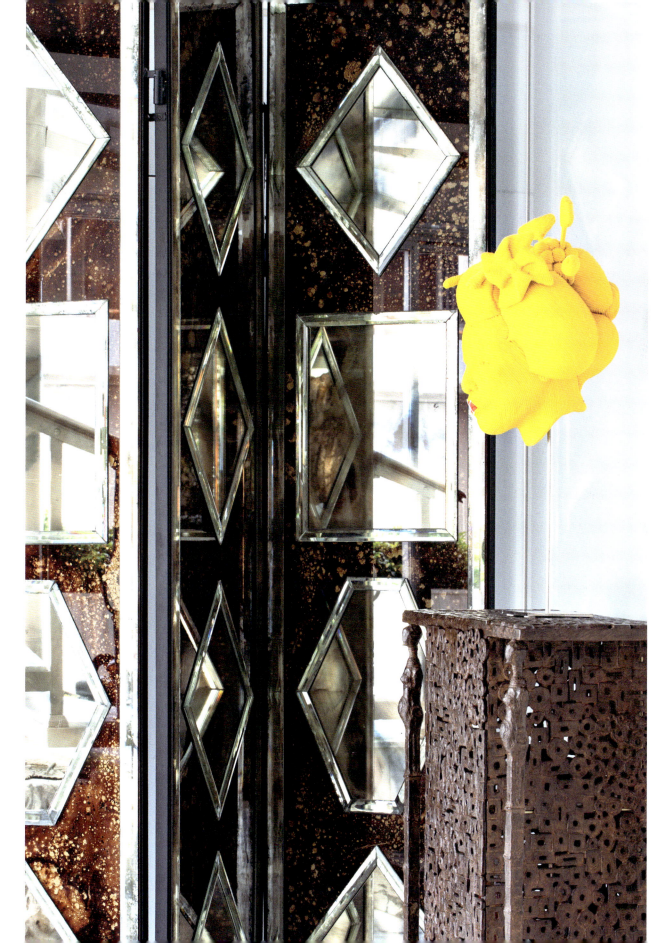

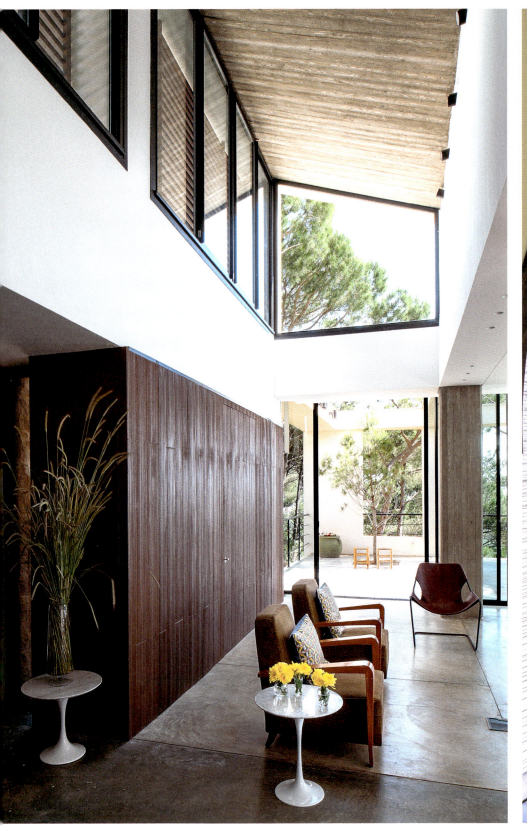

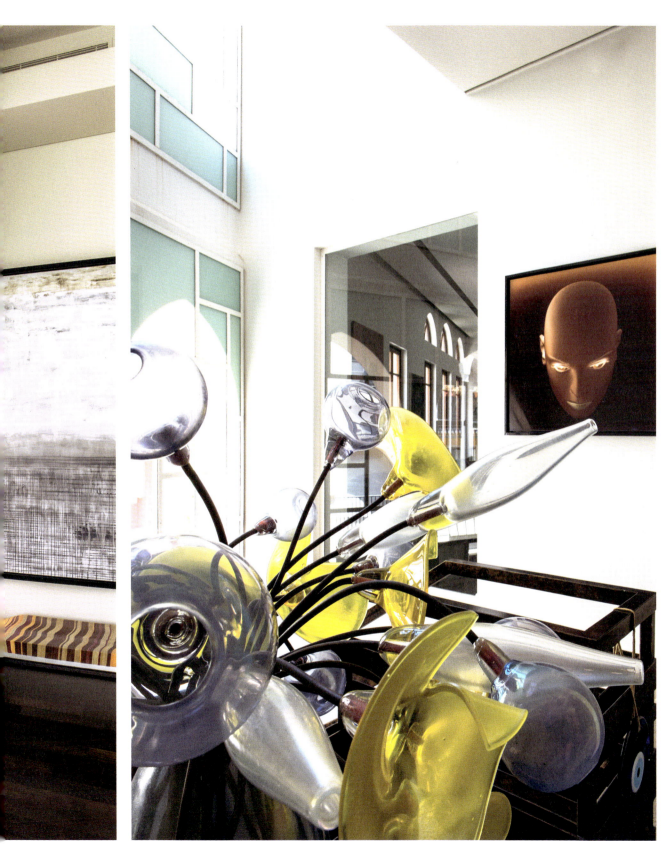

Liban Trois maisons aux entrées inspirantes. À gauche, ampleur, volume, béton brut et bois pour Tree House. Au centre, une porte orientale et moderne à la fois. À droite, en guise d'accueil, un bouquet en verre Venini de Murano.

Lebanon Three houses with inspiring entrances. On the left, impressive size, volume, raw concrete, and wood for Tree House. In the centre, a door at once modern and oriental. To the right, as a welcome, a bouquet in Murano Venini glass.

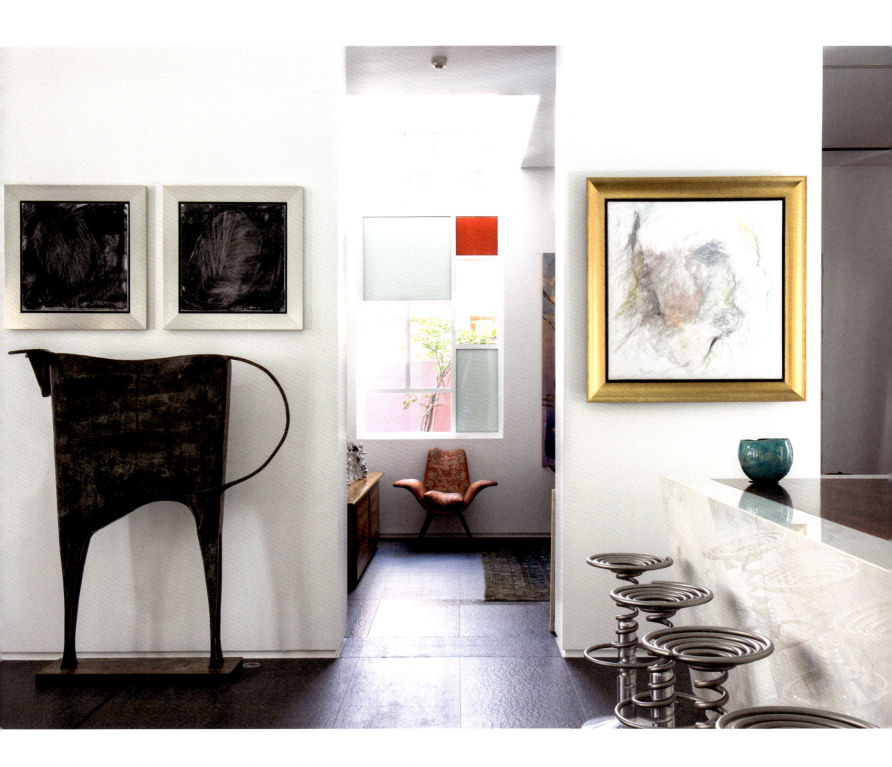

Liban Dans le quartier de Saifi à Beyrouth, la maison arty de la créatrice de bijoux Lina Shamma. Un taureau sculpté à vif dans le bronze de Carlos Mata et, en face, un bar en marbre et bois entouré de tabourets de Ron Arad.

Lebanon In the Saifi district of Beirut, the arty home of jewellery designer Lina Shamma. A bronze carved bull by Carlos Mata and, opposite, a marble and wood bar surrounded by stools by Ron Arad.

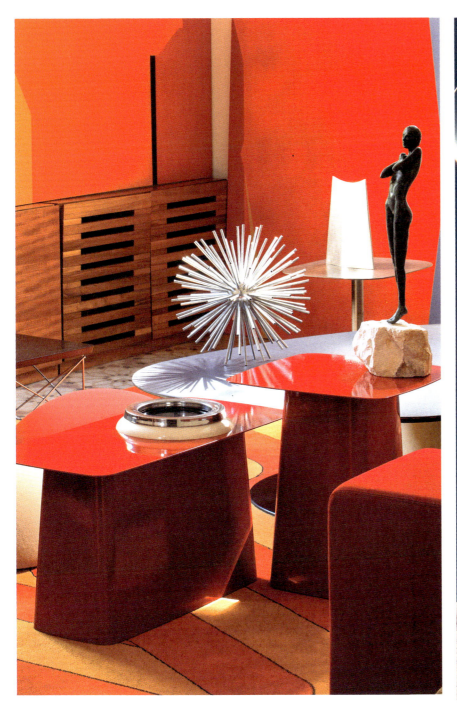
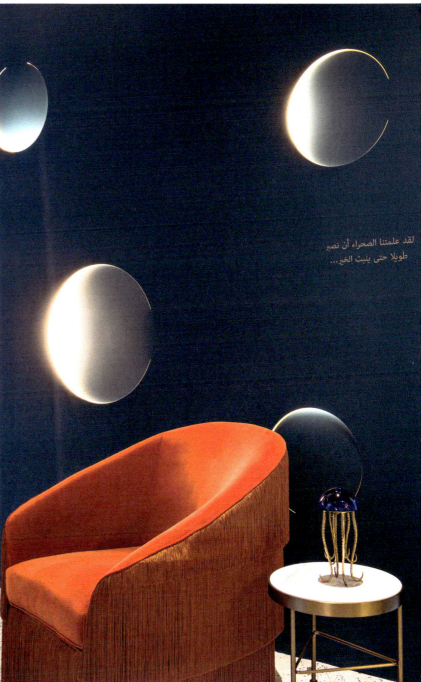

Liban Une symphonie de rouges chez la designer Karen Chekerdjian. Tableaux de Saliba Douaihy et tables basses des frères Bouroullec.
Bahreïn À droite, le mur cinétique avec des lumières d'éclipse de lune de Nuzul al-Salam, dans une maison bahreïnie restaurée et décorée par Ammar Basheir.

Lebanon Symphony of reds by designer Karen Chekerdjian. Paintings by Saliba Douaihy and coffee tables by the Bouroullec brothers.
Bahrain Above is the kinetic wall with moon eclipse lights by Nuzul al-Salam, in a traditional Bahraini house restored and decorated by Ammar Basheir.

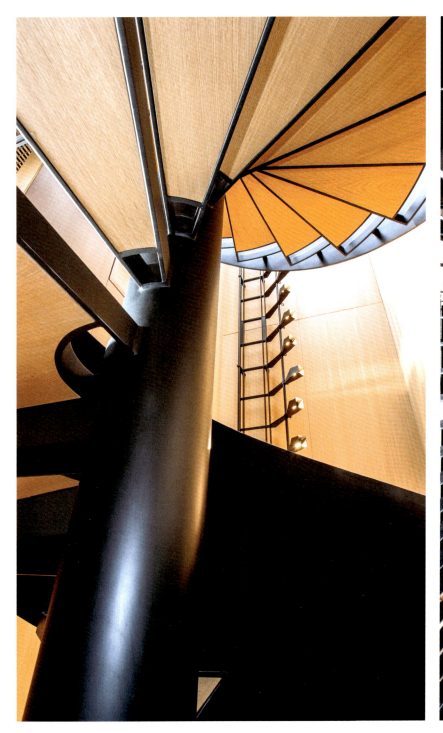
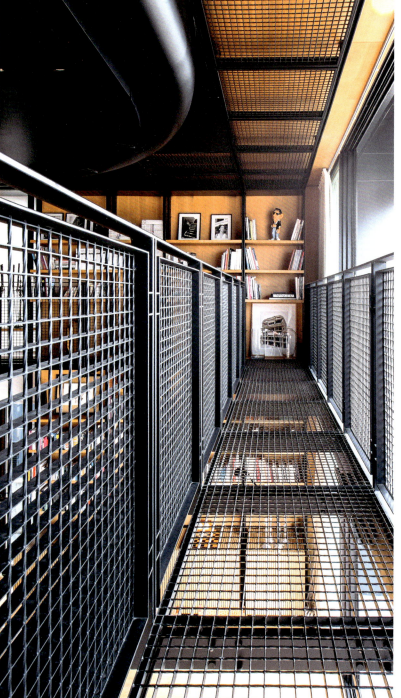

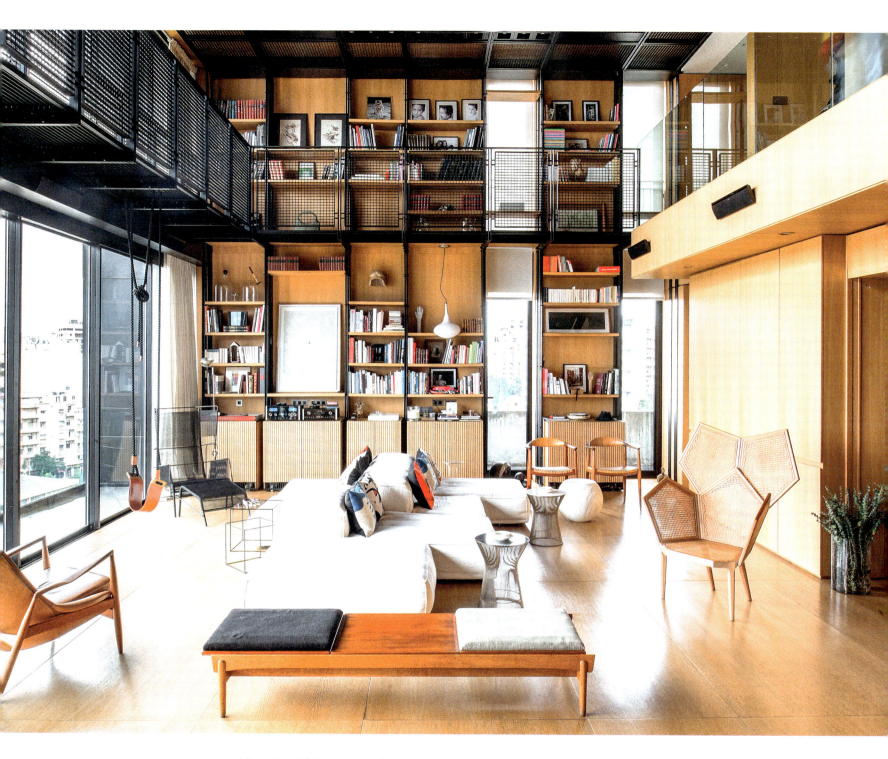

Liban Un loft à Beyrouth signé par l'architecte Bernard Khoury, dans un respect absolu des lignes et des proportions, du sol au plafond en passant par les structures d'aération, de chauffage, jusqu'à la poignée de porte. Chaque lambris de bois est en parfait accord avec ce qui l'entoure, du sol à la bibliothèque, des fenêtres au pont suspendu en remontant jusqu'au toit. La peinture noir mat apporte une touche de modernisme aux fers et aux plâtres.

Lebanon A loft in Beirut by architect Bernard Khoury, with perfect respect for lines and proportion, from floor to ceiling, via the ventilation and heating structures, right down to the door handle. Each wooden panel is in perfect harmony with what surrounds it, from the floor to the library, from the windows to the suspension bridge, and up to the roof. The matte black paint brings a touch of modernism to the iron and plaster.

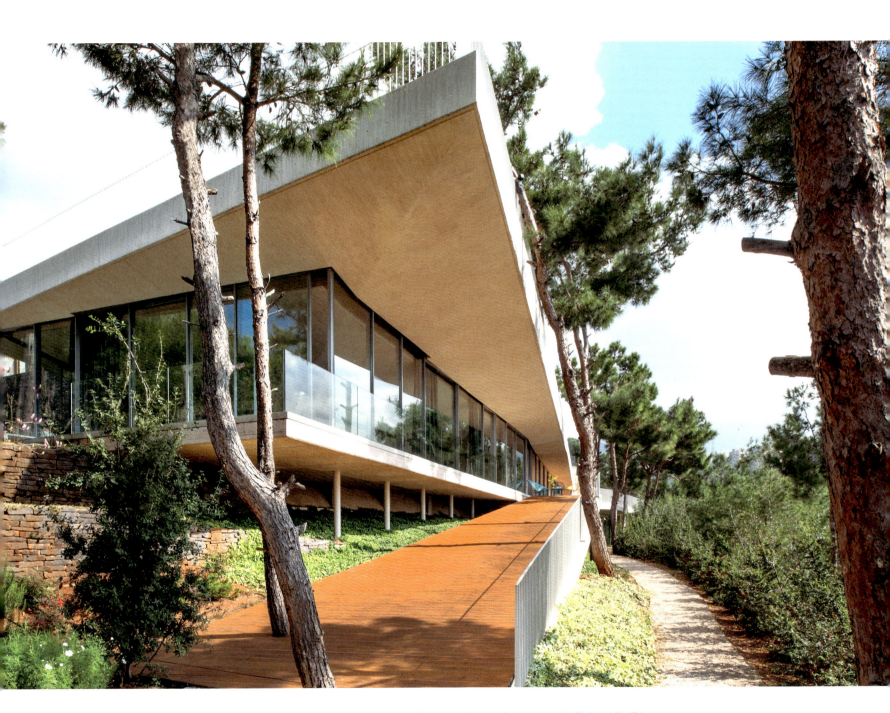

Liban Au cœur d'une forêt de pins, en face de Beyrouth, la villa T est une leçon de béton signée par l'architecte Youssef Tohmé. Quasi invisible en surface, presque sans murs et donc sans limite, cette bâtisse avec sa façade de verre de 50 mètres permet à toutes les pièces des vues différentes face à la mer. Dans la salle à manger, la table réalisée par Yew Studio à partir d'un tronc de noyer d'Amazonie d'un seul tenant mesure autour de 7 mètres de long.

Lebanon In the heart of a pine forest opposite Beirut, Villa T is a study in concrete signed by architect Youssef Tohmé. Nearly invisible on the surface, almost without walls and therefore without limit, this building with its 50-metre glass facade allows all the rooms to have different views facing the sea. In the dining room, table created by Yew Studio from one single Amazonian walnut trunk measuring around 7 metres in length.

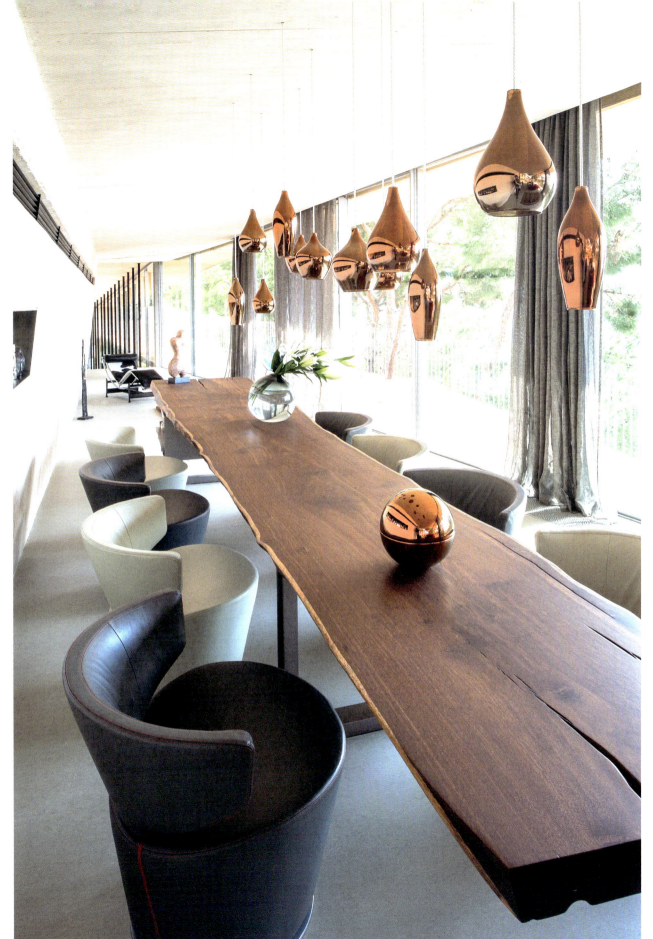

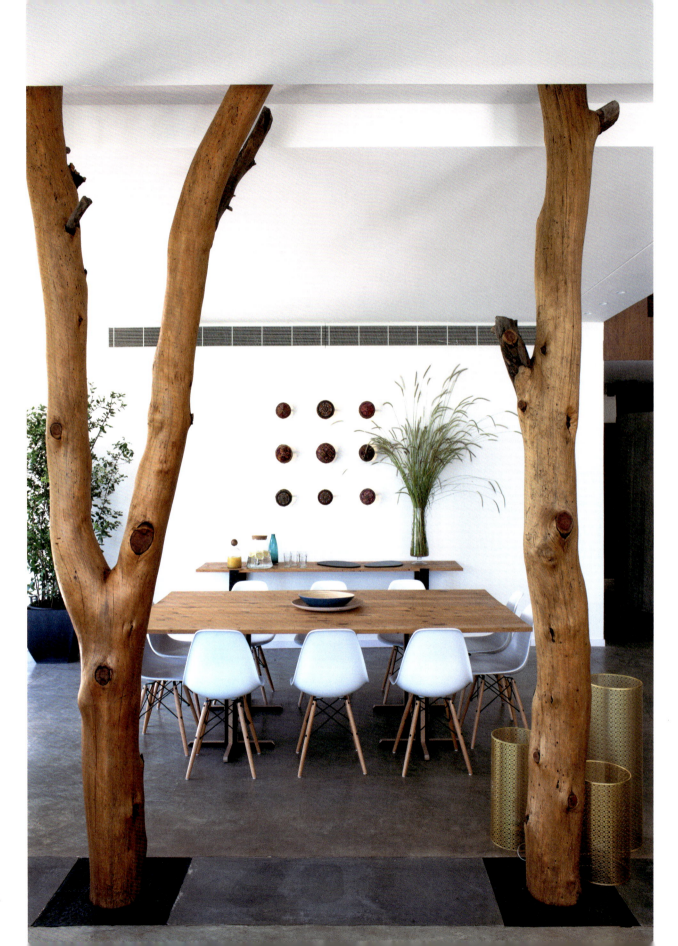

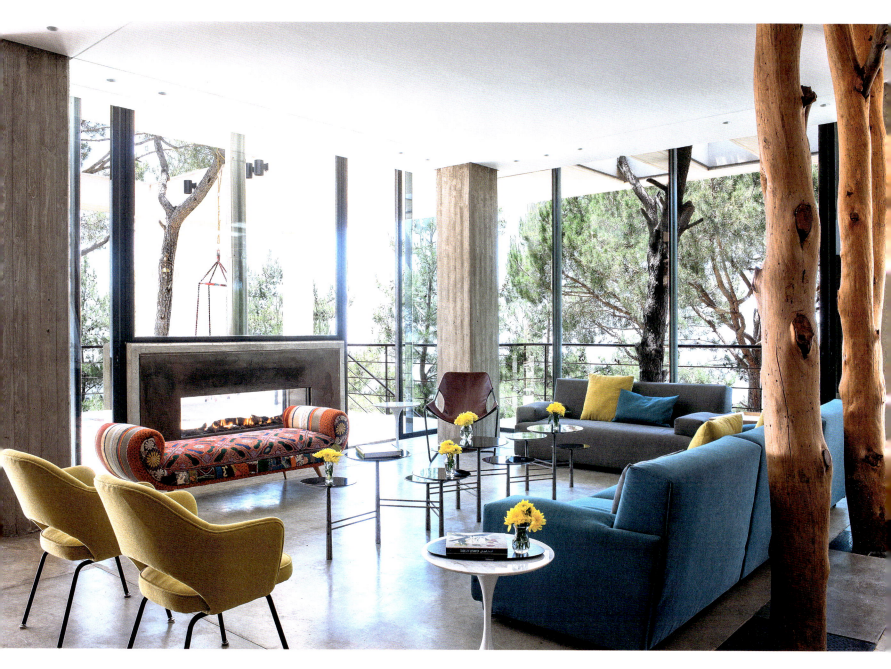

Liban Dans la montagne, aux alentours de Chemlane, Tree House est l'œuvre du designer Marc Dibeh, une villa hymne aux arbres qui pénètrent jusque dans les pièces.
Page de gauche, les troncs font office de séparation entre la salle à manger et le salon. Sofas *Soho* Poliform, banc Bokja, *lounge chair* Paulo Mendes da Rocha, table *Pebble* de Nada Debs et cheminée conçue par Marc Dibeh.

Lebanon In the mountains around Chemlane, Tree House is the work of designer Marc Dibeh, a villa that pays tribute to the trees that penetrate into the rooms.
Left page, the trunks act as a separation between the dining room and the living room. *Soho* Poliform sofas, Bokja bench, Paulo Mendes da Rocha *lounge chair*, *Pebble* table by Nada Debs, and fireplace designed by Marc Dibeh.

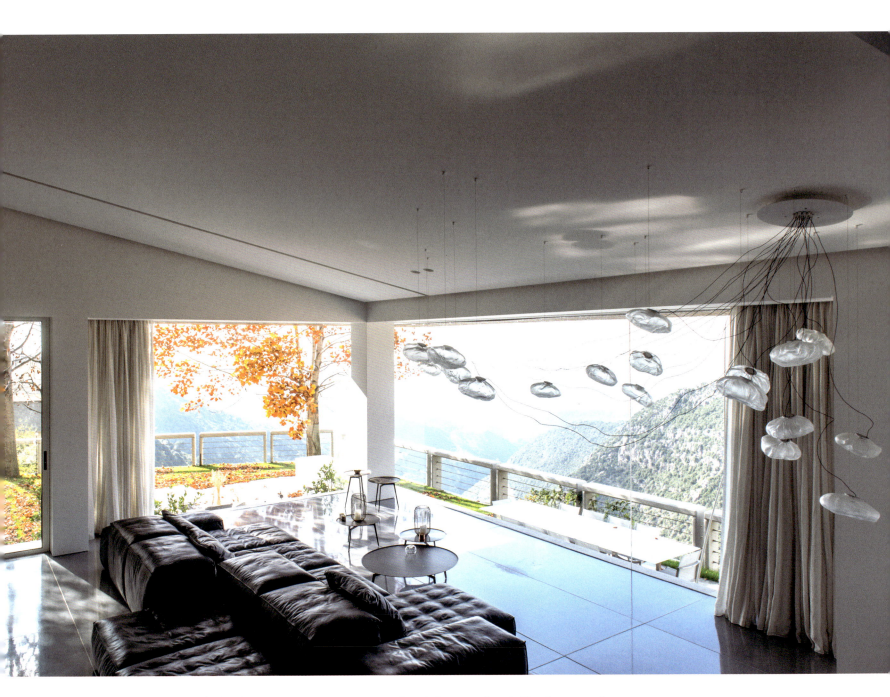

Liban Au Mont-Liban, comme nichée dans les montagnes environnantes, une maison reliftée deux fois en vingt ans par l'architecte Jawdat Arnouk, qui lui a fait traverser le temps sans la laisser prendre une seule ride. Canapé modulable *Extrasoft* de Piero Lissoni pour Living Divani, lustre *Cascade* de chez Bocci. Page de droite, une terrasse perchée pour vivre au rythme des feuilles mortes.

Lebanon In Mount Lebanon, as if nestled into the surrounding mountains, this house has been reworked twice in twenty years by the architect Jawdat Arnouk, who has taken it on a journey through time without a single wrinkle. *Extrasoft* modular sofa by Piero Lissoni for Living Divani, *Cascade* chandelier by Bocci. Right page, a terrace on which to live to the rhythm of the falling leaves.

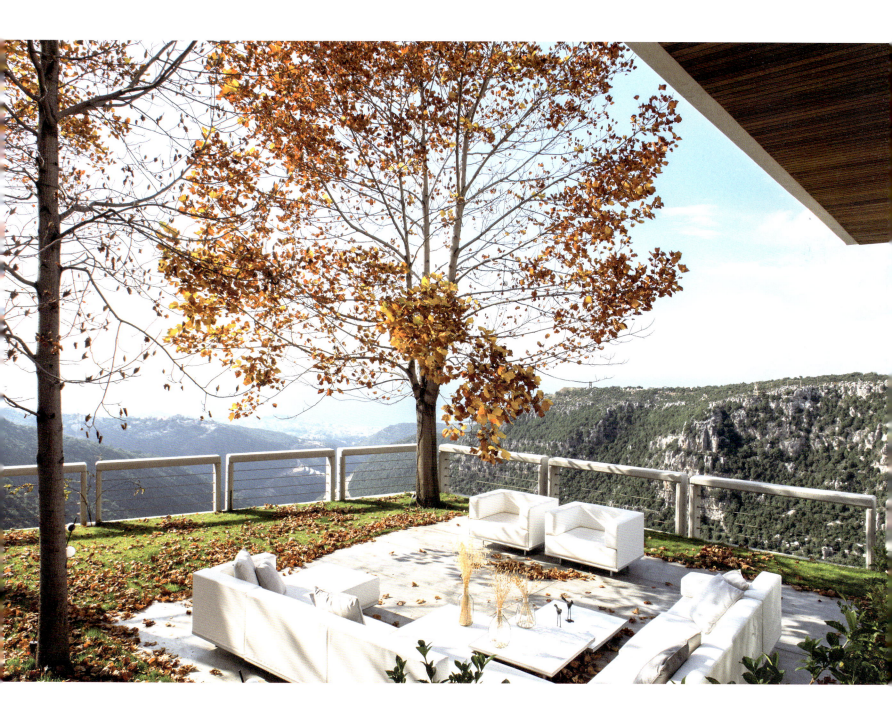

Mise en pages / Lay-out
Désirée Sadek
Coordination éditoriale / Editorial coordination
Virginie Hagelauer
Traduction anglaise / English translation
Maria Aziz Nahas
Révision française / French copyediting
Lorraine Ouvrieu
Révision anglaise / English copyediting
Ben Young, Babel Editing

ISBN : 978-2-37666-048-4
© 2021 Éditions Norma
149 rue de Rennes 75006 Paris France
www.editions-norma.com

Achevé d'imprimer en octobre 2021 sur les presses de Graphius, Gand
Printed and bound in October 2021 by Graphius, Gand

Photogravure / Lithographs
Graphium, Saint-Ouen